예술과 풍경

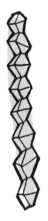

예술과 풍경

마틴 게이퍼드 지음
김유진 옮김

🍀 을유문화사

예술과 풍경

발행일 2021년 1월 20일 초판 1쇄

지은이 | 마틴 게이퍼드
옮긴이 | 김유진
펴낸이 | 정무영
펴낸곳 | (주)을유문화사

창립일 | 1945년 12월 1일
주 소 | 서울시 마포구 서교동 469-48
전 화 | 02-733-8153
팩 스 | 02-732-9154
홈페이지 | www.eulyoo.co.kr
ISBN 978-89-324-7438-0 03600

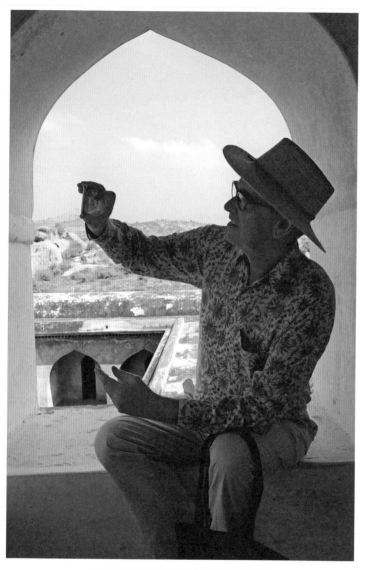

마틴 게이퍼드, 2018년 인도 타밀나두주에서

일러두기

1. 본문 하단에 나오는 각주는 모두 옮긴이 주다.
2. 미술 작품은 「」, 책·잡지·신문 등은 『』, 영화·연극·TV프로그램 등은 〈 〉로 표기했다.
3. 주요 인물, 언론사(신문, 잡지) 명칭의 한글 표기는 기본적으로 국립 국어원의 표기 원칙을 따랐으나, 일부 관례로 굳어진 표기는 예외로 두었다.
4. 본문에 나오는 지도들은 원서에는 없는 것으로, 한국 독자들의 이해와 편의를 위해 추가했다.

수많은 여정을 함께한 동반자

조지핀에게

차례

서문 11

거기에 있기

01. 영원으로 가는 긴 여정: 브랑쿠시의 「끝없는 기둥」 25

02. 춤추는 신의 땅에서 39

03. 마리나 아브라모비치를 알현하다 57

선배, 라이벌, 후배

04. 크로마뇽의 낮(과 밤) 73

05. 제니 새빌: 파도가 부서지는 순간 87

06. 시스티나 성당: 심판과 계시 103

07. 제니 홀저와 레오나르도 다빈치의 '여인' 121

예술과 풍경

08. 로니 혼: 아이슬란드의 불안한 날씨 141

09. 텍사스주 마파의 숭고한 미니멀리즘 155

10. 안젤름 키퍼의 지하 세계로 내려가며 171

동쪽으로 난 출구

11. 베이징에서 길버트 앤드 조지와 함께 191

12. 나오시마: 모더니즘의 보물섬 207

13. 중국의 산을 여행하다 221

천천히, 그리고 빠르게 보기

14. 앙리 카르티에브레송: 중요한 것은 강렬함이다. 237

15. 엘스워스 켈리: 눈을 키우기 251

16. 로버트 프랭크: 항상 변화하는 것 265

우연과 필연

17. 게르하르트 리히터: 우연은 나보다 낫다 283

18. 로버트 라우션버그: 엘리베이터의 거북이 299

19. 필사적으로 찾은 로렌초 로토 313

감사의 말 330

도판 목록 332

역자 후기 337

찾아보기 341

서문

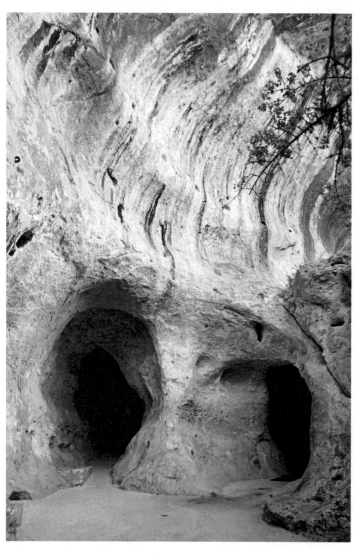

퐁드곰 동굴 입구 (프랑스 도르도뉴주)

언젠가 미술 비평가 클레멘트 그린버그Clement Greenberg[1]는 자신의 직업에 대해 공개적으로 배움을 이어 나가는 일이라고 설명했다. 확장하자면, 글을 쓰면서 인생을 보내는 대부분의 사람도 마찬가지다. 나도 물론 그렇다. 따라서 이 책에 언급한 사건들은 지난 25년 동안 내가 계속해서 경험한 배움의 사례라고 설명해도 일리가 있다.

다시 말해 이 책은 내가 본 것과 내가 이야기를 나눈 사람, 즉 미술가에 관한 것이다. 여기에 서술한 여러 여행에서 이 둘은 거의 함께한다. 예를 들어, 남부 프랑스에 있는 안젤름 키퍼Anselm Kiefer의 엄청난 개인 작업실 겸 미술관을 방문한 일은 그와 이야기를 나눈 경험과 동시에 이루어졌다. 이 두 가지 경험은 서로를 더욱 강화했다. 마찬가지로 뉴욕의 밝고 깨끗한 햇빛 아래에서 엘스워스 켈리Ellsworth Kelly를 직접 만난 경험은 그의 작품을 더욱 환하게 비추어 잘 이해할 수 있게끔 해 주었다. 미술가의 환경, 그들의 개인적 환경은 보통 그들의 작품과 연결되어 있다.

미술가가 더 이상 스스로 대답할 수 없는 경우도 흥미롭기는 마찬가지다. 프랑스 남서부의 동굴에 실제로 발을 들여놓은 후, 나는 선사 시대의 예술을 훨씬 더 잘 이해하게 되었다. 상하이 박물관上海博物館에서 몇몇 회화의 원본을 감상하고 연무가 소용돌이치는 황산黃山 꼭대기에 올라선 후, 나는 중국의 고전 산수화에서 더 많은 의미를 찾을 수 있었다. 물론 예술 작품을 정확히 감상하

1 미국의 미술 비평가(1909~1994). 뉴욕 출신으로 현대 미술의 추상 회화 개념을 정립한 인물이다.

려면 거의 항상 돌아다녀야 한다. 단순히 집에 앉아서 이미지를 감상하는 것만으로는 작품에 담긴 방대한 정보에 접근할 수 없다. 가상의 경험이 아닌 실제 경험, 즉 실제 작품을 감상하고 실제 사람과 만나는 것이야 말로 가장 깊고 풍요로운 경험이다.

브랑쿠시Constantin Brancusi의 작품인 「끝없는 기둥Coloana fără sfârșit」의 옆에 서면 무게, 부피, 높이 등 물리적인 감각을 느낄 수 있다. 작품과 함께 있어 보지 않는다면 다른 어떤 방법으로도 얻을 수 없는 감각이다. 정도의 차이는 다소 있을지라도 모든 예술 작품이 그렇다. 작품의 완전한 효과를 느끼려면 그 존재와 함께 있어 봐야 한다. 물론 어떤 작품은 다른 작품보다 복제된 이미지를 통해 훨씬 더 많은 내용을 전달할 수 있다. 커다란 조각 작품이 아니라 작은 회화라면 사진에서 더 많은 정보를 얻을 수 있다.

(아마도 이탈리아의 '느린 요리slow cooking[2]' 운동에 빗대어 시작되었을) '느린 감상slow looking'이라는 새로운 관행을 이야기해 보자. 사실 인간은 모두 다른 속도로 작품을 감상한다. 특정 미술가에게 충분히 익숙해진 사람은 그 미술가의 작품을 보면 그것이 진품인지 아닌지, 혹은 좋은 작품인지 아닌지 등을 눈 깜짝할 사이에 구별할 수 있다. 하지만 이후로 몇 시간, 며칠, 혹은 남은 일생 동안 느린 감상이 시작된다. 그리고 이러한 감상은 작품 앞에

2 이 용어와 관련된 '느린 음식Slow Food'은 1986년 이탈리아의 카를로 페트리니Carlo Petrini가 창립한 단체다. 패스트푸드의 대안으로서의 '음식'을 옹호하면서 각 지역 특유의 음식과 식재료를 장려하는 한편, 지속 가능한 음식 문화를 위한 환경을 지키기 위해 노력하고 있다.

서 가장 잘 이루어진다.

작품이 존재하는 곳에서 관객의 경험은 단순히 커지는 것만은 아니다. 확장과 동시에 관객 역시 스스로 변한다. 로니 혼Roni Horn이 내게 설명했듯이 단순히 움직이는 것으로도 관객은 변하게 된다. 어느 정도까지는 그렇다. 인간이 단순한 데이터 처리 기계가 아니라 다섯 가지 이상의 감각을 가진 유기적이고 감정적인 존재이기 때문이다.

우리는 산책이 인간의 정신 과정을 작동시키는 방법이라는 것을 알고 있다. 두 다리를 움직이는 것만으로도 생각이 흘러가기 시작한다. 하지만 미술 작품을 보기 위해 떠나는 긴 여행은 그 이상이다. 인간의 관심이 특정한 방향을 향하기 때문이다.

이러한 여행은 인간의 집중력을 향상한다. 여행을 하는 동안 선사 시대 미술, 브랑쿠시 등 목표가 무엇이든 주로 그것만 생각하게 된다. 그 결과로 배우게 되고, 최종적으로는 조금 변하게 된다. 따라서 출발할 때와 똑같은 사람으로 돌아갈 수는 없다. 어쨌거나 여행이 잘 진행되었을 경우에는 그렇다.

물론 여행이 잘 진행되지 않는 경우도 꽤 자주 있다. 여행에는 잠재적인 고충이 많이 도사린다. 그래서 나는 집요한 여행자일 뿐 아니라 주저하는 여행자이기도 하다. '왜 도대체 집에서 행복하게 머물러 있지 않고, 이 모든 문제에 나 자신을 내던진 걸까?' 하는 생각이 사라지기 전에 여행을 출발한 적이 거의 없다.

나는 출발하는 순간이 싫다. 시간에 맞춰 기차를 타거나 공항에 가야 한다는 긴장감을 싫어한다. 이륙을 하고 나면 나의 운명이 능숙한 전문가의 손에 달려 있다는 생각에 비행에 대한 두

려움을 느끼지는 않는다. 대신 비행기를 놓치는 것에 대한 두려움은 있다. 나는 몇 번이나 간신히 비행기에 탈 수 있었다. 답사를 좋아하는 미술 애호가라면 미술관, 교회, 사원 등이 예기치 않게 문을 닫았거나, 복원이나 먼 곳에서 열리는 전시로 인해 작품이 부재중인 경험을 할 수도 있다(로렌초 로토Lorenzo Lotto의 작품을 보려고 여행하면서 나는 단 하루 만에 이 모든 것을 경험했다).

이미 25년이나 흘렀음에도 나는 1993년 베이징으로 향하는 긴 여행을 시작하면서 불안한 마음을 안고 바라보았던 길게 뻗은 기차역 플랫폼의 모습을 기억한다. 아직도 그 시각적 모습을 기억한다는 사실은 당시에 불안감을 느꼈다는 분명한 증거다.

그 불안감에는 놀라운 것을 보는 흥분뿐 아니라, 목적지에 도달하는 동안 겪게 되는 좌절감과 불쾌감까지 포함된다. 이러한 것들을 생략한다면 오해의 소지가 있을 수 있다. 여행의 고통 또한 경험의 일부다.

무언가를 제대로 감상하기 위해 보통 움직여야 하는 것처럼, 새롭고 흥미로운 사람과 마주치기 위해서도 움직여야 한다. 책에 실린 여행 중에는 미켈란젤로Michelangelo처럼 현실에서 마주치기는 불가능하지만, 글을 읽고 작품을 감상하는 것만으로도 이해할 수 있는 (이해할 수 있게 되기를 바라는) 사람과의 대리 만남 같은 느낌을 주는 경험도 있다. 하지만 마리나 아브라모비치Marina Abramović, 로니 혼, 앙리 카르티에브레송Henri Cartier-Bresson, 로버트 라우션버그Robert Rauschenberg 등 많은 미술가와는 실제로 만나 이야기를 나누었다. 이는 공간을 여행하는 문제이기도 하지만 다른 종류의 움직임이라고도 볼 수 있다.

그런 사람들과 이야기하는 것은 특권이다. 정치인 빌 클린턴 Bill Clinton은 미국 대통령의 가장 좋은 점은 만나고 싶은 사람은 누구든지 만날 수 있는 것이라고 말했다. 나는 다행히 선거의 번 거로움을 겪지 않고도 그렇게 할 수 있었다. 인터뷰라는 특수한 조건 아래에서는 일반적인 사회생활의 여러 규칙이 적용되지 않 는다. 큰 문제가 없다면 원하는 것이라면 무엇이든 물어보는 것 이 허용되고, 거기에 상대방은 답하게 된다. 실제로 그들은 자기 자신과 작품을 말하고 싶어 한다. 개최를 앞둔 전시처럼 특별한 계기가 있다면, 말수가 아주 적은 사람도 갑자기 입을 열게 된다.

나는 인터뷰를 진행하는 동안, 아마 다시없을 기회로 만나게 된 완전히 낯선 사람과 놀라울 정도로 편하고 친밀하게 대화를 나누는 나 자신을 여러 번 발견했다. 그리고 인터뷰했던 상대를 저녁 식사 파티처럼 보다 정상적인 상황에서 다시 만났을 때에 는, 마치 특별한 자격증이 사라진 듯 정상적인 사회 규칙이 적용 된다는 것도 알게 되었다. 사실상 우리는 서로 다시 처음부터 만 나게 되는 것이었다.

인터뷰는 특별한 종류의 대화다. 그리고 좋은 대화에서는 소 위 지적 디엔에이라는 것을 교환하게 된다. 이를 위해서는 여러 다른 능력보다 듣는 능력이 더 필요하다. 미술가들과 이야기를 나누기 시작했을 때, 나는 나보다 나이가 많고 경험도 훨씬 더 풍 부한 인터뷰어 겸 비평가 데이비드 실베스터David Sylvester[3]로부 터 조언을 들은 적이 있다. 그중 한 가지는 강박적으로 말하는 사 람은 나쁜 인터뷰어가 된다는 것이다. 인터뷰는 어떤 특별한 사 람과 함께 앉아 그 사람에게 자기 생각을 말하기 위해 하는 것이

아니기 때문이다.

무슨 대답이 나올지 예상해야 한다. 정신적으로는 미리 대화의 대본을 짜 둬야 한다. 방향을 바꿀 준비도 되어 있어야 한다. 예상하지 못한 생각과 개념이 보통 가장 흥미롭기 때문이다.

제니 홀저Jenny Holzer와의 토론을 예로 들 수 있다. 어떤 힘든 경험도 필요하지 않은 여행이었다. 전화 통화를 하고 옥스퍼드셔까지 기차를 타고 가면 그만이었다. 하지만 레오나르도 다빈치Leonardo da Vinci의「흰족제비를 안은 여인Dama con l'ermellino」에 대한 그녀의 기억이, 즉 그녀가 어릴 때 작품 속에 등장하는 여자를 그림을 그린 미술가라고 추측했다는 내용이 대화 도중 느닷없이 튀어나왔다. 그 내용을 통해 나는 다른 주제보다도 오해가 불러일으키는 창조력에 대한 지적 여정을 떠날 수 있었다.

1947년, 프랑스의 미술사학자이자 정치인인 앙드레 말로André Malraux는 '벽이 없는 박물관'으로 번역되곤 하는『상상의 박물관Le Musée imaginaire』을 썼다. 그가 이 책에서 주장하기를, 인간은 오랫동안 스스로 만들어 온 회화, 조각, 공예품을 예술로 여기지 않았다고 한다. 그리고 몇백 년 전 유럽에서 세워지기 시작한 박물관은 다양한 종류의 작품을 수집하고 연구하여 미적 가치를 추앙하고 있다고 한다. 하지만 예를 들어 교회나 사원에서 운반

3 영국의 미술 비평가(1924~2001). 후앙 미로Joan Miró, 루시안 프로이트 Lucian Freud 등 여러 회화 작가의 전시를 수차례 기획했으며『프랜시스 베이컨과의 인터뷰Interviews with Francis Bacon』,『자코메티 보기Looking at Giacometti』등 여러 저작을 남겼다. 1993년 비평가로서는 최초로 베니스 비엔날레에서 황금사자상을 수상했다.

가능한 작품을 약탈하는 데에는 한계가 있었다. 어느 박물관도 완전히 광범위하거나 보편적일 수 없었다. 어떤 작품은 소장하기에는 너무 크거나 너무 희귀해서 그대로 남겨졌다. 또한 앙드레 말로는 아주 근면 성실한 여행자라도 그 시각적 기억에는 한계가 있다고 여겼다. 이 지점에서 사진이라는 혁명적인 발명품 덕에 어떤 곳에 있는 작품이라도 비교하고 대조할 수 있게 되었다.

나는 이것이 모두 사실이라고 생각한다. 하지만 사진 이미지에도 한계가 있다고 덧붙이고 싶다. 그래서 나는 이 모험이 끝없고 불가능하다는 사실에도 불구하고, 최대한 모든 것을 직접 경험하려고 노력한다. 이러한 한계들이 오히려 매혹적이다.

*

여행의 중독적인 측면 중 하나는 절대 끝나지 않는 것처럼 보인다는 점이다. 항상 새로운 장소와 작품, 미술가를 발굴할 수 있기 때문이 아니다. 당신은 정말로 흥미로운 작품이나 장소를 찾으면 그곳으로 다시 돌아갈 수 있다. 그럴 수 있는 이유는 당신이 끊임없이 변하고 있기 때문이다. 그리고 그 작품과 장소도 끊임없이 변하거나, 또는 적어도 그렇게 보이기 때문이다.

내가 많은 것을 배웠던 화가 고故 질리언 에어스Gillian Ayres[4]는 언젠가 내게 이러한 점을 지적했다. 그녀는 우리가 아는 모든

[4] 영국의 화가(1930~2018). 화려한 색채를 사용하여 수많은 추상 회화 작품과 판화 작품을 남겼다.

19

것이 쉽게 변화한다는 점을 설명하고 있었다. 아마 다른 것도 모두 마찬가지일 테다. "빌어먹을 그림은 벽에 걸 때마다 달라 보여!" 질리언은 열정적으로 외쳤다. "매번 빛이 다르거나, 사람이 다르거나, 무언가가 달라."

그러고 나서 그녀는 자신이 여행 중에 겪은 일화 하나를 덧붙였다. "샤르트르에 갔었는데, 빛이 다를 때 다시 갔더니 공간이 확 변했어. 심지어 젠장맞을 그 성당 건물도 변했지."

질리언은 이 끝없는 변화를 축복으로 여겼다. "정말 좋아! 나는 이 변화를 완전히 받아들일 수 있어. 항상 다시 살펴볼 수 있는 이유는 바로 그 변화 때문이거든. 좋아!" 이것이 바로 내가 느끼는 것이다. 그리고 미술가와 대화하면서 미술에 대해 알게 된 또 하나의 사실이다.

거기에 있기

01

영원으로 가는 긴 여정
: 브랑쿠시의 「끝없는 기둥」

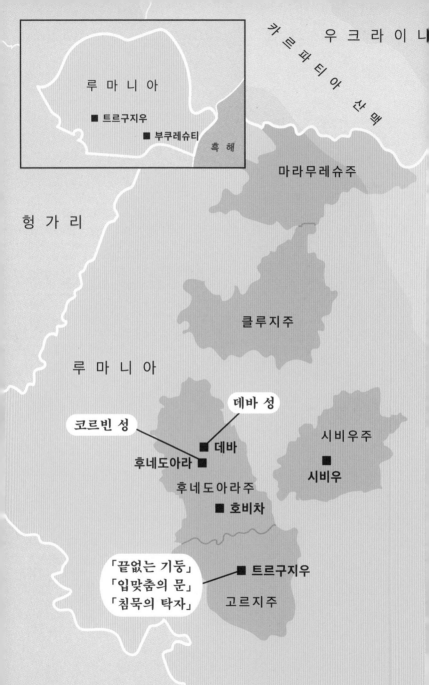

"루마니아에서는 모든 게 느려요." 운전사 파벨은 체념한 듯 말했다. 과장이 아니었다. 그는 트르구지우Târgu Jiu[1]에 있는 콘스 탄틴 브랑쿠시Constantin Brâncusi의 작품을 감상하려는 나와 나의 아내 조지핀을 태우고 시비우Sibiu[2]에서 약 240킬로미터나 떨어진 곳까지 운전하는 중이었다. 파벨은 먼 길로 가면 시간이 더 짧게 걸릴 수도 있고, 가까운 길로 가면 더 오래 걸릴 수도 있다고 설명 했다. 그래서 어느 쪽도 빠르다고 확신할 수 없다고 경고했다.

결국 그렇게 되었다. 우리는 더 짧은 길을 택했다. 하지만 오 전 9시가 조금 넘어서 출발했다가 오후 2시가 다 되어서야 도착 했다. 나는 모더니즘의 전설적인 걸작을 실제로 찾아오는 사람이 거의 없는 이유를 더욱 힘들고 피곤하게, 잘 이해할 수 있었다.

우리 부부의 이번 여행은 어떤 특정 작품을 실제로 앞에 놓 고 감상하고 싶다는 나의 광적인 충동으로 인해 추진되었다. 이 러한 충동 때문에 우리는 지난 몇 년 동안 돈키호테 같은 탐험을 꽤 많이 다녔다. 예를 들어 레조칼라브리아Reggio Calabria[3]의 리아 체 전사 청동상Bronzi di Riace[4]을 직접 보기 위해 이탈리아 반도 맨 끝까지 끝없이 여행하기도 했다. 고대 그리스 조각상 중에서 그 보다 더 훌륭한 작품은 존재하지 않는다는 점에는 많은 사람이 동의할 것이다. 하지만 그때 나의 아내인 조지핀이 언급한 것처 럼, 다소 공격적으로 보이는 벌거벗은 남자의 동상 두 점을 감상

1 루마니아 남서부에 위치한 고르지주의 주도
2 루마니아 중앙부에 위치한 시비우주의 주도
3 이탈리아 남부에 위치한 칼라브리아주의 도시

하기 위해 추천할 것이 하나도 없는 마을로 가는 데 며칠씩 보내는 사람들은 아마 없을 것이다.

이에 비해 이번 짧은 여행은 잠시 들렀다 가는 것에 불과한 것 같았다. 이미 우리는 루리타니아Ruritania[5] 같은 낭만적인 매력으로 가득한 아름다운 옛 마을인 시비우에서 휴가를 보내는 중이었다. 적어도 지도에 따르면 브랑쿠시의 걸작은 시비우에서 그다지 멀리 떨어져 있는 것 같지 않았다. 귀하고 접근하기 어려운 것이 주는 유혹 탓에 「끝없는 기둥Coloana fără sfârșit」을 볼 수 있는 기회를 놓치기는 너무 아까웠다. 20세기 미술에서 가장 유명한 작품 중 하나지만, 적어도 영국 미술계에서 실제로 이 작품을 본 사람은 거의 없었다. 내가 아는 바에 따르면 테이트 미술관의 용감한 큐레이터가 한 번 시도했을 뿐인데, 이미 10여 년 전의 일이었다.

하지만 지도도 때로는 미덥지 못했다. 우리는 마침내 정신이 제대로 된 사람이라면 이 여행을 하지 않았을 것임을 깨달았다. 급류가 흐르는 강물 쪽으로 일부가 무너져 내린 길을 따라 카

4 1972년 이탈리아 칼라브리아주 리아체 인근 바다에서 발견된 두 점의 그리스 동상이다. 기원전 460~450년경 제작된 것으로 현재 레조칼라브리아 인근의 마그나그레시아 국립 박물관에 소장되어 있다. 후대에 소실된 대부분의 그리스 청동 조각상과는 달리 온전한 형태를 띠고 있으며, 정확히 누구를 묘사한 것인지는 여전히 논의 중이다.

5 1894년 영국 작가 앤서니 호프Anthony Hope가 지은 모험 소설 『젠다성의 포로The Prisoner of Zenda』에 등장하는 가상의 국가로, 온갖 낭만과 음모가 뒤섞인 공간을 상징한다.

르파티아 산맥Carpathian Mountains[6]을 통과해야 하는 경로였다. 트르구지우에 가려면 다른 곳에서 출발하는 것이 보다 이상적이다. 하지만 어떤 곳에서 출발하더라도 가깝지는 않다. 루마니아의 수도 부쿠레슈티Bucharest에서도 어떤 경로를 택하든 다섯 시간이나 걸린다.

게다가 처음에 여행이 일사천리로 진행되었던 탓에, 나는 거짓된 자신감에 현혹되어 있었다. 아침 햇살 아래, 우리는 시비우를 떠나 자동차 전용 도로를 따라 서쪽으로 질주했다. 이 길은 우리가 온종일 마주친 길 중에서 유일하게 상태가 좋은 길이었고 꽤 짧았다. 속도를 내며 달리는 동안, 파벨은 경치를 감상하기 위해 데바 성Cetatea Devei[7]에 들를 생각이 없냐고 물었다.

훌륭한 제안처럼 들렸다. 특히 우리가 좋은 시간을 보내고 있었기 때문이다. 그래서 그렇게 하기로 했는데, 내가 실수를 저질렀다. 후네도아라Hunedoara의 코르빈 성Castelul Huniazilor[8]을 막 지나칠 뻔한 것을 알게 되어 잠시 멈춰서 살펴보자고 제안했던 것이다. 조지핀은 그 결정을 의심스러워했다. 그리고 덩치가 크고 느긋하면서 보통은 차분하게 있던 청년 파벨은 이 새로운 경

6　동유럽을 가로지르는 약 1천5백 킬로미터 길이의 산맥. 체코, 슬로바키아, 폴란드, 헝가리, 우크라이나, 세르비아, 루마니아 등을 지난다.

7　13세기에 지어졌을 것으로 추정되는 요새. 루마니아 후네도아라주에 위치하고 있다.

8　14세기부터 모양새를 갖추기 시작한 고딕·르네상스 양식을 띤 고성. '후네도아라 성'으로도 불리며, 루마니아의 7대 불가사의 중 하나다.

로를 듣고는 갑자기 우울해했다. 그러고는 미로 같은 뒷골목, 빽빽한 신호등, 철도 건널목 등 여러 장애물을 거치는 길로 접어들었다. 마침내 우리는 복원된 부분은 많지만 화려함을 뽐내는 중세 건물 앞에 멈췄다. 그 성을 제대로 감상하기에는 시간이 충분치 않았다. 하지만 우리는 체면을 차리느라 밖으로 나와서 성 주변의 연못 너머로 그곳을 잠시 살펴보았다. 그러고 나서 우리는 파벨이 샌드위치를 먹으며 시계를 보고 있던 주차장으로 돌아갔다. 해는 이미 저물어 가고 있었고, 일정은 훨씬 더 늦어졌다.

그 시점부터는 정말 느려졌다. 우리는 트럭 뒤에 갇혀 있었다. 산을 통과하는 길은 끝없이 계속되는 모양이었다. 차 안의 분위기는 갑자기 가라앉았다. 브랑쿠시의 작품을 본 후 도자기로 유명한 마을에 잠시 들를 것이라고 지도에 표시해 두었던 조지핀은 아마 더는 그럴 시간이 없으리라 짐작했다. 파벨은 갈 수 있는 좋은 길이 있는지 틈틈이 관찰했다. 점심시간이 그렇게 왔다가 지나갔다.

산기슭에서 내려와 평원을 가로질러 시내로 접근하기 시작했다. 트르구지우의 변두리는 매우 잘 발달해 있었다. 하지만 방문을 고려하는 사람이라면 현대 미술은 차치하더라도 이 도시의 매력이 아주 적다는 사실에 주의를 기울여야 한다. 가이드북에는 주변에 "음산한 탄광"이 있고, 공산주의 독재자 니콜라에 차우셰스쿠Nicolae Ceausescu 시절의 "탐욕스러운 현대화"를 확인할 수 있다고 적혀 있었다. 실제로 콘크리트가 많이 보였다. 어느 순간 나는 멀리 있는 공장 굴뚝을 브랑쿠시의 작품으로 오인하면서 당황했는데, 파벨과 조지핀은 나의 실수에 놀라는 것 같지 않았다.

거기에 있기

약간은 뜻밖에도, 결국 우리는 도착했다. 도착과 동시에 날씨가 개었고, 우리 모두의 기분은 나아지기 시작했다. 거기에「끝없는 기둥」이 있었다. 작은 공원에서 솟아 나와 햇빛에 반짝였고, 표면은 부드러운 금빛이었다. 조지핀과 나는 조금 더 자세히 보기 위해 차에서 내렸다. 루마니아 미술의 유명한 기념비를 본 적이 없다는 것이 얼마나 이상한 일인지 곰곰이 생각하던 파벨은 그것을 차 안에서 감상하기로 했다.

조지핀과 나는 함께 작품 쪽으로 걸어갔다. 그녀는 결국 여행할 만한 가치가 있었다고 말했다. 우리가 작품의 아랫부분으로 몇 미터까지 가까이 다가가자, 바다코끼리 같은 콧수염을 기른 제복 차림의 사내가 두 팔을 저으며 덤불에서 뛰어 나왔다. 너무 가까이 접근하는 게 금지된 모양이었다. 하지만 실은 별 문제가 되지 않았다. 우리는 작품과 꽤 가까운 거리에 있어서 그것을 감상하는 것은 물론 느낄 수도 있었다. 그것이 바로 이 오디세이 같았던 여정 전체를 정당화하는 이유였다. 마침내 도착하고 나니 이 여행은 전혀 미친 짓처럼 느껴지지 않았다.

많은 추상 예술 작품과 마찬가지로 이 기둥은 묘사하기가 쉽지 않다. 사실 그것이 무엇과 다른지 말하기가 더 쉽다.「끝없는 기둥」은 내가 착각했던 공장 굴뚝은 물론 탑이나 다른 기둥과도 닮지 않았다. 그것은 더 가볍고 가늘어서 마치 끈이나 사슬 같았다. 수정이나 거대한 구슬을 연상시키는 철로 된 두툼한 마름모꼴 구슬 열일곱 개와 반 개가 반복적으로 작품을 이루고 있었다. 기둥은 하늘로 쭉 뻗어 나가는데, 맨 꼭대기에 있는 것, 즉 반쪽이 가장 중요하다. 그 반쪽이 전체의 의미를 암시하기 때문이다.

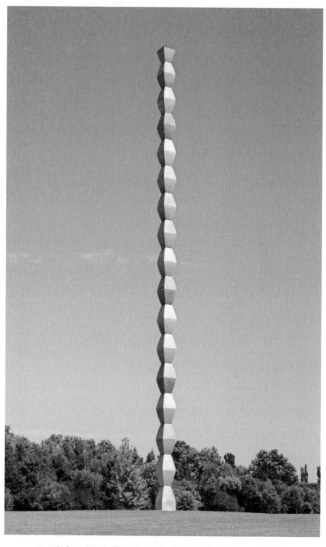

콘스탄틴 브랑쿠시, 「끝없는 기둥」 (1938, 루마니아 트르구지우)

거기에 있기

이 기둥은 무한의 조각이다. 그래서 매우 역설적이다. 시간이라는 개념을 견고한 3차원으로 재현한 작품이기 때문이다. 그래서 많은 훌륭한 예술 작품처럼 사진을 찍기 어려웠다. 사진으로는 길고 얇은 물체가 공중을 향해 찌르듯 표현된다. 하지만 관객이 그 근처에 섰을 때 중요한 점은, 이 작품이 위로 계속 솟구쳐 오르는 것처럼 느껴지는 방식에 있다. 실제로 그 높이는 30미터에 약간 못 미치지만, 가녀린 모습으로 인해 훨씬 더 높아 보인다. 이 과장된 순간 때문에 브랑쿠시는 이 작품을 "천국으로 가는 계단"이라고 설명했다.

원래 트르구지우에 있는 기둥을 비롯해 브랑쿠시의 다른 작품들은 고르지Gorj주의 여성 연맹의 의뢰를 받아 만들어졌다. 제1차 세계 대전 중에 오스트리아-헝가리, 독일과 싸우다 전사한 수십만 명의 루마니아인을 기리려는 의도였다. 1916년에 많은 이가 트르구지우를 방어하다 전사했는데, 이를 새로운 조각 작품들로 기념하려 했던 것이다.

이 지역은 브랑쿠시의 고향이었다. 그는 1876년 트르구지우에서 멀지 않은 카르파티아 산맥 기슭에 있는 작은 마을 호비차Hobița에서 태어났다. 부모는 소작농이었으며, 브랑쿠시는 루마니아의 뭇 마을에서 흔히 볼 수 있는 공예품인 목공예에 재능을 보인 젊은 미술가였다. 우리는 클루지Cluj주의 민속 박물관에서 브랑쿠시의 작업실에서 가져 온 와인 병, 기름 압착기, 그리고 장식품으로 보이는 동물 덫을 감상했다. 이것들을 보면 브랑쿠시가 왜 피카소Pablo Picasso처럼 파리에서 민속 공예품을 수집할 필요가 없었는지 이해하게 된다. 몽파르나스Montparnasse[9]에서는 옹

이가 지고 낡아 빠진 물건들이 '원시주의 작품'으로 보였겠지만, 브랑쿠시에게는 단지 어린 시절부터 사용했던 도구였을 뿐이다.

우리는 물건을 놀랄 만큼 높고 뾰죽하게 만드는 것 또한 루마니아 공예의 특징임을 알아차렸다. 우크라이나 국경 근처인 마라무레슈Maramureş주 북부 지역에 있는 17·18세기 교회의 나무 첨탑은 마치 용의 비늘 같은 소나무 기와로 뒤덮여 바늘처럼 날카롭게 깎아지르듯 하늘을 향해 솟아 있었다.

젊은 브랑쿠시는 중세 이후로 본질적으로 변하지 않은 시골 세계에서 국제적인 아방가르드 세계로 옮겨 갔다. 하지만 처음 창작을 시작할 때의 감각은 겨우 간직하고 있었다. 긴 여정이었다. 그는 소년 시절에 가출하여 재능이 눈에 띄기 전까지 식료품점과 술집에서 일했다. 그리고 공예 학교에 처음 다닌 이후 부쿠레슈티의 미술 학교에 진학했고, 마지막으로는 피카소와 마티스 Henri Matisse가 있던 파리로, 알려진 바에 따르면 걸어갔다. 조각가로서 그는 피카소와 마티스 같은 20세기 초반 거장들의 유일하면서도 진정한 라이벌이었다.

의심의 여지없이 브랑쿠시는 자신의 고향 트르구지우와 주민들에게 강렬한 감정을 가지고 있었다. 이 기둥이 (위키피디아에서처럼) "루마니아 병사의 무한한 희생"을 상징한다는 주장

9 프랑스 파리의 몽파르나스 지역 일대는 제1차 세계 대전 이후 파리에서 활동하는 예술인들의 본거지였다. 피카소나 모딜리아니Amedeo Modigliani, 샤갈Marc Chagall 등 미술가는 물론 장 콕토Jean Cocteau, 헤밍웨이Ernest Hemingway에 이르기까지 문화 전반에 걸쳐 활약한 예술가들이 카페들을 중심으로 몰려들었다.

이 사실처럼 강요되고 있긴 하다. 하지만 이 작품은 이미 수년 동안 브랑쿠시의 마음속에서 발전했다. 의욕적으로 제작하려고 한 작품이었던 것이다. 그는 이미 1918년에 참나무로 첫 번째 기둥을 조각했고, 그것은 미국 사진작가 에드워드 스타이컨Edward Steichen의 정원에 6미터가 넘는 높이로 설치되어 있다. 트르구지우의 기둥은 그다지 높지는 않았지만, 이어서 제작된 다른 기둥들과 비교하면 가장 높았다. 놀랍게도 훨씬 더 높은 기둥에 대한 계획도 있었지만 더 진행되진 않았다. 열일곱 개와 반쪽의 구슬은 무한을 암시하기에 적당한 숫자임이 분명했다.

그 숫자는 확실히 효과가 있었다. 옆에 서면 기둥은 우주를 향하고 있는 것처럼 보였다. 결국 조지핀은 감상의 경험을 더 잘 전달할 수 있도록 작품의 위쪽을 훑어 가며 핸드폰으로 짧은 영상을 촬영했다. 내가 조각가 친구 앤터니 곰리Antony Gormley에게 그것을 전송했더니, 1~2분 후에 그는 "와우!"라는 외마디 답장을 보내왔다.

알맞은 반응이었다. 이 기둥은 분명히 세계의 예술적 불가사의로 마치 마법과 같았다. 또한 나의 굳은 믿음을 증명해 주는 완벽한 사례였다. 예술 작품에 관한 한, 바로 거기에서 작품을 앞에 놓고 감상하는 것의 대안은 다른 어디에서도 찾을 수 없다. 「끝없는 기둥」의 핵심은 수직적 성질이다. 관객의 키와 비교되는 그 높이 말이다. 그리고 공장 굴뚝처럼 위로만 뻗어 나가지 않고 주변 환경으로부터 튀어나와서 단지 거기에 매달려 있는 것처럼 보이는 일종의 힘의 장을 만들어 내는 방식도 핵심이다.

몇 년 전, 영국의 조각가 필립 킹Philip King은 추상적인 형태를 만드는 데 일생을 바쳤던 통찰력을 발휘하여 「끝없는 기둥」이 어떻게 그러한 효과를 내는지 내게 설명해 주었다. "각각의 구슬이 적당한 높이와 모양으로 제작되었기 때문에, 예상처럼 위로 올라갈수록 구슬이 가늘어지는 것처럼 보이지 않는다. 그래서 공간에 추상적인 선을 남기게 되고, 반反원근법, 반反질량이라는 낯선 성질을 가진 한 줄기 빛처럼 보인다."

나는 루마니아로 떠나기 전에 그 설명을 읽었다. 비록 필립은 「끝없는 기둥」을 본 적이 없다고 내게 고백했고, 그것은 나의 '거기에 있기' 이론에 위배되었다. 하지만 그의 말은 옳았다. 그 옆에 서 있자니, 멀리 있는 어떤 것을 이해하는 일과 바로 앞에 있는 것을 물리적으로 경험하는 일은 전혀 다른 것처럼 느껴졌다.

사실 어떤 면에서는 작품 앞에 있으면 더욱 강한 경험을 하게 되는 반면, 이해의 폭은 더 줄어들 수 있다. 실제로 해가 구름에 가려지거나 우리가 자리를 옮길 때마다 모든 것이 바뀌었다. 지상의 정육면체, 구체나 블록과 달리 이 작품은 너무 수직적인 데다가 우뚝 솟아 있어서 이해하기 힘들었다. 이것이 바로 중요한 부분 중 하나다.

필립에게 「끝없는 기둥」은 "현대 조각 중 가장 영적이고 고귀한 것"이었다. 그는 옳았으며, 지금 남아 있는 기둥을 볼 수 있다는 것은 우리에게 행운이다. 그렇게 남을 수 있었던 것은 이 작품이 매우 견고하게 설치되었기 때문이다. 전후 공산주의 체제에서 이 기둥은 '부르주아 퇴폐'의 한 예로 철거 명령을 받았다. 실제로 1950년대에 정부에 순종적이었던 이 마을의 시장은 튼튼한

러시아산 트랙터(또는 다른 출처에 따르면 탱크)로 철거를 시도했다. 하지만 다행히도, 그리고 놀랍게도 성공하지 못했다. 기둥이 하늘을 향해 뻗어 있었음에도, 브랑쿠시가 자신의 걸작을 지상에 꼼꼼하게 고정했기 때문이다. 그는 철심을 땅속 깊이 박아 놓고, 철을 주조하여 만든 구슬을 하나하나 용접해 붙였다.

하지만 브랑쿠시의 대비책에도 불구하고, 1990년대까지 「끝없는 기둥」의 보존 상태는 좋지 못했다. 작품은 비스듬히 기울어져 있었고, 너무 갈라져서 안으로 비가 스며들고 있었다. 그 결과 중앙의 강철심은 부식되었고, 안에는 녹물이 151리터나 담겨 있었다. 그래서 오랜 논쟁을 거쳐 복원한 끝에 원래의 강철심은 새로 제작한 스테인리스로 교체되었다.

멀리 떨어져서, 또는 바다코끼리 수염의 관리인이 허락하는 한 가깝게, 우리는 다양한 각도에서 「끝없는 기둥」을 관찰하며 시간을 보냈다. 그리고 브랑쿠시의 다른 작품을 보러 갔다. 브랑쿠시의 생각은 관객으로 하여금 기둥과 다른 작품 사이를 카르파티아 산맥을 배경으로 삼은 공원을 거쳐 1.6킬로미터 정도 걷게 하는 것이었다. 하지만 세월이 흐르면서 수풀이 있던 곳은 번화한 도시의 거리로 발전해 있었다. 시간이 촉박해서, 우리는 걷기보다 차를 타고 가야 한다는 파벨의 제안을 받아들였다. 하지만 그는 시내 중심 큰길가의 맞은편에 우리를 잘못 내려 주었고, 모더니즘 조각에 대한 욕구가 부족한 나머지 피자를 먹으러 갔다. 「끝없는 기둥」에 매달린 구슬처럼 빽빽하게 질주하는 끝없는 자동차 행렬을 피해 길을 건넌 후, 우리는 브랑쿠시의 작품 두 점이 더 있는 숲 공원으로 갔다. 「입맞춤의 문Poarta sărutului」과 「침묵

의 탁자Masa tăcerii」가 바로 그것이었다.

「입맞춤의 문」은 고도로 추상화된 형태의 인물로 이루어진 석회암 아치다. 「끝없는 기둥」보다 약간 덜 인상적인 걸작으로 일종의 모더니즘적 개선문이지만, 전쟁이 아닌 사랑의 이미지를 띠고 있다. 우리가 루마니아 마을들의 집 앞에서 발견했던 웅장한 나무 문과 비슷한 모습이다. 브랑쿠시는 「끝없는 기둥」과 마찬가지로 전통에서 형태를 취해 급진적이고 새로운 것을 만들어냈다. 여기에 '거기에 있기'에 대한 또 다른 논쟁점이 있다. 여행을 통해 우리는 브랑쿠시가 얼마나 현대적이었는지 뿐 아니라, 얼마나 루마니아에 뿌리를 두고 있었는지 알 수 있었다.

우리는 트르구지우에서 돌아올 때 더 먼 길을 택했다. 하지만 시간은 덜 걸렸다. 오랜 시간 고생한 파벨이 말했던 것처럼, 루마니아에서 가장 위험한 길이었다. 가미가제를 연상시키듯 정면으로 돌진하는 차들이 들끓는 좁고 구불구불한 길이었다. 돌아오는 길에 우리는 겨우 도자기 마을에 들를 수 있었는데, 그곳에서는 브랑쿠시가 참고했을 법한 모양의 그릇과 항아리를 팔고 있었다. 우리가 출발한 지 열한 시간 만에 시비우로 돌아왔을 때, 파벨은 우리에게 잠시 차에서 기다려 달라고 했다. 그가 이 기나긴 운전을 마치고 나서 정당한 가격을 더한 청구서를 내밀 것으로 우리는 생각했다. 하지만 그는 시비우의 그림 같은 옛 건물 모양 장식품을 선물로 가져왔다. 선물을 준비했어야 하는 건 그가 아니라 우리였다.

거기에 있기

02

춤추는 신의 땅에서

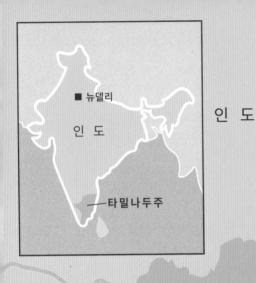

인 도

뉴델리

인 도

타밀나두주

첸나이 ■

카 베 리 강

티루반나말라이 ■

안나말라이야르 사원

벵 골 만

나게스와라스와미 사원

쿰바코남 ■

탄자부르 ■

브리하디슈바라 사원

타 밀 나 두 주

스 리 랑 카

티루반나말라이Tiruvannamalai[1]의 안나말라이야르 사원 Annamalaiyar Temple에서 우리는 위험을 무릅쓰고 계단을 내려갔다. 계단은 기둥이 있는 홀에서 어두운 지하실로 이어졌다. 그곳에는 불꽃이 깜박이는 가운데 시바Shiva[2]의 문지기 역할을 하는 어린 황소인 난디의 형상이 화관을 두른 채 놓여 있었다. 가슴을 드러낸 사제가 동료 방문객들의 뒤를 이어 우리의 이마에 향기로운 재, 즉 틸라카를 묻혀 우리를 축복했다. 그는 즉석에서 약 50파운드[3]를 기부하면 우리를 대신해 20년 동안 매일 기도해 주겠다는 제안을 했다. 우리는 정중히 거절했다.

바깥은 순례자들로 북적였다. 10만 제곱미터에 달하는 안나말라이야르 사원으로 이루어진 성스러운 도시가 순례자들로 가득 메워져 있었다. 우리는 사원의 코끼리를 찾았지만 허사였다. 코끼리는 늦은 오후에는 분명히 휴식을 취하는 것 같았다. 반면에 법복을 입은 음악가들은 거대한 갈대로 만든 악기인 나다스와람을 연주하고 있었다. 경내 여기저기에는 수많은 방랑자 성인, 즉 사두가 흩어져 있었다. 그들은 수염과 구레나룻을 기르고 주황색과 강황색 법복을 입고 중세의 탁발 수사처럼 살고 있었다. 사원 주변을 배회하면서 겪는 모든 경험은 미술관을 방문하는 것과는 달랐다.

1 인도 남부에 위치한 타밀나두주의 도시

2 힌두교의 세 주신主神 중 하나로, 파괴의 신이다.

3 약 7만 5천 원

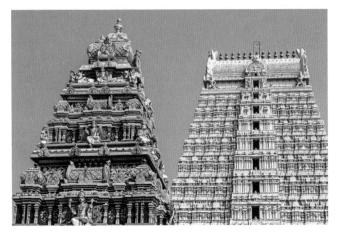

안나말라이야르 사원 (인도 타밀나두주 티루반나말라이)

*

　우리는 조각상을 감상하기 위해 인도 대륙의 남동쪽 끝에 있
는 타밀나두Tamil Nadu주에 왔다. 실제로 조각상은 충분히 많이
있었다. 티루반나말라이의 사원에는 살아 있는 예배자만큼이나
조각상이 많았다. 네 개의 입구 탑, 즉 고푸람에는 건축 구조를
거의 가릴 정도로 조각상이 빽빽하게 새겨져 있었다. 60미터 이
상 높이의 티루반나말라이 동쪽 고푸람에는 밝은 색의 조각상들
이 11층을 이루며 꼭대기까지 쌓여 있었다. 기둥이 떠받치고 있
는 홀 안쪽도 마찬가지였다. 기둥마다 성스러운 이야기와 신을
재현한 모습이 양각으로 뒤덮여 있었다.

고故 하워드 호지킨Howard Hodgkin[4]처럼 보는 것을 좋아하는 미술가는 인도에 중독되곤 한다. 그 이유를 이해하는 것은 어렵지 않다. 미술에 관해 말하자면 인도는 무궁무진해 보이기 때문이다. 하지만 티루반나말라이의 사원을 돌아다니는 것은 미술품 감상을 수행하는 것처럼 느껴지지 않았다. 오히려 시간 여행에 가까웠다. 확실히 유럽을 비롯한 대부분의 세계에서 미술이라는 개념이 발명되기 이전의 모습이었다. 사람들은 경탄하기 위해서가 아니라 숭배하기 위해 조각상을 만들어 사원을 가득 채웠다.

조지핀과 나는 첸나이Chennai[5]로 날아갔다. 우리의 첫 번째 인도 체험은 해가 뜬 직후에 시내 변두리를 거쳐 호텔로 가는 택시 안에서 이루어졌다. 삶의 규칙이 바뀐 곳에 와 있다는 사실을 깨닫기에 충분했다. 대략 런던만큼이나 인구가 많은 도시의 주요 도로에서 차창 밖으로 소들이 차 사이를 무심코 드나들고 있었기 때문이다.

물론 소는 힌두교에서 성스러운 동물로서 존경과 숭배의 대상이다. 소는 당연한 듯이 달리는 트럭, 자전거, 전기 자전거 사이에서 다른 많은 도로 이용자와 함께 섞여 있었다. 차의 뒤쪽에는 오른쪽에서 왼쪽으로 방향을 틀 때 태연하게 균형을 잡는

4 영국의 미술가(1932~2017). 밝고 선명한 색상을 사용하는 추상 회화로 잘 알려져 있으며, 1960년대부터 인도에 매료되어 1970년대까지 인도를 수차례 방문했다.

5 인도 타밀나두주 북쪽에 위치한 주도

사리sari[6] 차림의 승객이 있었다. 우리의 운전기사 루디는 다른 차들과 정확하게 엮여 들어가며 속도를 냈다. 어떤 차는 도로의 역방향에서 우리를 향해 빠른 속도로 돌진하고 있었다.

타밀나두주에는 21세기의 삶의 방식과 수천 년 동안 유지해 온 방식이 공존하고 있었다.

*

이 경험은 말하자면 빅토리아 앤드 앨버트 미술관의 전시실에서 시바, 비슈누Vishnu[7], 혹은 파르바티Parvati[8]의 조각상을 감상하는 것과는 매우 다른 맥락이었다. 또한 내가 20년 전에 고대 힌두 조각품을 숙고하며 아침을 보낸, 비평가 데이비드 실베스터의 노팅힐[9] 집에서 겪은 경험과도 완전히 달랐다.

당시 나는 인터뷰를 녹음하러 갔다. 하지만 미술에 대한 그의 의견에 대해서는 이야기를 거의 진행할 수 없었다. 초인종이 계속 울렸기 때문이다. 바깥에는 10세기의 인도 조각상을 배달하는 두 명의 짐꾼이 있었다. 남성 조각상이었고 매우 아름다웠지만 머리가 없었다. 데이비드는 그 조각상을 살 것인지 고민하고 있었다. 그의 컬렉션에 포함되기 위한, 일종의 오디션을 위

6 몸을 감싸는 방식으로 입는 가늘고 긴 천
7 힌두교의 세 주신 중 하나로, 유지의 신이다.
8 힌두교의 세 여신 중 하나로, 시바의 아내다.
9 영국 잉글랜드 웨스트 런던의 한 지역

한 배달이 진행되었던 셈이다.

그날 오전의 나머지 시간은 그의 소장품 사이에서 인도 조 각상의 이상적인 위치를 찾는 데 쓰였다. 데이비드는 "왼쪽으로 5센티미터, 1센티미터 더 높이"라는 지시를 내렸고, 갤러리에서 온 두 사람은 참을성 있게 지시를 따랐다. 작품의 정확한 배치가 작품의 효과를 얼마나 변화시킬 수 있는지에 대해 매혹적인 교훈 을 얻을 수 있었던 시간이었다.

미술 표현의 정수가 형태, 부피, 색, 선 등으로 구성되어 있 다는 비평가 클라이브 벨Clive Bell의 모더니즘 형식주의에 따르 면, 작품의 위치는 중요한 문제였다. 의미는 보통 무시되곤 했다. 클라이브와 화가 버네사 벨Vanessa Bell의 아들인 쿠엔틴 벨Quentin Bell은 어렸을 때 블룸즈버리 그룹Bloomsbury Group[10]으로부터 깊 은 영향을 받았다. 한번은 그가 국립 갤러리에 있는 회화 작품 몇 점에 관해 또 다른 블룸즈버리 그룹의 비평가 로저 프라이Roger Fry[11]가 강의한 내용을 내게 이야기해 줬다. 프라이는 십자가에 못 박힌 예수를 그린 회화 작품에서 예수의 고뇌에 찬 육신을 "의미 심장한 부피!"라고 설명했다고 한다. 황당한 소리였다. 하지만 로저 프라이, 데이비드 실베스터, 그리고 이 문제에 있어서라면

10 20세기 전반의 영국 출신 작가·지식인·철학자·예술가 집단. 케임브리지 대학 출신이 주축이며, 주요 멤버로 클라이브 벨, 버네사 벨, 존 메이너드 케인스John Maynard Keynes, E. M. 포스터E. M. Forster, 로저 프라이, 버지 니아 울프Virginia Woolf 등이 있다.

11 영국 런던 출신의 화가이자 예술가(1866~1934). 블룸즈버리 그룹의 일 원으로 초기 형식주의 예술 비평을 정립하는 데 많은 기여를 했다.

나 또한 부피나 미술의 다른 요소에 관심을 두고 있었다.

데이비드는 자기 방식대로 티루반나말라이의 사원에 있는 사두만큼이나 신앙에 지배되는 삶을 꾸려 왔다. 하지만 그의 신앙은 종교가 아니라 미술이었다. 그의 집은 거의 개인 박물관이었다. 부엌만이 비교적 일반적인 집처럼 보였지만, 거기에도 돌의 가장 단단한 부분으로 만들어진 고대 이집트 그릇이 있었다. ("제1 왕조?" 그 그릇을 보았을 때 나는 감히 추측해 보았다. 곧바로 그는 날카롭게 정정해 주었다. "선왕조 시대!")

데이비드는 유태인이었고, 내가 추측하기로는 신앙에 있어서 문외한이었다. 그래서 그는 인도 조각에 전문가적인 관심이 아니라 엄격하게 미적인 흥미만을 보였다. 그는 개인 주택에서 '박물관급'의 질 좋은 작품을 보는 것이 얼마나 멋진 일인지 반복해서 강조했다. 하지만 조각상을 사지는 않았다(아마도 10만 파운드라는 가격이 너무 비쌌던 모양이다). 그럼에도 이탈리아에서 살 계획이 있다면서 그는 1~2년 안에 가톨릭으로 개종할지도 모른다고 고백했다. 회화나 조각의 힘 때문이었다.

데이비드나 나처럼 헌신적인 미술 애호가에게는 역설이 있다. 우리 같은 사람들은 미술품을 찾아다니기 위해 많은 시간과 에너지를 쏟는다. 미술관, 갤러리, 교회, 모스크, 사원, 유적지, 폐허 등 미술이 존재하는 곳을 부지런히 방문한다. 하지만 우리가 보는 대부분의 작품들은 독실한 불교도, 기독교도, 힌두교도, 이슬람교도 등을 통해 완전히 다른 이유로 제작되었다.

데이비드가 보았던 머리 없는 조각상을 맨 처음으로 조각하고 돈을 받은 사람의 관심사는 데이비드나 나의 관심, 특히 내

가 조각상을 찾아 타밀나두주를 돌아다녔을 때의 관심사와는 전혀 달랐을 것이다. 그들은 독실한 신자였지만, 우리는 아니었다. 하지만 미술은 아마도 영향이 있었을 것이다. 데이비드가 조토 Giotto[12], 티치아노Titian[13], 카라바조Caravaggio[14]의 작품을 18개월 정도 바라본다면 현현과 삼위일체의 교리로 개종할 수도 있겠다고 주장한 것은 의심할 여지없이 과장된 이야기였다. 하지만 원작자의 감정과 태도 중 무언가를 흡수한다면 그렇게 될 여지가 있을지도 모른다.

*

쿰바코남Kumbakonam[15]의 나게스와라스와미 사원 Nageswaraswamy Temple의 바깥벽에 새겨진 부조를 바라볼 때, 나는 확실히 어떤 메시지를 전달받고 있다고 느꼈다. 우리는 많은 것을 감상했던 바쁜 하루의 마지막 일정에 그곳으로 갔다. 그러자 평소에는 쾌활하고 친절했던 루디가 처음으로 약간 퉁명스러워

12 이탈리아 피렌체의 미술가이자 건축가(1267~1337). 이탈리아 르네상스 미술의 선구자로 알려져 있다.

13 이탈리아 베니스의 미술가(1490~1576). 이탈리아 르네상스의 전성기에 활동했다.

14 이탈리아 밀라노 출신의 미술가(1571~1610). 이탈리아 르네상스 후기 매너리즘 시대에 활동하면서 명암의 대비를 극적으로 활용하는 키아로스쿠로Chiaroscuro 기법을 적극 활용한 것으로 알려져 있다.

15 인도 타밀나두주의 도시

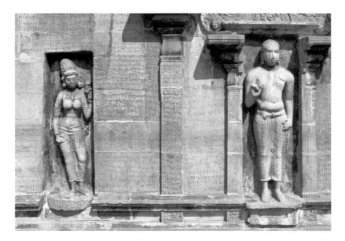

나게스와라스와미 사원 (인도 타밀나두주 쿰바코남)

졌다. 그곳에 가고 싶다고 말한 건 나였다. 조지핀은 망설였는데,
호텔 방 발코니에서 새를 관찰하던 중이었기 때문이다.

루디가 나의 제안을 마음에 들어 하지 않은 또 다른 이유는
평소에 다니던 길이 아니었기 때문이다. 그는 수십 년 동안 남인
도에서 운전기사로 일했고, 우리가 방문했던 대부분의 장소에 굉
장히 익숙했다. 하지만 이번에는 머뭇거렸다. "여기는 어떤 곳이
죠?" 내가 묻자 그는 "또 다른 절이죠" 하고 무시하듯 대답했다.
하지만 『러프 가이드 투 인디아Rough Guide to India』를 읽어 보니 성
소의 담장 틈새에 "아직 남아 있는 남인도의 고대 조각상 중 가장
상태가 좋은 정교한 석조 인물상 시리즈"를 발견할 수 있다고 적
혀 있었다. 그 말은 옳았다.

거기에 있기

이 작은 건물 뒤에 숨겨져 있던, 버려진 것이 분명했던 조각상 시리즈는 데이비드가 노팅힐에서 열변을 토했던 조각상만큼이나 정교하고 탄력적이며 관능적이었다. 데이비드의 말을 빌리자면 모두 "박물관급"이었고, 심지어 머리 없는 토르소보다 더잘 보존되어 있었다. 그런데 이 조각상들에는 이상한 점이 있었다. 벽의 맨 끝에 있는 세 명의 신을 제외하고는 누구를 조각해놓은 것인지 아무도 모른다는 것. 위키피디아에서 모호하게 언급해 놓은 바에 따르면, 그들은 아마도 후원자 또는 당대의 왕자나공주일 것이다. 그들이 누구든, 거의 벌거벗은 여성과 남성이 존재감과 균형미를 조화롭게 드러내고 있었다. 그 조각상들을 보니당대의 문화를 더 많이 알고 싶어졌다.

이것이 미술의 타임머신 같은 속성이다. 수천 년에 걸쳐, 이경우에는 1천2백 년에 걸쳐 이루어지는 소통의 가능성 말이다. 서 있는 방식이나 진지한 분위기, 그리고 특정 손동작, 즉 무드라mudra를 통해 이 조각상은 품위와 위엄의 감각을 전달하고 있었다. 무드라는 불교와 힌두교와 고대 인도에서 영혼과 육신을 동시에 정확히 사용하는 춤이다. 어떤 동작은 요가 수행에서 호흡에 영향을 주어 명상을 촉진한다고 알려져 있다. 손과 손가락의다양한 자세는 깨달음 같은 심신의 여러 상태를 표현한다.

나는 이 모든 것을 아주 희미하게만 이해할 수 있었다. 그럼에도 조용한 사원 안에서 조각상을 바라보는 경험은 강렬했다. 박물관에 전시된 작품이나 노팅힐의 빅토리아 양식 주택에서 본작품보다 훨씬 더 강렬했다. 적절한 장소에서 인도의 미술 작품을 감상하는 것은 항상 깨달음을 주었다. 하지만 동물원에 있는

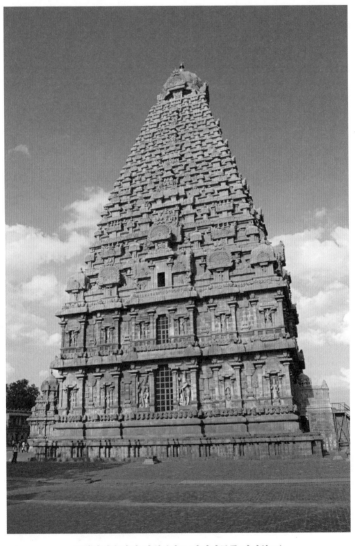

브리하디슈바라 사원 (인도 타밀나두주 탄자부르)

거기에 있기

동물보다 야생에 사는 동물을 발견하는 것이 더 어려운 것처럼, 적절한 장소에서 인도 미술을 마주치기란 가끔 쉽지 않았다.

*

탄자부르Thanjavur[16]의 브리하디슈바라 사원Brihadishvara Temple에 있는 높이 66미터의 피라미드 모양 탑인 거대한 비마나 Vimana는 멀리서도 보인다. 케임브리지의 내 집 근처 저지대 위로 일리 대성당Ely Cathedral이 솟아 있는 것처럼, 비마나는 카베리Kaveri강 삼각주의 평평한 땅 위에 솟아 있다. 하지만 타밀나두주의 거대한 성소에 들어서면 종교 개혁 이전인 5백 년 전의 일리 대성당을 떠오르게 하는 장면이 펼쳐진다. 즉, 북적거리는 순례자, 궁핍한 성인들, 성스러운 음악 소리, 그리고 향냄새로 가득차 있다.

미슐랭 가이드에 따르면 성소 내부에는 1천 년이나 된 "놀라운" 벽화들이 있었다. 감상을 하려면 횃불이 필요하다는 경고가 있었지만 어둠, 음악, 향기, 경건한 예배자와 사제에 둘러싸여 있던 우리는 벽에 빛을 비출 배짱이 없었다. 만약에 비쳤다고 해도 그 벽화를 차분히 감상하는 데 필요한 조건이 갖춰져 있지 않았다. 우리는 시도조차 하지 않았다.

여기에 역설이 있다. 우리가 '미술 작품'이라고 부르는 수많은 것은 종교적인 목적으로 제작되었다. 하지만 작품이 만들어진

16 인도 타밀나두주의 도시

당시의 환경에서 그것을 감상하면 어색함을 느끼게 된다. 적어도 나는 그랬다. 기만적인 가식으로 그곳에 있는 것 자체가 약간 창피했다. 아마도 풍경과 식탁을 그린 회화가 줄지어 걸린 박물관에서 신성한 이미지를 찾는 독실한 신자의 당황스러움과 마찬가지일 것이다.

*

사원 내부의 성소에 보존된 고대 조각상을 감상하는 일은 더 어려웠다. 영국이 노르만족을 정복한 무렵, 남인도의 이 지역을 통치했던 촐라Chola 왕조[17]의 최고 업적은 돌 조각도, 웅장한 사원도 아닌 청동으로 주조된 인물상이었다.

영적 부흥이 강렬하게 이루어진 이 시기에 힌두교 성인들은 종교와 관련된 시를 짓고 노래를 만들었다. 이 중 가장 널리 퍼진 의식은 신들의 청동상이 거리를 행진하는 것으로 오늘날까지 이어지고 있다. 쿰바코남의 한 사원 뒤에 줄을 선 우리는 전차를 타고 있는 신들의 모습을 확인했다. 나무로 된 거대한 전차는 청동상으로 덮여 있었고, 밝은 색 천막이 지붕을 덮고 있었다.

이러한 목적 때문이라면 청동은 돌보다 실용적이고 다루기 편한 재료였고, 따라서 대량으로 제작할 수 있었다. 라자라자 1세Rajaraja I[18]와 그의 가족은 탄자부르에 있는 거대한 브리하디슈

17 9~13세기에 인도 남부를 지배한 타밀족 왕조
18 촐라 제국의 제9대 황제(947~1014)

바라 사원에 60점이 넘는 청동상을 기부했다. 이 청동상들은 단순히 신들을 재현한 게 아니었다. 정확한 의식을 치르고 나면 신들이 그 청동상 안에 깃든다는 믿음이 있었다. 어떤 의미에서 청동상은 시바 또는 비슈누 그 자체였다.

윌리엄 달림플William Dalrymple[19]은 2009년 저서 『삶에 아무것도 들이지 마라Nine Lives: In Search of the Sacred in Modern India』에서 라자라자 시대부터 사용했던 양식을 똑같이 계승하면서 여전히 신성한 목적으로 청동상을 만들고 있는 한 조각가와 이야기를 나눴다. 조각가는 사원에서 전차 위에 있는 청동상을 다시 보았을 때, 그것이 자신이 직접 만든 조각임에도 불구하고 신이 현현하고 있음을 어떻게 느끼는지 설명했다.

이 독실한 공예가는 일단 청동상을 사원에서 끄집어 내어 박물관에 놓으면 청동상에서 신성이 사라진다고 생각했다. 그것은 조지핀이나 나, 또는 이 문화 바깥에 있는 사람들의 경험과 전혀 다르다. 사원의 성소에 여전히 숨겨져서 예복을 입고 성유를 바른 우상을 우리는 볼 수 없다.

과거 마하라자Maharaja[20] 궁전으로 쓰이던 건물의 한쪽에 위치한 탄자부르의 박물관은 그 반대였다. 이 박물관에는 세계 최대 규모의 촐라 청동상들이 종류별로 방마다 나란히 진열되어 있다. 어떤 것들은 수백 년 동안 의식에 참여해 다소 낡았지만, 만든 지 1천 년이 지난 것 중에서 거의 새 것처럼 보이는 것도 많았

19 스코틀랜드 출신의 역사학자 겸 미술사학자(1965~)

20 인도 문화권에서 왕을 가리키는 칭호

다. 우리는 그곳에서 한 시간 넘게 머물면서 아내인 우마Uma(또는 파르바티)와 함께 편안하게 앉아 있는 시바, 코끼리 머리를 한 가네샤, 비슈누, 크리슈나 등 힌두교에서 모시는 여러 신의 청동상을 보았다.

하지만 청동상을 주조한 사람과 우리 사이에는 더 큰 감정의 차이가 있었다. 그들은 인물상의 눈을 뜨게 하는 끌질을 막 끝냈을 때가 청동상이 힘으로 가장 가득 차 있는 순간이라고 생각했다. 신이 그 청동상 안에 막 깃들었다는 것. 그 신은 수 세기 동안 청동상에 남아 있었을지 모르지만, 주조자는 결국 서서히 그 존재가 희미해진다고 믿었다.

이에 비해 믿음의 눈으로 보지 않는 우리는 반대로 느꼈다. 가장 오래된 청동상이 가장 강력한 힘을 갖고 있었다. 청동상은 미세한 형태 하나하나까지 규칙에 따라 유사한 방식으로 계속 제작되었지만, 점점 시각적인 에너지는 형태에서 사라졌다.

촐라 시대의 가장 유명한 유물은 춤의 신인 나타라자Nataraja로 표현한 시바였다. 나타라자는 주기적으로 순환하는 황홀경 속에서 우주를 창조하고 파괴하는 신으로, 네 개의 팔은 머리 위로 들고 한쪽 다리는 올리고 있다. 한 손에 든 불꽃은 파괴를 의미하며, 다른 한 손에 든 북은 창조를 상징하는 소리를 낸다. 시바 주위에는 불꽃이 둘려 있고, 뻣뻣하게 꼬인 머리카락은 마치 공작의 꼬리처럼 부채꼴로 날리고 있다. 조금 더 자세히 관찰하면 연꽃의 형태로 똬리를 틀고 있는 웅장한 갠지스강도 찾아볼 수 있다. 탄자부르의 박물관에는 나타라자만을 여럿 모아서 전시하는 공간이 있는데, 각각 미묘하게 다르면서도 본질적으로는 같다.

거기에 있기

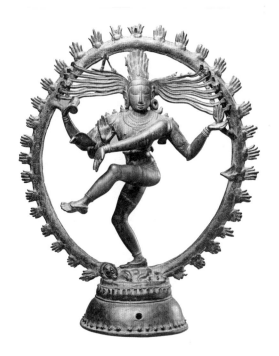

춤의 신(나타라자)으로 표현된 시바 (11세기)

　브랑쿠시의 「끝없는 기둥」과는 매우 다른 외형이지만, 나타
라자도 시간을 3차원으로 풀어놓은 이미지이자, 영속적으로 생
성되고 소멸되는 영겁의 고리 안에 있는 신을 둘러싼 우주의 이
미지다. 나타라자는 운동과 순환의 에너지가 우주의 근본이라
는 현대 물리학적 개념을 재현한 것이다. 1915년 오귀스트 로댕
Auguste Rodin은 나타라자 청동상의 사진을 보고, "세계의 순환 운
동을 완벽하게 표현한 것"이라고 썼다.

마침내 우리는 박물관을 빠져나와 거리의 열기 속으로 돌아
갔다. 루디는 우리를 태우고 시내를 통과해 빠져나갈 작정이었
다. 우리가 보았던 모든 인도의 공동체와 마찬가지로 보행자, 스
쿠터, 밴, 수레를 끄는 짐꾼, 트럭, 버스, 심지어 가끔은 전차를 탄
신들이 다니는 거리에는 활기찬 맥박이 뛰고 있었다. 순환보다는
혼돈에 가까운 난장판처럼 보였지만, 이 역시 영원할 것이다.

03

마리나 아브라모비치를
알현하다

북 해

■ 암스테르담
네 덜 란 드

베니스 ■
■ 볼로냐

베오그라드 ■
세 르 비 아

이 탈 리 아

티 레 니 아 해

퍼포먼스 미술가 마리나 아브라모비치Marina Abramović를 만나기는 쉽지 않았다. 브랑쿠시의 「끝없는 기둥」을 찾아 헤매던 도전 같았다. 나는 비엔날레를 취재하러 베니스에 가 있었는데 신문사에서 거기에 머무는 동안 마리나 아브라모비치와의 대담을 의뢰한 상황이었다. 그런데 그녀를 찾는 것은 또 다른 문제였다. 그녀는 미로 같은 뒷골목에 숨겨진 웅장한 베니스식 궁전의 꼭대기에 머무르고 있었는데, 주소로는 찾기가 매우 어려웠다. 그녀가 핸드폰을 꺼 둬서 찾기가 더 복잡했다.

나는 한동안 베니스의 미로를 헤매다가 방향 감각을 잃었다. 그렇게 막 포기하려던 찰나에 마침내 그녀가 전화를 받았다. 그때 마침 나는 그녀가 머물던 르네상스식 저택의 중정에 서 있었다. 1분 뒤에 그녀가 활짝 웃으면서 나타났다. "여기를 찾다니! 당신은 천재예요!"

간혹 '퍼포먼스 미술의 대모'로 불리는 마리나 아브라모비치는 지금의 위치에 서기까지 정말 길고 험난한 여정을 거쳤다. 우리가 만나기 63년 전인 1946년, 그녀는 당시 유고슬라비아 사회주의 연방 공화국의 수도였던 베오그라드Beograd에서 태어났다. 그리고 1975년 서유럽으로 넘어와 당시 막 시작되었던 국제적인 운동인 퍼포먼스 미술계에서 금세 유명 스타가 되었다.

그녀의 작품들 대부분은 신체를 사용하며, 종종 노출과 몹시 고통스러운 상황을 동반한다. 그녀는 작품을 위해 살점을 칼에 베였고, 거의 질식에 이르는 상황을 견뎠으며, 완전히 노출된 뉴욕의 한 갤러리 공간에서 12일 동안 굶주린 채 지냈다. 또한 자신에게 채찍질을 하는 한편, 나체로 얼음 위에 눕기도 했다.

이 고통의 목록은 계속되었다. 그녀가 다루는 재료는 덧없이 사라지는 것이었지만, 지난 몇 년간 그 명성은 계속 치솟았다. 내가 그녀를 만나고 1년이 지나자, 퍼포먼스 미술로는 처음으로 그녀의 회고전이 열렸다. 뉴욕 현대 미술관에서 젊은 미술가들이 팀을 이루어 날마다 매 시간 그녀의 초기작을 재현하며 석 달간 진행한 전시였다.

이토록 놀랍고 극적인 이미지와 궁전 계단으로 나를 이끄는 친절한 여성을 연결하기란 어려웠다. 소탈함과 수다스러움이 기분 좋게 균형을 이룬 채, 그녀는 나이에 비해 훨씬 더 젊어 보였다.

"내가 이렇게 어려운 짓을 해요." 찻잔을 앞에 두고 응접실에 앉은 그녀가 말했다. "하지만 꽤 괜찮은 몸매죠. 운동하고, 금연하고, 술도 안 마셔요. 관리하려는 게 아니라 두통이 있어서 술을 싫어하거든요. 퍼포먼스는 나를 즐겁게 해요."

처음에 나는 자신의 몸을 얼리고 자해하면서도 프로세코 와인 한 잔에 선을 긋는 사람의 생각을 이해하기 힘들었다. 그리고 퍼포먼스 미술이 내겐 미지의 영역이라는 점도 인정해야겠다.

내가 평생 자연스럽게 받아들인 미술 양식은 정적이고 전통적인 회화와 조각이었다. 몇 시간이나 몇 분이 아닌 수 세기 동안 지속되면서, 인간의 살점보다 오래 견디는 재료로 만들어진 것 말이다. 허나 아브라모비치의 이야기를 들을수록 이해가 가기 시작했다. 그녀에게 퍼포먼스란 의식을 변화시키는, 거의 무아지경의 상태에 들어가는 것처럼 보였다. "나는 부엌에서 마늘을 다지다가 손을 베이면 울기도 해요."

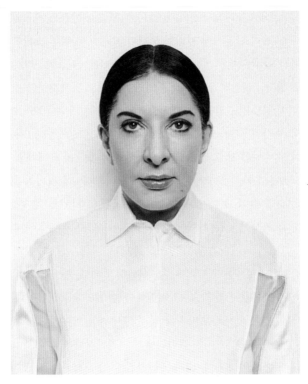

마리나 아브라모비치 (2015, 파올라+머리Paola+Murray 촬영)

그녀는 말을 이었다. "사람들은 사생활에서 연약함을 느끼고, '자존감이 낮은' 일상적인 정신 상태에서 생활해요. 하지만 퍼포먼스를 하면 자신의 한계를 넘어서기 위해 거대한 대중의 에너지를 활용할 수 있어요. 또한 원하는 것은 뭐든 할 수 있죠."

아브라모비치의 표현을 듣자니, 퍼포먼스 미술은 치료와 영적 활동 사이 어딘가에 자리한 듯했다. 대부분의 현대 미술이 잃어버린, 관객을 움직이는 직접적인 힘을 그녀는 퍼포먼스 미술에서 느꼈다. "완전히 열어젖히고 연약한 상태로 발가벗는다면, 정말 믿기 힘들만큼 감동적이에요." 아브라모비치가 말했다. "뉴욕에서 내 작품「집House」을 선보일 때, 단식하는 12일 동안 1천2백 명이 와서 나를 보고 울었죠. 아마 반복해서 계속 왔을 거예요."

그녀의 목적은 고통이 아니라 해방이었다. "움직이지 않고 몇 시간을 앉아 있으면 극도로 고통스러워요. 하지만 계속하다 보면 곧 의식이 느슨해지는 순간이 오면서 고통은 완전히 사라지죠." 그녀가 손가락을 튕기며 소리를 냈다. "전혀 아프지 않아요. 오히려 고통이 사라질 수 있음을 이해하게 되죠. 마음에 달린 일이에요. 고통은 문과 같고, 그 바깥에는 놀라운 자유가 있어요."

1977년, 아브라모비치와 당시 그녀의 연인이었던 울라이 Ulay는 볼로냐에 있는 한 갤러리에서 머리카락을 연결하고 서로 반대 방향을 바라본 채 17시간 동안 말없이 움직이지 않고 앉아 있었다. 한 갈래로 묶은 아브라모비치의 긴 머리카락이 울라이의 머리카락에 닿았다. 이는 만남과 이별에 대한 은유이자 비범한 인내를 보여 주는 수행이었다. 퍼포먼스의 마지막 한 시간 동안 만 관객의 감상이 허락되었다.

이 작업은「시간 속 관계Relation in Time」라는 흑백 영상으로 남았다. 때로는 거의 기록이 없는 경우도 있다. 요즘에는 다른 여느 1970년대의 문화와 마찬가지로 퍼포먼스 역시 다시 공연되기도 한다. 아브라모비치도 동의했듯이, 일시적 형태를 보존하는

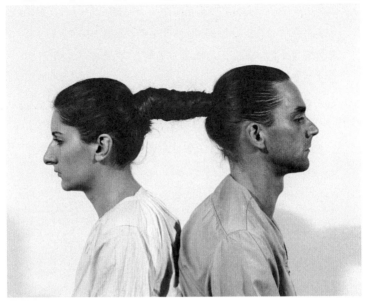

마리나 아브라모비치(왼쪽)와 울라이, 17시간 퍼포먼스 「시간 속 관계」 중
(1977, 이탈리아 볼로냐 스튜디오 G7)

방법은 까다롭다. "남아 있는 기록이 책에 실린 질 낮은 사진이나
아주 지루한 비디오뿐이라면, 꼭 다시 직접 공연해야 해요. 왜냐
하면 예전에는 카메라도 좋지 않았고, 녹음 상태도 나쁘고, 전부
안 좋았거든요. 아무도 그걸 안 봐요. 그러니까 만약에 젊은 예술
가가 내 예전 작품을 다시 공연한다면, 그게 '내 작품'이라는 걸
누가 신경이나 쓰겠어요? 그냥 놔둬야죠."

아브라모비치의 작품과 종교 의식, 그리고 기독교 성인이 겪
는 고난 같은 다양한 문화 속 시련들 사이에 연관성이 있다는 생

각이 문득 들었다. 여기에 그녀는 즉각 동의했다. "나는 오직 남자만 오를 수 있는 그리스의 신산인 아토스Athos산에 항상 심취해 있었어요. 그 산을 보기 위해 남장을 하고 가짜 콧수염 같은 것을 달고 갈 생각을 했었죠. 절벽 밑 동굴에는 수도승이 살았는데, 가슴에 십자가 모양을 새기고 거의 아무것도 먹지 않았어요."

사실 이런 종교적 믿음은 가족과 직접적인 연관성이 있다. 그녀의 외할아버지는 동방 정교회의 대주교로서 성인으로 추앙받았던 인물이다. 그의 시신은 방부 처리를 거쳐 베오그라드의 세인트 사바 교회Hram svetog Save에 전시되었다.

장시간 미동 없이 단식하는 것과 같은 아브라모비치의 퍼포먼스는 시리아 사막의 돌기둥 사이 좁은 공간에서 살았던 주상柱上 고행자 성 시메온St. Simeon Stylites 같은 정교회 은둔자의 금욕주의를 연상시킨다. 하지만 대부분의 성인들은 그녀의 작품「역할 교환Role Exchange」(1975)은 거부했을 것이다. 이 작품에서 그녀는 암스테르담의 매춘부와 네 시간동안 역할을 맞바꿨다.

"돌아보면 초기작은 말이죠," 그녀가 골똘히 생각하며 말을 이었다. "매우 강한 금욕주의와 일종의 영웅주의 사이의 이상한 조합이었어요." 그녀는 슬라브 문화가 이와 비슷하다고 설명했다. "슬라브 문화는 전부 전설, 열정, 사랑, 증오에 대한 거예요. 모순된 개념들과 깊은 관련이 있죠."

그녀의 부모들은 종교적 은둔자나 금욕주의자가 아니라 제2차 세계 대전 때 게릴라들과 함께 나치군과 싸운 전사였다. 둘은 전쟁 중에 서로의 목숨을 구한 사이였지만, 집안 배경이 크게 달랐다. 아버지는 빈민가 출신으로 아브라모비치가 여덟 살 때

집을 나갔다. 아브라모비치는 어머니가 볼쇼이 발레를 보러 간 사이에 아버지가 화장실에서 돼지고기를 굽던 모습을 기억했다. "두 분의 결혼 생활은 순탄치 않았어요. 나는 대부분의 어린 시절을 외할머니와 함께 보냈는데, 그분은 정말 신앙심이 깊었죠. 할머니와 공산주의자인 어머니는 항상 크게 다퉜고, 이제는 그게 나랑 어머니 사이로 이어졌어요."

"그러니까 외할아버지는 성인이었고, 어머니와 아버지는 영웅이었고, 그들이 나를 만들었다는 거죠." 그녀가 정리하듯 말하고 한숨 돌리더니 웃으면서 말했다. "퍼즐이 맞춰졌네요."

어린 시절의 아브라모비치는 눈에 띄게 독특했다. "나는 할머니와 지낼 때 성스러워지기 위한 첫 번째 시도를 했어요. 교회에 대리석으로 된 성수반이 있었는데, 의자 위에 올라가 성수를 전부 마시려고 한 거죠. 유일한 효과는 설사병에 걸린 거였어요. 성수가 진짜 더러웠거든요."

"처음부터 미술가가 되고 싶었어요. 이상하게도 나는 어릴 때 장난감이나 인형을 갖고 노는 데 관심이 전혀 없었어요. 다른 아이들과는 달랐죠. 오로지 이불 한 장으로 나를 가릴 수 있는지에 관심이 있었고, 손발을 내밀어 그림자를 만들고는 했어요."

그녀는 10대 때 첫 회화전을 열었다. 그리고 1960년대 후반까지 베오그라드에 있는 예술 학교에 다니면서 하늘을 주제로 한 연작을 그렸다. 그러던 어느 날 전투기가 빠르게 날아가는 모습을 보면서 비행운이 공중에 멋진 회화를 그렸다고 생각했다. "공군 기지에 가서 그림을 그리게 비행기를 열다섯 대만 빌릴 수 있는지 물었어요. 그랬더니 그쪽에서 아버지한테 전화해서 '당신

딸이 미쳤다'고 했대요."

"그때가 계시의 순간이었어요. 더는 그림을 그릴 수 없겠더라고요. 모든 종류의 물질을 사용해서 작품을 만들 수 있는데, 왜 내가 2차원만 사용해야 하지? 엄청난 충격이었어요. 첫 퍼포먼스에서는 소리를 다뤘어요. 신체는 과정의 일환이었죠. 몸에서는 소리가 나니까요."

그녀의 신체가 만드는 소음은 퍼포먼스를 보기에 비위가 약한 사람들에게는 너무 강렬했다. 일종의 경고 같았다. 일례로 1973년 작품 「리듬 10Rhythm 10」에서 그녀는 칼을 쥐고 러시아 게임을 했다. 펼쳐진 손가락 사이를 칼로 아주 빠르게 찌르며 오가는 동시에, 불규칙한 드럼 소리를 고통스러운 숨소리 사이에 문신처럼 새겼다. 그녀는 칼에 베일 때마다 앞에 펼쳐 놓은 스무 개의 칼날 중 다른 하나를 집어 들었다.

정말로 생명을 위협했던 퍼포먼스도 있었다. 1974년 선보인 「리듬 5Rhythm 5」의 정점에서 그녀는 공산주의의 상징인 커다란 별의 중앙으로 뛰어들었는데, 이 별은 석유에 젖어 불타고 있었다. 불길이 공기 중의 산소를 빨아들이면서 그녀는 의식을 잃었다. 다행히 관객 중에 있던 의사가 무슨 일이 벌어졌음을 알아차리고 그녀를 구출했다.

티토Josip Broz Tito[1] 정권 말기의 베오그라드에서 이런 행동이 비난받은 것은 놀라운 일이 아니다. "당시에 유고슬라비아에

[1] 유고슬라비아 연방의 정치가(1892~1980). 1953년부터 1980년 사망할 때까지 대통령으로 있었다.

서 퍼포먼스를 하는 것은 여성이 달에 최초로 발을 디딘 것과 같다고 할 수 있어요. 내가 극도로 수줍음을 많이 탔기 때문에 그건 쉬운 일이 아니었고 굉장히 모순적이었죠." 젊은 여성으로서 아브라모비치는 타인의 시선을 심하게 의식했다. 길을 걷는데 누군가 뒤에서 걸어오면 멈춰 서서 그 사람이 지나갈 때까지 주변의 가게를 들여다보았다. "신체로 하는 작업이 놀라울 정도로 만족스러워서 그 외에 다른 건 할 수가 없었어요. 정말 대단했죠. 퍼포먼스는 나를 훨씬 더 강하게 만들었어요."

그런데 왜 스스로를 고문하는 작품을 주로 하는 걸까? "신체로 작품을 만들면 여러 두려움을 깨닫게 돼요. 고통의 두려움, 죽음의 두려움……. 이러한 두려움들은 형식은 달라도 미술에서 항상 주제로 다뤄져요. 신체로 작업하려면 상처가 어떻게 보일지, 신체의 한계를 어디까지 밀어붙일지 감당할 수 있어야 하죠."

대중 앞에서 이토록 특이한 일을 하는 동안에도 아브라모비치는 여전히 엄격한 집안 규율을 따랐다. 어머니가 식구들에게 게릴라식 질서를 강요한 탓에, 아브라모비치는 미술이란 이름 아래 극한의 행동을 펼친 퍼포먼스가 끝나면 얼른 집으로 달려와 침대에 누웠다. "매일 밤 10시까지 귀가해야 했어요. 나쁜 여자들만 이후에 돌아다닌다고 믿었기 때문이죠. 모든 걸 세제로 씻어야 했어요. 심지어 바나나까지도요." 아브라모비치는 스물아홉 살이 되던 해에 집에서 도망쳤다. 어머니는 경찰에 딸을 찾아 달라고 신고했는데, 경찰은 그녀의 나이를 듣고는 웃기만 했다.

베오그라드의 억압에서 벗어난 그녀는 해방의 1970년대에 암스테르담으로 향했다. "내게는 지옥이었어요. 철저한 통제를

받다가 완전한 자유를 얻으니 충격이 컸죠." 그녀가 당시를 회상했다. 유고슬라비아에서 그녀는 비틀스 대신 바흐와 모차르트를 들으며 1960·1970년대의 반문화를 의식하지 못하고 있었다. "로큰롤과 약물의 시대였다지만, 내 삶에 그런 건 없었어요."

이후 그녀는 독일인 퍼포먼스 미술가 울라이를 만났다. 그는 아브라모비치와 같은 날인 11월 30일에 태어났고, 1943년생으로 그녀보다 세 살 더 많았다. 두 사람은 12년간 교제하면서 예술적 정체성을 함께 다졌다.

아브라모비치와 울라이는 비슷한 옷을 입고, 혹은 벗고, 함께 작품을 만들었다. 그리고 1988년에 공개된 마지막 공동 작품은 이별에 관한 것이었다. 울라이는 고비 사막에서 출발하고 아브라모비치는 황해에서 출발해 각각 중국 만리장성의 절반을 걷는 작품이었다. "열세 개의 성을 거치며 극심한 가난과 학대를 목격했어요."

그들은 중간 지점에서 만나 작별 인사를 고했다. 아브라모비치의 설명에 따르면, 원래 계획은 만나서 결혼하는 것이었다. 하지만 네덜란드·중국 정부 간의 협상 때문에 작품을 너무 오래 준비한 관계로 협의 하에 관계를 끝냈다. 그녀의 설명에 따르면 결혼은 울라이의 아이디어였다.

그녀는 자신이 유명 인사가 되면서 관계가 위태로워졌다고 생각했다. 젊은 시절에 영화배우 같은 모습과 존재감을 갖춘 미술가로서의 독창성을 생각하면 놀랄 만한 일은 아니다. "내가 유명해지면서 사람들은 울라이를 언급하지도 않고 우리 작품에 대해 써 내려갔어요. 내게는 언제나 사람들의 주목을 받는 저주가

따라다니죠. 내 개인사를 송두리째 파괴해 버렸어요."

그녀는 단 한 번도 "결혼이라는 상태 속에" 있지 않았으며 아이를 원한 적도 없다고 말했다. "남자들은 언제나 나랑 결혼하고 싶어 한 다음에 나를 바꾸려 했지만 그렇게 되지는 않았어요." 그것은 완전한 희생이었다. 예술을 향한 관심은 무엇으로도 바꿀 수 없었다. "바로 그 이유로 우주 비행사가 내 남편으로는 최고라는 거예요. 그 사람은 무중력 상태의 우주에 있고, 나는 방해받지 않고 작업할 수 있으니까요." 그녀가 뜻밖의 말을 덧붙였다.

대화를 끝내고 그녀가 머무는 한적한 궁전을 빠져나와 베니스 비엔날레의 소용돌이 속을 거닐었다. 나는 살짝 변해 있었다. 이전에는 수수께끼 같던 형태의 미술 작품의 의미를 갑자기 깨달았다. 빈센트 반고흐Vincent van Gogh 같은 화가가 작품을 만들기 위해 고난을 겪으며 희생을 감수하는 모습은 거의 은둔자처럼 보였다. 그리고 나는 결과물이 얼마나 오랫동안 남아 있건 모든 미술을 일종의 퍼포먼스로 받아들이게 되었다. 뛰어난 미술가를 만날 때 가끔 그런 것처럼, 나는 약간의 변화를 경험했던 것이다.

대화는 여행을 가는 것과 동일한 효과를 낳곤 한다. 다른 이와 물리적으로 같은 공간에서 그들의 이야기를 듣는 것 뿐 아니라, 그들을 바라보며 개성을 느끼는 것이다. 그것은 차이를 만든다. 이듬해 뉴욕에서 아브라모비치는 퍼포먼스 작품을 3개월 동안 선보였다. 그녀가 나무로 된 탁자에 앉아 있으면, 관객 한 사람이 맞은 편 의자에 앉아 조용히 그녀의 눈빛을 마주하는 형태였다. 제목은 "예술가가 존재한다The Artist Is Present"였다. 물론 그녀는 나와의 인터뷰 때에도 그렇게 존재하고 있었다.

선배, 라이벌, 후배

04

크로마뇽의 낮(과 밤)

도 르 도 뉴 주

라스코 동굴
라스코 2 동굴

몽티냑 ●

토낙

토 공원 ●

베 제 르 강

레 콩바렐 동굴

● 카프 블랑 암굴

퐁드곰 동굴 ●

마르케이

레제지

가을이 끝날 무렵에 레제지Les Eyzies[1]에 도착했다. 도르도뉴 Dordogne주의 시골 마을까지 축축한 가을 날씨가 찾아와, 저녁에 는 확실히 쌀쌀했다. 마지막 순간까지 예약을 미룬 결과지만, 우 연하게도 이 시기에 오게 되어 좋은 점을 발견했다. 며칠 후에 매 표소가 문을 닫으면 선사 시대 유적지 방문은 내년에나 가능했던 것이다.

10월 말에 방문하면 관광객이 적을 테니 나쁘지 않겠다고 생 각했었다. 수만 년 전에 그린 그림이 있는 몇몇 동굴을 방문하는 것은 나의 오랜 목표였다. 이 일정은 동굴 벽화부터 컴퓨터 화면 까지의 회화사를 다루는 책[2]을 데이비드 호크니David Hockney[3]와 함께 집필하게 되면서 더욱 급하게 진행되었다.

나는 내가 맡은 부분을 쓰기 전에 선사 시대의 그림 중 단 몇 점이라도 사진이 아니라 실제로 그 앞에서 감상해야겠다고 생각 했다. 유명한 동굴은 너무 인기가 많아서 여름에는 입장권을 구 하기가 무척 힘들 것이라는 점은 알고 있었다. 당연히 겨울이 몇 주 남지 않은 비수기에는 이 부근에 휴가를 오는 관광객이 많지 않을 것으로 여겼다.

1 프랑스 남서부에 위치한 도르도뉴주 내의 지역

2 2016년에 출간한 『그림의 역사A History of Pictures』를 가리킨다.

3 영국의 미술가(1937~). 1960년대부터 현재까지 회화와 포토 콜라주 등
 평면 작업과 무대 디자인을 비롯한 다양한 시각 예술 영역에서 왕성하게
 활동하고 있다.

조지핀과 나는 베르주라크 공항으로 날아갔다. 오두막 몇 채와 들판 외에는 아무 것도 없는 산뜻한 느낌의 고즈넉한 공항이었다. 그리고 차를 한 대 빌렸다. 초저녁쯤 크로마뇽 호텔에 체크인을 했다. 마을 끝에 위치한 쾌적하고 고전적인 모습의 호텔이었는데, 절벽 밑까지 뻗은 외길을 끼고 있어서 기다랗고 좁은 모양을 하고 있었다.

우리는 이 호텔의 이름이 이 지역에서 일반적으로 자주 출토되는 선사 시대 유적에서 따온 것이라고 생각했다. '크로마뇽'이란 특정 시기의 선사 시대 문화를 가리키는 다소 낡은 용어다. 그런데 나중에야 우리는 이곳이 프랑스인 특유의 정밀한 과정을 거쳐 이름이 붙여졌다는 사실을 알게 되었다.

1868년, 절벽의 중앙 위쪽 돌출부에서 일꾼들이 동물 뼈와 부싯돌, 유해를 발굴했다. 일꾼들에게 발굴 작업을 넘겨받은 지리학자 루이 라르테Louis Lartet는 어른 네 명과 아이 한 명의 유골 일부를 찾아냈다. 이들은 '크로마뇽 남자'(사실 유골 중 하나는 여성이었다)라 명명되었고, 유럽에 살았던 첫 번째 현대 인류로 일컬어졌다. 실제로 우리가 묵은 침실이 그들이 살던 동굴에서 불과 몇 미터 정도 떨어져 있었다. 신기할 정도로 가까운 배치였다. 물론 상대적으로 안락했겠지만, 사실상 '선사 시대'에 머물고 있던 것이다.

다음날 아침, 우리는 꽤 일찍 일어났다. 입장권을 두고 모험을 하지 않기로 했기 때문이다. 우리는 아침 9시 전에 레제지의 반대편 끝에 있는 매표소 앞에 도착했다. 안타깝게도 이미 꽤 많은 사람이 와 있었고, 우리 뒤로도 줄이 길게 늘어섰다. 짜증나게

선배, 라이벌, 후배

도 문이 열리는 시간이 되자 우리 앞에 선 줄이 더 길어졌다. 알고 보니 몇몇 사람이 일행 대여섯 명의 자리를 맡아 두었던 것. 그들은 따뜻한 곳에서 쉬고 있었던 모양이었다.

대략 45분이 흘러 겨우 우리 차례가 되었다. 그런데 아름다운 회화가 있는 퐁드곰Font-de-Gaume 동굴, 벽면에 드로잉이 새겨진 근처 레 콩바렐Les Combarelles 동굴 모두 당일 투어 입장권이 마감되었다. 이 모든 여정이 시간 낭비라는 생각이 들기 시작했다. 깊은 우울함을 안고 우리는 거의 무작위로 몇 킬로미터 떨어진 카프 블랑Cap Blanc의 암굴을 관람하기로 했다.

우리는 앞으로 한정된 수량의 입장권 예매에 더욱 열을 올려야 하는지 고민하면서 활발하게 의견을 나누었다. 비록 우리가 방법을 몰랐지만, 당시에는 인터넷 예약이 가능했다(지금은 인터넷 예약이 불가능하니 문제가 단순해졌다).

우리가 암굴에 도착했을 때, 의욕은 저하되고 대화는 뚝뚝 끊겼다. 투어가 출발하길 기다리면서 그곳에 진열된 발굴물을 보아도 기분이 나아지지 않았다. 나는 미술을 열렬히 좋아하지만, 사실 고고학에는 그다지 열성적이지 않았다. 고대인들이 사용하던 파편과 유골이 가득한 상자나 연한 갈색의 도기에는 별 흥미가 없었다. 몇 년 전 가족 휴가로 그리스에 갔을 때 아이들이 이런 장소를 "지루한 그릇 박물관"이라 불렀는데, 나는 내심 공감했다.

카프 블랑에서 발굴된 것 중에서 가장 중요한 것은 '막달레니앙 소녀Magdalenian Girl'로 알려진, 온전히 보존된 젊은 여성의 유골이었다. 하지만 1926년에 시카고 필드 자연사 박물관에서

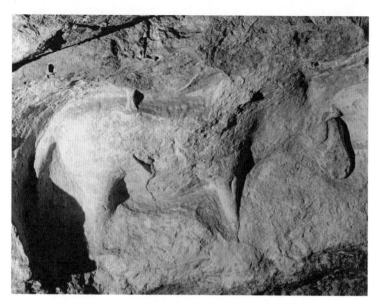

카프 블랑 암굴 석회암벽의 말 부조 (프랑스 도르도뉴주 레제지)

구입해 가는 바람에 현재로선 볼 수 없었다. 대신 막달레니앙 소
녀를 고해상도로 단층 스캔해 재현한 외형은 확인할 수 있었다.
그녀는 리얼리티 TV 쇼의 출연자처럼 놀라울 만큼 매혹적으로
보였고, 구슬이 달린 세련된 머리 장식을 하고 있었다.

　　드디어 가이드가 우리를 포함한 관광객 몇 사람을 안내하기
시작했다. 작은 건물의 뒷문을 통과하니 암굴 부조가 있었다. 그
앞에는 경사진 암석층과 함께 약 15미터 길이의 공간이 있었고,
자연적으로 생긴 지붕이 그 위를 덮고 있었다. 중간에는 아주 뚜
렷하고 거의 실물과 흡사한, '자연주의적'이라고 표현할 수밖에

　　　　　　선배, 라이벌, 후배

없는 말의 형태가 새겨져 있었다. 세월이 흘러 닳았지만 높은 부조로 표현되어 있었다. 왼쪽으로 몇 마리가 더 그려져 있었다.

가이드가 말을 한 마리씩 짚어 주자, 나는 말 열 마리와 야생염소, 들소 등 다른 동물들을 발견할 수 있었다. 일부는 비바람에 닳고 부서져서 형태를 알아보기 힘들었지만, 특히 잘 보존된 말들은 놀라울 정도로 강렬했고 예상 외로 컸다.

2년 전 대영 박물관 전시에서 나는 여러 점의 작고 아름다운 선사 시대 조각을 감상한 적이 있었다. 하지만 그것은 매머드의 상아와 뼛조각에 새긴 것으로, 크기가 몇 센티미터 정도였다. 반면에 카프 블랑에 새겨진 가장 큰 말은 약 2미터에 달했고 실제 크기에 가까웠다.

이곳을 보자 약 1만 5천 년 된 설치 미술이라는 표현이 떠올랐다. 명멸하는 불빛과 저물어 가는 노을빛에 그것이 어떻게 보였을지 금세 상상이 되었다. 실은 가이드가 조명을 조작하고 손전등을 움직여 이곳저곳을 비춰 눈에 잘 띄게 해 줘서 더욱 아름답게 보였다.

이후 이런 질문이 떠올랐다. 입장권을 구하지 못해서 원래 가려던 동굴을 가지 못했으니 남은 하루를 어떻게 보내야 할까? 가이드북을 살펴 본 끝에 실물 크기로 동굴 벽화를 모사해 놓은 라스코Lascaux 동굴에 가기로 결심했다. 라스코 동굴 벽화는 전세계 선사 시대 미술 중 가장 유명하지만, 오로지 소수의 전문가를 제외하고는 실제 방문이 불가능했다.

1940년에 발견된 이 동굴은 제2차 세계 대전이 끝나고 몇 년후에 당연하게도 엄청난 명소가 되었다. 퐁드곰의 하루 입장 인

원이 78명으로 제한된 데 반해, 라스코에는 1950년대 중반까지 하루에 약 1천2백 명이나 이 화려한 벽화를 보러 왔다. 역시 인간이 오염원이었다. 미술 애호가들이 불러온 체온, 습기, 이산화탄소, 미생물에 의해 벽화가 빠르게 상했다. 벽화 위에 이끼와 결정체가 자라기 시작했다. 1963년이 되자 라스코 측은 대중의 입장을 막았다.

그 대신 거의 같은 장소에 매우 정밀한 복제를 거친 라스코 2 Lascaux II 동굴을 세웠다. 이곳으로 들어가다 보면 그 길목에 본래 동굴을 막은 문 앞을 지나게 된다. 복제 동굴은 벽화뿐 아니라 심지어 실리콘으로 몰딩한 벽의 배치까지 똑같았다.

그래서 라스코 2는 실물을 보는 것과 완벽히 똑같은 경험이라고도 할 수 있다. 확실히 인기가 높은 체험이다. 동굴 밖의 대형 주차장에는 관광버스와 학교에서 단체로 방문한 학생들이 있었다. 다만 선사 시대 미술의 복제본 관람 입장권을 구하는 것도 쉬운 일은 아니었지만, 아무리 즐겁고 유익하더라도 원본을 보는 것과 같을 수는 없었다.

몇 년 전, 미술가 제니 새빌Jenny Saville은 회화 원작과 그것을 찍은 사진 사이의 차이점을 곰곰이 생각하던 중에 이런 말을 했다. "당신이 작품 앞에 있을 때, 당신은 그 작품을 만든 사람이 있는 곳에 있습니다." 결국 렘브란트Rembrandt[4]나 벨라스케스Diego

4 네덜란드의 미술가(1606~1669). 바로크 시대에 활동하면서 명암, 색조 등 빛의 효과를 강조하여 '빛의 화가'로 불린다.

선배, 라이벌, 후배

Velázquez[5]의 원작을 보는 것은 한정된 형태의 시간 여행인 셈이다.

우리는 회화를 매개로 그 작품을 그린 작가와 같은 공간에 들어간다. 비록 머리로는 동일하지 않다는 가정과 믿음이 있더라도, 표면에 생긴 물리적 변화를 제외하면 망막을 통해 시신경에 닿는 시각적 정보는 거의 동일하다.

라스코 2에서 나는 미묘하게 바위가 아니라 실리콘 막을 보고 있다고 느꼈던 것 같다. 또한 입장할 때에는 땅속 깊은 곳이 아니라 박물관에 가는 것 같았다. 물론 선택의 여지는 없다. 라스코를 보는 유일한 방법은 복제본을 보는 것뿐이다.

1994년에 아르데슈Ardèche[6]주에서 발굴된 또 다른 웅장한 동굴인 쇼베Chauvet 동굴도 마찬가지였다. 이곳은 일찌감치 통제되었다. 동굴이 아닌 인간의 오염으로부터 보호하기 위해 우주인처럼 보호복을 입은 일부 전문가에게만 공개되었다.

레제지에 오기 전에 집에서 베르너 헤어초크Werner Herzog[7]가 쇼베를 3D로 찍은 놀라운 영상을 확인했다. 전용 안경을 착용하고 보니 회화 표면에 있는 돌과 갈라진 부분까지 선명하게 조각적으로 느껴졌다. 이것이 우리가 동굴을 방문할 수 있는 가장

5 스페인의 미술가(1599~1660). 펠리페 4세 치하 스페인에서 다수의 초상화 작품을 남겼다.

6 프랑스 남동부에 위치한 주

7 독일의 영화감독이자 배우(1942~). 1970년대 독일의 뉴저먼 시네마를 이끈 감독으로서 주로 자연, 종교 등 거대한 힘에 무력해지는 인간의 본성을 주제로 다뤘다.

가까운 거리였다. 하지만 헤어초크의 〈잊혀진 꿈의 동굴Cave of Forgotten Dreams〉(2010)은 실물을 온전히 대체하지 못했다. 라스코 2도 마찬가지였다.

*

다음 날 우리는 훨씬 더 일찍 일어났다. 매표소 앞에 도착하니 아직은 어두웠고, 이슬비가 내리고 있었다. 이미 줄이 있었지만 상당히 짧았다. 마침내 매표소의 불이 켜지고 문이 열렸다. 우리 앞에 서 있던 두 사람이 친구 다섯 사람의 자리를 맡아 둔 사실을 알고, 나는 다시 한 번 크게 놀랐다. 아슬아슬해 보였는데 역시나 그랬다. 9시 30분, 몇 자리 안 남은 상황에서 우리는 가장 보고 싶었던 동굴인 퐁드곰과 레 콩바렐 투어 입장권을 겨우 확보할 수 있었다.

우리는 편안한 분위기의 카페에서 커피와 크루아상을 먹고, 책이 진열된 사무실로 돌아와 10여 명의 사람들과 함께 차례를 기다렸다. 가이드가 와서 뒤쪽으로 난 비탈길로 우리를 안내했다. 성곽의 한 구역처럼 원통형의 바위 버팀대와 숲이 우거진 길이었다. 우리는 비탈길 높은 곳에 있는 두 개의 출입문 밖에 잠시 멈춰 섰다. 알고 보니 왼쪽에 있는 얕은 동굴은 양들의 쉼터였고, 오른쪽 동굴은 언덕 안쪽으로 깊이 들어가 있었다.

안으로 들어가 보니 인간이 숨을 쉬며 내뿜는 가스와 습기로 인한 훼손 말고도 인원을 제한한 다른 이유를 확실히 알게 되었다. 이 동굴은 라스코보다 좁고, 최고의 벽화는 몇백 미터 안에

선배, 라이벌, 후배

있었다. 게다가 바닥은 울퉁불퉁했고, 천장이 낮은 곳도 꽤 있었다. 이렇게 방문객의 건강과 안전을 위협하는 요소들로 인해 더욱 크로마뇽인이 된 것 같은 느낌을 받았다. 전등으로 비추긴 하지만, 동굴 안으로 걸어 들어가는 느낌은 수천 년 전에 사람들이 벽에 그림을 그리던 경험과 크게 다르지 않을 것이다. 오로지 몇몇 사람과 함께 벽에 바싹 붙어서 그림을 그리는 경험 말이다.

퐁드곰은 1901년 이 지역의 학자에 의해 '발견'되었다. 현지인들은 그곳을 이미 한참 전부터 드나들었지만 벽에 그려진 빛바랜 동물 이미지를 보지 못했거나 관심이 없었다. 선사 시대 회화에 관심이 쏠린 이후, 그중 일부는 반달리즘과 낙서로 훼손되었다. 최고의 벽화는 들소 다섯 마리가 줄지어 서 있는 그림으로, 한참 안쪽에 있어서 1966년에야 발견되었다. 수세기 동안 쌓인 퇴적물에 가려져 있었는데, 제거하니 눈에 띄게 생생한 모습이 드러났다.

가이드가 불을 끄고 전등을 휘두르며 이쪽저쪽을 비추자, 위쪽 벽에 그려진 동물들이 슬슬 움직이듯 보였다. 다시 말해 전등과 타닥거리는 소리를 내는 수지 램프의 빛으로, 당시 그림을 그린 사람들과 거의 유사한 환경에서 보니 거의 영화에 가까웠다. 그 전날 우리는 라스코 근방에 있는 일종의 선사 시대 동물원인 토Thot 공원에 방문해서 빙하기에 번성했던 말과 사슴, 그리고 유럽 들소를 보았다. 묵직한 부피감과 두텁고 털이 난 살가죽, 부자연스러워 보일 정도로 민첩한 동작 등, 그림 속 야수들은 넋을 잃을 정도로 강렬하게 표현되어 있었다.

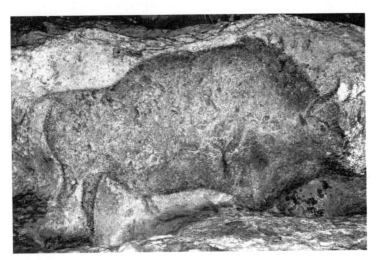

퐁드곰 동굴의 들소 벽화 (프랑스 도르도뉴주 레제지)

이는 섬광이 비친 순간이었다. 그날 오후, 레제지에서 조금 더 떨어진 레 콩바렐 동굴에 갔더니 밀실 공포증이 일어날 정도로 좁게 느껴졌다. 이곳에는 다색 회화는 없었지만 수백 점에 이르는 암각 드로잉이 있었다. 이곳에서 가장 충격적인 것은 크로마뇽인 미술가가 좋아하는 또 다른 주제인 사자였다. 의심의 여지없이 무섭고 위협적이었다.

크고 이글거리는 사자의 눈은 동굴 벽에 원래 박혀 있던 돌로 표현되었다. 나는 바로 이 부분에 빠져들었다. 사자의 눈과 들소가 이리저리 움직이듯 보이게 만든 돌의 굴절은 미술가가 홀로 만들어 낸 효과가 아니었다. 돌 위의 흔적과 파인 자국이 그들에게 특정 이미지를 떠오르게 했다는 확신이 들었다. 고대인들에게

　　　　　　　선배, 라이벌, 후배

이 동굴은 걸어 들어갈 수 있는 거대한 로르샤흐Rorschach 검사[8]와 같았다.

혹은 레오나르도 다빈치에게 얼룩진 벽이 의미하는 바와 같았다. 다빈치는 임의적인 형태에서 풍경과 전투를 떠올릴 수 있는 이유를 설명한 적이 있었다. 나는 개인적으로 레오나르도의 천장화에서 구름과 텁텁한 얼룩을 볼 때 얼굴의 형상을 보곤 한다. 크로마뇽인 미술가들도 자신이 가장 관심 있는 것, 바로 동물을 생각했을 것이다.

우리는 고대인들이 이런 그림을 그린 이유가 종교적 의식이나 믿음을 의미하는지를 지금도 모르며 앞으로도 모를 것이다. 몇 년 전 많은 동굴에서 발견된 손의 흔적 대부분이 여성의 것으로 추정되면서, 대부분의 고대 미술가가 여성이라는 그럴듯한 주장이 제기되었다. 하지만 선사 시대 미술에 관한 다른 이론과 마찬가지로, 이것은 여전히 학술적 논쟁거리일 뿐이다.

그럼에도 도르도뉴의 옅은 늦가을 햇살을 받고 걸어 나오면서 한 가지는 확실히 보였다. 이 그림을 그린 사람들이 우리와 같은 사람이었다는 점. 그들은 세상을 바라보았고, 눈에 들어 온 정보를 우리와 정확히 같은 방법으로 처리했다.

8 잉크 얼룩을 활용한 일종의 심리 검사법. 추상적인 잉크 자국을 어떻게 받아들이는가를 관찰하고 분석하여 인간의 심리를 읽어 내려는 시도다. 본문에서는 동굴에서 발견되는 추상적인 형태를 동물 이미지로 이해한 것으로부터 고대인의 습성이나 심리를 엿볼 수도 있음을 비유했다.

현재 살아 있는 미술가들이 내게 종종 하던 말이 이해가 갔다. 선사 시대 사람들이 했던 것을 자신이 똑같이 하고 있다는 것. 데이비드 호크니는 자신의 조상 중에 분명 동굴 벽화 미술가가 있을 것이라고 말하곤 했다. 게리 흄Gary Hume[9]의 표현 역시 좋았다. "나만의 동굴에서 나는 여전히 바깥세상을 그리는 동굴 속 사람이다." 그리고 제니 새빌은 회화가 3만 년 전이나 지금이나 결코 변한 것이 없다고 지적했다. "물감과 기름, 인류와 도구가 전부다."

9 영국의 미술가(1962~). 1990년대 초반 YBA(Young British Artists, 젊은 영국의 미술가들)의 일원으로 분류된다. 원색 위주로 면을 나누는 방식의 회화를 작업한다.

05

제니 새빌
: 파도가 부서지는 순간

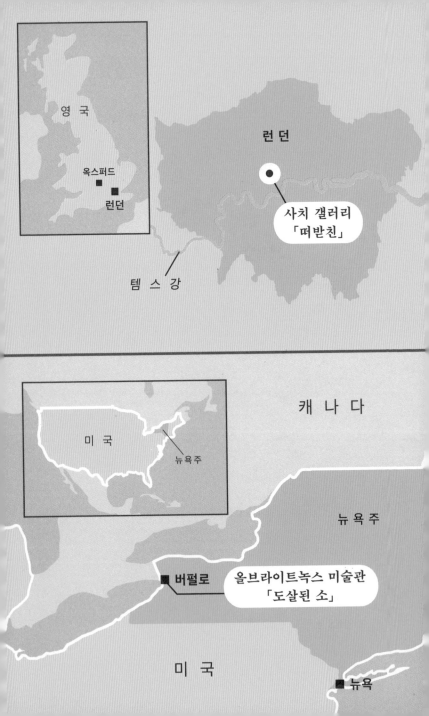

영국

옥스퍼드

런던

런던

사치 갤러리
「떠받친」

템스강

캐나다

미국

뉴욕주

뉴욕주

버펄로

올브라이트녹스 미술관
「도살된 소」

미국

뉴욕

"아이가 네다섯 살 때 물감으로 마구 낙서를 하는 모습을 보고, 노래하고 춤추는 것처럼 그림을 그리는 것도 인간의 활동 중에서 가장 본능적인 것임을 깨달았어요." 제니 새빌Jenny Saville이 말했다. 그녀와 이야기를 나누고 작품을 본 지 25년이 넘다 보니 어떤 면에서는 나도 같은 인상을 받았다.

지난 몇 년 동안 나는 수많은 미술가를 알고 지내며 이야기를 나눠 왔다. 하지만 새빌은 내가 처음 만난, 엄청난 재능을 갖춘 동시에 나보다 어린 세대의 미술가였다. 당신이 작품을 봤다면 분명히 알 것이다. 나는 그때까지 회화에 푹 빠져 살았지만, 과거의 작품에 국한한 이야기였다. 티치아노나 반고흐의 작품처럼, 내가 좋아하는 작품 중에는 오래된 것이 많았다. 생존 미술가 중에서 내가 아는 사람은 내 부모 세대거나 적어도 나보다 훨씬 더 나이가 많은 친척 정도의 연배였다. 하지만 새빌은 그 존재 자체로 회화라는 아름다운 매체에 미래가 있다는 징표였다.

나는 인간이 적어도 3만 5천 년 동안 해 온 일을 하려면 응당 과거를 끊임없이 살펴봐야 한다고 생각했다. 그녀 역시 마찬가지였다. 그녀는 게르하르트 리히터Gerhard Richter의 추상화, 그리고 로스코Mark Rothko[1], 폴록Jackson Pollock, 프랜시스 베이컨Francis Bacon에 대해 열정적으로 말했다. "거기엔 역사와 대화가 있어요. 지금 당신은 미술 책들이 있는 작업실에 있죠. 벨라스케스, 드 쿠닝Willem De Kooning[2], 피카소……. 미켈란젤로의 책은 항상 그 자리에 있어요. 저도 그 사람과 마찬가지로 다리의 근육 조직, 무언가를 관통하는 힘을 좋아하거든요."

그녀는 화가라는 직업을 얻으려면 전적인 헌신이 필요하다고 설명했다. "온갖 노력을 다해야 해요. 한 주에는 영화를 찍고, 다음에는 조각을 하겠다고 생각할 문제가 아니죠. 여행을 많이 다니거나 세계를 돌아다니고 싶진 않아요. 회화 속에서 찾고 싶어요."

인터뷰로 미술가를 만나면 한 번의 만남에 그치는 경우가 있고, 좋은 친구가 되어 수없이 자주 만나며 이야기를 나누는 경우도 있다. 내게 새빌은 두 경우의 경계에 있다. 20여 년에 걸쳐 간격을 두고 만난 사람이지만 매번 회화만 이야기했다. 그녀의 생각을 사로잡은 것이 회화임은 분명했다. 한번은 집요하고 명석한 미술가인 질리언 에어스가 내게 이렇게 이야기한 적이 있다. "마음이 온통 그림에 있군요."

새빌도 분명 나와 같았다. "그림을 그리는 행위 자체를 좋아해요. 정말 어릴 때부터, 여덟 살 때부터 늘 그림을 그렸죠. 다른 방법으로 할 수 없는 것을 그림 안에서 표현하려고 노력했어요. 매체를 깊게 파고드는 문제라서 오래 걸렸죠. 회화 작가라면 회화로 생각하게 돼요."

*

1 라트비아에서 태어나 미국에서 성장한 미술가(1903~1970). 색면 추상 회화로 유명하며, 추상 표현주의 화가로 분류된다.
2 네덜란드에서 태어나 미국에서 활동한 미술가(1904~1997). 잭슨 폴록, 마크 로스코와 함께 추상 표현주의 회화의 대표적인 작가로 꼽힌다.

선배, 라이벌, 후배

새빌을 처음 만난 건 1994년의 일이다. 당시 그녀는 옷을 벗고 타월을 두르고 있어서 마치 북런던 교외에 사는 거인처럼 보였다. 그 동네의 세인트 존스 우드에 원래 사치 갤러리The Saatchi Gallery[3]가 있었다. 당시의 내게는 익숙한 곳. 나는 지하철역에서 내려 멋들어진 빅토리아 고전주의자인 로런스 알마타데마 Lawrence Alma-Tadema[4]가 살던 집, 그리고 비틀스가 넓은 보폭으로 건넜던 전설적인 횡단보도가 위치한 애비 로드를 거쳐 걷곤 했다. 사치 갤러리는 그곳에서 조금 먼 바운더리 로드 끝에 있었다.

나는 새빌이 참여했던 '영 브리티시 아티스트 3Young British Artists III' 전시에 대해 리뷰를 썼던 기억이 떠올라서 기사 스크랩부터 인터넷까지 전부 뒤졌지만 찾을 수 없었다. 아무래도 비평을 위해 방문한 것이 아니라 그냥 전시만 감상했던 모양이다. 그녀의 작품은 출입문 맞은 편 전시장 중앙에 걸려 있었다. 여성의 나체를 놀라울 정도로 클로즈업한 2미터에 달하는 거대한 캔버스 연작이었다. 마치 관객이 육체의 가장 가까운 부분에서 겨우 몇 센티미터 정도 떨어져 있는 것처럼 느껴질 정도였다.

이 작품은 전통적인 누드화와 전혀 달랐다. 살덩어리가 관객을 향해 튀어나와 있었다. 피부는 이상하게 주름지고 낙서처럼 표현되어 있었는데, 원근법으로 왜곡된 것처럼 보였다. 이 작품

3 1985년에 개관한 이곳은 2000년대 중반 한 차례 이사와 폐관 기간을 거쳐 2008년 런던 첼시 지역에 자리를 잡았다.

4 네덜란드의 미술가(1836 ~ 1912). 19세기에 고전을 주제로 한 회화 작품을 다수 남겼다.

은 펑크인 동시에 바로크였다. 티치아노와 루벤스Peter Paul Rubens
의 전통을 갱신한 완전히 동시대적인 미술이었다. 정말 놀랍다고
생각했다. 하지만 이후에도 얼마 동안 작품이 아닌 실제 새빌을
만난 적은 없었다.

사치 갤러리 전시 직후 새빌은 유명해졌다. 4년 후인
1998년, 그녀는 사치의 품을 떠나 동시대의 세계 미술계에서
가장 힘 있고 영향력 있는 딜러 중 하나인 래리 가고시안Larry
Gagosian의 뉴욕 갤러리New York Gallery에서 전시 일정을 잡았다.
도록에 실릴 인터뷰는 데이비드 실베스터가 진행하기로 되어 있
었다. 하지만 그는 건강이 좋지 않아서 나를 대신 추천했다. 나는
그 일을 맡게 되어 기뻤고, 사실 조금 우쭐해졌다. 그때 새빌은
북런던에 있는 작업실에서 지내며 작업 중이었다.

사치 갤러리에 있던 회화 중에 또 다른 미술사적 반향을 일
으킨 작품이 있었는데, 나는 그것을 한참이 지나서야 알았다. 에
로티시즘이 완전히 결여된 신체의 웅장함은 「빌렌도르프의 비
너스Venus von Willendorf」[5]와 「돌니 베스토니체의 비너스Věstonická
venuše」[6] 같은 선사 시대의 조각품을 어렴풋이 연상시켰다. 이름
에서 알 수 있듯이 이 조각들은 처음 발견되었을 때 고전적인 비
너스나 케레스처럼 성욕과 풍요의 여신으로 여겨졌다. 하지만 최

[5] 1908년 오스트리아 지역에서 발견된 석회암 조각상. 2~3만 년 전에 만
 들어진 것으로 추정된다. 현재 빈 자연사 박물관에서 소장하고 있다.
[6] 1925년 체코 지역에서 발견된 세라믹 조각상. 2~3만 년 전에 만들어진
 것으로 추정된다. 현재 체코의 모라비아 박물관에서 소장하고 있다.

근에 와서 선사 시대 회화와 마찬가지로 이 조각들도 여성이 제작했을 수도 있다는 주장이 제기되었다. 그렇다면 빙하 시대에 출산에 따르는 위험을 막는 부적으로 표현된 것일 수 있다.

오래된 미술 작품에 대한 모든 이론이 그렇듯, 이러한 생각 역시 논란의 여지가 크다. 하지만 여성이 만든 여성의 신체 이미지라는 점에서 고대 여성의 조각품과 새빌의 작품 사이에는 그럴듯한 연관성이 있다.

사실 사치 갤러리에서 봤던 모든 작품이 그런 건 아니지만, 대부분은 적어도 부분적으로 작가 자신의 몸을 바탕으로 그려졌다. 예컨대 「떠받친Propped」(1992)은 나체의 인물이 삼각대 같은 것 위에 앉아 불안정하게 균형을 잡고 있었다. 선사 시대 조각품에 덜렁거리는 거대한 가슴과 엉덩이가 있다면, 이 작품의 두드러진 특징은 돌출된 절벽처럼 전시장 방향으로 튀어나온 거대한 두 다리였다. 가까이서 보면 마치 관객이 무릎 높이에 매달린 것처럼 보였다. 이 작품은 새빌이 직접 찍은 사진을 부분적으로 참고한 것임이 드러났다. 몇십 년 후에 생긴 용어로 설명하자면 '셀피'였던 셈이다.

스스로 모델이 된 이유를 그녀는 다음과 같이 설명했다. "편하잖아요. 저는 늘 여기 있으니까요." 하지만 더욱 흥미를 유발하는 다른 이유가 있었다. "미술가나 모델이 되는 감정은 흥미로워요. 역사적으로 여성의 위치는 주로 모델이었어요. 여성은 시선의 대상이었지 주체가 아니었죠. 미술가로서 저의 역할은 보는 것이기 때문에 이 두 역할을 합쳤어요."

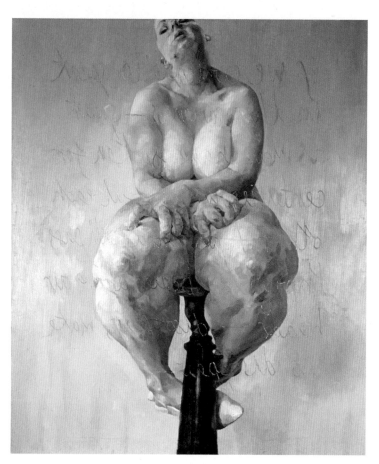

제니 새빌, 「떠받친」(1992)

선배, 라이벌, 후배

하지만 그것은 부분적으로 셀피에 기반한 작품이라 하더라도 자화상과는 거리가 멀었다. 그녀는 필요에 따라 다른 이의 신체 일부를 섞었고, 최종 완성된 작품은 내가 그날 작업실에서 만난 작고 호리호리한 그녀의 모습과 매우 달랐다.

그녀가 거대한 형상으로 인상을 남기길 원하는 이유는 관객과 더 가까워지기 위해서였다. "'사적인 친밀감'의 효과를 낳길 원했죠. 보통 대형 회화는 웅장하면서 다루는 주제도 크고 중요하지만, 저는 큰 회화를 작은 회화보다 더 친밀하게 만들고 싶었어요. 관객들이 감상하는 동안 그들의 신체를 이 그림으로 둘러싸 버리고 싶었습니다."

「떠받친」,「낙인찍힌Branded」(1992),「계획Plan」(1993) 같은 작품들 앞에 서면 이 신체들이 절벽 표면처럼 우뚝 선 듯 느껴진다. 이는 그녀가 의도한 바였다. "신체가 일종의 산이라서 올라야 할 것 같은 생각이 들게 하고 싶었어요. 우리는 쉽게 산을 가늠하지 못하죠. 산이 우릴 가늠해요." 이 의도는 확실히 통했다.

나는 새빌이 규모에 사로잡혀 있음을 발견했다. 물론 다른 매체와 달리 회화는 근본적으로 그런 경향이 있다. 예를 들어 영화는 크기에 상관없이 상영이 가능하다. 사진도 반드시 특정 크기일 필요는 없다.

반면 회화는 크기가 정해져 있고, 그 크기가 차이를 만든다. "2킬로그램의 푸른 물감이 1킬로그램의 푸른 물감보다 더 푸르다"는 세잔Paul Cézanne의 명언은 고갱Paul Gauguin, 마티스부터 데이비드 호크니에 이르기까지 많은 화가가 인용했다. 회화에서 크기는 중요하다. 넓은 면적에 색을 칠하면 좁은 면적에 칠한 것과

효과가 다르다. 원본을 보면 그 영향은 생리적이기 때문이다. 큰 나무 옆에 서 있을 때와 작은 묘목 옆에 있을 때의 느낌이 다른 것과 같다.

따라서 사진으로 회화를 충분히 즐기고 정보를 얻을 수 있다고 해도, 회화가 가진 전체적인 힘을 느끼려면 실물을 봐야 한다. 복제본은 대부분 실제 회화와 크기는 물론 색깔도 다른데, 아무리 원본에 가깝다 해도 질감이나 투명함의 정도, 붓 자국의 변화, 빛이 반짝이는 방식, 다른 요소의 불투명함(도르도뉴주 동굴에서 경험한 것과 같은 효과) 등을 놓치게 된다.

새빌은 관객이 회화와 같은 공간에 있어야 한다는 사실 때문에 회화의 한계를 생각한 적이 있었다. 하지만 그녀는 이렇게 말했다. "이제는 장점이라고 생각해요. 회화를 보려면 그곳에 가야하는 물리적 노력을 해야 해요. 우리의 신체가 작품 앞에 서 있어야만 하죠. 그것이 회화의 힘이에요. 가로 25·세로 30센티미터 정도로 줄인 복제본을 보면 완전히 달라요. 실제로 드 쿠닝의 원작을 보고 저는 정말 깜짝 놀랐어요. 그의 회화가 가진 물질성 때문이었죠. 그는 조각적 방법으로 회화를 제작하거든요. 렘브란트도 마찬가지고요."

드 쿠닝이나 렘브란트는 화가들의 화가로, 그들을 따르려는 사람들에게 존경받으며 자주 인용되곤 한다. 그들은 인체 묘사에서도 두드러진 업적을 남겼다. 드 쿠닝은 "육체는 유화가 발명된 이유다"라는 유명한 말을 남겼다. 그리고 컨스터블John Constable이 풍경화의 주창자라면, 새빌은 육체를 다루는 화가다. 더 나아가 육체는 새빌이 강박적으로 몰두한 유일한 대상이다.

"저는 회화에 완전히 매혹되어 모든 시간을 보내요. 하나의 작품이 다음 작품, 그다음 작품으로 이끌죠." 그녀는 감정을 전하고 싶어 했다. "육체 안에서 살아가고 있는 삶과 필멸의 감각이 있어요. 인간의 육체를 그리는 건 저를 끊임없이 매료하는 행위입니다. 제 평생에 걸쳐 흥미로운 지점에 도달할 때까지 계속 노력이 필요할 거예요."

*

그로부터 몇 년 후인 2000년, 새빌은 내가 신문에 기고하던 '미술가가 미술에 관해Artists on Art' 연재에 참여했다. 새빌이 고른 작품은 카임 수틴Chaïm Soutine[7]의 1925년경 작품인 「도살된 소 Bœuf écorché」로 미국 버펄로Buffalo에 있는 올브라이트녹스 미술관Albright-Knox Art Gallery의 소장품이었다.

그녀는 이 회화가 묘사한 것, 즉 고기에 매력을 느꼈다. 고기는 먹을 수 있는 육체다. 물론 이는 렘브란트, 고야Francisco Goya, 프랜시스 베이컨 등의 대가들이 표현했던 주제로 그 역사가 길다. 고야의 죽은 칠면조는 죽어 가는 성인의 분위기를 표현했고, 렘브란트의 「도축된 황소Slaughtered Ox」(1655)속 황소는 십자가에 못 박힌 예수처럼 매달려 있었다.

7 리투아니아의 미술가(1893~1943). 프랑스 파리에서 모달리아니, 샤갈 등과 함께 '에콜 드 파리École de Paris'로 활동했다.

카임 수틴, 「도살된 소」(1925)

선배, 라이벌, 후배

"카임 수틴의 작품을 보기 전에 렘브란트가 도살을 표현했던 그림은 알고 있었어요." 새빌이 말했다. "카임 수틴이 렘브란트가 다녀 간 방을 지나갔다는 느낌이 들면서 더 가깝게 느껴졌죠."

미술가가 다른 미술가를 이야기하는 경우에, 그리고 누구든 다른 이를 언급하는 경우에 흔히 그렇듯이, 새빌의 말은 그녀 자신에 대해 많은 것을 드러내고 있었다. 예를 들어 새빌은 "육체 자체"에 집중하는 자신의 작품만큼이나 "도살된 육체, 즉 고기 자체에 완전히 집중"하는 수틴의 방식을 좋아한다고 말했다.

새빌은 작업 방식을 설명할 때 마치 서핑이나 투우처럼 기술과 본능을 뒤섞었다. "적당한 선을 유지하는 게 중요해요. 제게는 그게 바로 화가들의 화가라 불리는 이들이 걷는 팽팽한 줄이죠. 파도가 부서지는 순간을 포착하는 것과 같아요. 다른 쪽으로 미끄러지는 건 정말 쉬운데, 너무 강하게 밀어붙이면 때로는 전체가 무너지죠."

*

그 후로 새빌과 오래 이야기를 나눈 때는 그녀가 영국 옥스퍼드에 살던 2012년이었다. 그녀는 두 아이를 가져 일상의 리듬이 바뀌었지만 크게 변한 것은 없었다. 그녀는 화가이자 엄마로서의 하루 일과를 말해 주었다. 보통 아이들의 학교 수업이 끝나면 아이들을 데려와서 저녁을 먹이고, 목욕을 시키고, 재운다. "저녁 7시 20분 정도면 애들이 잠들어요. 그러면 저는 작업실로 가서 새벽 1시나 1시 반까지 작업을 이어 가죠. 새벽 4시 반까지

작업을 하곤 했었는데, 지금은 아침에 일어나야 하니까 그렇게 하면 죽겠더라고요."

그 대신 오전 8시에 다시 작업을 시작한다. "처음에는 작품에서 가장 복잡한 부분을 정말 집중해서 그려요. 때로는 가장 극적인 부분을 밤에 작업하죠. 피곤하면 일종의 분노가 치밀어 올라요. 그런 감정을 잘 활용하면 꽤 좋지만, 그렇지 않으면 다음 날 아침에 '에구구' 하는 거죠."

"회화 작가라는 직업은 그 자체가 존재의 전부예요. 일주일에 며칠 작업하고 나머지 날에는 다른 걸 하는 활동이 아니죠. 운동선수와 비슷해요. 항상 건강하고 날렵해야 하죠." 이는 좋은 화가·작가·음악가라면 통용되는 사실이며, 기실 모든 분야에서 두각을 나타내는 누구에게나 해당하는 사실이다. 지속적인 연습으로 형태를 유지하지 않으면 재즈 뮤지션들이 말하는 '춉스chops'[8]를 잃어버릴 위험에 처하게 된다.

*

또 몇 년이 흐른 뒤, 나는 새빌과 앉아서 긴 대화를 나누는 기회를 얻었다. 그녀의 작품은 또다시 발전해 있었다. 새로운 주제는 나란히 누운 커플이었다. 고전 명화에 자주 등장하는 비스듬히 누운 신과 여신, 님프와 사티로스와 관련된 작품이었다. 하지

8 재즈 용어로 연주자의 음악 해석과 전달 능력을 뜻한다.

제니 새빌, 「어머니들The Mothers」(2011)

만 이제 그녀의 작품은 추상화와의 경계에 놓여 있었다. 캔버스 위에는 해부학적으로 정밀한 요소가 표현된 특정 부분에서 선과 형태가 난투를 벌이고 있었다. 둥근 허벅지와 하늘을 향한 엉덩이, 접시에 담긴 계란 프라이 같은 젖꼭지, 도드라진 발은 마치 르네상스 대가가 그린 것처럼 간결하고 정밀하게 표현되어 있었다.

"작업 방식이 훨씬 대담해졌어요. 이제 작업실도 두 개라 한쪽에서 작업이 안 풀린다는 생각이 들면 다른 작업실로 가 버려요. 서로 공원을 끼고 건너편에 있거든요. 한쪽은 빛이 아름답게 비치고 바람이 잘 통하는 단출한 곳이고, 다른 쪽은 어둡고 지저분하고 우울한 느낌이라 밤 시간에 잘 어울려요." 그녀는 여러 작품을 동시에 그리면서 전체가 파괴될 때까지 계속 밀어붙인다. "그러고 나서 다시 빠져나와요. 파괴는 분명 창조의 일부죠."

그녀는 취리히에서 열릴 전시를 준비 중이었다. 20세기 초빈에서 가장 유명한 작가 중 한 사람이었던 에곤 실레Egon Schiele 의 작품 옆에 자신의 작품을 설치할 예정이었다. 이 사실을 말하자 어머니가 이렇게 소리쳤다고 한다. "세상에! 너 10대 때부터 그 사람에게 빠져 있었잖니." 새빌도 그랬던 자신을 기억했다.

이후 얼마 지나지 않아 참석한 어느 점심 파티에서 나는 이제 막 미술을 전공하러 대학으로 떠나는 파티 주최자 딸과 이야기를 나누게 되었다. 내가 우연히 제니 새빌을 인터뷰했던 이야기를 꺼내자, 열여덟 살 소녀는 대입 시험을 준비할 때 그녀의 작품을 공부했다고 반응했다. 그 친구에게는 분명 내가 조토랑 대화를 나눠 본 적이 있다고 말하는 것과 같았을 것이다. 내가 모르는 사이에 제니 새빌이 이미 대가가 되었음을 나는 깨달았다.

선배, 라이벌, 후배

06

시스티나 성당
: 심판과 계시

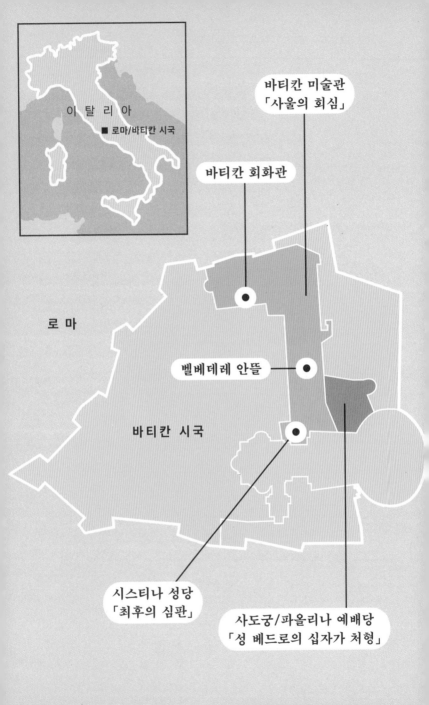

이 탈 리 아

■ 로마/바티칸 시국

바티칸 미술관
「사울의 회심」

바티칸 회화관

로 마

벨베데레 안뜰

바티칸 시국

시스티나 성당
「최후의 심판」

사도궁/파올리나 예배당
「성 베드로의 십자가 처형」

2010년 7월 14일, 나는 로마의 벨베데레Belvedere 안뜰[1]에 있는 그늘진 카페 테이블에 앉아서 땀을 흘리고 있었다. 빅토리아 앤드 앨버트 박물관의 회화 큐레이터인 마크 에번스Mark Evans, 그리고 다양한 분야의 기자이자 나의 친구 겸 동료 미술 비평가인 발데마르 자누즈카Waldemar Januszczak가 나와 함께 무더위에 시달리고 있었다. 젊고 세련된 미국인인 마크Mark 신부는 우리를 바티칸 회랑으로 안내하는 일을 맡았다.

벌써부터 조금씩 끈적거리는 얇은 옷을 입은 나머지 일행과 다르게, 마크 신부는 여느 성직자와 마찬가지로 검정색 서지 슈트와 빳빳하게 세운 흰색 칼라 셔츠를 입고 있었다. 그는 숨 막히게 타 들어 가는 더위에도 멀쩡해 보였다. 나중에서야 마크 신부는 용광로 같은 7월의 로마 날씨와 옷에 자신의 몸이 이미 적응했다고 설명해 주었다.

그렇게 모든 것은 익숙함에 달려 있는 것 같았다. 그리고 우리는 엄청나게 유명한 장소에서 벌어지는 깜짝 놀랄 만한 변화를 목격하려던 참이었다. 흔히 시스티나 성당Cappella Sistina은 지구상 최고의 개인전이 벌어지는 곳이라고 일컬어진다. 미켈란젤로Michelangelo의 작품 중 대부분은 벽에 걸려 있는데, 삼면화와 일부 학자들이 이의를 제기한 두 작품, 그리고 두 점의 프레스코는 시스티나 성당에서 몇 미터 떨어진 파올리나 예배당Cappella Paolina에 감춰져 있다. 이곳은 교황의 개인 예배당으로 사용되어

1 바티칸 박물관 안에 있는 야외 공간

일반인에게는 거의 공개되지 않는다.

반면 시스티나 성당은 대중에게 공개된 곳이다. 하루 평균 2만 5천 명이나 다녀간다. 연 평균 5백만 명이 방문하는 셈인데, 이는 작은 나라의 인구수에 버금간다. 모여 있는 방문객들의 소곤대는 목소리는 파도처럼 커졌다 작아졌다 하고, 이따금 "사진 금지!"하고 외치는 안내원의 애절한 울부짖음이 들린다. 돌아다니는 것도 힘들 수 있다. 벽에 기대어 앉을 수 있는 벤치 자리를 차지하려면 눈치를 보면서 참아야 한다.

가장 많은 수의 관객은 머리 위 21미터 높이의 아치형 천장을 바라보고 있다. 결국 한 번은 목에 쥐가 나지만, 어떤 상황에서라도 미켈란젤로의 천장화를 감상한다면 피할 수 없는 결과다. 그보다는 적지만 여전히 많은 수의 관객은 제단 벽에 있는 「최후의 심판Il Giudizio Universale」을 감상한다. 대단하긴 한데 천장화에 비해 일반적으로 저평가된 작품이다. 이보다 더 적은 수의 사람은 양쪽 벽에 있는 15세기 회화를 본다. 사실상 아무도 성가대 자리나 장막 같은 건축 장식을 눈여겨보지 않는다. 그리고 16세기에 그려진 동쪽 벽면 프레스코화에는 정말 아무도 관심을 갖지 않는다. 클레멘트 7세Clement VII[2]가 미켈란젤로에게 「반란군 천사의 몰락The Fall of Rebel Angels」을 그려 달라고 설득했다면, 그것은 바로 그 방향에 그려져 있었을 것이다.

2 제219대 교황(1478~1534). 1523년부터 선종한 1534년까지 재임했다.

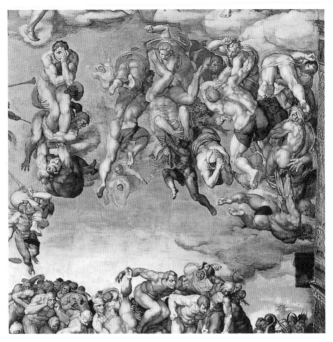

미켈란젤로, 「최후의 심판」 중 일부 (1536~1541, 바티칸 시스티나 성당)

하지만 오늘은 다를 터였다. 데이비드 호크니가 말했듯이, 미술사가들은 실험을 거의 수행하지 않는다. 하지만 우리는 바로 실험을 위해 그곳을 방문했다. 엄청난 시각적 자취가 시스티나 성당에 선보일 예정이었기 때문이다. 수십 년 만에 처음으로 라파엘로Raphael의 태피스트리가 전에 걸려 있던 것과 다른 순서로 걸릴 터였다. 16세기 초에 작품을 걸기 위해 석고에 박아 두었던 고리는 따로 있었다.

이 태피스트리는 1515년에 교황 레오 10세Leo X[3]가 의뢰한 것으로, 미켈란젤로가 천장화를 완성하고 3년 뒤에 만들어졌다. 전에는 '음악당 포스터'라고 불리곤 했는데, 지금의 눈으로 보면 그런 '조연'이 아니다. 우선 이 작품들은 아주 비쌌다. 완성된 태피스트리 열 점의 가격은 적어도 1만 6천 두카트[4]가 넘었다. 이는 미켈란젤로가 천장화를 그리는데 받은 금액의 최소 다섯 배에 달했다(물론 이 금액도 당시로서는 엄청난 액수였다).

더욱이 르네상스 시대의 많은 비평가는 하나같이 미켈란젤로보다 라파엘로가 더 뛰어나다고 이야기했다. 미켈란젤로가 근육질의 남성 나체에 특화되었다면, 라파엘로는 풍경화, 인물화, 세련된 인물들의 조화, 귀여운 여자 아이까지 모든 것을 잘 그렸다. 어떤 16세기 자료에서는 라파엘로가 그린 인물이 신사라면, 미켈란젤로의 인물은 근육질의 짐꾼 같다고 불평했다. 이는 귀족주의 시대에 걸맞은 시각이다. 미켈란젤로식의 다부진 타이탄은 21세기 개인주의 시대의 문화에서 더 많은 호응을 얻고 있다.

르네상스적 시각으로 볼 때 태피스트리는 성당 안에서 가장 높은 가치를 갖는 장식물이었을 것이다. 성당의 축제나 특별한 축일에 사용하기 위해 제작된, 화려함의 정점을 장식하는 용

3 제217대 교황(1475~1521). 1513년부터 1521년까지 재임했다. 재위 기간 중 가장 사치스러웠던 것으로 유명하며, 면죄부 판매를 승인한 일은 이후 마틴 루터Martin Luther의 종교 개혁으로 이어졌다.

4 유럽에서 중세 후기부터 쓰였던 과거의 금은화 화폐. 1두카트의 무게가 약 3.5g이므로 현재 가치로는 32억원 정도다.

도의 작품이었다. 몇 세기 동안 태피스트리는 성당 내부에 전시되었고, 축일이나 휴일에는 야외 광장에 설치되기도 했다. 하지만 이 태피스트리는 지난 수십 년 동안 바티칸 회화관Vatican Picture Gallery의 유리 벽 안에 보존되어 왔다. 1983년 이후 성당에서 볼수 없었으니, 그곳에 가서 직접 본 기억이 없을 수밖에 없다.

점심시간이 되자 성당은 방문객 개방을 막았다. 꼬리에 꼬리를 문 엄청난 관객이 나가자 우리는 몇 개의 문을 통과하여 미술품이 가득 찬, 그 외에는 어떤 것도 없는 거대한 방으로 안내받았다. 바깥에는 맹렬한 햇빛이 내리쬐었지만 실내는 시원하고 자연광이 가득 차 있었다.

우리가 그 방을 관람하는 동안, 바티칸 미술관Vatican Museum의 수석 큐레이터인 아놀드 네셀라스Arnold Nesselrath와 전문 미술품 운송 팀은 일을 시작했다. 포장이 하나씩 뜯기고, 태피스트리는 성스러운 고리에 걸렸다. 작품을 설치하는 과정은 어림짐작이 아니라 학자의 가설에 따른 연구에 기반했다.

16세기 석조 굽도리널[5]을 조사하는 과정에서 성당의 장막은 전에 생각했던 것보다 더 빠른 시기에 철거되었다는 게 밝혀졌다. 이 장막은 원래 성당의 고위직과 사무직을 분리하기 위한 것이었다. 이 난해한 발견은 태피스트리가 걸려 있던 순서에 연쇄적으로 영향을 미쳤다.

5 공간 내부의 벽과 바닥 사이에 대는 나무 널빤지

이 자체가 너무 사소하고 현학적인 것으로 보일 수 있다. 하지만 이 모든 것이 회화를 어떻게 보느냐에 영향을 미친다. 빛의 변화로 차이가 생기듯, 작품의 위치와 배열도 차이를 낳는다. 전시장에서 단순히 작품을 이동하는 것만으로도 작품에 생명력이 생기기도 하고 인상이 바뀌기도 한다.

1980년대 초에 제안했던 반대 방향보다 지금의 새로운 배열이 확실히 정확해 보였다. 형태, 선, 색상이 하나의 작품에서 다음 작품으로 벽을 타고 흘러갔다. 그런데 더욱 흥미로운 일이 발생했다. 라파엘로와 미켈란젤로 사이의 엄청난 경쟁과 대화가 전과는 다소 다르게 보이기 시작했던 것이다.

*

타는 듯한 7월의 어느 날, 나는 적어도 내적으로는 미켈란젤로의 편이었다. 미켈란젤로 전기의 집필을 시작하기 1년 전이었다. 그의 편지, 시, 메모에 빠져 마치 그를 아는 듯한 느낌이 들기 시작했다. 그의 신경질적이면서 의욕 넘치는 성격에도 불구하고 그가 좋아지기 시작했다.

전기를 쓰는 작가와 대상의 관계는 밀접하다. 비록 가상의 관계지만 말이다. 전기를 다 써 갈 때 쯤, 미켈란젤로가 꿈에 나오기 시작했다. 책을 거의 다 써 갈 무렵에는 이런 꿈을 꾸었다. 꿈에서 그는 내게 와인 한 잔을 권했다. 아마 그의 조카인 리오나르도가 피렌체에서 몇 병씩 보내 주던 트레비아노Trebbiano[6] 화이트 와인이었던 것 같다. 나는 인정의 의미로 그 와인을 마셨다.

마치 생존 작가를 인터뷰할 때처럼, 마셀 드 코르비Macel de' Corvi[7]의 길고 낡은 골목에 위치한 미켈란젤로의 로마식 집에 방문할 수 있다면 그가 뭐라고 할지 알 수 있을 것 같았다. 그는 예민하고 비밀스럽고 의심이 많았을 테다. 실상 다른 미술가와 마찬가지로 그도 당연히 '르네상스 작가'라는 무리 중 하나로 불리는 데 분개하면서 그것을 싫어하고 거부했을 것이라는 데 의심의 여지가 없다. 예를 들면 그는 도나텔로Donatello 같은 위대한 선구자들을 존경했지만, 당대에 함께 살아 있었던 라이벌과의 관계는 험악했다. 레오나르도 다빈치를 '가장 무시하는' 시선으로 보았고, 라파엘로는 지독히 혐오했다.

미켈란젤로의 매력적인 특징 중 하나는 유머 감각, 풍자적인 유머 감각이다. 그는 「최후의 심판」 중심부에 바돌로매St. Bartholomew[8]를 그리면서 벗겨진 피부 안쪽에 잠수복 마냥 흐느적거리는 자신의 캐리커처를 대담하게 그려 놓았다. 그리고 태피스트리 중 어떤 한 점이 설치되면서 미켈란젤로의 어둡고 냉소적인 농담이 또 다시 드러났다. 이는 나만의 상상은 아니었을 테다.

라파엘로가 죽고 15년 후, 미켈란젤로는 본인의 뜻과는 다르게 또 다른 대형 의뢰작인 「최후의 심판」 제작에 착수했다. 라파엘로가 태피스트리를 통해 천장을 시각적으로 비평했던 것에 답

6 이탈리아의 대표적인 양조용 포도
7 로마에 있던 광장으로, 20세기 초 베네치아 광장의 확장과 함께 사라졌다.
8 예수의 열두 제자 중 한 사람으로 사도이자 성인으로 지정되었다. 벗겨진 피부는 그의 상징이다.

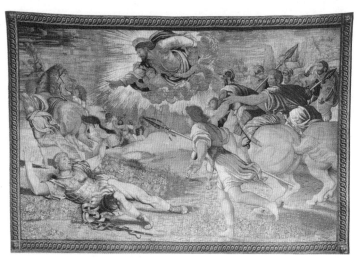

라파엘로, 「사울의 회심」(1519, 바티칸 미술관)

할 기회가 왔던 것이다. 나는 그가 어떻게 답했는지 그 공간을 보고 싶다는 생각이 들었다. 태피스트리가 새롭게 배열되면서, 성당 구석에는 「사울의 회심Conversione di Saulo」이라는 태피스트리가 걸렸다.

이 구성은 제단 벽이 있는 왼쪽으로 돌진하는 형상이다. 사울은 하늘에서 강림하는 예수의 성령에 잔뜩 격양되어 있다. 군인과 말이 사울을 향해 돌진한다. 이 장면의 대각선 위쪽에는 「최후의 심판」 중 지옥에 떨어진 영혼이 깊은 곳으로 추락하는 모습을 담은 부분이 있다. 라파엘로의 회화를 확대·연장해서 볼 수 있도록, 미켈란젤로는 작품의 가장자리에 녹색 샤워 캡 같은 것을 쓰고 섬광을 번뜩이는, 영웅적인 근육질 악마를 그려 넣었다.

선배, 라이벌, 후배

우연의 일치로 보인다. 하지만 한편으로는 미켈란젤로가 죽은 라이벌에 대한 자신의 생각을 암시하며 다시 한 번 우위에 서려는 일종의 농담일지도 모른다. 그 악마의 사악한 기운은 라파엘로의 온건한 형상과 전혀 다르다.

*

미술가는 항상 선배나 동년배와 대화를 나눈다. 끊임없는 모방, 배제, 응답, 인용, 그리고 심지어 루시안 프로이트Lucian Freud[9]가 지적했듯이 농담을 통해 예술이 만들어진다. 보통 사람의 대화와 마찬가지로 미술가가 서로 감응하는 일도 항상 수월하지만은 않다. 그들에게는 강력한 자아와 발산의 재능이 뒤섞여 있기 때문이다.

물론 위대한 미술가 사이에 좋은 협업이 이루어질 수도 있다. 입체파 전성기의 피카소와 브라크Georges Braque가 그 예다. 이들은 때로는 경쟁했지만 서로를 존경하면서 배웠다. 피카소와 마티스는 조심스러우면서도 서로에게 유익했고 '네가 뭘 하든 내가 더 잘 할 수 있다'는 식의 관계였다. 하지만 미켈란젤로와 라파엘로는 격렬한 맞수였다. 미켈란젤로는 모든 부분에서 원한과 의심을 품었다. 하지만 이러한 감정들도 여덟 살이나 어린 라파엘로가 나이 든 대가로부터 많이 배워 가는 것을 멈추지 못했다.

9 독일에서 태어나 영국에서 활동한 미술가(1922~2011). 지그문트 프로이트Sigmund Freud의 손자로, 인물의 앉아 있는 초상을 주로 그렸다.

이 때문에 미켈란젤로는 주체할 수 없을 정도의 편집증적 상태가 되었다. 그는 라파엘로가 자신의 아이디어를 빼앗고 일도 빼앗아 간다고 생각했다. 그가 옳았는지도 모른다.

1506년 1월 31일, 미켈란젤로는 피렌체에 계신 아버지 로도비코에게 편지를 보냈다. 내용 중에는 아마도 야외에서 조각했을 특정 대리석 성모상을 안으로 옮기고 '누구에게도 보여 주지 말라'는 이야기가 나온다. 또한 그는 아마 드로잉이 있었을 것으로 추정되는 상자를 그것을 엿보는 눈들을 피해 안전하게 보관해 달라고 했다. 과연 누구의 눈을 말한 것이었을까?

아마 라파엘로였을 것이다. 우르비노Urbino[10] 출신의 라파엘로는 1504년부터 1508년까지 피렌체에서 많은 시간을 보낸 것 같다. 그는 스물세 살에 이미 피렌체파派를 이끈 대가 레오나르도 다빈치와 미켈란젤로를 턱밑까지 쫓아왔다. 이후 그는 미켈란젤로의 「다비드David」를 그리면서 미켈란젤로가 카시나 전투Battle of Cascina[11] 벽화를 위해 그렸다가 잃어버린 밑그림, 그리고 미켈란젤로가 그린 성모상의 아이디어를 빌려 손을 보았다. 한참 후 성질이 난 미켈란젤로는 라파엘로가 미술에 대해 아는 모든 것은 "나에게 배운 것"이라고 외쳤다.

10 이탈리아 중부에 위치한 마르케주의 도시
11 1364년 이탈리아 토스카나주 카시나 근처에서 피사인과 피렌체인 사이에 일어난 전투

타당한 이의 제기는 아니다. 라파엘로는 레오나르도 다빈치나 자신의 첫 스승인 페루지노Pietro Perugino[12]에게서 많은 것을 배웠다. 미켈란젤로 생전에 출간되었던 사실상의 전기에서 그가 자신의 조수였던 콘디비Ascanio Condivi에게 말했던 내용을 살펴보면 더 잘 알 수 있다. "내가 그에게서 들은 바로는 라파엘로는 자연이 아니라 오랜 연구를 통한 미술을 한다." 콘디비는 라파엘로를 "탁월한 모방자"라고 표현했다. 즉, 다른 사람의 양식을 흡수해서 자기 것으로 만드는 데 탁월할 뿐 원본을 만들어 내는 진정한 미술가는 아니라는 뜻이다.

바로 여기에 일말의 정당성이 있다. 라파엘로는 몇 년 동안 미켈란젤로의 위험한 경쟁자였다. 코디비가 전한 바에 따르면, 시스티나 성당 천장화의 첫 부분이 마무리된 1510년에 라파엘로가 직접 그 작업을 마무리하려고 입찰을 진행했다는 게 미켈란젤로의 기억이었다. 돌이켜 생각해 보면, 다른 사람도 천장화의 절반을 그릴 수 있는 권리를 가졌다는 생각은 기상천외하기까지 하다. 하지만 라파엘로는 능률적이고 매력적이며 공손해서 거래하기 쉬운 데다가 잘생기기까지 했다. 그는 천장화의 '새롭고 경이로운 양식'을 매우 빠르게 받아들여 로마 교회 두 곳에 그려진 미켈란젤로의 선지자 그림을 자신의 방식으로 그렸다. 그는 천장화를 그릴 수 있다면 실기 심사를 받았을 수도 있을 것이다.

12 이탈리아의 미술가(1446~1523). 이탈리아 움브리아 지방을 중심으로 활동했다.

라파엘로는 성공하지 못했다. 하지만 그는 1513년 교황 율리오 2세Julius II가 선종한 후 그 후임자인 레오 10세의 취향을 사실상 독점했다. 로렌초 데 메디치Lorenzo de' Medici[13]의 아들이었던 레오 10세는 메디치 가문에서 미켈란젤로와 함께 자랐다. 미켈란젤로의 친구였던 세바스티아노 델 피옴보Sebastiano del Piombo에 따르면, 레오 10세는 미켈란젤로를 "눈에 눈물이 가득한" 사람이라고 불렀다. 하지만 한편으로는 "소름끼치는 인간이라 어떤 일도 같이할 수 없다"고 주장하기도 했다. 그래서 1515년 태피스트리 제작 건은 라파엘로가 맡았던 것이다. 미켈란젤로에게는 치욕적인 충격이었을 것이다.

＊

태피스트리가 하나씩 걸리자, 우리는 르네상스 시대 예술 애호가들이 무엇을 가장 즐겼는지 상상할 수 있었다. 바로 파라고네paragone[14], 즉 비교다. 라파엘로가 자신보다 선배인 미켈란젤로를 이기려고 노력한 모습이 훤히 보였다. 그는 시도했으나 실패했다. 물론 라파엘로의 태피스트리는 원래 벽에 그려져 있던 프레스코 벽화를 가볍게 뛰어넘었다. 이 프레스코들도 보티첼리Sandro Botticelli[15], 페루지노, 시뇨렐리Luca Signorelli[16]를 포함한 유명한 대가들의 작품이었지만, 우리가 알아차리지 못했을 뿐이다.

13 메디치 가문 및 이탈리아 르네상스의 절정을 이끌었던 인물(1449~1492). 피렌체 공화국을 사실상 통치했던 정치가다.

라파엘로가 그린 인물이 더 진지하고, 열정적이며, 분명한 존재
감을 드러내고 있었다.

　하지만 나의 시선은 바닥의 태피스트리에 잠시 머물다가 머
리 위의 천장으로 향할 뿐이었다. 라파엘로는 천장에 그려진 예
언자와 주술사, 아담과 하나님 사이의 강렬한 아름다움에는 도달
하지 못했다. 그 어떤 것도 거기에 도달할 수 있을 것이라고 생각
조차 할 수 없다.

　　　　　　　　　　　　*

　빛으로 가득 찬, 고요한 교회에서 몇 시간을 보내고 나갈 시
간이 되었다. 그런데 마지막 선물처럼, 마크 신부의 허락으로 우
리는 파올리나 예배당에 들어갈 수 있었다. 관리할 사람이 재단
뒤에 있어야 했기 때문에 인원 배정이 필요했다. 우리는 계속 담
당 사제와 동행해야 했는데, 마침 마크 신부는 다른 곳에 있어야

14　르네상스 이탈리아에서는 중요한 프로젝트를 맡길 건축가나 미술가를
　　　선정할 때 후보들의 작품을 나란히 두고 장단점을 파악하는 과정을 거쳤
　　　다. 이 '비교'의 과정을 파라고네라고 한다.

15　이탈리아 초기 르네상스의 대표적인 미술가(1445~1510). 고딕적 전통과
　　　시에나파의 화풍을 혼합하면서 각종 상징과 장식을 활용한 작품 세계를
　　　펼쳐, 이후 라파엘 전파에서 재수용되었다.

16　이탈리아 르네상스 시기의 미술가(1445~1523). 피에로 델라 프란체스카
　　　Piero della Francesca의 제자다. 주로 남성 누드화를 많이 그렸으며, 인체
　　　와 해부학에 대한 관심으로 골격과 근육을 강조해 표현했다.

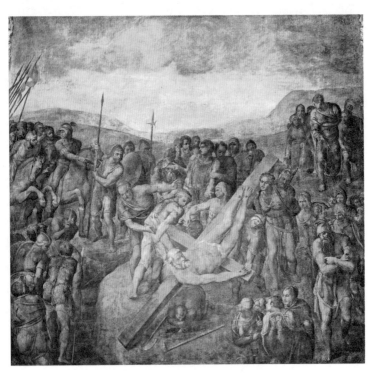

미켈란젤로, 「성 베드로의 십자가 처형」
(1546~1550년경, 바티칸 사도궁 내 파올리나 예배당)

선배, 라이벌, 후배

했다. 결국 가능한 성직자를 찾아 후기 르네상스 시대 교인실 공간인 살라 레지아를 가로질러, 시스티나 성당 동쪽 끝 문을 통해 교황 바오로 3세Paul III[17]의 예배당에 들어갈 수 있었다.

소수의 바티칸 관계자를 제외하면 거의 경험할 수 없는, 미켈란젤로 회고전 3부작의 완성이었다. 미켈란젤로가 30대 나이에 그린 시스티나 천장화의 경우, 예언자는 젊음의 힘이 가득한 위풍당당한 나체로 그려졌다. 그리고 그가 60대 초반에 그린 「최후의 심판」은 여전히 에너지가 넘치지만 조금 더 광적으로 파멸에 이르는 모습이다.

미켈란젤로는 74세 때 「성 베드로의 십자가 처형Crocifissione di san Pietro」을 완성했다. 파울리나 예배당에 있는 두 점의 프레스코화 중 두 번째 작품인데, 다른 하나는 앞서 언급한 라파엘로의 태피스트리와 같은 주제를 다룬 「사울의 회심」이었다. 두 작품 중 특히 「성 베드로의 십자가 처형」 속 인물은 황량한 벌판 위의 생존자처럼 웅크리고 있었다. 여전히 강하지만 거의 무너진 모습이었다.

그곳을 나서면서 발데마르는 산타 마리아 델 포폴로Santa Maria del Popolo[18]에 가서 미켈란젤로의 「성 베드로의 십자가 처형」과 「사울의 회심」을 17세기 초기에 카라바조가 그린 것과 비교해

17 제220대 교황(1468~1549). 클레멘스 7세의 선종 이후 1534년부터 1549년까지 재임했다.

18 이탈리아 로마의 포폴로 광장 인근에 자리한 성당

보자고 제안했다. 하지만 더위가 다시 덮쳤고, 우리는 바에서 술을 마시기로 했다. 하루에 소화할 수 있는 파라고네의 한계였다.

선배, 라이벌, 후배

07

제니 훌저와
레오나르도 다빈치의
'여인'

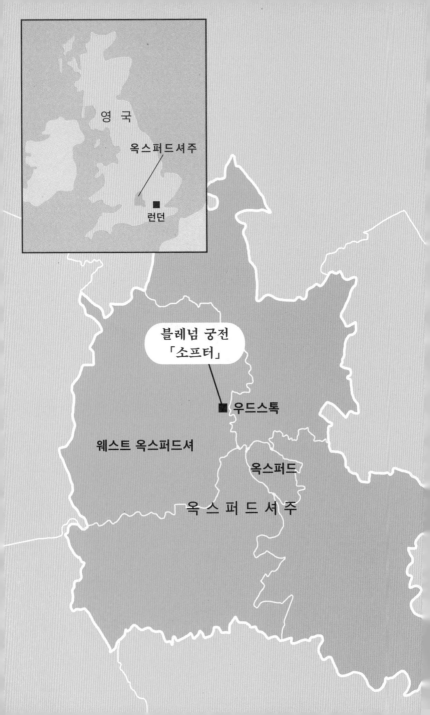

영국

옥스퍼드셔주

런던

블레넘 궁전
「소프터」

우드스톡

웨스트 옥스퍼드셔

옥스퍼드

옥 스 퍼 드 셔 주

오해는 이해만큼, 아니 어쩌면 그보다 훨씬 더 생산적이고 창조적일 수 있다. 사실 미술사뿐 아니라 거의 모든 것의 역사는 이해만큼이나 오해를 바탕으로 한다. 나는 저명한 동시대 미술가 두 사람을 통해 인생의 중대한 결정과 방향이 어떻게 오해에서 비롯되었는지를 알게 되었다.

2004년 미니멀리즘 조각가 칼 안드레Carl Andre[1]를 만났을 때, 그는 완전히 새로운 방향으로 작품 스타일을 구상했던 순간을 이야기했다. 1959년 어느 날, 그는 나무를 재료로 추상 조각 작업을 마무리하고 있었다. 「마지막 사다리Last Ladder」라는 작품으로 한 면만 조각한 작업이었다. 그가 작업을 마치자, 친구이자 회화 작가인 프랭크 스텔라Frank Stella[2]가 와서 조각의 매끈한 뒷면을 손으로 쓸어내렸다. 그러고는 이렇게 평했다. "있잖아, 칼, 이 면 또한 조각이야."

안드레에게는 유레카의 순간이었다. 그 짧은 순간에 안드레는 조각을 깎을 필요가 전혀 없음을 깨달았다. 갑자기 공간을 자르고 파고드는 재료 자체가 눈에 들어왔다. 그때부터 그는 손으로 어떤 변화도 가하지 않은 금속판, 내화 벽돌 등 공장에서 온 재료 자체를 바닥에 내려놓았다. 그렇게 칼 안드레는 악명 높은 아방가르드 작품 시리즈 「등가 8Equivalent VIII」을 시작했다.

1 미국의 미술가(1935~). 격자를 활용한 미니멀리즘 설치 작품으로 유명하다.

2 미국의 미술가(1936~). 회화, 조각, 판화 등 여러 매체를 활용하여 추상 표현주의부터 미니멀리즘까지 아우르는 다양한 경향을 띤 작품을 남겼다.

1970년대 세계에서 가장 많은 비난을 받았고, 팬이 아닌 사람들에게 '테이트 벽돌Tate Bricks'이라고 불렸던, 동시대 미술의 가장 유명한 작품 중 하나다.

그로부터 여러 해가 지나 안드레는 우연히 참석한 저녁 식사 자리에서 스텔라를 만났고, 이 엄청난 창조적 여명의 순간을 설명했다. 그런데 그는 스텔라가 정신없이 터져 나오는 웃음을 참으려고 안간힘을 쓰고 있음을 알아차렸다. 약간 짜증이 난 안드레는 스텔라에게 따지듯 물었다. "이런 거 아니었어?"

"칼, 네 말이 맞아. 그런데 여전히 이해를 못 하는구나. 내 말은 조각은 회화와 다르니 양쪽 면에 모두 작업해야 한다는 거였어." 스텔라가 답했다. 결국 안드레는 이 상황을 연결해 보면서 그의 필생 역작이 잘못된 이해에 기초한다는 결론을 얻고는 만족스러워했다.

두 번째 예는 시대상 멀리 떨어져 있는 두 미술가 사이에서 찾아볼 수 있다. 안드레와 스텔라는 추상이라는 유사한 문법 안에서 작업하는 친구이자 동시대인이다. 우연일지라도 한 사람의 추측이 다른 이의 마음에 잠재되어 있던 아이디어를 촉발시켜 영향을 미쳤을지도 모른다는 사실은 그리 놀랍지 않다. 그런데 제니 홀저Jenny Holzer와 레오나르도 다빈치Leonardo da Vinci가 창조적인 관계라고는 누가 상상이나 했을까? 하지만 이는 정확히 제니 홀저가 밝힌 이야기다.

물론 제니 홀저의 작업 방식이나 작품에서 레오나르도의 직접적인 영향은 찾을 수 없다. 제니 홀저는 회화나 데생이 아니라 언어를 재료로 하는 작품으로 유명해졌다. 언어는 네온사인으로

만들어지거나, 돌에 조각되거나, 티셔츠나 포스터에 인쇄되는 등 무수히 다양한 방법으로 일상 안에 삽입되어 왔다.

그녀의 첫 번째 주요 작품은 「뻔한 소리들Truisms」(1977~1979)이다. 한때는 한마디로 '동서양 사상의 제니 홀저식 리더스 다이제스트 버전'으로 불린 이 작업은 종이에 문구를 인쇄해 맨해튼 곳곳에 붙이는 형태였다. 문구는 관습적이고 보편적이면서도 논쟁이나 문제를 일으킬 만한 내용을 담고 있었다. "행복해지는 것이 무엇보다 중요하다." "행동은 사상보다 더 많은 문제를 야기한다." "일탈자는 집단 결속력 강화를 위해 희생된다." "카리스마 부족은 치명적일 수 있다." "돈이 취향을 만든다." "남자는 천성적으로 일부일처가 아니다."

나는 제니 홀저를 2017년 늦여름 오후 블레넘 궁전Blenheim Palace[3]에서 처음 만났다. 그녀는 밴브루John Vanbrugh와 호크스무어Nicholas Hawksmoor[4]가 지은 이 바로크식 건물을 톡 쏘는 날카로운 언어로 교란할 계획이었다. 그녀는 "공격적이면서 재미있고, 매력적이면서 비논리적인 것 사이의 어디쯤"에 위치한 이 건물의 과대 망상적 외관이 마음에 든다고 털어놓았다. 하지만 건물이 가진 힘이 자신을 "휘감게" 할 생각은 없었다. 그녀는 언어를 끼워 넣어 이 석조 건물의 방법론을 뒤덮고 대비시키려고 했다.

3 영국 잉글랜드 옥스퍼드셔주에 위치한 우드스톡의 궁전. 1987년 유네스코 세계 유산으로 지정되었다.

4 존 밴브루(1664~1726)와 니콜라스 호크스무어(1661~1736) 모두 18세기 초 바로크 시대에 영국에서 활동했던 건축가들이다.

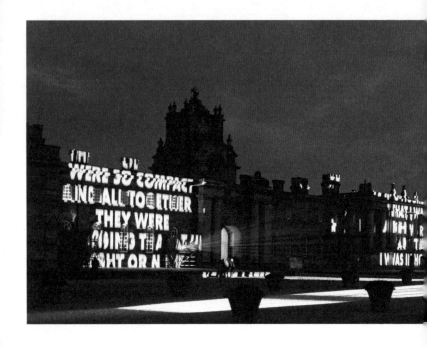

　작품을 진행할 표면은 견고하거나 안정적일 필요가 없다고 그녀는 설명했다. 사실 (블레넘 호수처럼) 그렇지 않은 것이 좋을지 모른다. "아마도 내가 가진 현기증을 사람들에게 나누려고 했던 모양이에요." 그리고 그녀는 덧붙여서 말했다. "텍스트가 강에 영사되면 물에 엄청난 영향을 미치겠죠. 오리나 쥐가 물을 헤엄쳐 통과하면 완벽해요! 쥐가 제공한 '순간적으로 중단된 언어'가 되는 거죠."

제니 홀저, 블레넘 궁전의 「소프터SOFTER」 설치 전경
(2017, 영국 옥스퍼드셔주 우드스톡)

　　직접 만나 본 홀저는 상냥하고 쾌활한 데다가 자신과 전혀 다른 미술가인 데이비드 호크니와 트레이시 에민Tracy Emin[5]처럼 저널리스트를 매혹하는 능력이 있었다. 그녀의 말은 거의 대부분 인용해도 좋을 정도였다.

5　　영국의 미술가(1963~). 충격적이고 자기 고백적 내용의 설치 작품을 다양한 매체를 활용해서 제작하는 것으로 유명하다.

*

직접 만난 것은 처음이었지만 이야기를 나눈 것은 처음이 아니었다. 16년 전 대서양을 건너 통화를 한 적이 있었다. 당시 나는 생존해 있는 미술가가 죽은 미술가의 작품을 선택해 이야기하는 내용의 칼럼을 『데일리 텔레그래프Daily Telegraph』에 연재하고 있었다. 전화를 걸 때만 해도 나는 그녀가 누구를 말할지 전혀 알 수 없었다. 도발적이면서 정치적인 함의를 띤 그녀 특유의 급진적인 작품으로 미루어 보면 뒤샹Marcel Duchamp이나 워홀Andy Warhol 정도를 예상했다. 하지만 그녀는 뜻밖에도 레오나르도 다빈치의 「흰족제비를 안은 여인Dama con l'ermellino」을 선택했다.

이 작품은 아주 어린 시절 그녀에게 영향을 미쳤다. 홀저는 1950년에 태어나 미국 오하이오주 남동부의 작은 마을인 갤리폴리스에서 자랐다. "희한하게 아주 어릴 때부터 나는 스스로를 미술가라고 생각했어요. 이제는 자연스럽게 사라진 능력이지만, 그림을 잘 그렸거든요. 노아의 방주 이야기를 두루마리 종이에 그렸어요. 그게 잘 그리는 건지는 몰랐지만 확실히 야망이 있었죠."

하지만 그녀가 알던 유명 화가는 사진에서 본 피카소뿐이었다. "보면 마치 해변에서 수영복 입고 있는, 욕망 가득한 키 작은 남자 같잖아요. 내가 어떻게 그렇게 될 수 있겠어요?" 그렇게 미술가가 되는 것은 불가능해 보였다. 어느 날 책을 뒤적이다가 레오나르도 다빈치가 그린 초상화 작품의 '작은 복사본'을 접하기 전까지는 말이다.

이어 그녀가 한 말은 더욱 놀라웠다. "터무니없을 정도로 사적이고 비이성적으로 들리겠지만, 그래도 이 이야기는 사실이에요. 어릴 적 내 눈에는 작품 속 여자가 그 작품을 그린 사람처럼 보였어요. 그 여자는 중성적이면서도 아주 지적인 얼굴과 우아하고 섬세한 손을 갖고 있었거든요."

그 순간이 그녀의 삶을 바꿨다. "그림 속 여자를 미술가라고 생각하게 되니, 나도 어쩌면 언젠가는 미술가가 될 수 있겠다는 생각이 들었어요. 그 여자에게서 나 자신을 발견했다는, 도를 넘는 이야기는 하지 않을게요. 하지만 그건 내가 열망한 모습이었어요."

홀저의 이야기를 모두 듣고 나니 당황스러웠다. 그 연재는 미술가로부터 영감을 받는다는 발상이었는데, 그녀의 이야기는 레오나르도의 작품에서 자주 볼 수 있는 혼란에 가까웠다. 「모나리자Mona Lisa」는 레오나르도가 여장하고 그린 자화상이라거나, 그의 조수이자 연인으로 추정되는 살라이Salai를 그린 작품이라는 추측처럼 말이다. 홀저와 통화하고 몇 년 후, 레오나르도의 「최후의 만찬Ultima Cena」에 등장한 성 요한이 사실은 여성인 막달라 마리아라는 (잘못된) 주장을 다룬 전 세계적인 베스트셀러가 출간되기도 했다.

「흰족제비를 안은 여인」을 그린 사람이 작품 속 여자일 것이라는 어린 홀저의 가설은 일종의 다빈치적 혼란으로 보인다. 그런데 칼 안드레가 스텔라의 말을 정반대로 이해한 것처럼, 그것은 생각하면 할 수록 새로운 가능성을 연 실수처럼 느껴졌다. 다시 말해 더 깊은 이해를 동반하는 일종의 오해 말이다.

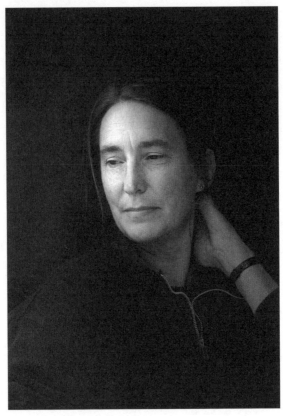

제니 홀저 (난다 란프란코Nanda Lanfranco 촬영)

우선 앞서 언급한 것처럼 나를 혼란스럽게 했던, 그녀가 말했던 중성적인 느낌은 사실이었다. 이는 그녀가 레오나르도 다빈치에 자신의 자아를 동일시하는 결과를 초래했다. "나는 레오나르도의 여성스러운 성 요한이 어쩐지 내게 용기를 준다고 느꼈어

선배, 라이벌, 후배

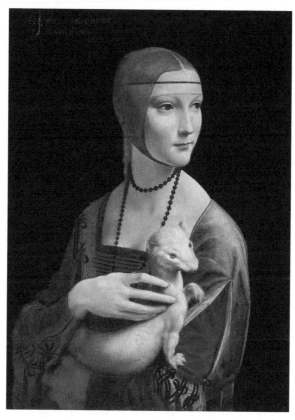

레오나르도 다빈치, 「흰족제비를 안은 여인」(1489~1490)

요. 매력적이기도 했고요."(그녀는 「최후의 만찬」의 등장인물이
아니라 레오나르도가 그린 인물을 뜻했다. 하지만 둘 다 무척 매력
적이다.) "그리고 루브르 박물관에 있는 다른 작품 중에 성 안나
를 남자로 표현한 「성 안나와 성모자Sant'Anna, la Vergine e il Bambino

con l'agnellino」도 멋있다고 생각해요." 그녀는「흰족제비를 안은 여인」이 "신비함, 모호함, 빛나는 지성"의 결합이라고 느꼈다.

그렇다면 이러한 특징은 과연 누구의 것일까? 작품의 모델일까, 아니면 작가 자신일까? 좋은 질문이다. 나는 작품의 모델이 된 입장에서 곰곰이 생각했다. 예를 들어, 루시안 프로이트가 나를 그린「푸른 스카프를 한 남자Man with a Blue Scarf」(2004)는 모델인 나와 미술가인 그 중에 누구를 더 많이 반영하고 있을까?

레오나르도는 대상에 대한 자기만의 관점을 갖고 있었다. 그는 "화가의 마음은 물체가 가진 색에 따라 변하는 거울과 같아야 한다"는 글을 남겼다. 여기서 '색'은 대상의 형태와 특성을 의미한다. 결국 그 말대로라면, 그는「흰족제비를 안은 여인」을 그릴 때 자기 자신을 그림 속 여인의 거울로 삼았을 것이다. 아마 어떤 부분에서는 그렇게 했을 것이다. 아니면 적어도 자기 자신을 거울로 삼고 있음을 알고 있었을 것이다.

"모든 화가는 자기 자신을 그린다"는 레오나르도의 유명한 말은 이탈리아 르네상스 시절부터 지금까지 종종 회자된다. 그는 이 말을 노트에 일곱 번이나 언급했는데, 때로는 인정하는 투로, 때로는 경계하는 투로 적었다. 어쩌면 멋을 부린 세련미와 중성적 매력을 갖춘 레오나르도가 자신에게 취해 그림 속 여인을 그렸을지도 모른다.

또 하나, 그 그림은 여인에게 많은 빚을 졌을 것이다. 공교롭게도 우리는 그녀가 누구인지 그냥 아는 정도를 넘어서 속속들이 알고 있다.「흰족제비를 안은 여인」은 의심할 여지없이 세실리아 갈레라니Cecilia Gallerani의 초상화다. 그림이 그려진 1489년과

1490년 사이에 그녀는 밀라노의 공작 루도비코 스포르차Ludovico Sforza의 정부였다.

따라서 레오나르도와 마찬가지로 그녀는 하인이자 공작의 장식품, 소유물이었다. 하지만 위대한 미술가처럼 그녀 역시 두드러지는 자질 덕에 제 위치를 차지할 수 있었다. 당대 목격자들에 따르면, 세실리아는 '꽃처럼 아름다웠다'고 한다. 그리고 홀저가 알아챘듯이 매우 지적이었으며, 말년에는 작가와 시인을 후원하기도 했다.

놀랍게도 그녀가 이 그림을 어떻게 생각했는지 엿볼 수 있는 편지가 남아 있다. 루도비코의 결혼 후, 그녀는 그림을 소유할 수 있었다. 그림이 그려진 지 약 10년이 흐른 1498년, 당시 미술계를 이끌던 열성적인 애호가인 만토바Mantua 후작 부인 이사벨라 데스트Isabella d'Este가 세실리아에게 이 그림을 빌려 달라고 부탁했다. 레오나르도가 그려서 이미 유명했던 초상화를 자신이 소장한 조반니 벨리니Giovanni Bellini[6]의 그림과 비교하기 위해서였다.

그 무렵 세실리아는 나이 든 귀족과 결혼했고, 곧 미망인이 되었다. 그리고 밀라노에 궁전과 유명한 살롱을 소유하고 있었다. 세실리아는 마지못해 그림을 보내는 데 동의하며 이사벨라에게 답장을 보냈다. 작품이 더는 자신과 닮아 보이지 않아서 주저했는데, "내가 봐도 똑같은 데가 없는 것은" 대가의 실수 때문이 아니라 자신이 너무 어렸던 "불완전한 나이"에 그려졌기 때문이

6 이탈리아의 미술가(1430~1516). 르네상스 시기에 활동했으며, 베니스 화파의 창시자로 일컬어진다.

라고 밝혔다. "초상화와 나를 나란히 놓고 보면, 누구도 나를 그린 그림이라고 생각하지 않을 거예요." 이 편지를 쓸 당시 그녀는 스물다섯 살이었다.

어쩌면 그녀가 변했을 수도, 아니면 애초에 닮지 않았을 수도 있다. 확실히 레오나르도의 다른 두 여인 초상화인 「모나리자」, 그리고 루도비코의 또 다른 정부 혹은 부인을 그린 것으로 알려진 「라 벨 페로니에르La Belle Ferronnière」는 너무 이상화되었거나 레오나르도식 혼란을 야기했다. 의자에 앉은 모델보다 레오나르도의 내적 풍경을 더 이야기하고 있다는 점에서, 우리는 이 초상화들을 레오나르도의 자화상으로 여길 수 있다.

하지만 「흰족제비를 안은 여인」은 달랐다. 적어도 레오나르도가 그린 여느 초상화보다 생동감 있는 인물의 특징이 부각된다. 레오나르도가 이 그림을 그리고 몇 년 후에 베르나르도 벨린치오니Bernardo Bellincioni라는 밀라노 궁정 시인이 이 작품과 모델에 대한 소네트를 썼는데, 레오나르도에 대해서는 "그의 예술로 그녀가 말하지 않고 듣는 것처럼 보이게 만들었다"고 적었다. 아주 정확한 표현이다.

세실리아의 멋지면서도 무언가를 살피는 듯한 사려 깊은 시선은 그림의 바깥을 향하고 있다. 아마도 그녀의 왼쪽에 서 있었을 공작을 바라보는 듯하다. 그녀는 섬세하게 자신이 안고 있는 동물을 통제하고 있다. "그녀의 손이 아름답고 예민할 뿐 아니라 분명 재능 있어 보이는 이유는 족제비인지 담비인지를 붙잡아 들고 행복해하기 때문입니다. 둘 다 아주 우아한 존재죠." 홀저가 지적했다.

선배, 라이벌, 후배

흰족제비ermine는 루도비코 공작을 상징했다. 그가 나폴리의 왕에게 '족제비 훈장Order of the Ermine'을 받았기 때문이다. 그리고 루도비코 공작은 세실리아에게 조종되고 있었거나, 적어도 1491년에는 페라라 공작의 딸인 자신의 부인을 위해 세실리아를 포기하기를 망설이고 있던 것 같다. 또한 족제비는 고대 그리스에서 갈레galé라고도 불렸기 때문에 세실리아의 성인 갈레라니Gallerani를 언어유희로 표현한 것이다. 즉, 그녀는 공작을 사로잡고 행복하게 만들어 주고 있는 동시에 침착함의 정수를 드러내는 족제비, 즉 자기 자신을 팔에 안고 있는 셈이다.

✳

홀저와 나는 레오나르도를 이야기했지만, 둘 다 실제로 작품을 본 적은 없었다. 그녀는 언젠가 용기를 내어 "단지 상상만 하는 게 아니라 작품 앞에 서 있을 것"이라고 혼잣말을 되뇌었다.

몇 년 후, 나는 크라쿠프Kraków[7]의 차르토리스키 미술관에서 그 작품을 보았다. 그리고 2011년 런던 내셔널 갤러리에서 열린 대규모 전시 '레오나르도 다빈치: 밀라노 궁정의 미술가Leonardo da Vinci: Painter at the Court of Milan' 전에서도 다시 감상할 수 있었다. 그 작품이 런던에 머물던 어느 저녁, 조지핀과 나는 「흰족제비를 안은 여인」을 가까이에서 볼 수 있었다.

[7] 폴란드 남부에 위치한 도시

제니 홀저와 레오나르도 다빈치의 '여인'

전시를 꼭 보고 싶다는 엄청난 압박에도 불구하고, 언론 홍보팀은 초대 손님과 함께하는 저녁 파티에 저널리스트들을 붙들어 두고 있었다. 갤러리 밖에서는 음료가 제공되었고, 레오나르도 전시실에서 나온 기자들은 기자 회견실로 들어가기 전에 늘 그렇듯 대부분 와인 한두 잔을 마시면서 시간을 보냈다. 우리는 기회를 틈타 곧장 전시실로 들어갔다. 그렇게 잠시 한쪽 벽에는 「흰족제비를 안은 여인」, 다른 쪽에는 「라 벨 페로니에르」가 걸린 전시실에 온전히 둘만 있었다.

두 작품 모두 경이로울 정도로 좋았다. 하지만 「흰족제비를 안은 여인」, 즉 세실리아에 더 관심이 갔다. 그녀가 더 강한 힘의 장을 형성하고 있었다. 작품은 벽 사이즈의 큰 벽화보다도 훨씬 더 잘 재현되어 있었다. 또한 인물 눈빛의 반사, 부드러운 살결 등 레오나르도의 실제 붓놀림에서만 볼 수 있는 뉘앙스가 느껴졌다.

하지만 여전히 질문은 남아 있었다. 우아하고 침착하며 감성적으로 표현된 그녀의 시선은 실제로 레오나르도 자신에게서 발견한 것일까? 아니면 그녀가 살았던 시대와 공간의 한계에도 불구하고 10대에 독립하여 작가와 지식인에게 존경받은 이 어린 소녀에게서 발견한 자질이었을까? 혹은 제니 홀저가 5백 년이 지난 회화 앞에서 실질적인 자신의 모습을 보고 의미의 층을 하나 더 추가한 것일까?

블레넘에서 차를 마시며 홀저에게 우아한 레오나르도의 여인이 아직까지 그녀의 이상적인 모습인지 물었다. 그녀는 교묘하게도 정확함에 모순을 살짝 가미하여 대답했다. "뭐라 규정하기 어렵네요. 그래요, 잘못과 후회로 얼룩지지 않았던 좋았던 시절

을 갈망하는 거죠. 하지만 그 내용뿐 아니라 우아한 분위기까지 가질 수 있다면 정말 멋질 겁니다!" 아마 레오나르도도 동의했을 것이다.

예술과 풍경

08

로니 혼
: 아이슬란드의 불안한 날씨

아 이 슬 란 드

■ 스티키스홀뮈르

■ 레이캬비크

■ 스티키스홀뮈르

'물 도서관'

아 이 슬 란

●

스 나 이 펠 스 외 쿨

팍 사 만

레이캬비크 ■

2007년이었다. 미묘하게 다른 스물네 가지의 물 컬렉션을 관람하기 위해 북쪽으로 1,931킬로미터를 날아갔다. 거의 북극권 한계선 근처였다. 때로는 이런 경험 자체가 미술 비평가라는 직업이 무엇인지 말해 준다. 내가 추구했던 모습은 아니다. 그리고 고백하건대, 종종 만나게 되는 아방가르드의 이상함에 아무리 적응되어 있었다 해도, 시각적으로 거의 차이가 없는 물의 샘플을 비교하는 일은 대놓고 이상한 일이어서 상당히 놀라웠다. 하지만 (많은 사람이 물을 다 똑같다고 생각하는 만큼) 이상해 보이기 때문에, 그리고 눈으로 보기에는 인지할 만한 차이가 없는 것처럼 보이기 때문에, 나는 이 점이 오히려 흥미로웠다.

이 낯선 작품을 감상하기 위한 여행을 계획하기 전까지 나는 아이슬란드에 와 본 적이 없었다. 이 작품을 제작한 미국 미술가인 로니 혼Roni Horn에 대해서도 아는 게 별로 없었다. 그래서 이번 여행은 배움의 경험일 테고, 물 표본마다 갖는 경미한 차이만큼이나 약간은 달라진 모습으로 돌아올 수 있을 것 같았다.

이번 여행의 목적은 '물 도서관Library of Water'이라는 새 설치 작품(이 표현이 최선이다)의 공개식 참석에 있었다. 오프닝은 스티키스홀뮈르Stykkishólmur라는 아이슬란드 북쪽의 작은 마을에서 열렸다. 인터넷을 찾아보니 북극권에서 남쪽으로 166킬로미터 떨어진 곳으로, 주로 온화한 아북극성 기후를 띠어 여름 기온이 섭씨 10도까지 올라갔다. 하지만 내가 방문했을 때에는 그 짧은 아이슬란드식 여름이 아니라 늦은 봄에 가까웠다. 영국이 이미 따뜻해졌기 때문에, 북극권의 남쪽 경계 부근이라면 약간 쌀쌀한 정도일 거라고 생각했다. 게다가 나는 여행을 떠나기 일주

일 전 감기에 걸렸고, 여전히 지독한 기침을 달고 있었다.

공교롭게도 날씨는 이번 여행의 목적과 깊은 관련이 있었다. 로니 혼의 작품들 중에서 이번 신작은 바람, 비, 습도, 기온과 큰 연관성이 있었다. 그녀는 이 주제에 사로잡혀 있었다. 그녀가 이 작품을 시작하기 전, 나는 런던 갤러리에서 그녀와 잠시 대화를 나눈 적이 있었다. "날씨를 말하는 건 자기 자신을 말하는 거예요." 그녀가 말했다. '물 도서관' 바닥에는 기후 조건이나 바다, 혹은 대기 상태를 이야기할 때 사용하는 용어가 영어와 아이슬란드어로 쓰여 있었다. "후덥지근한oppressive", "기운찬frisky", "화창한sunny", "지독한nasty", "매서운bitter", "흐린dull", "우울한gloomy", "밝은bright", "끔찍한atrocious" 같은 단어들이었다.

로니 혼은 사람들이 비나 바람을 설명하는 방식처럼 스스로를 이야기한다고 설명했다. '물 도서관'과 함께 출간한 책『날씨는 당신을 예보한다Weather Reports You』의 제목이 그녀의 의견을 깔끔하게 드러낸다. 당연히 이는 실제로도 사실이다. 많은 사람이 계절성 정동 장애를 겪는데, 일조량이 줄어들수록 우리의 기분도 가라앉는다(거의 암흑에 가까운 아이슬란드의 겨울은 견디기 어렵다). 나는 해가 쨍쨍하면 기분이 밝아지는 것을 느끼고, 잿빛 하늘 아래에서는 기분이 가라앉는다.

인간과 기상학, 특히 북반구의 기상학 사이의 또 다른 공통점은 변덕스럽다는 점이다. 둘 다 항상 변한다. 로니 혼은 이렇게 표현했다. "당신과 이야기할 때와 다른 옆 사람과 이야기할 때, 저는 다른 사람이에요. 당연합니다. 상대방이 내게 어떤 영향을 미치느냐에 따라 차이가 생기죠."

로니 혼 (2017, 마리오 소렌티Mario Sorrenti 촬영)

중성적인 모호함은 그녀의 페르소나 중 일부다. 작고 가녀리지만 짧은 잿빛 머리로 강한 인상을 주는 로니 혼은 분명 눈에 띄는 외모다. 한 잡지의 소개란에서는 그 특유의 모습을 이렇게 설명하기도 했다. "길거리나 식당에서 로니 혼을 힐끗 보면, 성별을 구별할 수 있는 결정적 증거가 거의 없다." 그녀는 '중성적으로 성장한 과정'을 언급했다. 그녀의 지적처럼 이름부터 남성인지 여성인지 알 수 없다. "돌이켜 보면 나의 정체성은 이것 혹은 저것, 즉 남성 아니면 여성으로 규정되지 않는 것의 언저리에서 형성된 것 같아요." 그녀의 설명이다.

스탠스테드 공항에서 출발한 비행기는 놀라울 정도로 아름다운 북대서양에 도착했다. 태양이 작열하는 오후였다. 이곳은 바이킹이 탐험했던 세상의 최종 경계, 바이킹의 바다였다. 창밖을 보니 아이슬란드가 얼마나 멀고 고립되어 있는지 새삼 깨달았다. 하지만 레이캬비크Reykjavík 시내에서 남쪽으로 조금 떨어진 공항에 도착해 처음으로 받은 인상은 물가가 비싸다는 것이었다. 호텔까지의 택시 요금은 충격적이었다.

그때는 신용 경색 직전이었고, 파운드가 아이슬란드의 크로나króna에 비해 매우 저평가 되던 시절이었다. 그렇다고 해도 아이슬란드의 생활 물가는 비쌌다. 내가 도착한 토요일 밤에는 지역 주민들이 바bar에 가기 전에 집에서 보드카 몇 잔으로 속을 채우는 것을 볼 수 있었다. 밖에서 술 마시는 비용을 줄이기 위해서였다.

호텔에서 여러 기자와 비평가를 만났다. 『데일리 텔레그래프』의 알라스테어 수크Alastair Sooke, 『가디언Guardian』에 기고하는 고든 번Gordon Burn 등 몇몇은 이미 잘 알던 사이였다. 이번 일정은 언론 출장 같은 것이었고, 며칠 동안 활발하고 긴 대화가 이어지는 자유로운 파티처럼 진행되었다.

우선 레이캬비크에서 로니 혼의 전시 오프닝이 열리는 미술관으로 움직였다. 그녀가 사용한 재료는 관심사인 강, 바다, 날씨만큼 가변적인 것이었다. 어떤 작품은 사진이나 텍스트를 활용했고, 액체를 응고시킨 덩어리 같은 반투명 상태의 미니멀리즘 조각 작품도 있었다. 우리는 작품을 살펴보고 사전 공개 행사에 초대된 사람들과 어울렸는데, 그중 어떤 겸손한 중년 남성과 대화

로니 혼, 「무제('꿈 속의 꾸었던 꿈은 진짜 꿈이 아니라 꾸지 않은 꿈이다')
Untitled('A dream dreamt in a dreaming world is not really a dream,
...but a dream not dreamt is.')」(2013)

를 나누게 되었다.

　그는 우리에게 직업이 무엇이냐고 물었다. 우리는 물로 만든
설치 작품을 보러 영국에서 온 저널리스트라고 답했고, 우리 중
한 명이 그에게 직업을 물었다. 그는 겸손하게 대답했다. "저는
아이슬란드의 대통령입니다."

　인구로 치자면 아이슬란드는 작은 나라다. 전체 인구가 겨우
33만 명으로, 내가 살던 케임브리지에 사는 인구의 두 배가 조금
넘을 뿐이다. 나는 아이슬란드를 배경으로 어떻게 그렇게 많은

범죄 소설이 쓰였는지 궁금했다. 이렇게 작은 국가에서 그렇게 많은 살인이 일어날 수 있단 말인가? (물론 애거사 크리스티Agatha Christie의 고향인 영국도 소설에 나오는 것처럼 시체가 널린 곳은 아니다.)

다음 날, 설치 작품의 오프닝에 참석하기 위해 우리는 미니버스를 타고 레이캬비크에서 북쪽으로 향했다. 동쪽으로 난 높은 산과 회갈색의 해안 평지 외에는 볼 게 거의 없었다. 나무는 거의 없었고, 가끔 양만 있었다. 버스 안에서는 우리가 각자 다양한 기후적 특징을 가지고 있다는 사실이 곧 드러났다.

고든 번은 열이 많은 사람이라서 계속 고생했다. 그는 우리 중 유일하게 칠흑 같이 어둡고 해가 거의 뜨지 않는 추운 겨울에 아이슬란드를 와 본 적이 있었는데, 우연한 방문은 아닌 것 같았다(그는 내게 아늑해서 좋았다고 말했다). 레이캬비크를 떠나 고작 몇 킬로미터 갔을 때, 그는 답답해서 거의 숨을 못 쉬겠다고 불평했다. 창문은 열려 있었다.

반대로 나는 따뜻한 햇살 아래에서만 편안함을 느낀다. 외풍이 있는 공간에서 서늘함을 느끼면 내 행복이 직접적으로 위협받는 것 같다. 쥘 베른Jules Verne이 1864년에 쓴『지구 속 여행Voyage au centre de la Terre』의 이야기가 본격적으로 시작되는, 빙하로 뒤덮인 스나이펠스외쿨Snæfellsjökull 화산을 옆에 끼고 우리는 극지방으로 점점 더 가까이 다가갔다. 내 기침은 시간이 갈수록 점점 더 심해졌다. 특히 기온이 갑자기 떨어지고 살을 에는 바람이 불던 스티키스홀뮈르에 도착하니 훨씬 더 나빠졌다.

예술과 풍경

로니 혼, '물 도서관' 중 「물, 선택된Water, Selected」
(2003/2007, 아이슬란드 스티키스홀뮈르)
스물네 개 유리 기둥 각각에 아이슬란드 빙하 물이 약 2백 리터씩 있다.

　하지만 사람이 거의 살지 않는 아북극 해안 지대의 저녁 하
늘은 전례가 없을 정도로 아름답게 펼쳐져 있었다. 여기에 성대
한 아방가르드 미술품이 새로 공개되고 있었다. 전시장은 작은
마을에서 가장 높은 지대에 세워져 있는 오래된 건물의 위층에
있었다. 이상하지만 매력적인 건물이었다. 로니 혼이 강조한 대
로 "아르데코 스타일의 주유소"와 등대 사이의 어디쯤을 닮아 있
었다.

　원래 이 건물은 지역 도서관이었다. 로니 혼의 작품명도 여
기서 따왔다. 살짝 수질이 다른, 설명하기 불가능한 스물네 가지

물의 '도서관'이란 개념에는 허를 찌르는 모순이 있었다. 구분할 수도, 단어로 명확히 규정할 수도 없었다. "물은 친숙하지만 완벽하게 알려지지 않았어요." 로니 혼이 말했다. "물과 함께 정말 오랜 시간을 보냈는데도 잘 안다고 느낀 적이 없으니까요." 그녀는 거리낌 없이 인정했다. 가장 보편적이면서도 붙잡을 수 없는 요소를 '아카이빙' 하는 것은 기괴한 행동이었다.

마찬가지로 그녀는 아이슬란드 역시 전혀 알 수 없는 곳이라며 설명을 이어 나갔다. 그녀는 열아홉 살이던 1975년에 학생으로서 아이슬란드를 처음 방문한 후 계속해서 이곳을 찾았다. 그녀는 동유럽 유태인 이민자의 딸인데, 아버지는 뉴욕 할렘에서 전당포를 하다가 가족을 데리고 업스테이트Upstate[1]로 이사했다. 아이슬란드는 어린 로니 혼이 처음으로 마주한 외국이자 낯선 타국의 매력을 느낀 곳이었다. 유태계 뉴욕 사람과 다르게 인내심 넘치는 북유럽 사람들이 사는, 구름에 둘러싸인 오지였다. 그녀에게 아이슬란드는 일종의 거대한 야외 작업실로, 아이디어가 샘솟는 공간이었다.

로니 혼은 오래된 도서관의 주요 공간에 바닥부터 천장까지 닿는 유리 기둥 스물네 개를 설치하고 거기에 물을 가득 채웠다. 바닥 위의 두꺼운 고무 매트에는 날씨 관련 용어가 새겨져 있었다. 물의 기둥을 자세히 보면 어떤 것은 탁하면서 오팔 빛을 띠고, 어떤 것은 완전히 맑았으며, 또 어떤 것은 화산 유황 때문인

1 뉴욕에서 대도시권을 제외한 지역을 가리킨다.

지 노란 빛이 감돌았다. 미묘하게 달랐다. 하지만 기대하지 못했던 경험은 이뿐이 아니었다.

로니 혼은 공간의 창문을 통해 바깥으로 보이는 바다와 산이 작품의 일부가 되도록 했다. 중세 락스다엘라 사가Laxdæla saga[2]의 배경인 먼 골짜기를 향해 뻗은 아름답고 황량한 풍경이었다. 각 기둥은 지평선은 물론 방 안에 있는 사람들까지 압축해 반사하고 있었다. 그래서 나는 거대하고 수려한 풍경 앞에서 부유하는 나 자신의 왜곡된 이미지를 볼 수 있었다. 이는 로니 혼의 또 다른 견해를 입증하는 것이었다. "각기 다른 장소에서 우리는 같은 사람이 아닙니다. 우리는 각각의 장소와 다른 방식으로 관계를 맺죠. 그리고 그 장소들도 우리와 다른 방식으로 관계를 맺고요."

여느 명작과 마찬가지로 '물 도서관'은 기본적으로는 단순하지만 다양한 의미를 끌어내고 있었다. 적어도 이 작품은 최근 북유럽에 방문한 모든 사람의 마음속에 있는 불길한 변화, 즉 빙하의 침식과 지구 온난화에 대한 언급 이상의 의미를 지니고 있었다. 기후 변화는 작품의 주제가 아니었지만 다소 과장되어 해석될 수밖에 없었다.

각 물의 표본은 아이슬란드의 특정 빙하에서 수집되었다. 그중에는 우리가 오는 길에 봤던, 쥘 베른이 묘사한 스나이펠스외쿨의 빙하도 있었다. 곧 사라질 위기에 처한 빙하도 있었는데, 해가 거듭될수록 사라지며 녹고 있었다. 멕시코 만류의 따뜻한 바

2 9세기 말~11세기 초 아이슬란드를 배경으로, 한 가문이 여러 대에 걸쳐
 겪는 흥망성쇠를 다룬 비극적인 내용을 담은 이야기

람과 북극의 찬바람 사이에서 아이슬란드는 기후와 생태에 의해 역사가 좌우된 나라다. 8세기에 정착한 바이킹들은 섬에 있던 대부분의 나무를 벌목했고, 나무가 부족해지자 큰 배를 지을 수 없게 되어 결국 죄수처럼 스스로 섬에 갇혀 버렸다.

13세기부터 점차 추워진 날씨는 몇 세기 동안 지속되었고, 열악한 자연 환경 속에서 인간의 삶은 생존을 위한 투쟁이 되었다. 시간이 흐른 지금도 마찬가지다. 물론 아이슬란드는 2007년에 지구상 다섯 번째로 부유층 인구가 많은 나라였다. 하지만 경제 기후도 변화하고 있었다. 당시에는 아무도 몰랐던 엄청난 폭풍이 다가오고 있었다.

*

로니 혼의 후원자, 컬렉터 들은 작품의 오프닝을 보기 위해 대부분 소형 제트기를 몰고 왔다. 우리 기자들처럼 미니버스를 타고 오지 않았다. 그들은 군 비행장 근처에 착륙했다. 행사가 마무리되고 소박한 시골 식당에서 아북극 미술계 사람들의 저녁 식사가 있었다. 미국의 갑부들과 아이슬란드 사람들, 영국에서 온 기자 파견단과 '물 도서관' 작업을 의뢰한 진취적인 영국 단체인 아트엔젤Artangel의 대표 등으로 구성된 보기 드문 조합이었다. 즐거운 시간이었다. 다음 날 아침, 뉴요커들은 제트기를 타고 웡윙거리며 돌아갔고, 남은 우리는 조금 더 천천히 먼 길을 둘러 레이캬비크로 돌아왔다. 돌아오는 길에 나는 시각을 바꾸는 것만으로 여행과 미술이 어떻게 인간의 마음을 변화시킬 수 있는지에

예술과 풍경

대해 생각해 보았다.

　먼 북쪽을 향한 이번 여행으로 나의 관점은 바뀌었다. 로니 혼의 날씨에 대한 집착은 처음에는 소수만 즐기는 기이한 것처럼 보였지만, 이제는 보편적이라는 인상을 받았다. 존 컨스터블, 터너J. M. W. Turner[3], 모네Claude Monet 등 북유럽의 풍경 화가들은 무엇에 관심을 가졌을까? 그들의 모든 회화도 변덕, 즉 계속되는 변화의 흐름 속에서 빛, 구름, 습도, 공기, 바람과 관련된 것이었다. 그래서 컨스터블이 회화에서는 하늘이 최고의 정서 기관이라고 말했던 것이다.

　날씨가 인간의 안팎에 있다는 로니 혼의 주장이 이제는 명확하게 이해된다. 그녀는 "정체성"이란 "개별적이고 안정적이며 이름을 붙일 수 있는 실체"로 생각되는 경향이 있다고 지적했지만, 이제는 물이나 아이슬란드에 더 가깝다는 것을 알았다. 즉, 언어로는 '정체성'이 가진 유동적인 본질을 잘 포착하지 못한다. 분명히 그렇다. 모든 인간은 매 순간 변화한다. 온도가 떨어지거나, 강수량이 부족하거나, 기압이 하락하는 것 등 우리 환경에 일어나는 약간의 변화만으로도 지구와 인간의 삶은 큰 문제를 겪게 된다.

　물이 담긴 투명한 통이 늘어선 것을 보려고 4,023킬로미터를 날아간, 누가 봐도 비현실적인 이번 여행이 아니었다면 나는 아마도 이런 생각을 하지 못했을 것이다. 내가 이런 생각을 떠올

3　영국의 미술가(1775~1851). 표현적이고 화려한 낭만주의 화풍으로 풍경과 하늘을 그린 수많은 작품을 남겼다.

릴 수 있었을 리가 없다. 이 여행은 노력한 가치가 있었다. 무엇보다 남쪽으로 조금씩 내려갈 때마다 기침도 꾸준하고 뚜렷하게 잦아들고 있었다.

예술과 풍경

09

텍사스주 마파의
숭고한 미니멀리즘

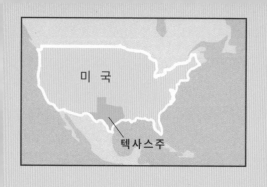

미 국

텍사스주

■ 댈러스

■ 엘파소

텍 사 스 주

■ 마파

'더 블록'
「콘크리트로 된 15개의 무제 작업」
「절삭 알루미늄으로 만든 1백 개의 무제 작업」

멕 시 코

멕 시 코 만

텍사스주 마파Marfa로 향하는 순례는 두 협잡꾼의 모의, 혹은 '감응 정신병folie à deux'[1]을 통해 시작되었다. 테이트 모던은 2004년 봄에 미국의 미니멀리즘 미술가 도널드 저드Donald Judd의 전시를 열 예정이었다. 그 전해 겨울에 당시 갤러리 홍보 책임자였던 캘럼 서턴Calum Sutton과 나는 작은 여행을 계획했다. 우리는 멕시코 국경에 인접한 텍사스 남부 끄트머리로 9,656킬로미터를 날아갈 계획이었다.

저드는 선인장, 사막, 산 들만 몇백 킬로미터나 펼쳐진 곳에서 세계 현대 미술의 가장 매혹적인 작품 시리즈를 만들어 냈다. 피에로 델라 프란체스카Piero della Francesca의 팬에게 아레초Arezzo의 산 프란체스코 성당Basilica di San Francesco[2], 인도 회화 애호가에게 아잔타 석굴이 있듯이, 마파는 미니멀리즘을 위한 곳이었다. 완벽한 표본이자 명작으로 꼭 가 봐야 하는 공간이었다.

비평가 로버트 휴스Robert Hughes[3]는 마파를 도널드 저드가 남긴 궁극의 작품으로 평가했다. 그 열광적인 설명을 읽은 후부터 나는 그곳에 가 보고 싶었다. 솔직히 말하면, 설명이 전부 흥미롭게 들렸던 것은 아니다. 폐 군장비 창고에 1백 개의 알루미늄 박

[1] 가깝게 지내는 두 사람이 같은 망상을 공유하게 되는 질환

[2] 이탈리아 토스카나주 아레초에 위치한 산 프란체스코 성당에는 이탈리아의 초기 르네상스 화가 피에로 델라 프란체스카(1415~1492)가 그린 프레스코 연작 「성 십자가 이야기Leggenda della Vera Croce」가 있는 것으로 유명하다.

[3] 호주의 미술 비평가(1938~2012). 1980년 영국 BBC와 함께 8부작 다큐멘터리 〈새로운 것의 충격The Shock of the New〉을 제작했다.

스를 설치한 작품일 뿐이었다. 하지만 휴스는 이 작품을 숭고하다고 표현했고, 책에 실린 사진을 보면 틀림없이 훌륭해 보였다. 소박한 재료를 사용해서 아주 놀라운 결과물을 만들어 낸, 그 차이가 흥미로웠다.

이번 기회가 오기 전까지 그 작품을 보고 싶은 마음은 움츠러져 있었다. 그런데 캘럼 서턴도 이 여행을 원한다는 것을 알게 되었다. 내가 잡지사에서 마파에 대한 원고를 의뢰받자, 캘럼은 여행 일정을 잡았다. 운전은 그가 하기로 했다(몇 년 후 그는 당시 자신이 운전면허를 딴 지 2주 밖에 되지 않았었다고 내게 말했다).

출발일 아침에는 들뜨면서도 동시에 태연했다. 개트윅 공항으로 가는 택시를 살짝 늦게 예약했다. 아니나 다를까, 고속도로에서 공항으로 빠지는 길목부터 차가 막혀 있었다. 그러다가 도착했더니, 캘럼은 수속 창구 앞을 서성이며 의지로 버티고 있었다(그는 세계적인 문화계 홍보 회사의 성공한 수장의 면모를 일찌감치 드러냈다).

여행을 떠나기 며칠 전부터 나는 루시안 프로이트 앞에 앉아 초상화 모델을 시작했다. 그래서 내 마음은 켄싱턴에 있는 루시안의 작업실에서 일어나는 일에 온통 쏠려 있었다. 대서양을 건너는 처음 몇 시간 동안은 그 기억을 사라지기 전에 잡아 두려고 비행기에 앉아 글을 끼적였다. 그러고는 잠이 들었다. 다음날 엘파소El Paso로 가는 연결 항공편을 거쳐 모텔에서 하룻밤을 보낸 후, 우리는 루시안과는 전혀 다른, 공간도 켄싱턴과는 전혀 다른, 그만큼 특유한 예술 세계를 만나게 되었다.

런던은 사람과 식당으로 가득 차서 북적인다. 그런데 마파에는 그런 곳이 없다. 인구는 2천 명이 조금 넘고, 목초지는 말라 있다. 공허함이 그 공간을 가득 채운다. 엘 파소에서 도로를 벗어나자마자 알 수 있다. 거의 다른 차원으로 진입하는 것 같다. 하늘은 아주 넓고 공기도 아주 맑아서, 64킬로미터나 떨어져 있는 산이 아주 또렷하게 보인다.

1971년 11월, 저드는 처음 이곳에 도착해서 빛과 공간이라는 재료를 발굴했다. 1928년에 태어난 그는 경쟁이 심했던 1960년대 뉴욕 미술계에서 스스로를 채찍질해 선두의 위치에 오를 수 있었다. 처음에는 자신이 인정하지 않는 작품을 야무지면서도 통렬하게 무시한 미술 비평으로 이름을 알렸고, 이후에는 작품을 통해 유명세를 얻었다. 그의 작품은 초창기의 회화 이후 줄곧 상자 형태였다.

엄밀히 따지면 그 상자는 조각으로 분류할 수 있지만, 회화와 조각 모두를 넘어선 단계를 지향했다. 저드의 상자를 들여다보면 마치 바넷 뉴먼Barnett Newman[4]이나 말레비치Kazimir Malevich[5]의 추상, 심지어 터너의 석양 같은 3차원의 직사각형 구성을 볼 수 있다. 하지만 저드의 상자는 자유분방한 물체로서 조각처럼 회화의 주변 세계를 파고든다.

[4] 미국의 미술가(1905~1970). 추상 표현주의 경향으로 분류되며 색면을 적극적으로 활용했다.

[5] 러시아의 미술가(1879~1935). 1915년 절대주의 선언과 함께 발표한 「검은 사각형Black Square」으로 유명하다.

도널드 저드 (1992, 크리스 펠버Chris Felver 촬영)

　　머지않아 저드는 새로운 경향인 미니멀리즘의 선두에 섰다. 하지만 꼬리표를 달아 규정하는 것은 미술가를 관습적으로 업신여기는 일이라며 미니멀리즘이라는 이름을 거부했다. 대신에 그는 자신의 작품을 '특정 사물specific objects'이라 부르기를 선호했다. 그는 진정한 주제와 재료는 공간이 되어야 한다고 생각했다. 공간에 대해서는 "발견되거나 포장되지 않은 채 (건축가나 미술가의) 생각으로 만들어지는 것"이라고 언급한 바 있다.

저드는 뉴욕의 비좁은 작업실이 공간을 활용한 작품을 만들기에 충분치 않다고 생각했다. 첫 번째 해결책은 당시 쇠퇴한 소호SoHo에 있던 폐 공장을 구매해 특유의 검약한 태도로 재탄생시키는 일이었다. 하지만 곧 이마저도 공간이 충분치 않자 그는 더 넓은 곳을 찾아 나섰다. (저드의 친구이자 미니멀리스트 동료인 댄 플래빈Dan Flavin[6]의 이름을 딴) 그의 아들 플래빈은 마침내 마파에 정착하기 전까지 남부와 서부를 오가던 긴 모험을 기억하고 있었다.

다른 차를 거의 보지 못한 채 몇 시간 동안 별 탈 없는 운전이 이어졌다. 그리고 결국 캘럼과 나는 마파에 도착했다. 나중에 그는 운전 경험 부족과 전날 밤 겪은 수면 부족을 털어놓았다. 생각해 보면 정말 운이 좋았다. 제임스 딘James Dean이 1955년 영화 〈자이언트Giant〉를 찍을 때 묵었다는 파이사노 호텔에 짐을 풀고, 우리는 저드라는 개인이 이룩한 사적인 제국을 체계적으로 둘러보기 시작했다. 다 둘러보는 데 며칠이 걸렸다. 그리고 나니 저드가 20여 년 동안 이 동네의 넓은 지역을 점령했음을 알게 되었다.

일단 마파에 도착한 저드는 (처음에는 디아 재단Dia Foundation에서 후원을 받아) 계속해서 사고 또 샀다. 1994년 사망 당시 저드는 옛 은행 건물, 식료품점, 2,230제곱미터의 창고, 슈퍼마켓으로 쓰던 건물, 그리고 생활 공간·작업실·앞뜰을 합친 형태로 변형한 한 블록 전체 등 총 아홉 개의 건물을 소유하고 있었다. 현

6 미국의 미니멀리즘 미술가(1933~1996). 형광등 조명을 활용해 공간 자체를 포섭하는 작품으로 유명하다.

대 미술에서 가장 존경 받는 인물 중 한 사람으로서 저드는 생애 마지막 10년 동안 상당한 돈을 벌었고 집요할 정도로 구매를 일삼았다.

저드는 미니멀리즘 미술가라기에는 소유욕이 지극히 강한 사람이었다. 생활 공간에는 온갖 수집품이 즐비했다. 예를 들어 여러 주방에는 상상 가능한 모든 주방 도구가 각각 아낌없이 갖춰져 있었다. 그는 미국 원주민의 장신구, 승마 장비, 공예품, 도구 등 값이 비싸건 싸건 아름다운 다양한 물건을 한 무더기 수집해서 교육 기관이라 부를 수 있을 정도의 규모로 거대한 도서관을 지었다. 요리를 하는 사람으로서 나는 그 부엌의 선반마다 쌓인, 단순한 모양의 지중해식 테라코타 그릇에 매혹되었다. 나는 이런 제품을 좋아한다. 하지만 알려진 대로 저드가 요리를 즐기는 방식이나 음악 취향은 골칫덩어리였다.

그는 '더 블록The Block'으로 알려진 자신의 구역 주변에 지푸라기 벽돌로 벽을 만들고, 그 안에서 미술계 친구들과 함께 백파이프 연주와 불놀이를 즐겼다. 저드가 스코틀랜드 음악에 관심을 둔다는 것은 예상 밖이었다. 여러 사진 속에서 그는 퀼트를 입고 파이프를 흔들고 있었다. 하지만 멕시코계 미국인 가톨릭 신자가 대부분인 이 마을에서 울부짖는 듯한 큰 소리의 스코틀랜드 춤곡과 깜빡이는 불빛, 뉴욕에서 온 이상한 옷을 입은 손님을 접한 일부 주민들은 최악의 상황을 의심하기 시작했다. 결국 저드는 떠돌던 소문 탓에 악마 숭배 혐의로 고소된 유일무이한 미니멀리즘 작가가 되었다.

저드에게는 잡동사니를 모으고 싶은 욕구와 반대되는, 최대한 널찍하고 우아하게 물건을 진열하고 싶은 욕구가 있었던 게 확실했다. 작업 방식도 마찬가지였다. 그는 각각의 프로젝트를 위한 사무실을 따로 두었고, 사무실마다 본인이 직접 디자인한 잘 정돈된 책상을 갖다 두었다. 따라서 그가 더 많이 작업하고 수집할수록, 작품과 수집품을 위한 공간은 더 많이 필요했다. 이것이 바로 그가 방대한 양의 '공간'을 수집한 이유다.

캘럼과 나는 방대한 모더니즘 가구 컬렉션이 설치된 옛 은행 건물과 안장, 고삐, 등걸이 컬렉션이 각기 다른 테이블에 진열된 옛 슈퍼마켓 건물을 살펴보았다. 저드의 영토는 도시에서 끝나지 않았다. 그는 주변 시골에 세 채의 집을 포함하여 약 137제곱킬로미터의 땅을 더 소유하고 있었다. 정말 모든 것으로부터 벗어나 도망치고 싶을 때, 그는 이 집들 가운데 가장 외진 곳으로 향했다.

저드의 마파 작품을 영구 보존하기 위해 설립된 치나티 재단Chinati Foundation의 대표인 마리안 스토크브랜드Marianne Stockebrand는 우리를 목장으로 안내했다. 마파에서 출발해 세 시간 동안 바람에 흔들리는 미루나무 사이로 덜컹이며 산길을 지나는 여정이었다. 목장에 도착했을 때, 우리는 미니멀리즘 양식의 퍼걸러, 집, 그리고 현대 미술관에서나 볼 법한, 콘크리트를 부어 만든 아름답고 단순한 조각적 욕조가 놓인 욕실을 보았다. 이는 하나의 미술 양식이라기보다는 존재에 대한 완벽한 레시피였다.

저드는 '상자'를 건축, 대지 미술, 가구 디자인까지 영역을 넓혀 적용하면서 자신의 새로운 생활 양식으로 삼았다. 그는 자

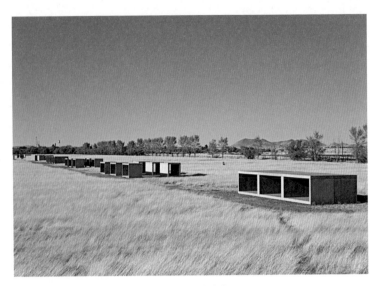

도널드 저드, 「콘크리트로 된 15개의 무제 작업15 untitled works in concrete」
(1980~1984, 미국 텍사스주 마파 치나티 재단)

신의 삶을 예술과 공유한다고 여겼다. 예를 들어 마파의 '더 블록'에 있던 여름용 침실은 원래 군용 상점의 일부였던 큰 방 중 하나였는데, 그곳에 저드가 디자인한 낮은 직사각형 침대와 조각품이 놓여 있다. 유사한 크기의 식당에도 그의 작품이 장식되어 있다. 본질적으로 저드가 공간을 정의하는 방법은 우선 불필요한 것을 비우는 데 있었다. 그러고 나서 그는 적은 수의 사물을 완벽하게 배치하여 공간을 표현했다. 이런 점에서 저드의 가구는 그의 작품과 같은 기능을 한다.

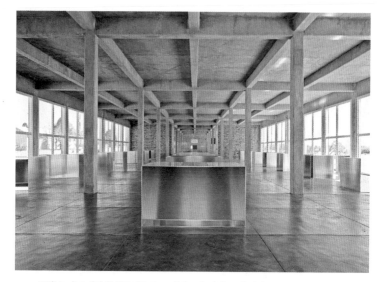

도날드 저드, 「절삭 알루미늄으로 만든 1백 개의 무제 작업100 untitled works in mill aluminium」(1982~1986, 미국 텍사스주 마파 치나티 재단)

그는 시내의 이곳저곳에 중요한 개인 박물관 몇 동을 세웠다. 마파의 가장 큰 건물 중 하나인 모헤어 울 폐창고는 저드의 친구 존 체임벌린John Chamberlain[7]의 작품 스물일곱 점으로 채워져 있었다. 모두 부서진 자동차 부품으로 만든 작품이었다. 나는 그 작품을 보고 나서 찌그러진 자동차도 진짜 조각이 될 수 있음을

[7] 미국의 미술가(1927~2011). 버려진 자동차 부품을 활용하여 추상적인 대형 입체 작품을 제작했던 것으로 유명하다.

깨달았다. 어떤 작업은 「사모트라케의 니케Niki tis Samothrakis」[8]처럼 보였지만 전부 달랐다. 뭉개진 보닛과 펜더 때문이 아니라, 각각의 형태와 에너지가 전부 달랐기 때문이다. 하지만 가장 눈을 휘둥그레지게 만든 것은 저드의 마그눔 오푸스magnum opus[9]였다.

그는 군사 계획에 따라 버려져 있던 시내 외곽의 D. A. 러셀 미군 기지Fort D. A. Russell를 막사, 창고, 상점 건물을 포함해 모두 인수했다. 거대한 대포 격납고 두 곳에 설치된 1백 개의 절삭 알루미늄 상자 조각품이라고 하면 무미건조하게 들릴지도 모른다. 두 개의 텅 빈 큰 창고에 같은 크기의 직사각형 금속 조각이 줄지어 전시되어 있을 뿐이기 때문이다.

저드의 미니멀리즘 대작에서 개별 요소는 그렇게 거대하지 않다(104x130x183센티미터). 하지만 전체가 표현하는 야심은 거대하다. 저드의 관점에서 규모 자체는 20세기 미술의 발전에 대한 미국의 주된 공헌을 나타냈다. 그는 1964년에 이렇게 썼다. "폴록이 규모의 문제를 처음으로 다룬 것처럼 보인다. 뉴먼은…… 1950년에 이를 발전시켰다. 다른 몇몇 작가는 조금 지나서야 그 중요성을 깨달았다."

분명히 이 몇몇 작가 중에 저드 자신이 속해 있었다. 1980년대 중반, 그는 최대 규모의 작품을 만들었다. 작품의 일부로 풍경

8 고대 그리스의 대표 조각상 중 하나. 그리스 신화 중 승리의 여신 니케를 묘사한 대리석상으로, 현재 프랑스 루브르 박물관에 전시되어 있다.

9 '명작'을 뜻하는 라틴어. 중세 유럽의 연금술에서 납을 비롯한 비금속을 '현자의 돌'로 변화시키는 일, 혹은 그 결과물을 칭한 것에서 유래했다.

과 건축이 포함되어 있다면 바로 이해가 갈 것이다. 한쪽으로는 평탄하고 건조한 평야가 멀리 있는 산까지 수십 킬로미터 뻗어 있었다. 거기서 나온 빛이 저드가 디자인한 거대한 직사각형 창문을 통해 비쳤다.

작품 앞에 서 있으니 이 거대한 영토야말로 미국 미술의 규모가 거대한 이유임을 깨달았다. 바넷 뉴먼의 삶을 결정한 중요한 경험 중 하나는 그가 오하이오주의 드넓은 평원에 사는 아메리카 원주민 무리를 방문한 일이었다. 애리조나주 플래그스태프 외곽에 있는 제임스 터렐James Turrell[10]의 「로든 크레이터Roden Crater」, 유타주에 있는 로버트 스미스슨Robert Smithson[11]의 「스파이럴 제티Spiral Jetty」, 뉴멕시코주에 있는 월터 드 마리아Walter De Maria[12]의 「라이트닝 필드Lightening Field」 등 대지 미술의 걸작이 탄생한 곳은 미국의 남서부였다.

1백 개의 절삭 알루미늄 상자 역시 이렇게 동떨어져 설치된 웅장한 작품과 관계가 있다. 금속 컨테이너의 선은 공간과 빛을 잡아 두는 기능을 한다. 각 상자의 내부는 다르게 만들어져서 각기 다른 형태적 가능성을 갖는 거대한 배열을 구성한다. 어떤 상

10 미국의 미술가(1943~). 다양한 색채의 빛을 활용하여 공간을 재구성하는 설치 작품으로 유명하다.

11 미국의 미술가(1938~1973). 대지 미술 운동을 창시한 인물들 중 한 사람이다.

12 미국의 미술가(1935~2013). 미니멀리즘, 개념 미술을 거쳐 거대한 스케일의 대지 미술 작품을 남겼다.

자는 수직 방향으로 나뉘어 두어 개의 구획으로 구성되어 있는데, 빛과 그림자는 바넷 뉴먼의 선stripe이나 줄무늬zip에 해당하는 거친 형태로 변화한다. 말레비치의 검은 사각형처럼 직사각형 안에 직사각형이 들어 있기도 하다. 또 다른 상자는 내부가 대각선으로 나뉘어 있고, 특정한 빛에 의해 안개나 규정할 수 없는 공백을 형성한다. 상자 안에 터너의 작품이 들어있는 셈이다.

이런 유사성은 우연이 아니다. 저드는 회화 작가로 시작했다. 우리가 마파에서 본 초기 회화들은 1960년대 초반의 다른 미국 추상 작품들과 유사했다. 여기에는 단순한 기하학적 형태인 고리나 선의 배열이 그려져 있었다.

이러한 기하학적 형태의 배열은 쉽게 사라지지 않았다. 돌이켜보면 이 회화들은 분명히 공간의 바깥으로 밀고 나가기를 갈망했다. 저드가 1962년부터 작업한 첫 번째 '특정 사물'은 가림판처럼 생긴 두 개의 붉은 색 판을 90도로 구부러진 금속 조각으로 연결한 작품이었다. 마치 추상화를 접어서 조각을 만든 것 같았다. 시간이 흐르면서 저드의 작업은 회화에서 조각이라는 3차원으로 진화했다.

알루미늄 상자가 밀집해서 이룬 대열이 만드는 공간과 빛은 허구가 아니라 현실이다. 그리고 빛의 계속되는 변화로 인해 작품은 볼 때마다 달라진다. 나는 정말 오랫동안 그 주변을 걸어 다니면서 놀라운 변주를 보았다. 자세히 살펴보니 각 구성단위가 달랐고, 모든 것이 창을 투과해 비추는 햇빛의 변화에 따라 바뀌었다.

어떤 강한 수평적 빛이 비치면, 상자는 빛에 흡수되거나 투명해지는 것처럼 보인다. 마치 투명 아크릴이나 유리로 된 것 같다. 이는 재료의 물리적 성질이 가진 기능이다. 절삭된 알루미늄 표면은 무광이지만 빛을 반사한다. 결과적으로 상자는 빛의 웅덩이와 짙고 어두운 그림자를 형성한다. 어떤 조건에서는 속이 다 비치는 것처럼 보인다. 표면이 완전히 부드럽게 빛을 반사하기 때문이다.

해 질 무렵이 되면, 상자는 금빛으로 물들어 눈부시게 빛난다. 도색을 하지 않은 금속으로 만들어졌지만 검은색, 흰색, 회색, 연한 금색과 은색, 텍사스 하늘의 푸른 색, 바깥의 건조한 초목의 황토색 등 굉장히 다양한 색을 띤다. 이 놀라운 작품에 적합한 단어는 단 하나뿐, 로버트 휴스가 선택한 '숭고함'이다.

10

안젤름 키퍼의
지하 세계로 내려가며

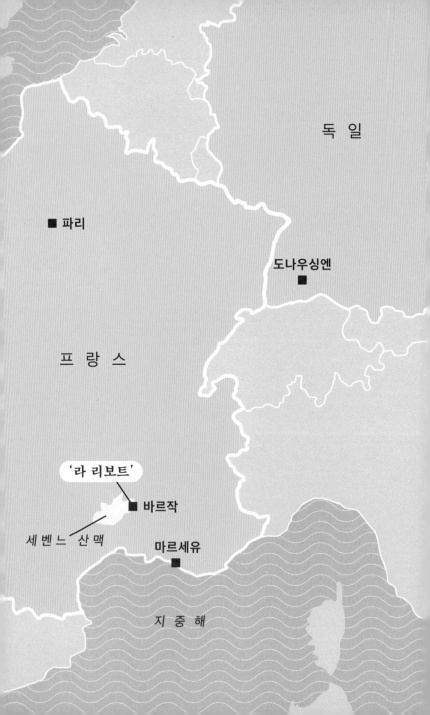

어떤 화가나 조각가의 작품은 전 세계에 널리 퍼져 있다. 하지만 어떤 이들의 작품은 그렇지 않다. 티치아노의 회화는 여러 컬렉션에서 볼 수 있지만, 틴토레토Tintoretto[1]를 이해하려면 베니스로 직접 가야 한다.

마파에 있는 도널드 저드의 개인 미술관도 마찬가지여서 왕복 9,656킬로미터를 다녀올 가치가 충분했다. 그런 곳은 처음이었다. 그 후 10년 뒤 프랑스 남부 바르작Barjac에 있는 안젤름 키퍼Anselm Kiefer의 작업실을 방문하기 전까지 말이다. 이곳은 마파를 더욱 극대화한, 더 비범하고 무모하며 광적인 공간이었다.

출발할 때만 해도 나는 키퍼와 그의 작품을 꽤 잘 알고 있다고 느꼈다. 물론 그는 가장 중요한 생존 작가 중 한 사람으로 널리 알려져 있다. 나는 그의 전시를 여럿 감상했고 리뷰도 썼다. 런던 갤러리에서 직접 인터뷰도 했다. 하지만 이러한 경험도 앞으로 닥칠 일에 대한 준비에 미치지는 못했다. 나머지 일행도 나와 같았으리라 생각한다. 우리 일행은 왕립미술아카데미Royal Academy of Arts에서 끌어 모은 키퍼의 애호가와 작가 무리로, 마르세유로 향하는 비행기에 앉아 있었다. 하지만 우리 중 바르작에 가본 사람은 아무도 없었고, 따라서 그 누구도 어떤 일이 펼쳐질지 알지 못했다.

1 　이탈리아의 미술가(1518~1594). 티치아노의 제자로 르네상스 시기에 활동했다.

마르세유에 도착해서 미니버스를 타고 북쪽으로 향했다. 바르작은 세벤느 산맥 근처 랑그도크Languedoc[2] 북부의 꽤 안쪽에 있어서 관광객이 많이 찾는 곳은 아니었다. 우리는 프랑스 시골풍 저녁 식사를 즐기고, 시골 호텔에서 하루를 보냈다. 다음날 아침, 버스를 타고 '라 리보트La Ribaute'라고 알려진 부지에 있는 키퍼의 작업실로 몇 킬로미터 이동했다. 그리고 놀라운 일이 시작되었다.

키퍼는 처음 이곳에 왔을 때 어질러진 채로 버려진, 중앙에 석조 저택이 있는 오래된 실크 공장을 인수했다. 이 주변에는 과거에 직물을 만들던 창고가 있고, 그 너머로 이 지역에서 '마키maquis'라고 알려진 35만 제곱미터가 넘는 숲이 펼쳐져 있다. 이곳은 반고흐나 세잔이 알던 남프랑스가 아니라 텅 빈 지역에 가깝다. 나는 키퍼가 이런 점을 좋아하지 않았을까 생각한다. 텅 비어 있음은 그에게 채울 여지를 마련해 주니까.

'야심'이나 '다작'은 키퍼의 작업 방식을 설명하는 적절한 단어가 아니다. 1992년 바르작에 올 때, 그는 남부 독일에 있던 작업실에서 지금까지 만들어 온 작품들을 화물차 77대 분량이나 운반해 왔다. 그로부터 몇 년 후에 그는 라 리보트에서 또 다른 거대한 장소로 작업실을 옮겼다. 3만 6천 제곱미터에 달하는 파리 근교의 전前 백화점 물류 창고 건물이었다. 그런데 이때는 가구 운반 차량 110대가 필요했다. 10년 동안 그는 작품을 그다지

2 프랑스 남부 지역 일부를 가리키는 옛 명칭

많이 제작하지 않은 것이다.

하지만 키퍼는 라 리보트를 일종의 개인 미술관으로 유지했다. 대부분의 작품이 야외의 꽤 큰 농장 지역에 펼쳐져 있다는 점을 제외한다면 호기심의 방이라고 불러도 좋겠다. 볼 게 너무 많아서 우리는 점심 도시락을 먹으며 잠시 쉬었다가 나머지 하루 온종일 열심히 돌아봐야 했다. 하지만 여전히 장대한 컬렉션의 일부 밖에 보지 못했다. 모든 면에서 키퍼는 분명히 미니멀리즘 작가가 아니라 맥시멀리즘 작가에 가까웠다.

농가와 창고는 이 공간의 조합에서 가장 평범한 부분이었다. 우리는 버스에서 우르르 내려서 납으로 만든 항공기, 전투선 등 전형적인 키퍼의 작품이 제작되고 있는 공간을 높은 문을 통해 살펴보았다. 그러고 나서 키퍼의 조수 한 사람과 함께 풍경 속으로 출발했다.

처음 마주한 것은 여러 개의 거대한 탑이었다. 여러 층으로 불규칙하게 쌓여 곧 무너질 듯한 탑이었는데, 오래되어 보이면서도 새것 같았다. 선박 컨테이너에서 주조한 거대한 콘크리트 상자들로 지어져 있었다. 중간 크기의 상자들은 화물차 뒤 칸에 달린 컨테이너만한 크기였다. 키퍼는 이 상자들을 단순히 하나씩 위로 쌓으면서 구조 중간에 이따금 금속으로 된 해바라기 다발을 끼워 넣었다. 국경의 망루 같은 위협적인 공리주의 분위기와 함께 돈키호테의 풍차나 공업 폐기물로 세워진 산 지미냐노San Gimignano[3] 같은 토스카나주 언덕 마을의 환상적인 분위기도 감돌았다. 키퍼가 활용한 건축 양식을 고려해 보면, 콘크리트 더미가 쉽게 쓰러지는 것은 놀랍지 않은 일이다. 주변에는 무너져 내

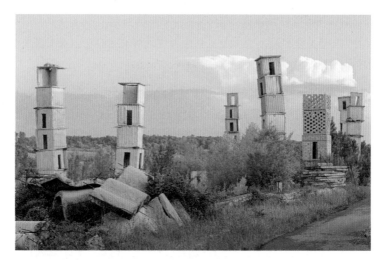

7개의 천국의 궁전 (프랑스 바르작 라 리보트)

린 잔해가 작은 바벨탑처럼 온통 뒹굴고 있었다.

호기심 많은 기자가 된 우리는 스마트폰을 꺼내 기록하고 사진을 찍으며 곧 무너져 내릴 것 같은 잔해 옆에 섰다. 키퍼의 계획대로 대중에게 이 놀라운 장소가 개방된다면, 아마 안전거리 밖에서 이 탑들을 감상해야 할 것 같았다.

이 작품은 비평가 데이비드 리스터David Lister가 처음으로 정의한 동시대 미술 장르인 '위험한 예술dangerous Art'[4]에 속한다고 할 수 있다. 그리고 실제로 위험하지 않더라도, 키퍼의 예술은 볼

3 이탈리아 토스카나주 시에나도에 위치한 성곽 마을. 이곳의 역사 지구는
 1990년 유네스코 세계 유산으로 지정되었다.

길하면서 조금은 위협적인 분위기를 풍기곤 한다. 그런데 우리는 해가 지기 전에 이보다 더한 것을 경험해야 했다.

나는 키퍼의 조수 한 사람에게 키퍼가 탑이 무너지는 것을 신경 쓰는지 물었다. 그녀가 답했다. "설마요. 안젤름은 탑이 무너질 때를 좋아해요." 사실 돌무더기는 키퍼가 좋아하는 재료 중 하나다. 근처 유리 갤러리 공간에는 부서진 콘크리트로 만들어 낸 바다에 납으로 주조한 전함이 마치 침몰한 것처럼 설치되어 있었다.

키퍼의 생애를 안다면, 폐허가 그의 자연 서식지라고 주장할 수도 있다. 플랫퍼드 방앗간과 스토어 둑을 보며 살았던 존 컨스터블처럼, 어린 키퍼의 배경은 폐허였다. 키퍼는 유럽 전승 기념일을 정확히 두 달 앞둔 1945년 3월 8일 태어났다. 그래서 그의 탄생은 전후戰後 시대의 시작과 맞물린다. 그는 폭격의 황폐함 속에서 자랐다. 몇 년 전 런던에서 만났을 때 그는 이렇게 말했다. "폐허에서 놀았어요. 유일한 놀이터였죠. 어린아이는 무엇이 좋은지 나쁜지 묻지 않고 전부 받아들이잖아요."

그래서 키퍼의 삶은 제3제국이 막을 내린 후 수북이 쌓인 돌무더기 속 원점에서 시작되었다. 양식적으로 키퍼와 어울리는 명

4 1995년 데이비드 리스터는 『인디펜던트』 기고를 통해 현대 미술이 악취, 부패 등 정상적이고 안전한 상태에서 벗어나 관객에게 '위험'이 되는 상황을 고찰했다.

칭은 잘 맞지 않는 신표현주의자neo-expressionist'[5]보다는 '전후 낭만주의post-cataclysmic romantic'일 것이다. 그가 작업 초기에 대면한 질문은 '아우슈비츠 이후 독일 예술 및 문화의 전통에서 어떻게 미술가가 될 수 있을까?'였다.

탑을 감상하고 이어진 다음 여정에서는 거대한 온실이 산재한 풍경이 펼쳐졌다. 각각의 투명한 갤러리에는 키퍼가 선정한 작품이 군집을 이루거나 하나씩 놓여 있었다.

우리가 갔던 5월의 화창한 어느 날, 바로 거기에 내재된 위험이 있었다. 그것은 바로 '더위'였다. 지금껏 내가 작품을 감상했던 공간 중 그곳이 가장 더웠다. 안에는 키퍼가 사용하는 대표적인 재료인 납으로 된 조각이 있었다. 큐 가든Kew Gardens[6]의 열대 온실 규모의 공간에 금속 해바라기가 돌출되어 꽂힌, 납으로 된 실물 크기의 항공기가 놓여 있었다. 또 다른 곳에는 납으로 된 전함이 마치 금속 상어 떼처럼 도사리고 있었다. 이 작품을 보면서 나는 마치 먼 미래에서 온 시간 여행자가 되어 참담한 20세기의 고고학 유적을 감상하는 듯한 느낌을 받았다.

수년간 그는 납으로 전함과 항공기를 만들었다. 납으로 된 책은 또 다른 키퍼의 작품이다. 물론 납은 전함, 항공기, 책의 세

5 미국의 미니멀리즘과 개념 미술에 반발하여 이후에 등장한 유럽의 미술 사조. 붓, 캔버스 등의 전통적인 매체로 회귀하여 격렬한 감정을 드러내는 작품 경향을 보였다.

6 영국 잉글랜드 런던 남서부에 위치한 큐에 있는 왕립 식물원. 2003년 유네스코 세계 유산으로 지정되었다.

가지 용도 모두에 매우 부적합하다. 납으로 된 전함은 가라앉고, 납으로 된 항공기는 날지 못하며, 납으로 된 책은 페이지를 넘기기 힘들다. 결국 이 세 가지 모두 불가능하고 쓸모없는 사물이라는 아픔이 있다. 하지만 그가 납을 재료로 사용하는 사실에는 그 이면에 의미가 있다.

이 이상한 사물을 설명할 때 키퍼는 즉각 연금술을 강조하며 이야기하기 시작했다. 물론 납은 연금술사들이 금으로 만들려던 물질이다. "하지만 처음에는 단지 유물론적 개념이 아니라 물질을 더 높은 영적 상태로 변화시키려는 영적인 발상이었어요." 키퍼는 설명했다. 나는 모든 예술이 어떻게 보면 연금술이라고 말하고 싶다. 예술은, 이를 테면 물감과 캔버스 같은 하나의 물질을 완전히 다른 것으로 바꾸기 때문이다. 그리고 이러한 맥락에서 키퍼는 당연히 연금술의 대가다. 그는 어떤 소재든 금보다 훨씬 더 귀한 동시대 미술로 변형한다.

온실 갤러리를 지나자 지하로 갈 순서가 되었다. 키퍼의 지하 왕국으로 들어가는 입구에는 테이트나 왕립미술아카데미의 가장 큰 전시실보다 넓은 홀이 펼쳐져 있었고, 키퍼의 대형 캔버스 회화가 줄지어 걸려 있었다.

키퍼는 거대한 주제를 다룬다. 종종 그의 회화는 전쟁에 따른 피해의 결과, 혹은 시간이 만들어 낸 황폐함으로 생긴, 폐허로 뒤덮인 고대와 현대의 풍경을 동시에 묘사한다. 폐허가 된 거대한 구조는 피라미드나 지구라트Ziggurat[7], 바그네리안Wagnerian[8] 영웅의 연회장이나 제3제국의 건축에서 유래한 암울한 지하 납골당을 떠올리게 한다. 이러한 회화로부터 납으로 된 모형 항공기

작업 중인 안젤름 키퍼(왼쪽)

예술과 풍경

안젤름 키퍼의 지하 세계로 내려가며

나 전함이 매달려 있게 되었고, 금속으로 된 밀이나 해바라기가 싹트게 되었다. 그 인상은 현대적인 동시에 잃어버린 어떤 문명을 떠올리게 한다. 내가 키퍼를 좋아하는 이유 중 하나는 그가 유화의 열정적인 옹호자라는 사실이다. 그의 작품은 물감을 켜켜이 쌓기 때문에 신작이 전시되면 강한 냄새가 난다. 이런 회화는 마르는 데 몇 년이 걸린다.

그는 다양한 매체를 다루지만 내심 회화에 집중하는 미술가다. 우리가 이야기를 나눌 때 그는 다음과 같이 주장했다. "사진은 셔터가 열리는 그 순간만 보여 주는 반면, 회화는 순간만을 보여 주지 않아요. 역사를 보여 주죠. 회화는 살아 있어요. 변화하고, 깊이를 간직하죠."

그의 회화는 마치 담요 밑에 깔려 있는 듯하거나, 안개처럼 담백한 색조로 되어 있다. "나는 색을 숨기기를 좋아합니다. 회화를 가까이에서 보면 빨간색, 보라색, 녹색을 전부 볼 수 있지만, 이 색이 회색 밑에 깔려 있는 게 좋죠. 안개 낀 풍경화를 더 좋아

7 고대 메소포타미아 지역에 벽돌로 지어진 성탑聖塔

8 작곡가 바그너Wilhelm Richard Wagner를 숭배하고 지지하는 현상이나 사람들을 뜻한다. 바그너는 낭만주의 미학 이론을 바탕으로 '총체예술 gesamtkunstwerk'이라는 개념을 주창하면서 시, 음악, 미술, 연극, 무용 등의 예술 영역을 합친 이상적인 형태의 예술을 창작하기 위해 노력했다. 이렇게 탄생한 '음악극musikdrama'의 신화적 웅장함과 엄격한 도덕성, 성스러운 분위기로 인해 열렬한 숭배자들이 생겼지만, 한편으로는 20세기 초 독일의 상황과 맞물리면서 다소 제국주의적이며 반유대적인 것이라는 오해 아닌 오해도 얻게 되었다.

라 리보트의 원형 극장

합니다. 수수께끼 같고 베일에 싸인 것 같으니까요." 그는 '안개
의 대가'인 독일 낭만주의 풍경화가 카스파어 다비트 프리드리
히Caspar David Friedrich를 존경한다.

키퍼는 하나의 상태에서 다른 상태로 변화하는 사물을 좋아
한다. 몇 년 전 파리 전시에서 그는 높은 탑을 짓고 꼭대기에 납
연 발화 장치를 설치한 후 납을 녹여 바닥으로 떨어뜨리는 구상
을 했다. 그렇게 되면 "더는 고체도, 액체도 아닌 중간 상태의 납
이 바닥으로 떨어질" 터였다. 하지만 안타깝게도 '절차상의 이
유'로 금지되었고, 어쨌건 그 구상은 결국 바르작에서 실행에 옮
길 수 있었다.

*

　우리는 그의 회화가 설치된 동굴 같은 갤러리를 떠나 낯설고 서늘한 공간으로 걸어 들어갔다. 그곳은 탑을 만들 때 사용했던 것과 동일한 콘크리트 캐스트로 층층이 둘러싸여 원형 경기장 같기도 하고, 법정 같기도 하고, 감옥의 앞뜰 같기도 했다. 그것은 사라진, 아마도 저평가되었을 법한, 어떤 문화의 유물 같은 느낌이었다.

　여기서부터 우리는 키퍼의 지하 세계를 모험하기 시작했다. 그는 으스대는 기술자의 조언 없이 구축한 터널망이라며 의기양양하게 설명했다. 나는 가이드가 없으면 이 미로에서 길을 잃을 수도 있다고 생각했다.

　이곳 역시 어느 정도 불안한 경이를 담고 있었다. 어떤 지하실은 고대 이집트의 카르나크 신전을 손으로 만든 것처럼 보였다. 거칠게 깎은 기둥은 위층에 있는 갤러리의 바닥 주변을 파낸 진흙으로 만들어져 있었다. 통로를 따라서 가다 보면 이따금 햇빛 한 줄기가 보였다. 납으로 마감한 방, 볼프강 라이프Wolfgang Laib[9]의 노란 빛을 띤 부드럽고 향기로운 비즈왁스로 된 벽 등 경이로운 공간을 지나고 나니, 마침내 키퍼가 '집들houses'이라고 부르는 스쿼시 코트 크기의 전시실 수십 곳 중 하나로 빠져나왔다. 키퍼는 그 전시실을 라 리부트로 향하는 주요 도로를 따라 줄

9　독일의 미술가(1950~). 꽃가루처럼 자연에서 채취한 재료로 실내 설치 작품을 제작하는 것으로 유명하다.

지어 세워 두었다.

그러자 뜻밖에도 안젤름 키퍼가 우리와 합류했다. 키퍼는 69세의 나이에도 활기차고 쾌활했다. 역사의 무게, 지적인 복잡함, 나치즘의 공포 등을 담은 자신의 작품과 꽤 달랐다. 벗겨진 머리에 햇볕에 살짝 그을린 모습으로 자신이나 자신의 작품을 그리 심각하게 받아들이지 않는 것처럼 보였다. 우리가 짧게 이야기를 나누는 동안, 그는 남프랑스로 이주해서 해바라기에 경도된 채 생애 마지막 2년 반 동안 모든 위대한 역작을 남긴 또 다른 미술가 반고흐에 대해 말했다. "그의 성취는 어마어마합니다. 그러니 내게도 아직 희망이 있어요!" 그가 떠들썩하게 웃었다.

키퍼와 함께 예술로 가득 찬 '집들'을 조금 더 살펴본 후, 우리는 주요 '집'으로 돌아가 차를 마셨다(키퍼는 또 다른 '집'을 짓기로 막 결정했다고 털어놓았다). 키퍼는 원래 블랙 포레스트Black Forest[10] 출신이었는데, 그의 사촌이 차와 곁들이라고 보내 준 맛있는 '쇼콜라덴쿠헨Shokoladenkuchen'(초콜릿 케이크)이 그의 출신을 말해 주었다. 이 케이크는 한때 키퍼의 도서관이었던 긴 방의 탁자 위에 놓여 있었다.

가볍고 밝은 자리였지만, 약간 형이상학적 느낌이 들었다. 키퍼와 어울리며 나눈 대화의 주제는 예상대로 초콜릿 케이크부터 중세 학문과 종교까지 이리저리 날뛰었다.

10 독일 남서부에 위치한 바덴뷔르템베르크주에 있는 산림 지역인 슈바르츠발트Schwarzwald의 별칭. 숲이 빽빽이 있어 '검은 숲'이라 불리며, 이곳에 도나우에싱엔이 위치한다.

"우리 고향보다 가톨릭적인 곳은 없을 겁니다." 키퍼가 말했다. 그는 한때 복사였다. 그가 말을 이었다. "암송했던 시는 거의 다 잊었지만, 라틴어로 하는 미사는 여전히 기억해요." 그러고는 교회법Code of Canon Law을 공부했다고 털어놓았다. "환상적이죠. 상상도 못할 것들을 발견했어요. 예를 들어 콘돔에 대한 것들이 있죠. 물론 콘돔을 쓸 수는 없어요. 금지예요. 하지만 콘돔에 구멍을 내면 쓸 수 있어요." 그는 다시 웃었다.

키퍼는 흔히 유럽 숲의 중심지라 불리는 작은 도시 도나우에싱엔Donaueschingen에서 태어났다. 동쪽에는 흑해로 흐르는 도나우강이 있었지만, 키퍼의 가족은 조금 떨어져서 라인강둑이 있는 서쪽으로 이사했다. 그의 출신 지역은 프랑스와 스위스 근방 경계에 있는 독일이었다. 대화를 나누다 보니, 나는 그가 남쪽으로 간 것이 자연스러운 일이라 생각했다. 그의 미술은 바그네리안처럼 보이는 것은 물론이고 북유럽스럽게 보이지만, 실제로 그는 북쪽 사람이 아니었다.

하지만 프랑스로 이주했을 때, 키퍼는 프랑스 미술가가 된 것이 아니라 세계적인 미술가가 되었다. 그의 작품은 기존의 레퍼토리에 마오쩌둥의 중국, 예루살렘, 이집트의 피라미드를 혼합한 주제를 통해 세계 미술계를 휩쓸었다. 아주 다른 부류의 미술가인 루시안 프로이트는 언젠가 자신의 소장품에 대해 나에게 이렇게 말한 적이 있다. "결국 어떤 것도 서로 어울리지 않아요. 사물을 수집하는 건 취향에 달렸죠." 전적으로 옳은 말이다. 그런 의미에서 개인이 선택한 가치 있는 수집품들은 '상상의 박물관'일지라도 자신을 드러내는 자화상인 셈이다. 이 책에는 분명히

일련의 만남과 경험이 묘사되어 있다. 하지만 라 리부트에 있는 키퍼의 창작물은 이를 넘어선다. 이는 너무 광활해서 몇 시간, 아니 며칠을 돌아다닐 수 있는 키퍼의 정신세계를 3차원적으로 풀어놓은 재현물이다. 나는 이곳과 비슷한 그 어떤 곳에도 가 본 적이 없다.

동쪽으로 난 출구

11

베이징에서
길버트 앤드 조지와 함께

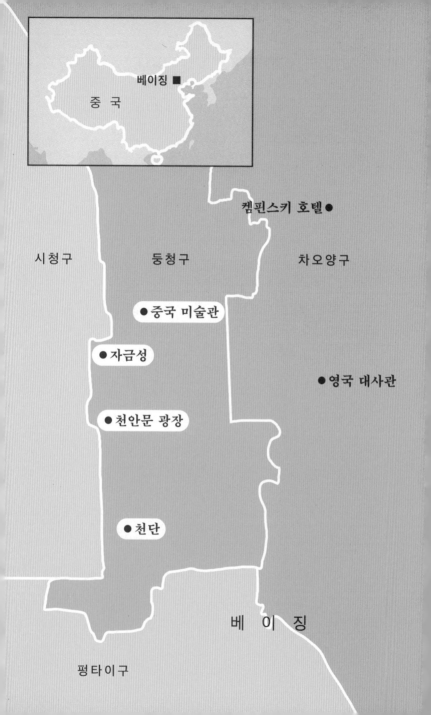

베이징 ■

중 국

켐핀스키 호텔●

시청구 둥청구 차오양구

●중국 미술관

●자금성

●영국 대사관

●천안문 광장

●천단

베 이 징

펑타이구

"베이징!" 길버트 앤드 조지Gilbert & George는 똑같은 톤으로 외쳤다. "이제 우리가 가장 좋아하는 도시예요!" 그들은 중국 수도에 있는 중국 미술관中国美术馆에서 열린 전시 오프닝을 축하하는 공식 만찬에서 말했다. 1993년 늦은 여름이었다. 장소는 켐핀스키 호텔의 제이드 볼룸이었는데 댈러스에서 객실을 통째로 옮겨 놓은 것처럼 최신식 시설을 갖추고 있었다. 길버트 앤드 조지가 중국에서 겪은 모든 일과 마찬가지로, 중국은 내가 기대했던 것과는 정반대였다. 사실 매우 놀라웠다. 그들이나 내가 중국에 방문했다는 사실조차 매우 놀라운 것이었다.

중국에 가기 몇 주 전, 당시 『데일리 텔레그래프』의 미술부 기자인 나이절 레이놀즈Nigel Reynolds로부터 전화를 받았다. 그는 흥미로운 제안을 하려는 듯 신나는 어투로 내게 물었다. "중국에 가지 않을래요?" 이제는 25년 전에 베이징이 얼마나 멀게 느껴졌는지 기억하는 것조차 어려운 일이 되었다. 당시에는 『데일리 텔레그래프』의 편집 직원을 포함해 많은 영어권 국가 사람들이 베이징을 여전히 '페킹Peking'으로 부르곤 했었다.

갈 수 없는 국가를 적는 기다란 리스트가 있다면 당시에 중국은 최상위에 올라 있었을 것이다. 중국이라고 하면 마오쩌둥 복장을 한 엄청난 수의 자전거족이 떠올랐다. 나이절과 나는 문화 혁명에 관한 보도를 접하며 자랐다. 큰 충격을 낳았던 최신 중국 뉴스는 당시로부터 불과 4년 전에 일어난 천안문 사건이었다. 1990년대 초 중국의 경제 개방은 사실 우리가 속해 있던 미술계에서나 별로 관심을 갖지 않았던 것이지 이미 10여 년 간 진행되고 있었다. 하지만 당시 중국은 오늘날과 같은 정치적·경제적 초

길버트 앤드 조지의 베이징 중국 미술관 전시와 관련한 초대장과 봉투 (1993)

강대국과는 거리가 멀었다.

한참 뒤에 길버트 앤드 조지를 만났을 때, 그들 역시 중국을 멀리 떨어진 금지된 땅으로 생각했음을 알게 되었다. 그래서 그들은 1990년 모스크바 전시 이후 다음 장소로 즉시 베이징을 제안했던 것이다. 하지만 조지가 설명했다. "그때 진심으로 했던 말은 아닌 것 같아요. 그냥 터무니없는 소리였어요."

"불가능해 보였어요." 길버트가 덧붙였다. 그래서 그들은 모스크바 전시를 주최한 제임스 버치James Birch에게 자신들의 도록한 더미를 건네며 중국 정부에 전해 달라고 말했다. 마지막이라고 생각했다. 그런데 중화인민공화국에서 세 달간 전시를 진행해주길 바란다는 신속한 답신이 도착했다.

당시 나에게 길버트 앤드 조지는 중국만큼이나 멀고 신비롭게 보였다. 미술 비평가로서 꽤 오랫동안 글을 써 온 내게도 아방가르드 영역은 여전히 미지의 세계였다. 내가 옹호한 동시

대 미술이란 1980년대에 번성한 회화 정도였다. 두 사람이면서 하나의 미술가라는 그들의 (이른바) 융합 인격, 〈땡땡의 모험Les Aventures de Tintin〉에 등장하는 뒤퐁과 뒤뽕 형사Dupond et Dupont 처럼 차려 입은 당황스러울 정도로 전통적인 정장, 살아 있는 조각으로 기능한다는 그들의 믿음 등, 나는 길버트 앤드 조지를 헤아리기 어려웠다. 하지만 그것은 중국과의 관계 정도의 어려움일 뿐이었다. 그렇지 않았다면 길버트 앤드 조지를 베이징과 같은 우주에 끼워 넣을 생각은 하지 못했을 것이다.

물론 이 때문에 나이절은 이것이 기삿거리가 될 수 있다는 가능성을 감지했다. 이런 모든 개념은 유쾌하게 짜릿하고, 심지어는 기괴하기까지 하다. 기자들이 항상 찾아 헤매는 '재미있는 읽을거리'라는 뜻이다. 나이절이 운을 뗀 그 순간, 나는 당연히 그의 제안을 승낙하기로 마음을 먹었다. 미지의 세계, 정확히 말해 두 개의 미지의 세계에 발을 들여 놓을 수 있는 기회인 까닭이었다. 나는 약간의 두려움을 안고 결정했다. 어떤 일이 벌어질지 전혀 알 수 없었다.

오랜 비행이었다. 환승하는 프랑크푸르트에서는 인터뷰 녹음을 위해 소지했던 무겁고 오래된 카세트 녹음기 때문에 보안상 의심을 받았다. 그리고 비행 중에는 밤새도록 중간 중간 깼다. 아마 그 이유가 세월을 말해 줄 텐데, 내가 흡연 구역에 앉아 있었기 때문이다. 비교적 근래에 비흡연자가 된 나는 그 변화의 큰 차이를 못 느낄 것이라 생각했다. 하지만 그렇게 앉은 결과, 흡연자들이 담배를 피우러 주기적으로 내 옆의 빈자리에 앉았고, 모든 사람은 담배를 피우는 동안 가벼운 대화를 나누는 것을 예의로

느꼈던 것 같다.

나는 이야기를 나누고 창밖을 내다보는 틈틈이 대니얼 파슨 Daniel Farson의 책을 읽었다. 그가 길버트 앤드 조지와 모스크바에 동행하면서 엄청난 양의 보드카를 마신 여정을 쓴 책이었다. 길 버트 앤드 조지의 다소 위협적인 태도에도 불구하고 그 여정과 작가 모두 유쾌했다. 하지만 나는 비판적 경계를 낮출 준비가 되어 있지 않았다.

베이징 공항에 도착했을 때, 앤서니 도페이Anthony d'Offay 갤러리 측에서 마중할 사람을 보내 오기로 한 약속을 잊었다는 사실을 알고 피곤해졌다. 결국 돈을 조금 환전해서 택시를 탔고, 그렇게 동양식 교통의 소용돌이에 빠져들었다. 여전히 마오쩌둥 옷을 입고 자전거를 타는 사람도 있었지만, 검은 유리창의 메르세데스 리무진, 패스트푸드 가게, 높은 빌딩도 볼 수 있었다. 중국은 내가 상상한 것과 완전히 달랐다.

*

낮잠을 잔 후 저녁에는 영국 문화원에서 열린 리셉션에 참석했다. 길버트 앤드 조지를 위해 마련한, 약간은 민망한 파티였다. 이번 전시는 정부에서 공식적으로 후원한 전시가 아니라 미술가 본인들과 제임스 버치, 도페이 갤러리가 개별적으로 준비한 것이었다. 조지가 농담조로 조금 불공평하다고 말한 것처럼, 영국 문화원 단독으로는 헨리 무어Hennry Moore[1]의 사후 회고전 같은 '케케묵은' 전시나 겨우 성사시켰을지도 모르겠다.

아무도 길버트 앤드 조지의 개인전이 어떻게 허가된 것인지 확신하지 못하는 눈치였다. 외교부 관계자와 BBC 차이나의 대표 캐리 그레이시Carrie Gracie는 이 허가가 의미하는 바를 곰곰이 생각했다. 나는 전혀 짐작할 수 없었다. 전에는 이런 아방가르드적 표현이 허용된 적이 없었다. 얼마 전에는 한국 미술가의 전시가 있었지만 강제 철거되었다. 이와 대조적으로 길버트 앤드 조지의 접근 방식은 순식간에 받아들여졌고, 그래서 우리 모두가 여기에 올 수 있었던 것이다.

중국 정부에서 길버트 앤드 조지를 선호하는 이유를 설명하는 여러 가설이 있었다. 중국의 한 관계자는 당국이 추상화를 퇴폐적인 부르주아 미술로 간주했던 옛 소비에트 규정을 아직도 적용하고 있다는 점을 지적했다. 길버트 앤드 조지의 혀, 맨홀 뚜껑, 식물, 자신들의 형상 등을 꾸민 형형색색의 포토 콜라주를 특이하고 새로운 서구적 형태의 사회주의 리얼리즘으로 받아들였을 수 있다는 것이다. 당시 두 사람은 자신들을 '평범한 보수 반군'으로 규정하고 있었는데, 이는 모든 비밀경찰을 당황케 했을 것이다. 내가 『차이나 데일리China Daily』에서 찾은 내용만이 다소 회의적으로 들렸다. "이 두 미술가는 전형적인 영국 회화를 포착했다고 한다. 이번 전시는 2000년 페킹(베이징) 올림픽 유치에 도움이 될 것으로 전해진다."

1 영국의 미술가(1898~1986). 현대 조각의 창시자로 알려져 있다.

길버트 앤드 조지, 「어택트ATTACKED」 (1991)

대사관에서 열린 파티와 길버트 앤드 조지 수행단은 사회적으로 '이상한 나라의 앨리스' 수준이었다. 유럽 미술계에서 상당수의 관계자들이 찾아왔다. 큐레이터, 비평가, 암스테르담 슈테들릭 미술관의 루디 푹스Rudy Fuchs를 비롯한 유명 갤러리의 디렉터들, 두 번의 개별 파티를 연 부유한 이탈리아 컬렉터들, 아트 딜러 앤서니 도페이, 아티스트의 여러 친구들, 길버트 앤드 조지의 전문가인 매력적인 폴란드인 등이 있었다. 우리는 간혹 아침 식사 때 혹은 승강기 안에서 마주쳤고, 그렇게 전시 오프닝을 기다렸다.

어떤 이상한 이유였는지, 경비를 줄이려던 『텔레그래프』는 내게 일주일짜리 비행기 왕복 티켓을 예약해 줬다. 그래서 나는 길버트 앤드 조지 수행단과 어울리지 않을 때에는 택시를 타고 자금성紫禁城, 천단天壇[2], 그리고 계속해서 성장하는 거대한 도시 주

변의 관광지를 둘러보았다. 어느 날 오후, 시골에서 올라온 신참 택시 기사와 함께 세 방향 입체 교차로에서 길을 잃기도 했다(마지막으로 베이징에 갔을 때 그곳은 다섯 방향으로 바뀌어 있었다).

길버트 앤드 조지는 어디에서나 마찬가지로 자신들의 트레이드마크 정장을 입고 있었다. 이번에는 특별히 열대 지방에 맞춘 얇은 복장이었다. 하지만 트위드 천이 덜 들어갔다 해도 섭씨 30도에 육박하는 온도와 높은 습도에는 너무 과했다. 나머지 사람들은 셔츠 차림에도 더위에 시달렸다. 하지만 아마 살아 있는 조각이 되는 것과 관련된 초인적인 자기 통제력 덕인지, 길버트와 조지 중 누구도 땀방울을 흘리지 않았다.

그들은 거의 언제나 적어도 한 명 이상의 카메라맨을 끌고 다녔다(미국인 젊은이 한 사람이 그들의 다큐멘터리를 제작하고 있었다). 그리고 만리장성에서는 조각적으로 걷는 것처럼 보였다. 약간 느린 움직임은 마치 안드로이드 로봇의 동작을 흉내 내는 것 같았다.

한번은 식사를 하면서 인터뷰를 진행하기 위해 이른 아침에 택시를 타고 길버트 앤드 조지가 묵고 있던 더 큰 호텔에 갔다. 내 기억이 틀리지 않는다면, 우리는 벽면에 인공 폭포가 떨어지고 있던 호텔 로비의 테이블 주위에 앉았다. 나는 그들이 이전에 수없이 들었을 법한 뻔한 질문을 물어보았다. 그것이 나의 저널리스트적 의무라고 생각했다.

2 중국 베이징에 위치한 도교 제단. 1998년 유네스코 세계 문화유산으로 지정되었다.

그들은 꼴불견일 정도로 대중적 이목을 추구하는 사람들일까? 그들은 그 반대라고 대답하면서, 신문은 매일 축구 이야기를 싣지만 자신들의 작품은 거의 언급하지 않는다고 답했다. "예술에 엄청나게 목마른 사람들이 있지만, 대부분은 길버트 앤드 조지의 사진을 본 적도 없어요. 그러니 대중적 이목을 끄는 건 우리를 위해서가 아니라 관객을 위한 거죠. 관객에게 저기 가면 볼 수 있는 사진이 있다고 정보를 제공하는 거예요." 조지가 설명했다. 이때 길버트가 끼어들었다. "미술가들은 정말 유명하지 않아요." 그리고 조지가 진지하게 반복했다. "정말 유명하지 않지."

나는 계속 추궁했다. 그렇다면 왜 거의 모든 사진에 자신들의 모습을 담았을까? 왜 끊임없이 자신들에게 관심을 유도할까? 조지가 담뱃불을 붙이며 부드럽게 답했다. "내셔널 갤러리에 가서 컨스터블을 보면 당신은 이렇게 말하겠죠. '컨스터블 너무 멋있다.' 저 풀이 좋다거나 나무가 좋다고 절대 말하지 않아요. 관객에게 말을 거는 주체는 컨스터블이라는 점을 알아야 해요. 우리는 단지 거기서 한 단계 더 나아간 거고요."

길버트가 이 주제를 이어 나갔다. "렘브란트의 회화는 무엇이죠? 바로 그 자신이에요. 미술가의 모든 내적 감정인 거죠. 반 고흐는 또 어떻고요? 단지 그 자체, 완전히 미쳐 버린 사람이에요. 그의 광적인 시각이 전부인 거예요. 만약 예술이 모든 면에서 완전히 정신적이고 도발적이지 않다면, 그건 커튼 닫는 거죠. 끝난 거예요." 이어서 조지가 분명하게 말했다. "나는 우리가 사진에 직접 등장해서 관객에게 이건 지겨운 예술 작품이 아니라 미적 체험일 뿐이라는 점을 상기해 줄 수 있다면 아주 좋겠다고 생

동쪽으로 난 출구

길버트 앤드 조지, 천안문 광장 앞에서
(1993, 마틴 반 니우웬위젠Martijn van Nieuwenhuyzen 촬영)

각해요. 그들에게 무언가 말하는 사람은 우리거든요."

　　이는 내가 한 번도 생각해 본 적 없는 답변이었다. 로저 프라
이 같은 모더니즘 비평가들은 예술을 형식과 추상에 대한 용어로
이야기하며 '조형적 가치'와 '의미 있는 형식'을 강조했다. 하지
만 길버트 앤드 조지는 의미 있는 내용을 믿었다. 비록 그들의 메
시지가 무엇인지 단정하기는 힘들 수 있지만 말이다.

그들의 정장은 유니폼이었다. 그들 자신을 특별한 부류의 사람인 동시에 남다르게 관습적으로 보이게 하는 방법, 혹은 그들이 말하듯 평범해 보이도록 설정하는 방법이었다. 1960년대 후반과 1970년대에 길버트 앤드 조지가 자신들이 한 명의 미술가라고 선언하며 스스로를 '살아 있는 조각'으로 정의하기 시작했을 때, 이 정장은 아주 이상해 보였다. 하지만 1990년대 초에 이르니 취향의 혁명 덕에 거의 패셔너블해 보일 정도였다.

베이징 여행 후 몇 년이 지났을 때, 세인트마틴예술대학St Martin's School of Art 시절 길버트 앤드 조지와 함께 동시대를 보낸 조각가 리처드 롱Richard Long[3]을 만났다. 그는 내게 길버트 앤드 조지의 과거 이야기를 들려주었다. "세인트마틴 첫 주에 조지가 내 옆 자리에 앉았어요. 순수하고 괴상하며 모든 것을 갖춘 미술가이자 사이코패스였죠. 오스카 와일드Oscar Wilde와 함께 대학을 다니는 것 같았어요."

롱이 계속 말을 이었다. "조지는 전혀 변하지 않았어요. 옷을 입는 방식까지도요. 길버트는 런던에 왔을 때 돌로미티Dolomites[4] 출신의 양치기 소년 같았고, 조지는 그를 자기편으로 이끌었죠." (길버트는 오스트리아 국경에 인접한 알프스 고산 지역 출신이었는데, 그곳은 이탈리아어나 독일어가 아닌 라딘어Ladin[5]를 사용한다.)

3 영국의 미술가(1945~). 대지 미술 계열의 작품을 남겼다.

4 이탈리아 북동부에 위치한 산맥

5 이탈리아 돌로미티 산악 지역에서 쓰이는 언어

길버트 앤드 조지는 오스카 와일드와 자신들을 동일시하기도 한다. "오스카 와일드는 옷을 잘 차려 입은 신사였어요. 하지만 내적으로는 완전히 고통에 시달렸죠." 길버트가 말했다. "무엇보다 형식이 중요하다고 말하면서도 반대로 행동했죠." 조지가 덧붙였다. 그리고 말을 이었다. "우리는 반고흐나 렘브란트처럼 비참한 미술가만 좋아해요. 모두 곤경에 처했던 사람들이죠."

왜 그들은 예술보다 삶에 중점을 두었을까? 내가 묻자 길버트가 대답했다. "시각을 말하는 거죠? 우리는 그것만 믿어요. 미켈란젤로의 작품을 볼 때에도 중요한 건 그 사람의 시각뿐이에요. 그다음에 형식을 발견하게 되죠. 하지만 중요한 건 시각을 갖는 거예요."

내가 길버트 앤드 조지에게 번갈아 질문을 하는 동안 분명히 어떤 일이 벌어졌다. 나는 그들을 좋아하고 있는 나 자신을 발견했다. 그들은 재미있고 좋은 동료였으며, 인터뷰는 고무적인 대화였다. 사실 우리는 서로를 좋아하게 되었다. 그들 역시 내가 번갈아 가며 그들을 인터뷰하는 방식을 좋아하는 것 같았다. 우리는 런던에서 만났다. 나는 스피털필즈에 있는 그들의 집에 방문했고, 흥청망청 술을 마시러 밖으로 나갔다(그들은 그 기간에 한정으로 빈티지 샴페인을 할인하는 동네 와인 바를 발견했다).

베이징 여행은 『거울 나라의 앨리스*Through the Looking Glass*』 같은 경험[6]이었다. 길버트 앤드 조지를 알게 된 것도 마찬가지다.

6 거울에 비친 사물의 좌우가 뒤집히듯이, 응당 그래야 할 것이 정작 그렇지 않다는 의미

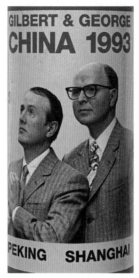

길버트 앤드 조지의 1993년 중국 방문을 기념하는 이탈리아산 와인 병

그 결과 나는 내 생각에 영향을 준 비평가인 데이비드 실베스터 같은 새로운 사람도 만나게 되었다. 한편 길버트 앤드 조지의 주장은 더 이상 이해하기 어렵지 않았다. 오히려 흥미롭고 진실한 무언가를 말하는 생생한 방법처럼 보였다. 두 미술가이면서 한 사람인 개념을 예로 들어 보자.

오래 전부터 예술 작품은 르네상스 시대의 작업실이나 결혼한 부부처럼 두 명 이상의 사람들이 모여서 만들었다. 길버트 앤드 조지는 의상을 꾸미고 말하는 방식을 통해 잊힌 사실을 극화할 뿐이었다. 그들 이후에 미술가 듀오나 콜렉티브는 일반화되었다.

동쪽으로 난 출구

'살아 있는 조각'이라는 개념도 마찬가지다. 화가의 인물·삶·생각은 예술의 오랜 주제였다. 길버트가 지적한 대로 렘브란트와 반고흐의 경우 미술가 자신의 얼굴이 전면에 드러났다. 길버트 앤드 조지는 플래너건과 앨런Flanagan and Allen[7]의 노래 〈아치의 밑바닥Underneath the Arches〉에 맞춰 꾸민 로봇 무언극 퍼포먼스 「노래하는 조각상The Singing Scuptures」으로 유명세를 얻었는데, 이러한 작품은 이 개념을 다시금 드러내 명확히 했다.

길버트는 "예술은 내일의 도덕성을 발명하는 활동"이라고 주장했다. 실제로 지난 수년간 길버트 앤드 조지는 여러 방면에서 자신들이 진정한 미술가이자 예언자임을 증명했다. 그들이 옹호한 "내일의 도덕성", 즉 성적·문화적·인종적 차이에 대한 더 넓은 관용은 이후 사반세기 동안 발생했다(격렬한 대립은 여전히 남아 있다). 1993년에 중국에 가야 한다고 여겼던 그들의 터무니없는 생각은 돌이켜보면 꽤 납득 가능한 것이었다.

그들과 우리 중 누구도 파악하지 못했던 한 가지는, 중국이 이미 상업적인 측면뿐 아니라 서구 예술에도 개방되어 있었다는 사실이다. 나는 중국 대중이 길버트 앤드 조지를 이해하기 힘든 이방인으로 생각할 것이라고 기대했고, 그것은 동행했던 기자들의 희망이었다. 내가 오프닝에서 만났던 몇몇 중국인들은 그렇게 느끼고 있었다. 그러던 나는 런던에서 열렸던 길버트 앤드 조지의 전시를 베이징 전시와 비교하던 한 커플과 이야기를 나눴

7 버드 플래너건Bud Flanagan과 체스니 앨런Chesney Allen으로 이루어진 영국의 노래 코미디 콤비. 1930년대와 1940년대에 큰 인기를 얻었다.

다(그들은 런던 전시를 좋게 평가하지 않았다). 길에서 길버트 앤드 조지를 만나서 흥분했던 한 남자는 베이징에서 그들을 만날 수 있을 것이라 생각하지는 못했지만, 분명 그들의 모든 것을 알고 있었다. 국제 미술계의 세계화는 이미 시작되고 있었고, 경제적 다양성처럼 이후 몇 년 동안 훨씬 더 빠른 속도로 확대되고 있었다.

조금 더 개인적인 입장에서 봤을 때, 길버트 앤드 조지는 나의 삶에 직접적인 영향을 끼쳤다. 지구를 반 바퀴 돌게 했고, 새로운 시각과 세계를 소개해 줬으며, 나의 생각을 재정비할 수 있게 해 줬다. 나는 이때 처음으로 이러한 일을 가능케 하는 미술가의 힘을 경험했다. 우연히 나는 귀국 비행기를 그들과 함께 탔다. 조지는 히스로 공항에 도착하는 시간(오후의 한 때)을 노트에 적으며 루이스 캐럴Lewis Carroll[8] 흉내를 냈다. "티타임에 맞춰 집으로!"

[8] 영국의 소설가(1832~1898). 『이상한 나라의 앨리스』 시리즈의 저자다.

12

나오시마
: 모더니즘의 보물섬

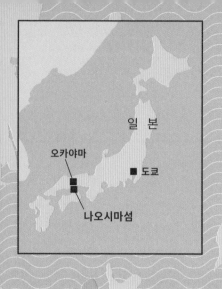

일 본

오카야마

■ 도쿄

나오시마섬

나 오 시 마 초

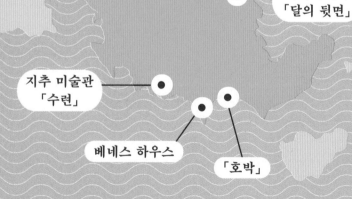

나오시마섬

●──── 미나미데라
 「달의 뒷면」

지추 미술관 ────●
 「수련」

 ● ●
베네스 하우스 「호박」

미국 아티스트 제임스 터렐James Turrell은 언젠가 내게 멀리 떨어진 장소에 자신의 작품이 놓여 있는 게 좋다고 말했다. 그렇게 되면 작품을 감상하기 위해 노력을 들여야 하고, 그 여정에 들인 시간이 입장료라고 설명했다. 입장료를 지불하고 먼 곳까지 작품을 보러 갔으니, 더 오래도록 열심히 작품을 보게 된다는 것이다. 그리고 반대로 미술관을 한 바퀴 도는 것은 책을 읽지 않고 표지만 힐끗 보는 것과 같다고 그는 말했다.

이는 종교 순례에 대한 생각과 비슷하다. 혼자 여행을 하면 특별한 마음가짐을 갖게 되며, 자신이 집중하는 데 중점을 두게 된다. 다른 장소에 가기만 해도 유사한 것조차 다르게 감상하게 된다. 시공간의 거리는 인간의 마음가짐을 바꾼다.

나는 여전히 애리조나 사막의 로든 크레이터에 있는 터렐의 거대한 작품을 보러 갈 적당한 때를 기다리고 있다. 1970년대 초반부터 진행된 이 작품은 사화산을 현대 미술과 천체 전망대가 혼합된 곳으로 탈바꿈하는 과정에서 세워졌다. 하지만 나는 우선 그의 작품이 모여 있는 일본 세토 내해內海의 나오시마直島섬으로 갈 계획을 세우고야 말았다. 이곳은 해적을 뺀 로버트 루이스 스티븐슨Robert Louis Stevenson의 『보물섬Treasure Island』이 테이트 모던 미술관과 놀라운 방식으로 어우러진 곳이다. 하지만 이는 예정된 순례길이 아니었다. 마지막 순간에 변경된 계획이라는 점을 나는 인정해야 한다.

조지핀과 나는 원래 그곳에 가지 않으려고 했다. 일본 여행은 처음이었기 때문에 국제적 아방가르드 예술에 갑작스레 몰입할 기분이 아니었다. 나는 교토의 선불교 정원이나 나라의 고대

목불처럼 완전히 일본적인 것을 보고 싶었다. 직업 평론가로서 지구 반대편에 가서 수많은 동시대 미술품을 보는 것은 휴가 때 운전하는 버스 운전사 같은 느낌이었다.

하지만 조지핀은 일본적인 것을 경험하자는 내게 동의하지 않았다. 그녀의 말은 정말 옳았다. 우리는 전통 일본식 여인숙을 현대적으로 리모델링한 료칸에 머물다가 일정을 변경했다. 그곳은 매우 현대적이고 편안한 료칸이었음에도 엄격한 신발 규정이 적용되고 있었다. 도착하자마자 신발을 벗어야 했고, 방을 안내받을 때마다 적절한 실내화를 신는 것이 중요하다는 사실을 강조해서 들었다. 한 쌍의 실내화는 건물 내부를 걸어 다니거나 침실의 예민하지 않은 구역에서 신는 것이었고, 다른 두 번째 슬리퍼는 화장실 문 안에서만 신어야 했다. 그리고 화려한 무늬의 요를 깔아야 하는 곳에 서 있을 때에는 반드시 슬리퍼를 벗어야 했다.

불안한 경험이었다. 이는 일본 식당에서 겪은 특이한 어려움과도 일치했다. 전혀 쉬운 적이 없었는데, 부분적으로는 공손한 표현과 인사말 몇 마디 외에는 일본어를 전혀 익히지 못한 우리 탓이었다. 도쿄를 벗어나면 영어를 말하거나 이해하는 종업원이 드물었던 것도 원인이었다. 그 결과 우리는 컬러 사진으로 된 메뉴판에 의존했지만, 사진에 보이는 것이 애초에 무엇인지 모르는 상태에서 시각적으로 얻은 정보는 한정적일 수밖에 없었다.

첫 일본식 점심은 우리의 예상과는 다르게 전부 두부로 만든 디저트였다. 또 다른 식당에서 우리는 사진 속 음식을 맛있는 동양판 녹색 탈리아텔레tagliatelle[1]로 잘못 알아보았다. 사진을 통해서는 문제의 음식이 얼음처럼 차갑게 제공된다는 사실을 알 수

없었다. 우리에게 일본은 기대를 거스르는 세계였다. 표면적으로 일본은 21세기의 여느 나라처럼 보인다. 하지만 경험을 하면 할수록 삶의 규칙이 미묘하게 다르다는 것을 알게 된다.

연이은 식도락의 충격과 화장실 슬리퍼에 대한 걱정 이후, 우리는 여행 일정을 변경하기로 결심했다. 다른 곳에 예약해 두었던 더 전통적인 료칸을 취소하고, 대신 남쪽으로 가서 조금 더 익숙한 것, 즉 현대 미술을 보기로 결심했던 것이다.

일본 어디서든 나오시마까지 가는 데에는 확실히 시간이 걸렸다. 터렐이라면 분명히 좋아했을 것이다. 먼저 도쿄에서 고속 열차를 몇 시간 동안 타고 나오시마 근처의 가장 큰 도시인 오카야마岡山로 가야 한다. 그리고 가다 서다 하는 지역 열차로 갈아탄 뒤, 바닷가에서 페리를 기다려야 한다. 놀라운 신칸센 고속 열차 혹은 지역 버스나 기차처럼, 일본에는 믿기 힘들 정도로 빠른 것과 아니면 놀랍도록 느려 터진 것뿐이라는 인상을 받았다.

하지만 나오시마에 도착하자마자 우리는 그곳에 머무르고 싶었다. 터렐이 말했듯이 여행은, 그리고 사색의 속도가 느려지는 것은 과정의 일부였다. 후쿠타케 소이치로福武總一郎의 의견도 같았다. 그는 이 좁은 공간을 현대 미술 애호가들의 지상 낙원으로 변모시킨 배후의 인물이었다. 그는 대부분의 미술관은 미술을 전시하기 위한 장소일 뿐이라고 말했다. 하지만 그는 이렇게 믿었다. "미술, 건축물, 환경이 함께 관객을 깨워야 합니다."

1 긴 리본 모양의 파스타

그가 사용한 '깨우다'라는 표현은 '깨닫다, 달관하다, 이해하다'라는 뜻의 일본 불교 용어 '사토리悟'를 떠오르게 한다. 다시 말해, 그의 의도는 일류 예술 작품을 전시하는 것뿐 아니라 사원이나 성지의 방식으로 의식을 변화시키는 장소를 만드는 데 있다. 그는 성공했다.

나오시마는 3천 명이 조금 넘는 인구가 사는 작은 마을이다. 원래 후쿠타케의 아버지와 그 지역 시장은 1985년에 열린 회의에서 전 세계 어린이들이 모일 수 있는 공간을 계획했다. 그의 집안은 교육 사업으로 돈을 벌었고, 현재도 지분을 가진 베네스 홀딩스 주식회사Benesse Holdings, Inc.는 베를리츠 어학원을 비롯한 여러 기업을 소유하고 있다.

후쿠타케는 아버지가 돌아가신 후인 1986년 나오시마에 예술계의 성지를 만들기 시작했다. 세월이 흐르면서 이 프로젝트는 점점 커졌다. 수많은 미술가의 작품이 점점 더 많이 모였고, 근처의 테시마豊島섬과 이누지마犬島섬으로 퍼져 나갔다. 사람들은 이곳에 오기 위해 말 그대로 순례를 했다. 이곳에 오는 페리에서 나는 미술계 사람을 몇몇 알아보았다. 예를 들면, 트위드 자켓을 입은 어느 이탈리아인은 분명히 도쿄에서 당일 왕복 일정으로 방문한 경우였다. 이 일정은 가장 이른 고속 열차를 타면 가능하긴 해도 여전히 힘든 일이었다.

우리가 도착한 날은 눈부시게 화창한 봄이었다. 페리 터미널에서 셔틀버스를 타고 잠깐 이동해서 처음 마주한 작품은 구사마 야요이草間彌生[2]의 1994년 작품인 「호박Pumpkin」이었다. 2.4미터 높이에 노란 물방울무늬를 한 채소 모양 조각품은 그곳의 상

징이었다. 그날 아침 반짝이는 바다를 배경으로 「호박」의 실루엣이 드러났다. 조각 윗부분에는 원뿔형 푸딩 모양의 섬이 걸려 있었다. 그때쯤 페리를 타고 온 순례자 무리는 뿔뿔이 흩어졌고, 그 공간에는 우리뿐이었다. 이 거대한 「호박」은 청과물 가게의 경품과 외계인 우주선 사이의 어디쯤에서 초현실적인 효과를 발현하고 있었다.

「호박」은 서구 모더니즘에 익숙한 눈으로는 팝 아트 조각과 유사해 보였다. 아마 그럴 것이다. 1960년대에 구사마는 뉴욕에 거주하며 앤디 워홀, 클라스 올든버그Claes Oldenburg[3]와 함께 활동했다. 하지만 「호박」은 그들의 쿨하고 아이러니한 작품과 판이하게 달랐다. 예를 들어 물방울무늬는 구사마가 열 살 때부터 경험했던 생생한 환영에서 비롯했다. 그녀는 이를 '무한망無限の網'이라고 불렀다. 그리고 우리는 도쿄에서 열린 18세기 일본 미술 전시에서 구사마의 작품보다 훨씬 더 오래된 거대한 채소의 기괴한 모습을 본 적이 있다. 그렇다면 「호박」은 동양 혹은 서양, 아니면 이 둘을 나눌 수 없게 뒤섞은 것일까?

위대한 재즈 뮤지션 듀크 엘링턴Duke Ellington은 동양과 서양이 다른 하나로 혼합되면서 모든 사람이 정체성을 잃을 위험에 처하게 되었다고 말했다(그는 1970년대 초에 이렇게 말했다). 나

2 일본의 미술가(1929~). 특유의 점무늬 회화와 호박 조각, 거울을 활용한 설치 작품 등으로 유명하다.

3 스웨덴에서 태어나 미국에서 활동한 미술가(1929~). 일상의 사물을 확대한 대형 야외 설치 작품으로 유명하다.

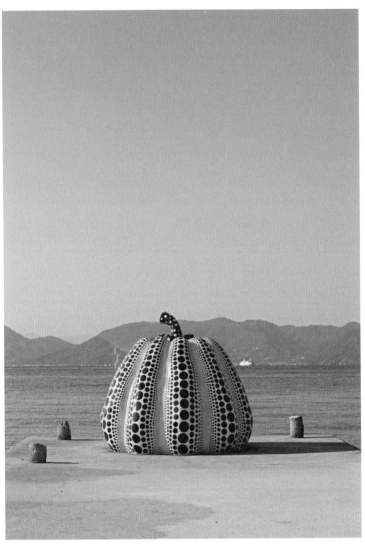

구사마 야요이, 「호박」(1994, 일본 나오시마 베네스 예술 지구)

동쪽으로 난 출구

오시마만큼 오늘날 그 현상을 관찰하기 쉬운 곳은 없다.

해변을 따라 몇백 미터 떨어진 곳에서 우리는 미국 출신 대지 미술가인 월터 드 마리아의 작품을 우연히 마주쳤다. 작은 절벽에 있는 동굴에 세운 두 개의 거대한 화강암 구였다. 이 두 개의 구는 아주 반짝거리게 광택을 내서 인조 동굴의 입구는 물론, 관객조차 생생하게 반사했다. 마치 돌 위에 비디오 스크린이 설치되어 있는 것처럼 보였다. 이곳이 나에게는 최신판 플라톤의 동굴 같았다. 땅에 뿌리를 박고 있는 완벽한 기하학적 입체가 현실을 반사하고 있었다.

이는 적은 것으로 많은 것을 표현하는 명백한 사례였다. 드 마리아 세대의 미니멀리즘에 의해 논리를 극단으로 밀어붙인 이 원칙은 20세기 모더니즘의 핵심이었다. 하지만 나는 나오시마 주변을 돌아다니면서 미니멀리즘이 일본적이기도 하다고 생각했다. 교토의 선종 사찰 료안지龍安寺의 돌 정원보다 위대한 미니멀리즘 작품은 없다. 이 정원은 갈퀴 자국이 난 흰 자갈 바다 위에 놓인 다양한 크기의 바위 열다섯 개로 이루어져 있다. 거의 아무것도 없는 데도 몇 시간이고 정원을 바라볼 수 있다. 모더니즘 건축가 미스 반데어로에Ludwig Mies van der Rohe[4]가 '적을수록 많다'고 말하기 약 5백 년 전에 지어진 것이다.

[4] 독일에서 태어나 미국에서 활동한 건축가(1886~1969). 르코르뷔지에Le Corbusier, 프랭크 로이드 라이트Frank Lloyd Wright 등과 함께 현대 건축의 창시자 중 한 사람으로 꼽힌다.

나오시마에 있는 네 개의 미술관 중 하나인 지추 미술관地中
美術館은 그렇게 대단한 곳은 아니었지만 깊은 인상을 남겼다. '치
추地中'는 '지하'란 뜻이다. 건물의 일부는 언덕을 파고든 동굴이
고, 다른 일부는 콘크리트로 된 미로였다. 안도 다다오安藤忠雄가
설계한 이 디자인은 그 자체로 미니멀리즘 예술 작품이었다. 우
리는 몇 개의 돌을 조심스럽게 배치해 교토의 정원처럼 꾸민 긴
복도와 안뜰을 지나 걸었다.

실제로 우리는 안도가 지은 선불교 양식의 콘크리트 미로에
서 잠시 시간을 보낸 후에야 다른 미술품과 마주했다(물론 의심
의 여지없이 안도는 자신의 건축물이 그 자체로 예술적 창작물이라
고 주장할 것이다). 그리고 사진과 조각을 봤는데, 조합이 정말 놀
라웠다. 지추 미술관은 제임스 터렐, 월터 드 마리아, 클로드 모
네, 이렇게 세 명의 작가에게 헌정되었다. 의례적으로 일하는, 관
습적인 생각을 가진 큐레이터라면 이 셋을 하나로 묶지 않을 것
이다. 터렐은 빛을 재료로 써서 아방가르드 작업을 했고, 드 마리
아는 1960년대와 1970년대의 미니멀리즘 운동을 주도한 인물이
었기 때문에, 이 둘은 꽤 잘 어울린다. 하지만 모네는⋯⋯ 모네일
뿐이었다.

나중에 터렐이 말하길, 처음에 지추 미술관 프로젝트에 대
해 들었을 때 그의 반응 역시 '뭐라고?'였다고 한다. 두 명의 전
후 미국 미술 스타와 터렐보다 한 세기 전에 태어난 위대한 인상
주의 작가인 모네, 이 세 작가의 관계는 후쿠타케의 마음속에서
시작되었다. 처음에 그는 6미터 크기의 「수련Nymphéas」과 사랑에
빠져 이 작품을 샀고, 이후에 네 점을 더 산 뒤에 결국 두 미국 미

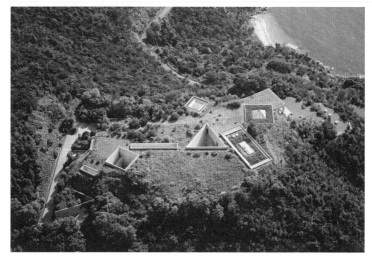

안도 다다오가 건축하고 2004년에 문을 연, 나오시마의 지추 미술관 조감도

술가와 모네의 작품을 함께 선보이기로 결정했다. 나는 미술관을 거닐면서 그가 보았던 공통점을 이해하기 시작했다. 그것은 빛, 반사, 사색이었다.

모네의 위대한 「수련」 다섯 점은 파리나 뉴욕에서 봤던 같은 작품보다 어쩐지 더 일본적으로 보였다. 이 작품이 전시된 전시실에 들어가기 전에 우리는 사찰에 들어갈 때와 마찬가지로 신발을 벗어야 했다. 미술을 전시하는 공간에 적용하기에는 조금 극단적인 규칙처럼 느껴졌다. 조지핀은 일본 남성들은 말쑥하게 차려 입었어도 신발 뒤꿈치가 접혀 있다는 지적을 했다.

개인적으로 나는 어떤 상황에서도 양말만 신고 돌아다니는 것을 좋아하지 않는다. 하지만 일단 「수련」이 전시된 공간 안에

들어서자 그 의미를 이해했다. 이 신성한 곳의 바닥은 흰색 카라라 대리석으로 된 작은 정육면체 타일로 장식되어 있었다. 자연광이 위에서 내리쬐었다. 공간 전체는 아주 밝고 깨끗했다. 심지어 전시장을 지키던 직원조차 지루해하거나 으스대기보다는 명상에 빠진 듯 보였고, 곧 나도 그렇게 되었다.

나는 일렁이는 그림에서 또 다른 그림으로 소리를 죽이고 이동하면서, 클로드 모네가 얼마나 동양적인지 깨달았다. 무엇보다 그는 식당 전체에 일본 판화를 걸어 두었던 일본 판화 수집가이자 애호가였다. 그리고 그의 수련은 모조 일본식 정원에 떠 있었다. 모네의 유럽식 정체성이 듀크 엘링턴이 지적하기 한 세기 전에 이미 동양과 혼합되어 있었다는 점을 나는 깨달았다. 모네의 자유로운 회화 기법은 과한 붓 자국으로 보일지도 모르지만, 한 걸음 물러서서 보면 식물과 물, 혹은 반사된 하늘이 된다. 이는 도쿄나 교토에서 본 동양의 대가들이 그린 17·18세기 일본 회화와 아주 비슷하다. '현대 미술'이 서양에서 발명되었다고 해도, 역설적으로 그 뿌리와 영감은 멀리 떨어진 오세아니아, 아프리카, 고대 아메리카, 그리고 중요하게도 바로 여기, 극동 아시아에 있었다.

그 방에 서서 나는 잠시 '사토리'를 얻었다. 나는 모네가 다루는 주제가 성장, 변화, 빛, 어둠, 천국, 현실 등 모든 것이자 (몇 미터짜리 연못에 지나가는 그림자처럼) 아무 것도 아니라는 것을 깨달았다. 이는 매우 선禪과 같았다. 그 회화들은 존재와 무에 관한 것이거나, 나오시마에서라면 행복과 명상에 관한 것이라고 할 수도 있다. 후쿠타케는 이 섬 프로젝트를 통해 "영혼을 찾고 있

다"고 말했다.

우리는 나오시마에서 며칠을 보낼 수 있었다. 아마 섬에 있는 베네스 하우스 호텔Benesse House Hotel에서 지낼 수 있었다면 조금 더 머물렀을 것이다. 우리가 읽은 바에 따르면, 행운의 투숙객들은 호텔 방에 있는 유명 미술가들의 원작을 확인하고 미술관 마감 이후에 인접 미술관을 돌아다닐 수 있었다. 불행히도 현대 미술 애호가들의 천국은 예약이 꽉 차 있었고, 이는 나를 불교적 침착함의 상태로 만들지 못했다. 반대로 나는 완전히 좌절했다.

일본에서 돌아온 지 한두 달 후, 노퍽Norfolk주[5]에서 제임스 터렐과 다시 마주쳤다. 그는 호턴 홀Houghton Hall[6]이라는 매우 다른 환경에서 열린 전시에 출품을 했다. 내가 우리가 나오시마에 다녀왔다고 말했더니, 그는 자기 작품이 위치한 여러 장소 중에서 그곳을 정말 좋아한다고 반응했다. 그 작품이란 1999년 작 「달의 뒷면Back Side of the Moon」이었다. 이 작품을 보기 위해 관객들은 (아니 순례자들이라 말해야 한다) 처음에 완전한 암흑으로 인도된다. 그리고 약 10분이 지나면 마치 유령 같은 로스코의 작품처럼 아주 흐리면서도 푸른 보라색을 띤 긴 빛을 볼 수 있고, 그것이 천천히 강화된다. 이는 나오시마에 있는 다른 작품처럼 시간을 필요로 하는 경험이다. 사실 우리가 경험했던 것보다 더하다.

5 영국 잉글랜드의 동남부에 위치한 주
6 영국 노퍽주 호턴에 있는 컨트리 하우스

불행히도, 그리고 예측 가능하게도 이 작품은 우리가 나오시마에서 감상하지 못한 작품 중 하나였다. 우리는 머물 곳이 없어서 박물관 세 곳과 풍경을 배경으로 한 여러 작품을 뒤로 한 채일본 본토로 가는 페리를 향해 달려가야 했다. 선縄 미술 순례길 또한 우리가 움직였던 것보다 더 효율적인 계획이 필요했다. 물론 효율성은 매우 일본적인 가치이며, 우리는 아직도 완전히 익히지 못했다.

13

중국의 산을 여행하다

베이징 ■

중국

상하이 ■

베이징

우타이산 ■

현통사
남선사

산시성

황 해

중 국

안후이성

상하이

황산 ■

상하이 박물관
「춘산적취도」

겹겹이 쌓인 짙은 구름 사이로 작은 협곡이 보였다. 아침부터 모든 것을 가리고 있던 얼어붙은 듯한 안개가 서서히 사그라지더니 진귀한 풍경이 눈에 들어왔다. 높이 솟은 곳, 삐죽한 절벽, 홀로 있는 섬이 모인 바위 해안가를 내려다보는 것 같았다. 물이 없었을 뿐이다.

이 바위 해안가에는 물 대신 수증기가 있었다. 매 순간 풍경의 새로운 면을 드러냈다가 덮어 버렸다. 마치 슬로우 모션으로 촬영한 파도처럼 밀려들었다가 자욱하게 피어올랐다. 내가 본 바로는, 구름 사이로 화강암 봉우리가 나타나는 동안, 침엽수림이 우거진 거대한 암석의 보루가 말끔히 사라졌다.

드디어 돌아갈 시간이 되었다. 케이블카가 기다리고 있었다.

걸어가고 있는데, 가이드가 내 어깨를 툭 치면서 풍경을 가리켰다. 나는 얼음 같은 손가락으로 카메라를 케이스에서 다시 꺼내 눈으로 가져갔다. 그러자 가이드가 말했다. "아, 방금 최고의 경치를 놓치셨네요."

그래도 나는 만족스러웠다. 단 몇 분이었지만 황산黃山 봉우리 꼭대기에 펼쳐진 안개의 바다를 보았다. 이 모습은 중국 문화의 가장 원초적인 광경이다. 그리스인의 판테온, 이집트인의 피라미드와 같다. 어떤 면에서 이 광경은 중국 예술의 유일한 주제다.

2003년 늦가을, 나는 중국의 산과 국립공원을 돌아보는 긴 여행의 끝자락에 있었다. 매력적이면서 놀랍도록 혹독한 일정이었다. 일반적으로야 미술 비평가의 삶을 모험적이라고 말할 수 없겠지만, 이 원정에는 적어도 강인한 체력과 정신력이 필요했다.

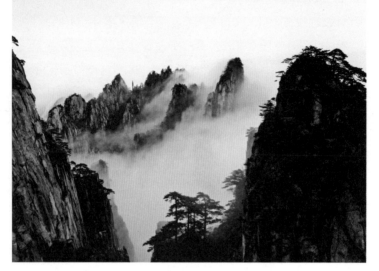
황산, 안개의 바다

함께한 일행은 프랑스인 큐레이터들과 기자들이었고, 영국인 친구이자 동료인『인디펜던트Independent』소속 마이클 글로버 Michael Glover도 동행했다. 나는 이 매력적인 일정에 초대받아 행복했다. 실제로도 기억에 남을 만했다. 멀리 떨어진 시골 벽지를 방문하여 고대 사찰과 수도사를 볼 수 있는 기회였기 때문이다.

하지만 일정에는 추위나 눈에 대한 언급이 없었다. 베이징에 도착했을 때 온도는 더 떨어졌고, 우리가 북동쪽 끝 우타이산五台山에 가려고 침대 칸 열차를 타고 도시를 떠날 무렵에는 눈보라가 쳤다. 가로 내리는 눈이 차창을 스쳤다.『피가로Le Figaro』에서 온 한 남자는 플라스크에 위스키를 따라서 돌렸다. 환영 인사였다.

그는 깁스를 하지 않은 팔을 사용했다. 사실 우리 원정대의 첫 부상자였다. 오랜 중국통인 그는 야간열차를 타는 날 낮에 나머지 일행이 문화 유적지를 방문하는 동안 자전거로 베이징을 한 바퀴 돌았는데, 그러다가 손목이 부러져서 병원에 가야 했다.

몇 시간 푹 자고 새벽녘을 맞았을 때, 우리는 30센티미터 가량 눈이 쌓인 아름다운 곳에 도착했고, 버스를 타고 우타이산을 오르기 시작했다. 이 지역은 중국의 4대 불교 명산 중 최초로 추앙된 곳으로 가장 숭엄하다. 우리는 다섯 개의 봉우리에 둘러싸인 협곡의 한 호텔에 머물렀다(우타이산의 해발은 3천 미터다).

우리 주변과 위쪽에는 고대 사찰이 있었다. 풍경은 아주 아름다웠다. 모네가 그린 설경 같은 동양적 풍경이었다. 게다가 확실히 추웠다. 이곳은 오래 전부터 대승불교의 주요 성인인 문수보살의 설법지로 알려졌다. 2천 년 전의 경전인 『화엄경華嚴經』에는 우타이산이 '청량산清涼山'이라는 이름으로 등장한다.

우리가 방문했을 때 우타이산은 두 가지 설명에 딱 들어맞았다. 한 가지 측면은 축복이었다. 내가 듣기로 연중 따뜻한 시기에는 이렇게 멀리 있는 곳에도 관광객들로 가득 찬 투어 버스가 온다고 했다. 하지만 겨울에는 우리가 거의 유일한 방문객이었다. 그래서 영광스러웠지만, 이 짧은 일정에 위험 요소가 확실히 도사리고 있다는 사실이 곧 드러났다.

우타이산에서의 첫날 밤 저녁 식사로는 약간 으스스한 가마솥에 끓인 몽고식 탕이 차려졌다. 뼈가 많이 들어 있었다. 다음날 아침, 일행 중 큐레이터 한 사람이 방에서 나오지 않았다. 그는 24시간이 지나고 나서야 다시 나타났는데, 창백한 얼굴로 떨고

있었다. 나는 파리에서 오는 비행기 안에서 가이드북에 실린 '건강 및 안전' 부분을 읽었기 때문에, 회전판 위의 다양한 음식을 고르는 식사 시간에 이미 주의하고 있었다.

이 사건으로 나는 주로 익힌 쌀과 찐 채소만 먹기 시작했다. 게다가 어떤 음식을 먹게 될지 정확히 알기가 점점 어려워졌다. 우리는 자신을 베이징대 불문학 교수라고 소개한 다소 호쾌한 중년 남성과 동행했다. 다만 『피가로』 소속 기자는 그가 분명 비밀경찰일 거라고 넌지시 주장했다.

그의 직업이 무엇이건, 우리가 산골의 후미진 곳으로 더 깊게 들어갈수록 그는 말을 알아듣는 데 확실히 더 많은 어려움을 겪었다. 어느 날 내가 그의 옆에 앉았을 때였다. 어떤 흰 단백질류를 곁들인, 식욕을 돋우는 채소 한 그릇이 나왔다. 내가 무슨 음식인지 물어보니, 그가 웨이터에게 물어보고는 닭고기라고 대답했다. 나는 접시에 몇 점을 담았다. 하지만 그는 대답에 확신이 없었고, 웨이터와 다시 대화를 나눈 후에 개구리라고 말을 바꿨다. 그 후에 또다시 상의를 거치더니 마침내 "중국 강가에 사는 달팽이의 일종"으로 결론을 내렸다.

나는 중국의 강에서 발견되는 독소와 미생물에 대한 구절도 읽은 터라 거기에 입을 대지 않았다. 마이클 글로버는 우연히 프랑스 동료들과 동행했다가, 그들이 영국인들은 미식에 대한 "삶의 찬미joie de vivre"가 부족하다고 슬프게 평하는 말을 들었다. 아마도 그들이 옳았을 것이다. 나는 살이 빠지기 시작했다.

우리는 우타이산 꼭대기부터 버스를 타고 내려가다가 장엄한 광경을 보기 위해 중간 중간 멈춰 섰다. 그중에는 782년 당나

현통사 (중국 우타이산)

라 때 세워진, 중국에서 가장 오래된 목조 건물인 남선사南禪寺도 있었다. 우리는 상하이로 가기 전에 황하 계곡을 건넜다.

　　거대한 상하이 박물관上海博物館에서 나는 난생 처음으로 대규모로 모여 있는 중국 고전 회화를 감상했다. 책에서 가끔 보고 실제로 이야기했던 작품들이었다. 조각가 애니시 커푸어Anish Kapoor는 이 회화들을 영감의 원천 중 하나로 꼽았고, 시인 캐슬린 레인Kathleen Raine은 송나라 대가들이 아마 가장 위대한 풍경화가일 것이라는 생각을 밝힌 바 있다. 나는 이러한 판단이 맞다고 느꼈다. 하지만 이 회화들은 보기 어렵다. 최고의 컬렉션은 대만과 캔자스시티에 있는데, 나는 두 곳 모두 아직 가 보지 못했다.

중국의 사상가들은 알베르트 아인슈타인에 앞서 물질과 에너지가 하나라고 생각했다. 나는 여러 호텔에서 시차 때문에 밤에 책을 읽으면서 이러한 믿음을 알게 되었다. 모든 것은 신성한 에너지, 즉 기氣의 발현이었다. 이는 말 그대로 공기, 물 또는 숨을 의미하며, 우주에 동력을 공급하는 생명력을 뜻한다.

중국 명화의 모든 붓 자국마다 기의 모습이 발현되어 있었다. 여기서 그런 작품을 많이 볼 수 있었다. 중세 두루마리 회화 속에 등장하는 날카롭고 뾰족한 대나무 잎과 줄기 마디의 길이를 보면, 모든 붓질에 힘이 실려 있었다. 대나무가 싹을 틔운 주변의 암석들도 붓을 눌러 격렬하게 표현했다. 그래서 광물 특유의 무거운 진동이 더 잘 느껴졌다.

중국의 회화는 보통 단색이다. 다양한 먹과 붓놀림으로 모든 형태 혹은 질감을 만들어 낸다. 이누이트가 눈에 대한 단어를 50개나 갖고 있듯이, 중국의 미술 분석가들은 엇비슷하게 보이는 붓 자국을 일일이 구별했다. 어떤 필자는 명나라 미술에서 바위를 그리는 준법을 최소 26가지, 나무에 돋은 잎을 그리는 준법을 27가지로 분류했는데, 이 중에는 마른 필치, 젖은 필치, 붓 옆면으로 만든 소위 도끼머리 필치(부벽준) 등이 있다. 애석하지만 이런 어휘는 공교롭게도 유럽의 언어로는 표현할 수 없다. 이 회화를 정밀하게 논하기 어려운 여러 이유 중 하나다.

기원전 310년경에 태어난 순자荀子라는 유교 사상가가 쓴 고서에 따르면, 기에도 서열이 있다. 불이나 물 같은 원소에는 기가 있지만 생명은 없다. 식물에는 기와 생명이 있지만 의식이 없고, 동물과 새는 이 세 가지를 전부 갖췄지만 '예의', 즉 어떻게 행동

하고 세상을 형성하는가에 대한 도덕적 감각이 없다. 오직 인간만이 예의를 갖고 있다.

대진戴进이라는 화가의 1449년 작 「춘산적취도春山積翠圖(봄 산을 뒤덮은 짙은 녹색)」에서 풍경은 협곡 밑에서부터 올라오듯 보이는 구름안개로 뒤덮여 있다. 지팡이를 짚은 문인과 하인이 꼬불꼬불한 소나무 사이를 걷고 있다. 이 미술가는 나무가 자라는 모습과 뾰족한 솔잎, 그리고 나무껍질을 정확하게 표현했다. 두 명의 작은 인물들은 경사면을 향해 오르는 것처럼 보인다. 저녁 늦게 황산으로 날아가려고 했던 우리처럼 말이다.

중국어로 순례는 문자 그대로 '산에 대한 경의를 표하는' 일을 뜻한다. 기원전 5세기의 어느 왕이 왕국 경계에 있는 네 개의 산을 5년에 한 번씩 순찰하면서 제물을 바쳤다는 기록이 있다. 중국인들은 안개 낀 호수나 산처럼 모든 것은 서로 합쳐진다고 생각했다. 원시 종교적 믿음에서 드러나는 높은 공간에 대한 경외심은 도교에서도 유사한 태도로 전해져 서서히 변화하다가, 나중에는 중국 불교에 계속 남게 되었다.

공통 요소는 산꼭대기에서 얻을 수 있는 숭고한 경험의 가능성이었다. 결국 이는 극동 지방에만 국한된 생각이 아니었다. 모세는 시나이산에 올라 신의 율법판을 들고 내려왔다. 낭만주의 시대 유럽인들은 알프스에 올라 신에 가까워짐을 느꼈다. 고대 중국인은 8백 세가 넘는 불멸의 현자들이 신성한 산에 산다고 믿었는데, 그곳이 천국과 가깝기 때문이었다.

이들은 또한 (작은 풀잎이나 대나무 잎에서 볼 수 있듯이) 끝없이 변화하는 과정 속에서 세상을 볼 수 있는 존재가 있다고 느꼈

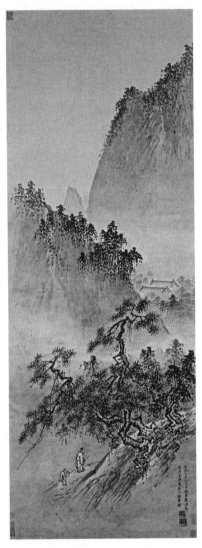

대진, 「춘산적취도」(1449)

동쪽으로 난 출구

다. 12세기에 활동했던 이공년李公年이 풍경화에서 표현한 것처럼, 우리는 여전히 "거대한 공허 속에서 물체가 나타나고 사라지는 모습"을 볼 수 있다. 이는 끝없는 변화의 과정이자 대립의 상호 작용이었다. 중국 사상에 따르면 이는 '암暗과 명明', '부정과 긍정', '여성과 남성', '수동과 능동' 등 음양의 조화에서 비롯한다.

하지만 음양은 중세의 마니교와 기독교의 세계관처럼 서로 대립각을 세우는 것이 아니라 상호 보완적인 힘이다. 중국학자 롤프 스타인Rolf Stein은 음양을 (산의) "그늘진 면"과 "양지바른 면"으로 해석했다. 이 둘은 서로 절대적으로 필요하다. 양지바른 면이 없으면 그늘진 면도 없고, 그 반대도 마찬가지다. 상호 작용은 끝없는 변화를 낳는다. 이 그림들 속에 등장하는 감상자처럼, 항상 새로운 환경에 적응하고 있는 인간의 세계를 말이다.

중국에 방문하기 몇 년 전, 나는 앙리 카르티에브레송과 이야기를 나눴다. 그는 활쏘기와 선을 다룬 책에서 부분적으로 얻은 직관이 어떻게 전부일 수 있는지를 강조하며 이렇게 설명했다. "직관은 감정을 필요로 하고, 감정은 관능에 속해요. 세계와 문명에 대한 서양식 개념에 큰 의문을 던지죠."

내가 여행을 다녀오고 몇 년 후, 데이비드 호크니는 약 20여 년 전인 1980년대 초에 중국에 다녀왔던 자신의 여행기와 그 후에 알게 된 중국의 공간 감각에 대해 내게 많은 이야기를 들려줬다. 그는 중국의 공간 감각은 유럽과 상당히 다르다고 주장했다. 유럽에서는 르네상스 이후 정착된 원근법이 관객의 시점을 특정한 지점에 자동으로 고정시켜서 세계를 바라보게 한다. 반면 중국 회화의 관객은 아마 몇 미터나 되는 두루마리 위를, 마치 산

을 타는 여행객처럼 자유롭게 돌아다닐 수 있다. 호크니는 공간을 표현하는 데 하나의 정답은 없지만, 중국식 접근법은 많은 이점을 가지고 있다고 생각했다. 현실 세계에서처럼 관객은 감각과 직관을 활용해 끊임없이 변화하는 주변을 탐색할 수 있다.

*

우리는 상하이 박물관을 떠난 후 오랫동안 저녁 식사를 하고 공항으로 가는 버스에 올랐다. 그런데 가는 길에 젊은 프랑스인 비평가 한 사람이 너무 심하게 앓았다. 아마도 우리가 떠나기 전에 식당에서 먹었던 회전판 위의 어떤 음식 때문이었을 터였다. 공항에 도착해서 긴급 의료진을 호출했다. 그는 주사를 맞으면서 잠시 들것에 누워 있다가 나머지 사람들의 부축을 받아 함께 비행기에 올랐다. 우리는 황산 아래의 호텔에는 매우 늦게 도착했고, 다음 날 아침에 케이블카를 타고 높이 올라갔다.

우리는 꼭대기의 숙소에 도착해서 체크인을 하다가 짐들을 실수로 아래에 두고 왔다는 사실을 깨달았다. 나만 예외였는데, 나는 신경증적으로 짐 가방과 떨어지지 못했기 때문이다. 그래서 일행 중 유일하게 세면도구와 여분의 옷을 가진 사람이 되었다.

산 정상은 조용했다. 여름 시즌이 한창일 때에는 하루에 15만 명의 방문객이 이 길들을 거닐고, 의무적으로 봐야 하는 숭고한 광경이 보이는 지점은 출근 시간 지하철처럼 북적인다고 한다. 호텔 바깥에는 마오쩌둥 이후에 집권하여 중국의 현대화를 시작한 덩샤오핑이 반바지에 등산화를 신고 등반을 준비하는 모

습의 대형 포스터가 붙어 있었다. 그는 순례 길에 올랐던 수많은 공산당 고위 인사 중 한 사람이었다.

호텔은 거의 비어 있었고 매우 추웠다. 난방은 저녁 늦게 가동되어 단 몇 시간으로 제한되었다. 내 기억으로는, 내가 두꺼운 코트, 목도리, 장갑 차림으로 로비에 앉아 이번 여행의 대표 음료인 위스키를 홀짝이는 사이에, 칵테일 드레스를 입은 용감한 중국 여성이 피아노를 연주했다. 우리는 호텔 지배인에게 난방 온도를 조금 올리게끔 말해 달라고 가이드에게 부탁했다. 하지만 그가 비밀경찰이든 아니든, 그것은 그의 능력 밖이었다. 호텔 지배인은 이 호텔이 친환경 에너지 절약에 기여하고 있다고 주장했다.

하지만 이러한 혹독함은 용기를 내서 경험할 가치가 있었다. 오래된 풍경화 속 여행자들이 손에 짐을 들고 나선형 길을 성큼성큼 걸어가면서 느꼈을 불편함과 마찬가지였을 것이다. 구불구불한 길을 걷는 것은 여러 그림 중 하나로 들어가는 것과 같았다. 우뚝 솟은 거대한 바위가 존재했다가 내 눈 앞에서 사라지고, 그렇게 빈 공간만 남았다.

이는 중국의 회화가 상상했던 것보다 더 자연주의적이라는 것을 증명했다. 그들이 묘사한 시점은 실제로 존재했다. 하지만 물론 더 깊은 차원에서 중요한 점은, 이러한 시점이 중국인에게 의미를 갖는 이유였다. 그들에게 이러한 시선은 움직이는 우주를 직접 경험하는 일이었다. 사람, 왕조, 왕국, 심지어 산까지 모든 것이 그러하듯, 풍경은 왔다가 간다. 소용돌이치는 에너지만이 죽지 않는다. 우주의 시선에서 보면, 이것은 놀랍게도 가장 최근에 발견된 사실에 속한다.

천천히, 그리고
빠르게 보기

14

앙리 카르티에브레송
: 중요한 것은 강렬함이다.

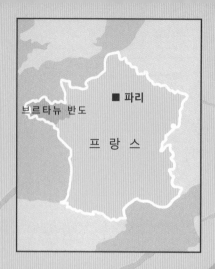

■ 파리

브르타뉴 반도

프 랑 스

블랑슈 광장●

●파리 북역

●튈르리 정원

파 리

센 강

사진가 앙리 카르티에브레송Henri Cartier-Bresson과의 만남은 안 좋게 시작되었다. 그를 실제로 만나기 전날 런던에서 유로스타를 탈 때부터 일이 꼬였다. 기차가 출발한 지 얼마 지나지 않아, 내가 머물 아파트의 주소를 잊었다는 사실이 떠올랐다. 그곳은 보통 신문사의 외국인 통신원들이 유명 인사를 인터뷰할 때 머무는 곳이었다. 그 중요한 쪽지를 책상에 두고 왔다. 무슨 일이 있어도 조금 이따가 아내에게 전화해서 쪽지에 적힌 것을 읽어 달라고 해야겠다고 생각했다.

마른Marne강[1] 둑으로 소풍을 나온 프랑스인 가족, 수태고지의 천사처럼 광장 자갈 바닥에 비춰진 작은 사각형의 빛을 받은 1959년 로마의 한 여자 아이, 다리 위에서 파이프 담배를 피우는 1946년의 장폴 사르트르Jean-Paul Sartre, 전후 파리의 분위기에 압도된 이미지 등, 내 머릿속은 카르티에브레송의 사진들로 가득했다. 나는 어떻게 하면 이 까다롭기로 정평 난 사람이 자신의 예술에 대해 거리낌 없이 말하게끔 설득할 수 있을지 열심히 생각했다.

내가 탄 열차는 해저 터널에 들어간 지 5분 후에 멈추더니 오랫동안 정차했다. 파리에 도착하니 이미 다섯 시간이나 늦어 있었다. 아내는 주소를 적어 둔 쪽지를 찾지 못했고, 나는 주소에 대한 어렴풋한 기억으로 찾아 가려던 시도까지 실패해서, 결국 한밤중이 되어서야 호텔에 체크인을 했다. 다음 날 아침 10시에

1 프랑스 센강의 동쪽 지류

카르티에브레송의 집 초인종을 누르면서도 나는 여전히 불안감을 느꼈다.

카르티에브레송의 아내이자 또 다른 저명한 사진가인 마르틴 프랑크Martine Franck가 나를 맞았다. 나는 카르티에브레송을 소개받았다. 당시 그는 93세였지만 아주 건강했다. 우리는 기하학적으로 짜인 튈르리 정원Jardin des Tuileries이 아래로 펼쳐진 창가에 앉았다. 인터뷰를 녹음하기 위해 녹음기를 꺼냈는데, 어느 순간 그는 지팡이를 소총처럼 집어 들더니 녹음기를 쏘는 시늉을 했다.

카르티에브레송은 심문받는 것을 용납하지 않았다. 당연히 기계적 장치가 그의 말을 담는 것도 허락하지 않았다. "나는 대화가 좋아요. 인터뷰는 좋아하지 않고요. 최선의 질문에 정답은 없거든요." 그가 말했다.

나는 예상치 못한 상황을 대비했어야 했다. 앙리 카르티에브레송은 전형적으로 활동하면서 가장 위대한 사진가 중 한 사람이 된 게 아니었다. 그의 사진은 순간의 연속으로 형식적인 순서가 짜릿할 정도로 완벽하게 들어맞는다. 믿기 힘들 정도로 인간과 자연의 내면을 폭로하지만, 사진에 담긴 그 모든 순간은 실제로 존재했던 것이다. 카르티에브레송이 스스로 정한 원칙대로 셔터를 누른 찰나의 순간 후에는 이미지의 어떠한 조작도 금지했기 때문이다. 이러한 잠깐의 순간을 포착하려면 주변에 펼쳐진 세상에 대한 놀라운 흡수력과 대단한 즉흥성이 요구되었다.

나는 약간 필사적으로 가방에서 노트와 펜을 꺼내며 그를 캐내려고 노력했다. 카르티에브레송이 심술궂기로 정평이 나 있다

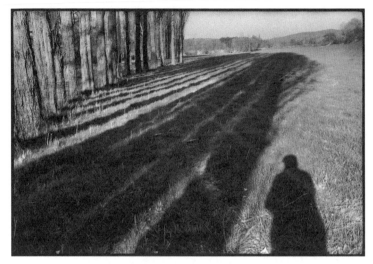

앙리 카르티에브레송, 「프랑스 알프드오트프로방스 세레스트 근방
Alpes de Haute-Provence, à côté de Céreste, France」(1999)

는 사실은 나도 잘 알고 있었다. 그가 사진 찍히는 것을 싫어해서
자신을 촬영하려던 사람을 지팡이로 위협했다는 유명한 일화가
있다. 그가 녹음을 거부한다는 것은 전에 들은 바가 없었지만, 타
인에 대한 공포증이라는 점에서 비슷한 인상을 받았다.

　처음에는 준비한 주제에 대해 계속 질문하려고 했는데, 그
결과 대화는 점점 늘어졌다. 노트에 휘갈겨 쓴 전형적인 대답은
"스스로에게 답하라!", "당신이 고해성사를 받는 신부님이냐?"
였다. 신문에 장문의 기사로 실을 만한 주제였던 사진에 대한 나
의 첫 번째 질문에, 그는 사진을 찍지 않은 지 몇 년이나 되었다
며 무뚝뚝하게 대답했다. (내가 잘 알고 있는 것처럼 이 말은 완벽

한 사실은 아니다. 앞의 사진을 보라.)

카르티에브레송은 지난 20년 동안 사진을 생각한 적이 없다고 주장했다. 그러면 무슨 생각을 했을까? 그는 무정부주의라고 답하며 내게 위스키 한 잔을 권했다. 오전 11시가 조금 넘은 시간이었기에 위스키는 거절했지만, 그다음에 받은 레드 와인은 거절할 수 없었다. 이쯤 되자 내심 당황스러웠던 나는 방침을 바꾸어 뭐든 그의 방식을 따르기 시작했다.

우리는 정신없이 수다를 떨었다. 그때부터 분위기가 조금씩 풀렸다. 우선 그는 영국인에 대한 자신의 감정을 말했다. "나한테 영국은 세계에서 가장 이국적인 나라예요. 영국식 예의, 사회의 계층화는 사람들 신발만 봐도 알 수 있죠. 당신네 영국인들은 혁명을 한 적이 없거나 아니면 너무 일찍 해 버렸어요." 그는 앵글로 색슨은 무정부주의를 이해하기 힘들 것이라고 불평했다. 무정부주의는 그들이 생각하는 것 같은 무질서가 아니었다. 그것은 삶의 윤리였다. "보다 라틴적인 거죠." 그가 설명했다. 그는 스스로를 무정부주의자로 여겼음에도 런던의 이국적인 비이성적 세계는 "이해할 수 없다"고 생각했다.

그는 자신이 울버햄프턴 출신의 영국인 보모 밑에서 자랐음에도 그렇게 느낀다고 설명했다. 그리고 당시에는 제1차 세계 대전에서 약혼자가 전사한 영국인 소녀들이 프랑스에서 보모로 많이 일했다고 덧붙였다.

카르티에브레송은 그 시절을 살았던 모든 사람이 이구동성으로 의심의 여지없이 이 전쟁을 "아마도 지금까지 일어난 일 중 가장 끔찍한 일"로 여길 것이라고 주장했다. 그가 기억하기에,

1917년 러시아 혁명이 일어났을 때 모든 사람이 안도한 이유가 바로 이 때문이었다. 카르티에브레송은 당시 아홉 살이었다. 이듬해 그는 가족들과 파리에서 브르타뉴Bretagne 반도[2]로 피난했다. 120킬로미터 떨어진 곳에서 도시를 폭격한 독일의 강력한 곡사포인 빅 버사Big Bertha의 폭격을 피하기 위해서였다.

이때 내가 가진 유일한 승부수를 띄웠다. 우리에게는 루시안 프로이트라는 공통점이 있었다. 몇 년 전 89세의 카르티에브레송은 홀랜드 공원Holland Park[3] 내 건물 5층 꼭대기에 있는 루시안의 작업실에 올라가 예고 없이 문을 두드리고 사진을 찍었다(이 사진이 수년 동안 카메라를 사용하지 않았다는 그의 주장이 과장되었다는 이유 중 하나다).

이어서 나는 위험을 무릅쓰고 그에게 프랑스인과 영국인의 사고방식 차이를 압축적으로 보여 준다고 느낀 짧은 일화를 들려줬다. 19세기 초 교량 건설의 역사에 관한 이야기였다. 당시 프랑스 기술자들은 힘과 무게를 수학적으로 계산해 교량 구조물을 설계하기 시작했지만, 영국은 전통적인 방법인 추측을 고수했다. 궁극적으로 프랑스인들은 정확한 과정을 따랐지만, 단기적으로는 프랑스 쪽 해저 터널에서 더 많은 교량이 무너졌다. 수학적 모델을 상용화할 준비가 안 되어 있었기 때문이다.

카르티에브레송은 다행히도 이 일화를 즐거워했다. 그리고 어떤 면에서는 영국인의 관점을 취했다. 갑자기 그는 자신의 사

2 프랑스 북서부에서 대서양 쪽으로 튀어나온 반도

3 영국 잉글랜드 런던의 켄싱턴 지구에 위치한 공원

진 철학을 이야기했다. 그것은 직관과 밀접한 관련이 있었다. "한 가지뿐이에요." 그가 말했다. "눈길." 이를 위해 "걸어야 한다"고 설명했다. 카르티에브레송은 걷기를 좋아했다. 어떤 순간이건 피사체, 즉 자신의 먹잇감이 갑자기 예상치 못한 채로 나타나면, 그는 찰나의 순간에 덤벼들었다.

"그것은 기쁨이죠. 오르가즘이에요. 당신은 예측을 하고 확신을 하죠. 이게 직감과 감각인데, 가르친다고 되는 게 아니에요. 다행히 감각과 관능을 빼면 모든 걸 가르칠 수 있어요." 그리고 그는 소르본대학 감각학과 교수가 상상이나 되냐고 내게 물었다.

제2차 세계 대전 이후 카르티에브레송은 한때는 독일 포로수용소에서, 또 한때는 저항군 진영에서 보냈는데, 이때 화가 조르주 브라크로부터 오이겐 헤리겔Eugen Herrigel의『활쏘기의 선Zen in der Kunst des Bogenschießens』(1948)이란 책을 건네받았다. 활시위가 저절로 풀리는 것처럼 보이는 현상을 설명하는 이 책은 카르티에브레송에게 의식적으로 노력하지 않으면서 사진을 찍는 비결을 알려 주었다. 그는 스포츠에 빗댄 이 신비로운 접근에서 자신이 추구하는 사진에 대한 완벽한 은유를 발견했다. 사진가는 카메라를 준비하고, 순간이 나타날 때까지 기다리다가, 그 순간이 오면 무의식적으로 셔터를 누른다. 어쨌든 이것은 이론이었다.

"생각하는 것은 위험합니다." 그는 마치 도인처럼 말을 이었다. "나는 고양이가 생각하는 방식을 좋아해요." 나는 카르티에브레송이 원래 화가 교육을 받았으며, 파리에 초현실주의가 절정을 이루던 양차 대전 사이 세대라는 사실을 떠올렸다. 그는 블랑슈 광장Place Blanche[4]에서 열린 초현실주의자 모임에 갔지만, 어

렸던 탓에 테이블 끝에 앉아 입을 열지 못했다. 그는 초현실주의가 문학이나 미술뿐 아니라 삶의 방식과도 관련이 있다고 말했다. 무의식적인 마음과 자동 기술적 행동에 대한 초현실주의자들의 끌림이 어떻게 어린 카르티에브레송의 호기심을 불러일으켰는지를 어렵지 않게 알 수 있었다. "자의식을 줄이는 것은 초현실주의의 한 측면이에요." 그는 확신에 차서 말했다. "자기 자신을 넘어서죠." 활쏘기와 사진도 마찬가지였다.

여기서 나는 그의 유명한 이론인 '결정적 순간'을 떠올렸다. 이는 17세기에 한 추기경이 "삶의 모든 것에는 결정적 순간이 있다"고 한 데에서 인용한 것으로, 1950년대 초 카르티에브레송이 출간한 책의 제목이다. 사진에서 결정적 순간은 사진가가 변화무쌍한 삶을 바라보다가 갑자기 표현적인 형태를 촬영하게 되는 찰나의 순간이다. 그 순간을 만나면 반드시 셔터를 눌러야 한다. 순간을 놓치면 영원히 사라진다. "'아까 그 미소를 다시 한 번 해 주시겠어요'라고 어떻게 말하겠어요?" 그가 말했다.

그 미소만큼이나 시각과 형태가 맞물리는 구성도 중요했다. 하지만 카르티에브레송은 기하학에 극도로 관능적인 느낌을 갖고 있다. 나는 전형적인 프랑스인이라고 농담을 할 뻔했다. "수학은 시예요. 이해할 필요가 없고, 그저 느끼면서 거기에 따라 살면 되는 거예요. 나한테 수학은 형태의 리듬입니다. 그것은 사랑을 나누는 것과 같은 커다란 기쁨이죠." 그가 말했다.

앙리 카르티에브레송, 「이탈리아 로마Rome, Italie」(1959)

천천히, 그리고 빠르게 보기

그는 사진가들이 그런 것을 완전히 내면화해야 한다는 견해를 갖고 있었다. 즉, 생각 없이 인식해야 한다는 것이다. 그는 기하학적 구조란 "성스러운 것 아니면 아무것도 아닌 것"이라고 주장하고는 주먹을 쥐고 팔뚝을 치켜들면서 활력 넘치는 포즈를 취했다.

이쯤 되니 형식적인 인터뷰 진행을 하려던 모든 가식은 진작에 사라져 있었다. 물론 역설적이게도 카르티에브레송은 매혹적이고 흥미로운 사실을 밝히고 있었다.

그날 그의 이야기 중에서 그의 예술과 삶에 대한 철학을 집약한 듯한 말이 내게 남았다. 앞으로 언제까지 살 수 있겠냐는 질문이 나오자 그가 반응했다. "몇 년, 몇 달, 몇 시간, 몇 분이 아니라 중요한 것은 강렬함입니다."

인터뷰는 적어도 카르티에브레송이 실행해 온 대로의 사진과 어느 정도 확실한 공통점이 있다. 그것은 바로 다른 사람, 때로는 만나기 직전까지는 전혀 몰랐던 타인을 대면하는 일이다. 인터뷰라는 게임의 규칙 덕에 당신은 사회적 만남에서 가능한 수준보다 더 깊고 흥미로운 주제를 이야기할 수 있다.

하지만 인터뷰어는 카르티에브레송이 말한 사진가와 같아야 한다. 대상이 자신을 드러낼 때까지 기다리며 태세를 갖춰야 한다. 인터뷰어는 흥미로운 것을 말해야 하지만 언제 입을 닫아야 하는지를 알아야 한다. 진행자가 말하는 것이 아니라 인터뷰 대상이 말하는 것이 중요하기 때문이다. 다시 말해 직관적인 이해와 자발성의 조합이 요구된다. 긴장을 푸는 동시에 집중해야 한다.

아침의 끝자락이 되자 분위기가 너무 좋아졌다. 인터뷰가 끝나 가면서 그는 내게 선물을 주기로 결심했다. 나이가 들어 더 많은 시간을 들일 수 있게 되면서 발간한 드로잉 도록이었다. 젊은 시절에 그는 역설적이게도 교육자이자 큐비즘 작가인 앙드레 로트André Lhote 밑에서 회화 교육을 받았다. ("그는 내 눈에 도움이 될 필수적인 훈련을 시켰지만 상상력은 없었어요.")

70·80대에 이르러 카르티에브레송은 젊은 시절에 공부했던 미술로 돌아왔다. 데생 화가로서 그는 여전히 배우듯 털어놓았다. "그건 구조와 형태에 대한 감각의 문제예요. 여자 가슴은 그렇게 어렵지 않은데, 손과 발로 오면 문제란 말이죠."

그럼에도 드로잉은 그가 사진만큼 관심을 갖는 활동이었다. 그는 사진을 "찰나의 드로잉!"이라고 표현했고, 이어서 무정부주의적으로 규칙을 집어치우고 곧바로 말을 뒤집었다. "그건 결국 사진의 한 측면일 뿐이에요. 카메라처럼 연필로도 원하는 무엇이든 할 수 있어요."

"스케치를 좀 하세요?" 그가 내게 물었다. "필수적이에요. 나는 그게 이해를 위한 유일한 방법이라고 생각해요. 비디오는 금지해야 해요. 그런 모든 장치는 사람들이 무언가를 봐야 할 때 주의를 산만하게 만들어요." 이 말은 그가 오랫동안 지니고 다닌 카메라에는 분명 적용되지 않았다.

하지만 확실히 카르티에브레송은 요즘 자신이 대부분의 시간을 들인 그림 작품에 약간의 의구심을 갖고 있었다. 그는 도록 앞면에 사인을 했다. 하지만 사인을 하기 전에 페이지를 조금 훑어봤다. 그러자 놀라운 일이 펼쳐졌다. 그는 연필을 꺼내 여기 저

기 윤곽을 강조하면서 드로잉을 다듬기 시작했다. 작업을 끝낼 때쯤에는 책의 거의 모든 이미지를 수정했다. 이 드로잉에는 명백히 '결정적 순간'도 없었고, 추측하고 아는 일도 없었다. 오히려 그는 그 회화들을 내버려 둘 수 없었다.

이때쯤 거의 점심시간이 되었고, 카르티에브레송과 마르틴 프랑크는 함께 식사하고 가라고 내게 친절하게 다그쳤다. 하지만 전날의 유로스타 경험으로 인해 여전히 불안했던 나는 파리 북역으로 최대한 빨리 가기 위해 집에서 나서야 한다고 말했다.

내가 나올 때 카르티에브레송은 엘리베이터를 타지 말고 계단으로 내려가라고 말했다. 아파트 아래층이 19세기의 유명 미술 컬렉터였던 빅토르 쇼케Victor Choquet가 살았던 곳이었기 때문이다. 그러니까 그 난간은 예전에 에두아르 마네Édouard Manet와 폴 세잔이 잡았던 것이다. 나는 그것을 그 유명한 화가들뿐 아니라 앙리 카르티에브레송이 잡았던 나무 조각이라고 생각하면서, 그의 조언대로 계단으로 내려갔다.

그것이 우리 만남의 마지막이었다. 인터뷰가 있고 몇 주 후, 나는 카르티에브레송으로부터 이메일을 받았다. 그는 기하학과 무정부주의를 말하다가 샛길로 빠져서 회계학 이야기를 했다. "우리는 회계사들이 만들어 놓은 세상에 살고 있어요." 그는 특유의 무례한 태도로 외쳤다. "수학은 시고, 회계는 수학의 창녀"라고 선언했다. 그러고 나서 덧붙였다. "아주 좋은 회계사 친구가 있는데, 내일 나를 만나러 올 겁니다."

이에 대해 너무 깊게 생각하지 않으면서, 오히려 이 위대한 무정부주의자가 회계사와 만났다는 사실에 일말의 짜릿함을 느

끼면서, 나는 이 내용 전체를 기사에 실었다. 카르티에브레송은 마지막 말은 사적인 것이라 포함시키면 안 되었다고 항의했다. 나는 거기에 사과했다. 그리고 그와 인사치레를 몇 마디 더 나눴지만, 다시는 그를 보지 못했다.

그로부터 3년 후에 그는 세상을 떠났다. 96번째 생일을 얼마 남기지 않은 어느 날이었다. 나는 악의 없는 입바른 말을 비롯해 그를 짜증나게 했던 일을 후회했다. 하지만 그가 제안한 점심을 먹지 않았던 일에 훨씬 더 미안했고, 사실 지금도 바보 같다고 생각한다. 나의 실수는 계획을 고수한 데 있었다. 인생이 즉흥적으로 흘러가는 것을 따르지 않았던 것이다.

그날 그가 했던 몇 마디 말이 내 마음속에 남아 있다. 정말 중요한 것은 강렬함이다. 그리고 그가 강조했던 것은 단지 보는 것이었다. 대학 친구 하나가 갤러리에서 회화 앞에 서면 뭘 해야 하느냐고 걱정스럽게 물어 본 적이 있다. 이것이 일반적인 당혹감이라고 생각한다. 나는 과거나 지금이나 여기에 대답하는 데 곤란함을 느낀다. 어떤 사람은 음악을 즐기지 않는 것처럼, 어떤 사람은 미술 혹은 그 어떤 것을 보는 데서 즐거움을 찾지 못한다. 하지만 '형태의 리듬'과 기하학과 색채, 질감의 관능, 그리고 다른 모든 시각적 즐거움을 느낀다면, 이유를 설명하기 어렵지만 카르티에브레송이 말했듯, 미술은 그치지 않고 그 의미가 채워지는 엄청난 즐거움이다.

15

엘스워스 켈리
: 눈을 키우기

미국

뉴욕

뉴저지주

뉴욕주

매디슨 가

이트

노들러 갤러리

뉴욕

대서양을 건너는 하늘 어디서나 나는 엘스워스 켈리Ellsworth Kelly의 작품을 떠올렸다. 비행기 날개의 흰 곡선, 하늘을 배경으로 한 창문의 둥근 모퉁이 등 주변에 있는 것들이 차츰 그의 우아하고 미니멀한 추상화로 변하기 시작했다. 중요한 미술가들은 모두 그렇다. 그들의 작품에 빠지면 온 세상이 다르게 보인다. 엘스워스 켈리는 흰 벽 위의 캔버스 하나에 한 가지 색만 쓰는 것을 비롯해 극단적으로 덜어내는 데 있어서 대가다. 하지만 그의 작품은 일종의 공백으로 보이는 대신 빛과 공간으로 가득 차 있다.

마지막에 이르러서야 그와의 만남이 성사되었다는 연락을 받았다. 켈리는 1997년 여름 – 브리튼과 모던으로 나뉘기 전의 – 테이트 갤러리에서 큰 전시를 열었다. 당시 내가 정기적으로 기고하던 『모던 페인터스Modern Painters』에서는 전시가 열리기 몇 달 전에 그에게 인터뷰를 요청했다. 하지만 확답을 받지 못하고 있었는데, 갑자기 그의 작업실에서 켈리가 사흘 후 오후 1시 정각에 매디슨 가Madison Avenue[1]의 한 식당에 들를 것이라는 답이 왔다. 나는 짐을 싸고 비행기 표를 사서 뉴욕으로 갔다.

문제의 식당은 매디슨 가에 있는 이트E.A.T.였다. 비싸고 고급스러운 곳이 아니었다. 예약이 필요 없다는 장점이 있었지만, 테이블로 안내를 받아 서로 자동으로 소개할 수는 없는 구조였다. 그의 외모에 대해 내가 아는 정보는 50여 년 전인 1948년 전시 카탈로그에 실린 작은 흑백 사진이 전부였다. 어떻게 켈리를

1 미국 뉴욕에 위치한 거리. 맨해튼 지역을 남북으로 가로지른다.

'엘스워스 켈리: 프린트와 페인팅Ellsworth Kelly: Prints and Paintings'전 설치 전경
(2012년 1월 22일~4월 22일, 미국 로스앤젤레스 카운티 미술관)

알아 볼 수 있을까?

　보통 이런 경우에 그래 왔던 것처럼, 나는 유난히 일찍 도착
해서 앉을 만한 자리를 잡고 엇비슷한 연령대의 모든 남성 손님
을 초조하게 훑어보며 기다렸다. 내가 알기로 켈리는 70대 중반
이었다. 그런데 다행히 그가 나를 어떻게 알아봤는지 갑자기 힘
차게 나타나 말을 건넸다. "마틴, 맞죠?"

　그는 자리에 앉아 흰 살 생선 샌드위치와 맥주를 시키더니
이트의 음식을 극찬했다. 직접적이고 단순하며 소란스럽지 않은
것을 좋아하는 그의 방식과 어울렸다. 그리고 그는 내가 뉴욕 업
스테이트에 있는 작업실까지 오는 것보다 여기가 편할 것 같아서
이 식당을 선택했다고 설명했다. 다행이었다. 우리의 대화가 잘

풀리겠다는 느낌이 금세 뚜렷해졌다.

곧이어 우리는 피트 몬드리안Piet Mondrian[2]에 대해 이야기를 나누었다. 몬드리안은 우리가 식사하는 곳에서 가까운 이스트 59번가 15번지에서 생을 마감했다. 나는 벤 니콜슨Ben Nicholson[3]이 몬드리안에게 햄프스테드Hampstead[4] 작업실을 보여 줬던 일화를 켈리에게 소개했다. 몬드리안의 작업실처럼 널찍하고 기하학적인 공간이었는데, 잠시 후 몬드리안은 창밖의 나무를 가리키며 이렇게 평했다고 한다. "자연이 지나치네."

켈리는 이 이야기에 자신이 제2차 세계 대전 후 파리에 살 때 알게 된 조르주 반통겔루Georges Vantongerloo[5]와의 일화를 덧붙였다. 반통겔루는 몬드리안의 동료로 데 스테일De Stijl[6] 운동에 함께 참여했었다. "어느 날 반통겔루한테 시골에 가서 살겠다고 했

2　네덜란드의 미술가(1872~1944). 단순한 기하학적 요소와 색채를 활용한 네덜란드 구성주의 추상화의 거장으로 일컬어진다.

3　영국의 미술가(1894~1982). 입체파와 피트 몬드리안의 영향을 받아 기하학적 요소를 통해 현실을 재현하는 추상화를 남겼다.

4　영국 잉글랜드 런던의 한 지역

5　벨기에의 미술가(1886~1965). 데 스테일의 창립 멤버로 평면 작품은 물론 구성주의 조각 작품도 남겼다.

6　1917년 네덜란드에서 시작한 예술 운동으로 '신조형주의'로 번역된다. 미술가이자 디자이너, 비평가였던 테오 판 두스뷔르흐Theo van Doesburg를 중심으로 태동하여 피트 몬드리안, 빌모스 후사르Vilmos Huszár 등의 미술가, 헤리트 리트펠트Gerrit Rietveld를 비롯한 건축가 등이 참여했다. 단순한 형태와 색으로 조화와 질서를 구축하여 고유한 시각적 언어를 찾는 것을 이상으로 삼았다.

더니, 이렇게 말하더군요. '아 그래요, 시골⋯⋯, 나도 한 번 가봤어요.'"

반대로 켈리는 도시보다 시골을 훨씬 더 편한 환경으로 여겼다. "뉴욕에 오면 어디를 봐야 할지 모르겠어요." 그가 불평을 시작했다. "어디든 모두가 좀 쳐다보라고 소리치는데 너무 지나쳐요. 나는 자연에 있으면 형태적 안정감을 느낄 수 있어요. 폭풍우로 모든 게 움직이더라도 말이죠."

"난 새에 푹 빠졌어요." 그가 말을 이었다. "색깔도 좋고, 날 수 있다는 사실도 좋죠. 예를 들면 풍금새의 붉은 몸통과 검정 날개처럼 새의 색깔은 거의 우연에 가까워요. 이런 새를 보면 그 색깔에 정말 압도당하죠."

그러자 나는 비행기 안에서 구겐하임 전시에 맞춰 발간된 대형 도록과 하늘을 가르던 날개를 창을 통해 번갈아 보던 경험을 설명했다. 한순간 창밖의 광경이 무릎 위의 책 속에 담긴 엘스워스 켈리의 작품을 빼닮았던 것이다. 예를 들면 「다크 블루 커브 Dark Blue Curve」(1995)처럼 위쪽에 얕은 호가 있는 넓은 부채꼴 모양이었다. 그의 작품은 후기로 갈수록 거의 회화만큼 얇은 조각이 되었는데, 세심하게 보정된 순수한 색 자체를 정확하게 구획해서 액자 없는 흰 공간에 걸어 균형을 맞추는 방식이었다(켈리는 마치 벽에서 탈출해 바닥에 서 있는 회화 같은 조각도 만들었다).

내가 보기에 켈리는 미술사에 쉽게 들어맞는 작가는 아니다. 그는 개인주의적 미국인의 전형으로, 셰이커 교도들이 만든 가구나 나바호족의 화살촉처럼 완전히 순수한 작품 세계를 펼쳐 왔다. 그래서 예를 들면 하드에지hard-edge 추상화파[7]나 1960년대의

미니멀리즘 운동에도 속하지 않는다.

켈리는 일찍부터 어디에도 속하지 않았다. "내가 봤던 다양한 회화 작품은 매우 개인적으로 보였어요. 마치 미술가가 '이걸 그리고 싶어. 이게 내가 하고 싶은 거야' 하고 말하는 것 같았죠. 하지만 당시에 나는 당장 무엇을 그리고 싶은지 몰랐어요. 그리고 싶지 않은 게 많다는 건 알고 있었지만요. 그런데 초상화는 그리기 싫었어요. 풍경화도 싫고, 심지어 추상화도 싫었죠. 하지만 사람들은 '뭐든 회화로 그릴 수 있다'고 느끼는 모양이었어요."

인터뷰 몇 달 뒤, 켈리와 루시안 프로이트의 흥미롭고 우연한 만남이 있었다. 겉보기에 이들은 공통점이 거의 없는 미술가들이다. 그럼에도 켈리는 루시안에게 테이트에서 열릴 전시를 개막 전에 미리 보여 주었다. 그리고 이런 종류의 미술을 분명히 미심쩍어 하는 프로이트가 작품 중 하나를 가리키더니 그것이 가장 좋다며 "보다 많은 세계를 안에 품고 있기 때문"이라고 말했다. 켈리는 그를 껴안았다.

7 1950년대부터 등장한 미국의 포스트모던 미술사조 중 하나다. 날카롭고 정확하게 화면을 구획하고 선명한 색을 채워 마치 회화를 기계적 계산의 결과로 보이게끔 하는 형태적 특징을 갖는다. 이는 작가 개인의 강렬한 감성과 주관을 강조했던 추상 표현주의에 대한 반발로, 작품이 작가의 소유물이라기보다는 하나의 독립된 사물로 보이도록 한다. 대표적인 작가로는 요셉 알버스Josef Albers, 케네스 놀랜드Kenneth Noland, 칼 벤자민 Karl Benjamin 등이 있으며, 엘스워스 켈리도 일반적으로는 하드에지 화파에 속해 있는 것으로 여겨진다.

엘스워스 켈리, 「브라이어Briar」(1961)

루시안의 말은 분명 옳았다. 켈리의 작품 세계는 기하학적인 면에서 몬드리안이나 미니멀리즘에 기반하지 않는다(아마도 추상화를 그리고 싶지 않았다는 말의 뜻이 이것이었을 테다). 그렇다고 그것이 나무나 사람을 그린 그림도 아니라는 것은 명백하다. 하지만 그의 회화는 현실 세계의 감각과 모습에 기인한다. 그는 두 개의 곡선만 간단히 그어 구성한 작품을 데이비드 호크니에게 설명하면서 "두 소년의 엉덩이"를 표현했다고 말했다(그리고 호크니는 "정말 좋아요"라고 평했다).

당연히 이 내용은 켈리가 나처럼 이제 막 만난 저널리스트에게 직접 말해 준 것은 아니었다. 하지만 그는 항상 실제로 존재하는 대상과 식물, 그중에서도 특히 꽃을 그린다고 내게 설명했다.

식물학자처럼 관심을 두기보다는 그 형태나 형태들 사이의 형태들, 그의 말을 직접 옮기자면 "양의 공간과 음의 공간이 만드는 패턴"에 관심을 둔다고 설명했다. 바로 여기서 우리는 미술가의 눈을 필요로 한다. 미술가가 아닌 사람 중에 사물의 틈에서 발견되는 아름다움에 매료되는 자가 몇이나 되겠는가?

내가 비행기에서 읽은 이야기 중에는 켈리가 녹색과 흰색이 섞인 스카프를 맨 여성을 길에서 보고 너무 흥미가 생긴 나머지 그녀를 쫓아가서 녹색과 흰색의 비율을 정확히 확인했다는 내용이 있었다. 내가 이 이야기를 꺼내자, 그는 오래 전 뉴욕에서 길을 걷던 그 순간을 기억했다. "그저 녹색과 흰색의 조합이었는데 눈에 띄었어요. 어떻게 해서든 그 색을 만들어야겠다고 생각했죠."

나는 그림자나 스카프의 어떤 부분이 그에게 그토록 강한 영감을 주는지 물었다. 내가 짐작한 것처럼, 그는 그것을 정말 몰랐다. "내 생각에 그들이 내게 말을 거는 것 같아요. 내가 찾아다니지는 않고, 갑자기 어떤 게 내게 와서 모습을 드러내는 거죠. 마치 내가 그곳에 있는 것처럼요. 나는 잘 이해하지 못하지만 내 눈은 이해한다고 생각해요. 내 눈이 마치 독재자 같죠. 나는 눈이 시키는 대로 하고 있어요. 내 눈을 키워 냈어요."

켈리를 만나기 얼마 전, 나는 완전히 다른 예술 영역의 유명 미국 예술가인 재즈 색소폰 연주자 소니 롤린스Sonny Rollins를 인터뷰했다. 자신의 음악이 어디에서 오는지 모른다는 고백에 나는 매우 놀랐다. 그의 색소폰에서 터져 나오는 음표의 흐름은 나이아가라 폭포 같지만, 그는 본인의 의지대로 연주한 게 아니었다. 그는 스스로 항상 수준 높은 공연을 할 수 있는 단계에 이르렀다

고 느끼면서도, 수백 명의 관객 앞에서 공연할 때마다 초조하다고 밝혔다. 아마도 이것이 모든 창조적 활동의 진실일 테다. 우리는 말, 소리, 혹은 형태나 색깔에 대한 감각 같은 원재료가 어디에서 오는지 잘 모른다. 다만 편집하고 다루는 법을 배울 수 있을 뿐이다.

*

켈리는 원래 뉴욕주에서 태어났고, 삶의 대부분을 피츠버그에서 보낸 미국 동북부 사람이다. 하지만 그의 경력에서 가장 중요했던 시기는 1948년부터 1954년까지 프랑스에 머문 시절이다. 마치 한 세기 전의 제임스 맥닐 휘슬러James Abbott McNeill Whistler[8]처럼 그는 파리에서 훈련된 미국 예술가인 셈이다. 작품에는 뉴잉글랜드의 청교도주의뿐 아니라 파리 사람 같은 활력이 남아 있다. 그는 색깔을 표현할 때 "육감적인voluptuous"이란 단어를 여러 차례 사용했다.

켈리는 처음에 보스턴미술관학교에 다녔지만, 파리로 떠나면서 자신을 발견했다고 말했다. "1948년에 파리에 도착해서 미술계를 보는데, 나는 유럽인도, 프랑스인도 아니란 걸 깨달았어요. 내가 너무나 좋아하는 미술가들은 파리 학교 출신이거나 독일인, 혹은 러시아인이었지만 말이죠. 10번째, 15번째, 아니면 20번째 피카소의 아류 화가가 되고 싶지는 않다고 판단했어요.

8 미국의 화가(1834~1903). 프랑스 파리와 영국 런던에서 주로 활동했다.

엘스워스 켈리, 호텔 드 부르고뉴 스튜디오에서 (1950, 프랑스 파리)

새로운 걸 생각해야 했죠."

"무언가를 묘사하는 데에는 관심이 점점 사라졌어요. 르네 상스 이후 이젤 회화는 무언가를 묘사해 왔는데, 나는 스스로에게 말했어요. 더는 아무것도 묘사하고 싶지 않다고. 다른 모든 것처럼 회화는 그냥 회화처럼 보일 수 있게 표현하고 싶었어요. 왜, 그런 거 있잖아요, 이건 전화고 저건 가방, 그리고 이건 회화인 거죠. 어떤 걸 그린 회화가 아니라 그 자체가 되길 바랐어요."

그의 초기작은 사각 색면의 배열이라는 점에서 몬드리안의 작품처럼 보이기도 한다. 하지만 이 네덜란드 미술가의 작품은 플라톤 우주의 축소판처럼 이상적인 조화를 구현한 이미지로, 모든 사각형과 색의 구획이 서로 균형을 맞추도록 조정되었다. 켈리는 그것이 자신이 "작업할 수 없는" 방식이었다고 고백했다. 대신에 「거대한 벽을 위한 색Colours for a Large Wall」(1951) 같은 그의 작품은 무작위로 색을 칠한 사각형 종이들로 배열되었다. 그 결과 조화롭기보다는 역동적인 힘이 넘치는 작품이 되었다.

"작품을 한다고 말할 수 있는 단계까지 왔어요." 그가 설명했다. "구성하고 싶지는 않아요. 빨간색과 파란색이 어떻게 조화를 이루고, 저곳에 노란색이 있어야 한다는 걸 알아내려고 애쓰고 싶지 않아요. 내 생각에는 워홀도 비슷하게 했던 것 같아요. 우연히 작업이 이루어지게 놔두고 관객과 회화 사이에 어떤 개성도 개입하지 않도록 방향을 제시하는 거죠. 작품 자체로 존재하도록 놔두는 거예요."

나는 이러한 작업 방식과 그의 작품이 선禪의 일종임을 깨달았다. 켈리는 순수하게 시각적 의식 상태에 진입할 수 있게끔 자신을 단련해 왔다. "우리는 깨어 있을 때 항상 눈을 뜨고 있어요. 눈을 쓰는 데 너무 익숙해져서 무언가를 보기보다 생각에 잠기는 경우가 많죠. 실제로는 집중하는 게 아니에요. 만약에 무언가에 집중하고 그것을 알아보기 시작한다면, 나머지는 중요하지 않아요." 생각을 멈추고 눈을 뜨면 모든 것이 추상적으로 변한다고, 그가 다시 한 번 명언처럼 말했다.

그리고 나서 그는 오래전 경험을 떠올렸다. "꽤 어렸을 때 밤에 멀리서 창문을 보는데 빨간색, 검은색, 파란색 형태가 보였어요. 그게 뭘까 너무 궁금해서 창가로 갔는데, 그걸 찾을 수가 없었죠. 어디로 갔을까 생각했어요. 그러다가 아주 천천히 뒷걸음질했더니, 그게 검은 벽난로와 빨간 소파, 파란 담요라는 걸 깨달았어요. 우리는 있었던 많은 일을 잊곤 하는데, 나는 그것만큼은 결코 잊은 적이 없어요."

*

우리는 점심을 먹고 나서 함께 밖으로 나갔다. 켈리는 건물 모퉁이를 돌아 노들러 갤러리Knoedler Gallery[9]로 나를 데려가서 대화를 나눌 수 있는 빈 사무실을 얻었다. 그리고 거기서 나는 그의 눈이 작업하는 방식에 대한 실제 시범을 볼 수 있었다.

"내가 프랑스에 있을 때 말이죠," 그가 설명을 시작했다. "건축물의 세부적인 부분에 점점 관심을 갖게 되었어요. 도로에 있는 지하철 환기구나 파리의 구조물 말이죠. 매우 선택적이었어요. 예를 들어 여기 이 벽을 보는 것과 같은 거예요."

켈리는 우리가 대화 중인 별 특징 없는 방의 한 구석을 가리켰다. "창문 블라인드가 있는 곳은 매우 밝고, 아래쪽 가장자리와 블라인드의 모서리 사이에서는 뭔가 일이 일어나고 있어요. 나는

9 미국 뉴욕에서 19세기 중반부터 운영된 미술상으로, 2011년에 폐업했다.

스스로에게 말해요. 저걸 그리고 싶지는 않지만, 저것과 유사한 뭔가를 만들고 싶다고. 나는 저런 성질을 가진, 저렇게 압축된 뭔가를 구축해 보고 싶어요."

놀라웠다. 나는 켈리의 눈을 통해 내 주위를 바라보게 되었다. 흔하디 흔한 이 다용도 공간에서 그는 흥미로운 가능성을 보고 있었다. 그는 고개를 돌려 다른 것을 발견했다. "저기 기울어진 책 더미의 윗부분과 책 사이의 어두운 선, 그리고 빨간색이 파란색과 어울리는 방식 있죠? 저것도 회화가 될 수 있겠네요."

켈리 역시 카지미르 말레비치처럼 '검은 사각형'과 '흰 사각형'을 만들었다. 추상 미술의 처음과 끝인 이 러시아 미술가의 명작은 궁극적인 진리를 재조명할 의도를 가졌던 반면, 켈리의 작품은 파리의 카페테라스에서 자신이 보았던 창문에서 비롯했다 (사실 액자와 사각형은 창문과 창문틀처럼 따로 그려져 있다).

한때 켈리는 헛간 문의 텅 빈 곳, 농장 처마에 드리운 그림자 등 자신이 경험한 시선의 파편 중에 기록하고 싶은 것을 대조가 극명한 흑백 사진으로 많이 남겼다. 사진은 그 자체로 아름다웠지만, 켈리는 그것을 토대로 작업을 할 수 없다고 여겼다. 그는 그렇게 한번 시도했지만 그것이 "마법을 잃었다"고 말했다. 사진에서 작업할 때 발생하는 문제는 "이미 완성된 것에서 시작"한다는 점이었다. 누군가가 앙리 카르티에브레송이나, 몇 년 뒤 내가 만난 로버트 프랭크Robert Frank의 사진으로 회화를 그리려고 했어도 마찬가지였을 것이다.

16

로버트 프랭크
: 항상 변화하는 것

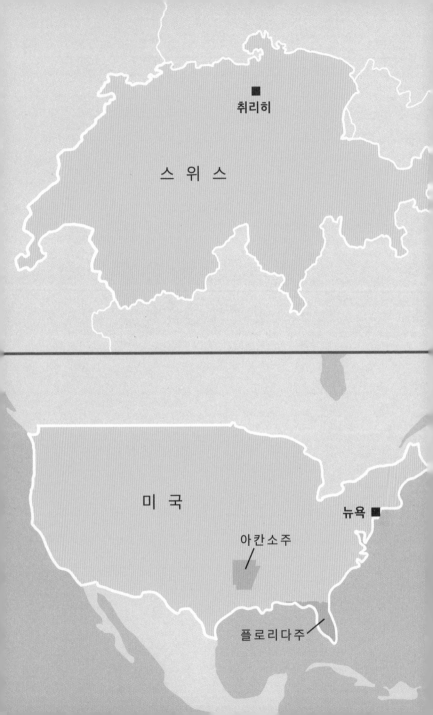

로버트 프랭크Robert Frank는 내게 취리히Zurich 트램의 종점이자 가장 큰 역의 맞은 편에 있는 핫도그 노점에서 만나자고 했다. 알베르트 아인슈타인이 스위스 트램을 타면서 상대성 이론을 처음으로 떠올렸으니 꽤 적당한 곳 같았다. 그리고 프랭크는 사진에 상대성 이론을 대입한 사람이라고 할 수 있다. 그의 친구이자 시인인 앨런 긴즈버그Allen Ginsberg[1]가 관찰한 대로, 그는 "자연스러운 시선-우연한 진실"이라는 새로운 시각적 방법을 창안했다.

이 약속 장소는 놀랄 만큼 일상적이었다. 나는 취리히가 처음이라서 대중교통 노선, 근처의 간이 노점 등에 대해 전혀 아는 바가 없었다. 그래서 2005년 가을, 나는 확신 없이 이른 비행기를 잡아타고 시내로 들어가는 기차를 거쳐서 트램에 올라탔다.

종점 근처에는 정말 작은 핫도그 노점이 있었다. 나는 반신반의하며 그 앞에 서 있었다. 약속한 시간이 되자 한 노년의 남자가 한가롭게 걸어왔다. 로버트 프랭크가 편안함과 정확함을 적절하게 버무린 채 도착했다. 한두 시간 전, 9킬로미터 상공에서 잭 케루악Jack Kerouac[2]의 설명을 읽고 기대했던 딱 그 모습이었다. "스위스인, 눈에 띄지 않음, 친절함."

1 미국의 시인(1926~1997). 1950년대에 활동한 비트 세대의 주축 중 한 사람이다.
2 미국의 소설가(1922~1969). 앨런 긴즈버그와 함께 비트 세대의 주축으로 활동했다.

트램 역에 있는 돼지고기 소시지 노점을 고른 이유에 대해 그는 찾기 쉽고 소시지를 먹고 싶어서라고 멋쩍게 말했다(소시지는 맛있었다). 하지만 이곳은 전형적으로 프랭크다운 장소였다. 예기치 않고, 일상적이며, 세상이 흘러가는 멋진 광경을 볼 수 있는 곳이었다.

취리히는 아인슈타인이 트램에서 깨달음을 얻은 제1차 세계 대전 이전부터 지금까지 별로 달라진 게 없어 보였다. 그리고 프랭크는 일생을 취리히에서 살았을지도 모르는 것처럼 이 도시에서 아주 편해 보였다. 하지만 이는 잘못된 추측이었을 것이다. 프랭크는 취리히로 돌아오기 전까지 전 세계를 돌아다녔기 때문이다.

트램이 덜컹거리며 지나가는 것을 관찰하던 그는 이 세상이 "언제나 바뀌고 있으며, 다시는 돌아오지 않는다"고 말했다. 그렇기 때문에 이 사진가는 헤라클레이토스 역설의 한 사례로 볼 수 있다. 이 고대 그리스 철학자는 같은 강에 발을 두 번 들여놓는 것이 불가능하다고 말했다. 우리가 발을 다시 들여 놓으려고 하면, 물은 이미 변해 있고 우리도 변해 있기 때문이다. 마찬가지로 우리는 같은 사진을 두 번 찍을 수 없다. 특히 프랭크나 그의 선배인 카르티에브레송처럼 현실의 흐름 안에서 촬영한다면 더욱 그렇다.

*

천천히, 그리고 빠르게 보기

잠시 후 프랭크는 트램 정류장 근처에 위치한 '하우스 줌 루에덴Haus zum Rüden'이라는 식당으로 옮기자고 제안했다. 맛있는 뢰스티rösti[3]가 메뉴에 있는 조용하고 낡은 식당이었다. 어찌 보면 이곳은 젊은 시절의 로버트 프랭크가 도망친 이유를 설명하는 공간이라 할 수 있다.

"여기에 돌아왔을 때 믿기지가 않았어요. 이 자체가 특권이었거든요. 나한테 이곳은 약간 대학 캠퍼스 같아요. 내려다보면 호수의 물이 맑고요. 환상적이죠. 더 어렸을 때에는 호수를 피해서 걸었어요. 지금은 이 평화에 매료됐고요." 그가 감탄했다.

프랭크는 1924년 11월 취리히의 교양 있는 유태인 집안에서 태어났다. 라디오 수입상을 하던 그의 아버지는 독일에서 스위스로 이주했다. 제2차 세계 대전 중 스위스는 나치가 지배하는 유럽에서 유일하게 안전한 곳이었다. 하지만 전쟁이 끝나고 나니 프랭크는 더 넓은 세계로 나가고 싶었다. 스위스의 협소함이 싫었고, 아버지의 사업을 물려받고 싶지 않았다. 그러던 어느 날, 프랭크가 살던 아파트의 다락방에 묵던 이웃이 도망칠 수 있는 한 가지 방법을 알려 주었다.

"그 사람은 나한테 많은 영향을 끼쳤어요. 멋진 사람이었죠. 아주 과묵하고 잘 듣지는 못했는데, 현대 미술에 대한 지식은 풍부했어요. 우리 아버지는 항상 고전 미술만 이야기하셨거든요. 그 사람 덕에 부모님이 보여 준 삶 외에 다른 세상이 있다는 걸

3 스위스의 전통 감자 요리. 감자를 강판에 갈아 둥글게 부쳐서 요리한다.

로버트 프랭크 (1984, 앨런 긴즈버그 촬영)

알게 됐어요. 그 사람이 사진으로 무엇을 할 수 있는지 차분하게
알려 줬죠."

젊은 시절에 프랭크는 자신보다 나이 많은 작가들, 특히 런
던의 빌 브랜트Bill Brandt와 스위스의 고타드 슈Gotthard Schuh로부
터 사진을 배웠다. 하지만 그는 이렇게 덧붙였다. "내가 알던 몇
몇 화가들이 브랜트보다 '보는 방법'을 더 많이 가르쳐 줬어요."

"난 사람 관찰을 좋아했습니다." 프랭크가 50여 년 전의 일
을 회상했다. "남을 아주 끈기 있게 관찰한 모양이에요. 누가 길
을 걷다가 신발 끈 묶는 모습을 보면 빨리 장비를 챙겨야 하죠.

항상 준비가 되어 있어야 해요." 그는 잠시 숨을 고르더니 말을 이었다. "카메라가 있으면 자유로워졌어요. 무엇이 옳은지 생각하지 않고 단지 좋다고 느끼는 걸 할 수 있었죠. 액션 페인팅 작가 같았어요."

지금은 보통 추상 표현주의라고 불리는 액션 페인팅은 프랭크가 1947년 뉴욕에 처음 도착했을 때 막 생긴 용어였다. 잭슨 폴록은 그해에 물감을 흩뿌렸다. 마크 로스코와 윌럼 드 쿠닝은 미술가로서 초기 성숙기의 정점에 있었다. 재즈 역시 온 도시에 퍼져 있었고, 찰리 파커의 비밥은 가장 급진적인 최신 음악 스타일이었다. 유럽에서 막 배를 타고 넘어온 스물세 살의 프랭크에게 이 모든 것과 뉴욕이라는 도시 자체는 '경이로움' 그 자체였다.

대서양을 가로지른 프랭크의 항해를 묘사하는 정확하면서도 흔한 문구는 아마도 '통과 의례'일 것이다. "긴 항해였어요. 제2차 세계 대전 때 유럽으로 무기를 들여오던 리버티 보트에 열두 명의 승객만 타고 있었죠." 그는 취리히 호수의 가을 태양을 바라보며 말했다. "그때의 폭풍우는 지금도 잊히질 않아요."

배 위에서 그는 한 젊은 남성 승객이 난간에 기대고 있는 경이로운 사진을 찍었다. 살짝 초점이 맞지 않은 배경으로는 무한한 가능성이 가득한, 소용돌이치는 혼돈의 바다가 담겼다.

＊

뉴욕에서 프랭크는 10가 주변에 살았다. 당시 10가는 추상 표현주의 화가들의 작업실이 잔뜩 모여 있었다. 드 쿠닝의 작업

실은 안뜰 건너편에 있었다. 프랭크는 작업 중인 작품에 어떤 붓질을 해야 할지 고민하면서 왔다 갔다 하는 드 쿠닝의 모습을 지켜보곤 했다. 이후 1961년 무렵, 프랭크는 도시의 불빛이 희미하게 빛나는 밤거리를 배경으로 서 있는 드 쿠닝의 아름다운 사진을 찍었다.

드 쿠닝을 완전히 추상 화가라고 할 수는 없다. 그렇지 않은 경우가 많았다. 그의 작품들은 어떻게든 세상, 즉 풍경이나 인체에서 비롯된 경우가 많았다. 하지만 자주 인용되는 데이비드 실베스터와의 인터뷰에서 찾아볼 수 있는 것처럼, 드 쿠닝이 관심을 둔 내용은 '힐끗 보기glimpse'였다. "무언가를 힐끗 보는 것, 마주치는 것은 당신도 알다시피 섬광과 같아요. 아주 작은 내용을 담고 있죠." 그의 작품 세계가 항상 변화하는 동안에도 이러한 생각은 그의 마음속에 계속 남아 있었다. "나는 빠르게 지나가는 것으로부터 여전히 깨달음을 얻어요. 마치 어떤 게 지나갈 때 받는 순간적인 인상 같은 것 말이죠."

난 프랭크의 사진도 '빠르게 힐끗 보기'라는 동일한 방식으로 설명될 수 있다는 생각이 들었다. 이에 그가 동의하며 반세기 전 일화를 들려줬다. "하루는 드 쿠닝이 마티스 갤러리를 지나가다가 거리에서 전시를 보고는 나한테 이렇게 말했어요. '들어가보지 않아도 되겠군요. 이걸로 충분해요.' 그가 말하는 방식은 정말 멋졌죠."

때로는 힐끗 보는 것만으로 충분할 수 있다. 보고 이해하기는 아주 느리기도 하고 빠르기도 하다. 예를 들어 드 쿠닝의 작품처럼 위대한 회화는 몇 시간, 아니 평생 감상할 수 있다. 하지만

언어로 옮겨 표현하기보다 훨씬 더 빨리 그 순간의 시각을 이해하는 것도 가능하다. 미술사학자이자 미술관 디렉터인 케네스 클라크Kenneth Clark[4]는 시속 48킬로미터로 달리는 버스를 타고 지나가면서 좋은 회화와 나쁜 회화를 구분할 수 있다고 말했다. 이는 과장이 아니다. 때로는 가능하다.

프랭크가 화가들에게 배운 또 다른 것은 배짱을 가지고 덤비는 일이었다. "이 미술가들은 자신이 옳다고 느끼는 일, 진정으로 하고 싶은 일을 할 용기가 있다면 성공할 수 있다는 걸 보여 줬어요. 나는 그들을 매우 주의 깊게 지켜보곤 했죠. 나는 항상 사진가였지만, 이 꿈을 따라간다면 할 수 있다는 것을 배웠어요. 정상에 오르지 못할 수도 있지만 해 볼 가치가 있었죠."

프랭크는 뉴욕에 있을 때 『하퍼스 바자Harper's Bazaar』에서 일을 한 적이 있었다. 이제 막 경력을 시작한 알려지지 않은 젊은이에게는 큰 성취였다. 하지만 얼마 후 그는 패션 사진계에서 일을 그만하고 싶어졌고, 잡지 기자들이 자신의 작품을 통제하는 것도 마음에 들지 않았다. "새로운 나라에 처음 오면 흥분을 하고 둘러보게 되죠. 그리고 자신이 하고 싶지 않은 게 무엇인지 빨리 알게 돼요." 대신 프랭크는 자신만의 사진을 찍으러 홀로 떠났다.

1948년, 프랭크는 『하퍼스 바자』에서 패션 사진을 찍는 대신 페루로 떠났다. 당시 그는 프랑스 작가이자 사상가인 알베르 카뮈Albert Camus가 1942년에 발표한 대표작 『이방인L'Étranger』을 읽

4 영국의 미술사학자이자 큐레이터(1903~1983)

고 있었다. 그저 그런 우주에 사는 외로운 아웃사이더를 다룬 소설이었다.

"나도 아웃사이더였어요." 프랭크가 회상했다. "프랑스 책을 많이 읽었죠. 특히 카뮈의 책은 전부 다 읽었고 큰 영향을 받았어요. 내용을 잘 이해하지 못했을 수도 있지만, 직관적으로 그의 세계관을 느끼고 영향을 받았어요. '당신을 위한 고대 잉카의 도시 풍경 사진'이라고 말하지 않아도 된다고 느꼈죠. 그저 나 자신을 위해 페루를 바라 볼 수 있었어요."

1940년대와 1950년대에 그는 카메라를 든 외톨이였다. 다시 말해 사람들의 다채로운 생김새를 관찰하고 하나씩 차례대로 선택하며 촬영하는, 카메라를 든 실존주의적 영웅이었다. 그는 페루에 이어 프랑스 파리, 스페인, 영국으로 갔다. 이 시기에 그는 "형사처럼" 자신의 이목을 끄는 얼굴이나 걸음걸이를 가진 사람을 따라다녔다. 어두운 코트와 모자를 쓰고 런던의 음울한 거리를 돌아다니는 은행원 같은 사람을 예로 들 수 있다.

1950년대 중반에 이르자 프랭크는 하나의 사진 대신 시퀀스 단위로 생각하기 시작했다. "상상력 같은 것"을 더하는 방식이었다. 1956년, 그는 여행 경비를 지원하는 구겐하임 기금을 받아서 미국 48개 주를 돌았다. 그리고 결국 83장의 사진을 골라서 지금까지 발간된 사진집 중 유명하기로 손꼽히는 『미국인들*The Americans*』(1959)을 출간했다. 당시 프랭크와 그의 아내 메리는 두 아이와 함께 차를 몰고 돌아다녔다. 메리는 "일종의 소풍"을 가는 느낌이었다고 전한다.

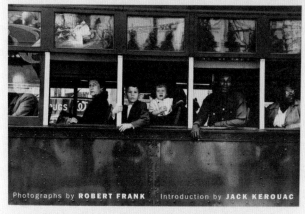

로버트 프랭크의 『미국인들』(1959) 표지

 하지만 아메리칸 오디세이는 소풍이 아니었다. 아칸소주의 리틀록에서 프랭크는 사진을 찍는 낯선 사람이라는 이유로 구금을 당했다. 석방까지는 사흘이 걸렸다. "나는 해안 끝에서 끝으로 미국을 횡단해 본 적이 없었어요." 프랭크가 회상했다. "정말 처음 하는 여행이었죠. 이 나라는 매우 험했고, 나는 승자가 아닌 사람들에게 이끌렸어요. 정말 가슴이 찢어질 정도로 슬픈 느낌의 동네가 많았죠. 이토록 험한 곳에서 굉장히 고되게 살아가는 사람들에게 이끌렸어요."

프랭크가 여행 중에 최소한의 장비(끈에 매달아 목에 건 소형 라이카 카메라)로 찍은 사진에서는 시각적인 속도가 느껴졌다. 때로는 기울어지고 흐릿해서 빠르게 움직이는 것처럼 보였다.

그가 미국을 차로 돌고 있는 동안, 당시 무명 작가였던 잭 케루악은 미국 전역을 허겁지겁 날아다니며 책을 출간할 출판사를 찾고 있었다. 이 책이 『길 위에서*On the Road*』였다. 책이 막 나온 후, 프랭크는 1957년 말 혹은 1958년 초에 케루악을 만났다. 당시 프랭크는 여전히 자신의 여행 기록을 출간해 줄 사람을 찾고 있었다. 그의 사진은 중산층의 뉴욕 출판사 담당자들에게는 충격적일 정도로 날 것이며 가혹했다. 그들이 생각했던 미국의 모습이 아니었다.

반대로 케루악은 한눈에 진가를 알아보았다. "보는 눈이 있네요." 그는 폼을 잡으며 프랭크에게 간단히 말했다. 케루악은 『미국인들』의 서론을 썼고, 두 사람은 플로리다주를 횡단하는 여행을 함께 떠났다. 하지만 이 둘은 플로리다를 서로 다르게 느꼈다. 케루악은 미국의 넓은 땅을 둘러볼 시간은 없었지만, 미국의 광활함과 자유를 칭송하는 글을 썼다. "잭은 미국을 정말 사랑했어요." 프랭크가 회상했다. "미국에 대한 그의 묘사는 내가 생각하는 가장 아름다운 글 중 하나예요."

유럽인의 눈으로 보기에 미국은 매혹적이지만 어두운 나라였다. "나는 미국을 잭이 느끼는 것처럼 생각하지 않았어요. 지금도 그렇게 생각하지는 않아요. 지금껏 미국은 별로 변하지 않았어요. 사실 더 힘들어졌다고 생각해요. 그때는 젊은이들 사이에 희망이 있었고, 무언가를 만들고 함께 이해할 수 있는 동료가 있

었던 좋은 시기였어요. 사람들이 우리를 보고 '지저분한 비트족'
이라고 불렀는데 참 웃겼죠. 그건 이제 더 이상 존재하지 않아요.
나는 그 시절을 보내며 많은 걸 배웠으니 운이 좋았죠."

*

놀랍게도, 아니 당연하게도 하우스 줌 루덴의 우아한 방에서
코스 요리와 커피를 곁들이며 계속 대화를 나누다 보니, 프랭크
가 자신을 유명하게 만든 매체에 일말의 의심을 두고 있다는 게
느껴졌다.

"나는 항상 사진을 의심했어요. 기계로 만들고 기계에 의해
복제되잖아요. 나는 화가처럼 빈 종이에서 시작해서 무언가를 만
들 수 있기를 항상 바랐어요."

뉴욕에서 그는 드 쿠닝 뿐 아니라 로스코, 바넷 뉴먼, 헬렌 프
랭켄텔러Helen Frankenthaler[5] 등 여러 화가에게 둘러싸여 있었고,
그들에게 호감 있는 겸손한 태도를 취했다. "물론 그들은 미술가
였고, 나는 사진가였어요. 그러니 내가 더 낮은 수준의 예술가였
죠." 하지만 그에게는 화가의 본능이 있었다. 거의 빛의 속도로
그림이 될 만한 것을 알아보는 능력 말이다.

사진이라는 틀 안에서도 프랭크는 쉼 없이 일했다. "나는 다
른 사진을 얻기 위해 카메라를 계속 바꿔야 했어요." 하지만 그

[5] 미국의 미술가(1928~2011). 추상주의 화가로서 반세기를 훌쩍 넘는 긴
시간 동안 전후 미국 미술계에서 인상적인 활동을 펼쳤다.

는 곧 카메라를 신경 쓰지 않게 되었다. "더는 라이카를 목에 걸고 싶지 않았죠. 혼잣말을 했어요. '이제 끝이야.'" 어느 날 그는 케루악을 찾아가 영화를 만들자고 제안했다. 그 결과가 케루악이 즉흥으로 내레이션을 녹음하고 앨런 긴즈버그, 래리 리버스Larry Rivers[6], 앨리스 닐Alice Neel[7] 등 유명한 비트족 인물이 여럿 출연한 〈풀 마이 데이지Pull My Daisy〉(1959)였다.

영화 외에도 프랭크는 다양한 표현 양식을 탐구하고 만들었다. 메시지가 종종 쓰인 포토 콜라주, 나란히 병치한 여러 이미지 등은 길버트 앤드 조지의 1970년대 사진이나 로버트 라우션버그의 컴바인 회화Combines[8]와 크게 다르지 않다. 어쨌든 프랭크가 지적한 대로 사진은 1950년대 이래 크게 달라졌다. 디지털화는 이미지를 보다 쉽게 조작할 수 있고 회화와 더 가까워지게 만들었다. 데이비드 호크니가 좋아하는 표현처럼, 손은 다시 카메라 안으로 들어갔다.

프랭크가 살아오는 동안 많은 것이 변했다. 하지만 취리히의 식당을 비롯해서 변하지 않고 남아 있는 것도 많다. 이제 떠난 지 거의 60년이 흘러 다시 돌아온 그가 여기에 있다. 헤어지기 전에 그는 약간 감상적이지만 후회 없다는 듯 뒤를 돌아봤다.

6 미국의 미술가(1923~2002). 뉴욕 학파New York School의 중심 인물로 활약했다.

7 미국의 비주얼 아티스트(1900~1984)

8 오브제를 붙인 면에 색을 첨가해 표현한 작품

"나는 이제 노인이에요. 내 인생이 아주 좋았다고 말할 수 있어요. 어찌 됐든 말이 되고, 아버지의 인생보다는 훨씬 더 나았으니 말이죠. 하지만 아주 행복한 여정은 아니었어요. 마치 인생이 끝나고 육신이 끝나듯이, 마지막에는 모든 게 부서지는 것처럼 느껴지죠. 하지만 할 수 있는 한 계속 일을 한다면 좋은 거예요."

화가처럼, 사진가에게도 은퇴란 없는 것이다.

우연과 필연

17

게르하르트 리히터
: 우연은 나보다 낫다

북 해

발 트 해

베를린

독 일

「생의 기쁨」
「노동자 봉기」

드레스덴

쾰른

쾰른 대성당
루트비히 박물관
「에마(계단 위의 누드)」

"왜 사람들이 바그너Wilhelm Richard Wagner를 듣는 걸까요?" 게르하르트 리히터Gerhard Richter가 쾰른Köln에 있는 식당에서 탁자 너머로 물었다. "도저히 이해가 안 가요." 그리고 의아한 표정을 지으며 웃었다. 리히터는 개인적으로 〈트리스탄과 이졸데 Tristan und Isolde〉와 〈신들의 황혼Gotterdammerung〉[1]에 알레르기가 있다고 털어놓았다. 짜증나게도 그날 아침 작업실에서 라디오를 틀었는데 스피커에서 바로 그 웅장한 곡들이 흘러나왔다고 말했다. 그는 라디오를 끄고 자신의 취향에 맞는 곡을 틀었다. 소박한 미국인 미니멀리즘 작곡가 스티브 라이히Steve Reich의 곡이었다.

그의 바그너 혐오는 완벽히 이해가 갔다. 리히터는 전혀 바그네리안처럼 보이지 않았다. 작고, 단정하고, 자기 비하적인 데다 풍자적이었다. 지그프리트Siegfried[2]나 보탄Wotan[3]과 가장 닮지 않은 사람이 바로 그였다. 길버트 앤드 조지나 마리나 아브라모비치와는 정반대였다. 퍼포먼스를 하지 않는 미술가였다. 그의 작품에 미술가는 드러나지 않았다. 적어도 그렇게 보였다.

점심을 먹으면서 리히터는 요셉 보이스Joseph Beuys[4]에 대한 불안함을 털어놓았다. 요셉 보이스는 리히터가 1960년대 초 쿤

1 둘 다 바그너의 오페라 작품이다.

2 독일·북유럽 전설에 등장하는 영웅

3 게르만 신화의 등장인물. 북유럽 신화에 등장하는 주신主神 오딘Odin에 해당한다.

4 독일의 미술가(1921~1986). 플럭서스 운동을 주창했으며 평면 회화부터 퍼포먼스까지 다양한 매체를 다뤘다.

스트아카데미 뒤셀도르프Kunstakademie Düsseldorf의 학생일 때 그의 스승이었고, 이후 같은 학교의 동료로 지냈다. 보이스는 적어도 리히터가 나타나기 전까지 전후 독일 미술가 중에서 가장 유명했다. 리히터는 자신보다 나이가 더 많고 유명한 미술가에게 다소 회의적이었다. "나는 보이스가 좀 미치광이 같아요."

길버트 앤드 조지와 마찬가지로 보이스는 자신이 고안한 미술가 제복을 입었다. 그의 의상은 펠트 모자, 미국 어부의 재킷, 리바이스 바지와 잉글리시 셔츠였다. 모자는 머리를 따뜻하게 감싸는 것이라지만, 옷은 그를 단번에 알아차릴 수 있게 했다. 이와 대조적으로 리히터는 자신의 작품에 거의 등장하지 않는다. 한 가지 예외가 1996년 작품이다. 이 작품은 거의 알아볼 수 없을 정도로 흐릿한 스냅 사진을 바탕으로 했다. 그래서 그를 만나기 전에는 그가 어떤 모습인지 거의 아는 바가 없었다. 넥타이를 매지 않은 얌전한 정장은 눈에 띄지 않을 정도로 평범했다. 길버트 앤드 조지나 보이스처럼 길거리에서 팬들의 환호를 받을 가능성은 전혀 없어 보였다.

보이스는 회화, 조각, 설치 외에 퍼포먼스도 했다. 그는 코요테와 대화를 나누기 위해 우리 안에서 며칠을 보냈고, 죽은 토끼에게 예술을 설명하려고 했던 작업으로도 유명하다. "보이스는 물론 중요하죠." 리히터가 곰곰이 생각하며 말을 이었다. "그는 훌륭한 엔터테이너예요. 나는 보이스처럼 말을 잘 못했어요. 그냥 조용히 있었죠."

"예술은 농담이 아니라 진지해야 해요. 나는 예술을 비웃고 싶지 않아요." 그리고 리히터는 유쾌하게 덧붙였다. "나는 터무

니없이 구식이고요." 이 말을 들었을 때 나는 그가 농담을 던진 것이라 짐작했다. 무엇보다 그는 현존하는 가장 급진적인 화가이자 동시대 미술계의 슈퍼스타이며, 가장 존경받는 생존 미술가 투표에서 늘 앞쪽에 이름을 올렸기 때문이다.

리히터는 자신이 정치적으로 "타고난 보수"라고 고백했다. "모든 사람은 어느 정도는 보수적이에요. 우리는 집을 따뜻하게 하고 먹고 살아야 하잖아요." 그는 보수적이라는 사실이 불가피할 뿐더러 불가능하다고 강조했다. "그런데 사실 우리는 보수적일 수가 없어요. 그렇게 될 만한 조건이 없으니까요." 다시 말해 무엇이라도 지킬 게 있어야 보수적이 될 수 있다는 말이다. 이는 일정 부분 그의 삶과 경력에 대한 이야기다. 그는 오래 전부터 이미 죽었다고 여겨진 회화를 매개로 작업을 계속하고 있기 때문이다.

그 이유에 대한 질문에 그는 여전히 회화를 믿는다고 답했다. 대답은 거의 운명처럼 들릴 정도로 간결했다. "나는 먹는 것도 믿어요. 우리가 뭘 할 수 있겠어요? 우리는 먹어야만 해요. 그려야만 해요. 살아야만 해요. 물론 모두가 그리는 건 아니죠. 다양한 생존 방법이 있으니까요. 하지만 내게는 회화가 최선의 선택이었어요. 젊었을 때 그다지 선택지가 많지 않았어요." 그의 대답은 사뮈엘 베케트Samuel Beckett가 쓴 구절을 떠오르게 했다. "나아가야만 해. 나는 더 갈 수 없어. 하지만 계속 갈 거야."[5]

5　『고도를 기다리며En Attendant Godot』의 한 구절이다.

게르하르트 리히터, 쾰른 작업실에서 (2017)

*

2008년 여름, 리히터를 만나기로 한 전날에 비행기를 타고
쾰른으로 날아갔다. 그리고 하룻밤을 쾰른 대성당 바로 옆에 있
는 호텔에서 보냈다. 쾰른 대성당은 독일 문화의 중심 기념물 중
하나다. 중세에 착공해 수백 년 후인 19세기에 완공된 이 건물은
중세적이면서 낭만주의적이었다. 신비로운 모습의 뇌문 탑과 첨
탑이 폭격으로 폐허가 된 도시 속에서 자리를 지켰다. 오늘날 쾰

우연과 필연

른은 콘크리트 경사로, 강철과 유리, 재건된 로마네스크 교회 등 옛것과 새것을 어우르는 3차원 콜라주처럼 보인다.

전쟁 중에 쾰른에서 벌어진 일은 종말에 가까웠다. 리히터의 어린 시절도 마찬가지였다. 미국의 비평가 피터 슈옐달Peter Schjeldahl의 말을 빌리자면, 그는 "현대판 지옥에서 성장했다." 열세 살 때 리히터는 지평선 너머로 드레스덴Dresden의 불길이 넘실거리는 모습을 보았다. 마치 히에로니무스 보스Hieronymus Bosch[6]의 지옥불 그림 같았다.

리히터는 1932년에 태어났다. 교사로 근무하던 아버지와 함께 드레스덴 외곽의 작은 마을에서 어린 시절을 보냈다. 공무원이던 아버지는 나치 가입을 강요당했다. 외삼촌 루디는 군에 입대해 얼마 지나지 않아 전사했다. 가장 암울한 일은 조현병 환자였던 이모 마리안느의 운명이었다. 그의 초창기 작품 중에 가족 스냅 사진을 바탕으로 한 작품이 여럿 있는데, 그중 「마리안느 이모Aunt Marianne」(1965)는 불안한 표정의 아기(리히터)를 무릎 위에 올려 두고 웃고 있는 한 10대 소녀를 보여 준다. 이후 마리안느는 나치의 정신 질환자 말살 프로그램을 통해 살해당했다.

대성당이 보이는 테라스에서 아침을 먹고, 택시를 타고 리히터의 작업실로 향했다. 알고 보니 상당히 가까운 거리였다. 처음에는 대화가 쉽게 흐르지 않았다. 리히터가 영어에 자신이 없다며 통역가를 사이에 두고 이야기를 나눈 것이 하나의 이유였다

6 네덜란드의 미술가(1450~1516). 특유의 독특한 상상력과 표현, 풍자로
 유명한 작품들을 남겼다.

(나중에야 리히터의 영어 실력이 전혀 나쁘지 않았고 나의 독일어 실력보다 훨씬 낫다는 것을 알았다).

대화를 시작하기 위해 일상을 묻기 시작했다. 하지만 뜻밖에 그 질문이 곧장 그의 작업 세계가 가진 복잡성과 모순에 대한 대화로 이어졌다. 리히터는 자신의 회화가 저마다 독립된 생명을 지닌다고 생각하는 것 같았다. "나는 이를테면 여섯 점을 동시에 작업해요. 이 작품들은 서로 배우죠. 더 좋은 게 있고 나쁜 게 있으면, 내가 위치를 바꿔요. 마무리가 가장 어렵죠." 그리고 괴테의 『빌헬름 마이스터의 수업 시대*Wilhelm Meisters Lehrjahrer*』를 인용했다. "모든 시작은 밝고 즐거우며, 문턱은 기대의 장소다."

밝고 즐거운 시작 뒤에는 어려움이 따른다(여행과 글쓰기를 포함해 너무나 많은 것이 가진 진실이다). 리히터는 끈질기게 밀어붙이는 방식을 고수했다. "아침에 작업실에서 몇 시간, 그리고 오후에 두 시간 더 그려요. 매일 그럴 수 있는 건 아니에요. 매일 기분이 좋은 건 아니니까요. 이렇게 하는 게 이상적이죠."

리히터는 3년 전 여름을 즐겁게 보냈다면서 "세 달 간 여섯 점의 대작"을 남겼다고 덧붙였다. 그는 이 시리즈에 미국 아방가르드 작곡가 존 케이지John Cage의 이름을 따 붙였다. 존 케이지는 '무無'에 관한 강연에서 "나는 할 말이 없다고 말하고 있다"는 말을 남겼는데, 아마 리히터도 같은 뜻이었을 테다.

1980년대 초반부터 그가 작업했던 대부분의 추상화는 고무물 긁개를 이용해 물감을 마구 바르고, 밀고, 지우기를 계속 반복하며 완성되었다. 그는 각 작품에 대해 "우연히 시작해서 어떤 일이 일어나고, 또 다른 일이 벌어진다"고 설명했다. 말하는 방식

때문인지 리히터는 수동적인 구경꾼처럼 느껴졌다. 세차장에 있는 것 같은 고무 물 긁개를 이용한 미술가의 도움으로, 작품은 자기 자신을 그렸다.

하지만 여기에 역설이 있었다. 리히터의 이 물 긁개 추상화는 마치 모네의 지베르니 연못에 있는 백합처럼 빛으로 가득했다. 모네의 작품을 보면 물 위의 빛, 표면 반사, 물 밑의 어두운 깊이를 생각하게 된다. 리히터는 우리에게 일렁이는 희미한 아름다움의 환상을 깨닫게 하는 동시에, 우리가 보고 있는 것이 그저 물감을 이리저리 문질러서 되는 대로 만든 흔적이라는 사실을 상기시킨다. 혼돈, 무에 관한 회화인 셈이다.

사실 대부분의 삶과 예술은 우연 속의 행복을 다룬다. 선사시대 화가가 동굴 옆면의 자국을 들소 같다고 보고, 레오나르도가 오래된 얼룩진 벽을 보고 전쟁과 풍경을 떠올린 것처럼, 인간은 주변의 혼란 속에서 형체와 형태를 발견한다. "우연은 나보다 나아요." 리히터가 겸손하게 설명했지만 이내 덧붙여 말했다. "하지만 무작위성이 이 일을 수행할 수 있도록 조건을 갖춰 둬야 하죠." 여기에 또 다른 역설이 있었다. 리히터는 우연의 미천한 하인인 동시에 연구소의 과학자처럼 캔버스 위에서 무작위로 일어나는 일을 통제하는 주인이었다. 피카소는 "나는 구하지 않는다, 발견한다"라는 유명한 말을 남겼다. 그리고 마셜 맥루한 Marshall McLuhan은 미디어는 메시지라고 말했다. 리히터의 추상화가 주는 메시지는, 우주가 아름다움과 의미를 읽는 거대한 로르샤흐 검사의 잉크 자국이라는 것일 수 있다.

아마 이 메시지가 정확할 것이다. "나한테 무작위성이 중요한 주제인 이유는 삶도 그렇기 때문이에요. 만일 한 남자가 한 여자를 만나지 않았다면, 그 둘은 어떻게 되었을까요?"

리히터는 어떻게 되었을까? 나는 베를린 장벽이 세워지기 직전인 1961년 3월에 청년 리히터가 동독을 떠나지 않았다면 어땠을지 궁금해졌다. 나는 또 다른 유명 독일 화가인 게오르그 바셀리츠Georg Baselitz[7]가 내게 알려 주었던 사실을 리히터에게 전했다. 시그마 폴케Sigmar Polke[8], 리히터, 바셀리츠 자신을 포함한 독일의 주요 전후 미술가 대부분이 동독을 떠난 망명자라는 것이었다. 리히터가 웃더니 생각했다.

"물론 더 정력적인 사람들이 떠났다고 간단하게 설명할 수 있긴 한데, 그렇게 단순한 문제는 아니에요. 우리는 잡지에서 현대 미술을 보고, 실제로 보고 싶어서 굶주려 있었어요. 모든 걸 가진 사람은 당연히 배고프지 않죠."

몇 가지 측면에서 동독의 미술학도들은 1950년대 영국의 학생들과 비슷한 위치에 있었다. 이들은 뉴욕, 파리 등 외부에서 벌어지는 흥미진진하고 급진적인 일들을 옆에서 봐야 하는 변방에 있었다. 동시에 어떻게 캔버스에 색을 칠하는지, 어떻게 인물 누드를 그리는지 등 다소 구시대적인 방법으로 훈련을 받았다. 드

7 독일의 미술가(1938~). 평면 회화와 입체를 중심으로 작업하며, 신표현주의의 거장으로 일컬어진다.

8 독일의 미술가(1941~2010). 사진, 회화 등 평면을 중심으로 작업하면서 전후 독일 사회와 관련된 주제를 다뤘다.

레스덴에 살던 리히터와 바셀리츠는 영국 브래드퍼드에 살던 데이비드 호크니와 공통점이 있었다.

리히터가 서독으로 가기 전에 처음으로 의뢰받았던 대형 작업은 벽화였다. 독일 위생학 박물관을 위한 「생의 기쁨 Lebensfreude」(1956)과 사회주의통일당 본부를 위한 「노동자 봉기 Arbeiteraufstand」(1959)로, 모두 드레스덴에 있다.[9] 이 프로젝트들은 주제와는 무관하게 티에폴로 Giovanni Battista Tiepolo[10]와 더할 나위 없이 잘 어울렸을 것이다. 이런 점에서 티에폴로, 티치아노, 페르메이르 Jan Vermeer[11] 등이 리히터의 동료들처럼 느껴졌다.

"나는 위대한 전통을 염두에 두었어요. 물론 전통은 집보다 폐허에 더 많지만요." 그리고 그가 덧붙였다. "지금도 여전히 그런 느낌이에요. 나는 모더니스트가 아니에요. 오랜 전통의 가치를 사랑합니다."

'게르하르트 리히터는 모더니스트가 아니다'라는 말은 '교황은 가톨릭 신자가 아니다'라는 말만큼 어불성설처럼 느껴진다. 하지만 그는 이상적인 세계라면 페르메이르처럼 그리고 싶다고 말하곤 했다. 내게도 여러 번 언급했다. "페르메이르처럼 그리는 건 더 이상 불가능할 거라는 느낌이 들어서 좀 우울해요. 모든

9 현재 「생의 기쁨」은 지워졌다.

10 이탈리아의 미술가(1696~1770). 18세기 베네치아파의 주요 인물로 여겨진다.

11 네덜란드의 미술가(1632~1675). 바로크 시대에 활동하면서 「진주귀고리를 한 소녀 Meisje met de parel」를 비롯한 여러 작품을 남겼다.

문화가 사라졌고, 우리는 중심을 잃었으니까요. 우리가 얻은 건 완전한 자유뿐이에요. 얼마나 자유로운지 매일 알 수 있죠."

그래서인지 리히터의 미술에는 추상과 구상이라는 두 가지 유형이 있다. 후자는 눈에 띌 만큼 사진을 바탕으로 했지만 정확히 사진에만 기반한 것은 아니다. "나는 예술로서의 사진에 별 관심이 없어요. 그다지 감동이 없어요." 리히터는 인정했다. 그가 관심을 가졌던 부분은 카메라 렌즈가 인간에게 세상을 보여 준 방식이었다. 초점이 맞지 않으면 뿌옇고 흐릿하게 번지는 시각적 간섭을 통해 세상의 전부를 보여 주지 않기 때문이다.

스냅 사진에 바탕을 둔 리히터의 회화 속 인물들은 때로는 유령처럼 무중력 상태에서 공허 속으로 사라지는 것처럼 보인다. 비평가들은 이를 가장 멋지다고 평했다. 나는 뻔한 이야기를 반복한다는 생각이 들었지만, 이러한 작품이 부재와 소외, 그리고 돌이킬 수 없는 과거를 표현한 것 같아 보인다고 말했다. 뜻밖에도 리히터는 여기에 전혀 동의하지 않았다. "나는 그렇게 생각하지 않아요. 반대로 느껴요. 내 작품은 뻔뻔하기 때문에 내가 생각하고 느끼는 걸 직접적으로 보여 줘요. 나는 그렇게 멋진 미술가가 아니에요."

이모 마리안느를 그린 작품에 끔찍한 기억이 담겨져 있다면, 이곳 쾰른의 루트비히 박물관에 소장된, 리히터의 첫 부인이 나체로 계단을 걸어 내려오는 모습을 담은 「에마(계단 위의 누드) Ema(Akt auf einer Treppe)」(1966)는 사랑과 관능미로 가득했다. 페르메이르가 아내의 나체 초상을 그렸다면, 그 결과는 이 모습에 가까웠을 것이다. 몇 년이 흘러 그는 에마의 아버지가 마리안느

게르하르트 리히터, 「에마(계단을 내려오는 누드)」 (1966)

를 죽인 진영의 지휘관이었다는 사실을 알게 되었다.

　리히터의 작품은 종종 보기에는 멋있지만, 가장 인간미 없고 추상적인 작품 속에서도 감정과 의미를 찾을 수 있다. 우리가 만나기 얼마 전에 그는 쾰른 대성당에서 고딕 스타일로 이루어진 남쪽 트랜셉트에 브라운 운동[12]처럼 보이는 픽셀로 짜인, 형형색

색의 거대한 사각형 구성 작품을 설치했다. 원래의 의뢰는 나치에게 살해된 20세기 순교자들의 이미지를 창문에 제작해 달라는 것이었다. "놀라서 고민해 보겠다고 했어요. 창문을 꾸미는 너무 매력적인 기회라 거절할 수 없었죠."

하지만 리히터는 순교자를 주제로 작업을 하려고 잠시 애써 본 후에 작업을 안 하기로 결론을 내렸다. 그리고 어느 날 다양한 색깔의 사각형으로 구성한 추상화를 놓고 장난을 치다가 그 위에 창문 견본에 떨어뜨렸다. 바로 그때 그는 '오, 신이시여! 바로 이거야!' 하고 생각했다. 그리고 성당 관계자들에게 이것이 자신이 할 수 있는 유일한 스테인드글라스라고 말했다. "이에 대해 우리는 몇 번이나 이야기를 나눴고, 그 사람들이 마침내 좋다며 해 보자고 했어요. 그들의 용기 있는 결정이었죠."

종교적 믿음을 위한 중세적 기념비를 제작하기 위해, 리히터는 원래 있던 스테인드글라스에 호환 가능한 72개 색조로 구성된 1만 1천5백 개의 수작업 유리 패널을 고안했다. 이것은 컴퓨터 프로그램에 따라 임의로 만들어지고 조합되었다.

하지만 리히터는 기본 법칙을 정했다. "각 색깔의 균형, 크기, 내가 선호하는 색깔 등을 놓고 적절한 비율을 정해야 했어요." 그는 임의로 만들어진 조합을 딱 한 번 뒤집었다. "창의 첫 부분이 알파벳 'I'로 보일 수도 있었거든요." 그래서 리히터는 무작위로 조합한 것처럼 보이기 위해 이 부분을 제거했다. 그는 겸

12 액체나 기체 속에서 미소입자들이 외부의 간섭 없이 불규칙하게 움직이는 현상

게르하르트 리히터의 디자인에 기초한 쾰른 대성당의 남쪽 트랜셉트 창 (2007)

손하면서도 조심스럽게 결과에 만족했다. "잘 맞아떨어졌어요. 운이 좋았죠. 실패할 수도 있었거든요. 회화는 반복해서 검토할 수 있는데, 유리는 그럴 기회가 없어요."

　얼마 후 쾰른의 대주교인 요하임 메이스너Joachim Meisner 추기경은 리히터의 창문에 대한 직접적 언급 없이, 문화가 신으로부터 단절되면 '퇴보entartete'한다고 말했다. 이는 논란을 일으켰

다. 이 퇴보라는 독일어 표현은 나치가 현대 미술을 묘사할 때 사용한 용어였기 때문이다. 리히터는 자신이 만든 창문이 가톨릭 스테인드글라스가 아니라서 추기경이 화가 났다고 말했다. 그리고 '신은 주사위 놀이를 하지 않는다'는 아인슈타인의 격언을 씁쓸히 되뇌었다.

공식 인터뷰가 끝나고 점심 식사를 하는데, 리히터는 눈에 띄게 긴장을 풀었다. 재미있는 데다 수다스럽기까지 했다. 작별 인사를 나눈 후 집으로 가는 비행기를 타기 전에 나는 성당 안을 둘러보았다. 리히터의 스테인드글라스는 너무나도 아름다웠다. 빛으로 반짝이면서 아주 현대적이었고, 무한한 복합 체계를 연상시켰다. 추기경이 왜 이 작품을 두고 수치스러울 정도로 비종교적이라고 생각했는지 알 수 있었다. 반면 리히터가 잘 어울린다고 한 말도 맞았다. 17세기 철학자 스피노자가 '능산적 자연nature naturing[13]'이라고 부른 것과 기막히게 어울리는 이미지였다. 마치 활동하는 전자·분자·광자를 보고 있는 것 같았다. 그리고 아인슈타인이 틀렸을지 누가 알겠는가? 그가 신은 주사위 놀이를 하지 않는다고 말했을 때, 또 다른 위대한 물리학자 닐스 보어Niels Bohr는 이렇게 답했다. "신에게 이래라 저래라 하지 마시오!"

13 스피노자는 범신론적 관점에서 자연을 능산적 자연과 소산적 자연으로 구분했다. 능산적 자연은 능동적인 힘으로 스스로 변화가 가능한, 만물을 생산해 내는 자연이며, 소산적 자연은 능산적 자연의 힘으로 발생한 수동적인 결과물을 뜻한다.

18

로버트 라우션버그
: 엘리베이터의 거북이

뉴저지주

뉴욕주

솔로몬 R. 구겐하임 미술관

허드슨강

뉴욕 현대 미술관
「칸토 XIV」

라파예트 거리

이스트 휴스턴 거리

뉴욕

구겐하임 미술관 소호

뉴욕에서 로버트 라우션버그Robert Rauschenberg를 만나기 직전, 나는 이스트 휴스턴 거리에서 튀어나온 철제 기둥에 부딪쳤다. 물어볼 질문을 생각하면서 길을 걷고 있었다. 머릿속을 온통 라우션버그의 작업으로 가득 채운 채 길을 건너려고 차량이 멈추는 틈을 보다가 꽝! 이마와 코가 금속에 부딪고 만 것이다.

동시대 미술의 대가를 만나기 전에 벌어진 적절한 전초전 같았다. 선불교의 고수가 제자들에게 사토리悟, 즉 깨달음을 주려고 갑작스레 대나무 작대기로 머리를 내려친다는 이야기의 미국식 버전이었다.

라우션버그와의 만남은 예상치 못한 사건의 연속으로 시작되었다. 머리가 좀 나아진 나는 라파예트 거리를 건너 라우션버그의 뉴욕 작업실의 벨을 눌렀다. 이전에 마리아 선교회의 가톨릭 고아원으로 사용되던 (고딕 양식 창문이 달린) 4층짜리 집이었다. 라우션버그의 대형 작품 외에는 아무 것도 없는 기다란 공간의 문이 열렸다. 나는 맨 안쪽으로 걸어가서 엘리베이터에 탔다. 엘리베이터 안에는 경고문이 적혀 있었다. 방문자는 거북이를 조심하라는 것.

라우션버그가 마르셀 뒤샹의 가장 주요한 신봉자 중 한 사람이라는 점을 감안하면, 나는 엘리베이터의 이 경고문이 다다이즘적 농담인지 궁금해졌다. 하지만 엘리베이터가 꼭대기에 도착하고 문이 열리자, 고개를 끄덕이는 울퉁불퉁한 진짜 거북이가 있었다. 그리고 그 뒤로 친절하게 손을 뻗으며 "안녕하세요, 밥Bob 입니다" 하고 인사하는 라우션버그가 있었다. 그는 이 반려 동물은 해양 파충류에게 위험한 엘리베이터에 천천히 기어오르는 경

향이 있어서 막아야 한다고 설명했다. 솔직함과 예측 불가함이 조합된 이 일화에서 라우션버그의 성격이 그대로 드러났다.

'밥'은 퍼포먼스 미술부터 설치 미술까지 20세기 후반에 일어난 예술적 혁신을 선구했던 사람이다. 한 세기의 반이 막 꺾인 1951년, 그는 검은색과 흰색으로 전체를 칠한 모노크롬 회화를 만들었다. 그는 데미언 허스트Damien Hirst[1]보다 30년 전에 박제 동물을 사용했다. 70대 초반의 (내가 만난 후 몇 주 뒤에 72세가 된) 라우션버그는 모더니즘의 살아 있는 기념물이었다.

라우션버그를 만나기 전날, 나는 업타운과 다운타운의 구겐하임 미술관 두 곳[2]을 동시에 가득 채웠던 어마어마한 회고전을 확인했다. 두 곳 모두 목요일에 쉬기 때문에 일반 대중은 입장하지 못했지만, 그의 부탁으로 나는 들어갈 수 있었다. 라우션버그는 자기를 만나기 전에 자신이 일생 동안 해 온 작품을 최대한 많이 감상해 달라고 내게 부탁했다. 이는 그의 삶과 예술을 꿰뚫는 핵심적 역설의 단적인 예였다. 내가 보기에 그는 격식을 차리지 않는 겸손한 사람이었다. 미술가로서 그는 임의성, 평범함, 겸손, 일상을 모두 포용했다. 그의 접근법은 거들먹거리거나 이기적인 것과는 정반대였다. 하지만 어떤 부분에는 거장다운 자아가 도

1 영국의 미술가(1965~). 1990년대 초반 '영 브리티시 아티스트'를 주도하는 미술가로 등장하여 동물의 시체, 곤충, 알약 등 다양한 소재를 활용한 작품을 선보였다.

2 뉴욕 맨해튼에 한때 '솔로몬 R. 구겐하임 미술관'과 '구겐하임 미술관 소호'가 함께 있었으나 후자는 2001년에 문을 닫았다.

우연과 필연

사리고 있었다. 아마 그랬을 것이다. 그의 말 한마디에 닫혀 있던 구겐하임이 활짝 열렸고, 나는 고분고분하게 들어갔다.

수행원이 서성이는 가운데, 나는 텅 빈 전시장을 돌아다녔다. 그날 아침, 나는 라우션버그의 「1/4마일 혹은 2펄롱 조각1/4 Mile or Two Furlong Piece」이 전시된 소호의 개인 갤러리를 방문했다. 당시 이 작품의 길이는 240미터였는데 라우션버그가 죽은 지 10년이 지났을 때에는 더 길어졌다. 신호등, 병들어 보이는 꺼칠꺼칠한 배 열매, 다양한 소음을 재생하는 스피커 등 상상할 수 있는 거의 모든 종류의 사진 이미지로 구성된 작품이었다.

우리는 라우션버그의 아파트 주방에 자리를 잡았고, 이 위인은 식힌 화이트 와인을 마셨다. 주방에는 거대한 주물 화덕이 있었다. 라우션버그가 요리를 좋아한다는 사실이 드러났고, 그는 특유의 개성적인 어투로 그 이유를 설명했다. "등을 돌리고 서 있어도 여전히 거기에 속할 수 있는, 매우 사회적인 방법이니까요."

화덕 위쪽에는 텔레비전이 있었다. 우리가 공식 인터뷰를 시작하기 전에 수다를 떠는 동안, 그는 텔레비전을 계속 틀어 놓고 드라마를 보는 동시에 이야기를 나누었다. 그는 내가 녹음기를 켜자 소리를 줄였지만, 화면에서는 계속 이미지가 흘러 나왔다.

라우션버그에게는 자연스러운 환경처럼 보였다. 젊은 시절에 그는 "TV와 잡지, 쓰레기, 세상의 과잉이 나를 폭격하고 있었다"고 말한 적이 있다. 당시 그는 정직한 미술은 "이런 요소들을 모두 포함해야 하고, 그게 현실"이라고 생각했다.

이는 라우션버그가 성장했던 1930년대와 1940년대 미국 생활의 단면이었다. 내가 그를 만난 1997년에는 훨씬 더 심했다.

"나는 매번 놀라요. 이 시대에 사람들은 모든 걸 알 필요가 없어요. 정보를 찾을 필요가 없죠. 우리는 그저 그 안에서 '헤엄칠' 뿐이에요." 라우션버그가 말했다. 동시대 삶에서 인간을 둘러싼 이미지의 홍수는 라우션버그가 진정으로 다루려는 주제였다.

상당히 많은 미술가와 마찬가지로 라우션버그도 난독증을 앓았다. 아마 이것이 유리했을 테다. 많은 사람은 한 번에 한 가지 일에 집중한다. 반면에 라우션버그는 최대한 많은 것을 인식하기 위해 동시에 들어야 하는 것이 많다고 생각했다.

처음부터 그의 미술은 최대한 많은 것을 포괄하려고 했다. (당연히 실현되지 않은) 초기 프로젝트는 미국을 직접 발로 걸어서 사진 기록을 완성하는 것이었다. 이후에 그는 세계를 하나의 큰 그림으로 생각해도 된다는 생각을 버렸다. 그림이 아니고서는 어떤 것도 남기길 원했던 사람은 아니었다.

인터뷰가 시작된 지 얼마 되지 않아, 라우션버그의 현재 관심사였던 종교 이야기를 하게 되었다. 그는 이탈리아 남부의 한 성당을 위해 종말을 다룬 거대한 작품을 만드는 중이었다. 이는 동시대 미술의 대가에게 주어진 독특한 임무였는데, 의뢰 사항을 자세히 살펴보면 더 기묘했다. 담당자인 프란체스코회 측은 이 교회가 비오 신부Padre Pio[3]에게 헌납된 치유의 공간이기 때문에 불행한 종말이 그려지길 원치 않는다고 설명했다. 그러자 라우션버그는 "저와 같은 책 읽고 있는 것 맞죠?" 하고 반응했다. 만일 『홀 어스 카탈로그Whole Earth Catalogue』[4] 같은 모습으로 그려진 '최후의 심판'이라면 라우션버그와 어울렸을지도 모른다.

이내 라우션버그에게 전통적인 종교적 배경이 있다는 사실이 드러났다. 그는 텍사스주 포트 아서에서 나고 자랐다. 그의 말투에는 남부 억양이 여전히 남아 있었다. 그는 네덜란드인, 스웨덴인, 독일인, 체로키(미국인 원주민) 등 북유럽인과 미국 원주민 선조를 둔 인간 콜라주였다. 어머니의 신앙은 독실했다. "나는 근본주의자로 자랐어요. 우리는 침례교를 성공회교로 보이게 할 정도로 완전히 근본주의적이었고요." 그가 말했다.

라우션버그는 집안이 속한 교회가 춤을 금지한다는 사실을 알고 일찌감치 목사가 되겠다는 꿈을 접었다. "교회를 떠났어요. 세상 모든 걸 악하다고 여기면서 인생을 보내서는 안 된다고 생각했거든요. 하지만 교회를 통해 나 자신을 알 수 있었죠. 내 삶의 방식은 가치 판단이나 비난과 거리가 멀었어요. 나는 두려움에 따르는 선함을 믿지 않았죠." 그가 설명했다.

이것이 아마 라우션버그가 단테 알리기에리Dante Alighieri에게 불만을 가진 이유였을 것이다. 이는 아마도 몇 세기에 걸친 사랑싸움이었을 것이다. 1958년과 1960년 사이에 그는 단테의 『신곡』 중 「지옥Inferno」을 배경으로 여러 작품을 빠르게 제작했다.

3 이탈리아의 카푸친 작은형제회 사제(1887~1968). 로마 가톨릭교회에서 성인으로 여겨지는 인물로, 정식 명칭은 피에트렐치나의 성 비오Sanctus Pius de Petrapulsina다.

4 1968년에 창간된 미국의 잡지. 각종 제품을 다루는 카탈로그 형식이었으나 반문화-히피문화에 기반하여 생태, DIY, 지속가능성 등에 중점을 두는 칼럼을 함께 실었다. 1972년에 폐간되었으나, 비정기적으로는 1998년까지 간행되었다.

로버트 라우션버그, '단테의 신곡을 위한 34개의 일러스트레이션
Thirty-Four Illustrations for Dante's Inferno' 시리즈 중
「칸토 XIV: 서클7, 라운드3, 신, 자연 그리고 예술에 반한 폭력
Canto XIV: Circle Seven, Round 3, The Violent Against God, Nature, and Art」
(1958~1960)

하지만 프로젝트를 완성하는 데에는 실패했다. 저자의 위선적인 도덕성에 간담이 서늘했기 때문이라고 그는 설명했다. 특히 불타는 지옥의 모래밭에서 영원히 뛰어야 한다고 비난받은 소돔 사람들 사이에서 옛 스승인 부르네토 라티니를 만난 시인을 다룬 열다섯 번째 칸토 이야기를 꼽았다. "여기에 계시는군요, 부르네토." 단테가 놀라 소리친다. 이것을 라우션버그가 편하게 바꿔 표현했다. "여기서 만날 줄이야! 정말 유감입니다." 하지만 그는 이의를 제기했다. "단테가 빌어먹을 것을 썼어요!" 나는 그가 위대한 시인에게 편하게 다가가는 친숙함이 좋았다.

집안의 종교적 신실함에 반항한 일은 라우션버그가 엄격한 규칙 체계에 저항한 최초의 사례였다. 전쟁 중에 라우션버그는 외상 후 정신 질환에 시달리는 군인을 간호했다. 그는 미국 해군에 아무도 죽이고 싶지 않다고 말한 후 미술가가 되기로 결심했다. 1948년 스물세 살의 나이에 그는 아방가르드적인 사고와 예술의 세계적인 교육 장소로 꼽히던, 노스캐롤라이나주의 블랙마운틴칼리지Black Mountain College[5]에 입학했다.

교수진에는 건축가 버크민스터 풀러Buckminster Fuller와 발터 그로피우스Walter Gropius, 작곡가 존 케이지, 무용가 머스 커닝엄Merce Cunningham, 그리고 윌럼 드 쿠닝과 로버트 마더월Robert Motherwell 같은 미술가가 있었다. 라우션버그는 이곳에서 많은

5 1933년 설립된 예술 대학. 당대의 저명한 미국의 예술가들은 물론, 바우하우스의 폐교 이후 독일에서 넘어온 강사진들이 교수로 일하던 대안적 학교였다.

것을 배웠지만, 또한 거부할 만한 많은 것을 발견했다. 그가 털어놓았다. "블랙마운틴에 있을 때 거의 교회에 있는 것 같았어요."

그가 말하길 "가장 위대한 스승"은 전 바우하우스 교수이자 나치 독일에서 온 난민이었던 요제프 알베르스Josef Albers였다. "알베르스가 자신의 느낌을 말할수록 나는 더 생각했어요. 음, 멋지지 않나요? 하지만 나는 그와 정반대로 느꼈죠." 알베르스는 「광장에 대한 경의Homage to the Square」라는 추상화 시리즈를 수백 점 만들었다. 모든 작품은 다른 색으로 조합된 사각형들 안에 사각형들이 놓인 유사한 구성을 취했다.

일찍이 라우션버그는 스승보다 훨씬 더 꾸밈없는 회화를 그렸다. 캔버스 전체를 흰색으로 칠한 것이 그 예다. 그는 이것을 그림을 보다 공평하게 그리려는 공격적인 욕망의 결과로 설명했다. 그는 화가들이 "순수한 색"을 골라 감정을 표현하게끔 강요받는 방식이 싫었다. 물감이나 어떤 재료로도 그 자체의 감정을 표현해서는 안 된다고 생각했다. 이는 도덕적인 질문이었다. "아마 모든 사람이 이렇게 여길 것 같은데, 나는 특히 연민을 가지고 자기 자신에게 집중하는 것은 최악의 상태이자 가장 반反생명적이라고 생각해요."

그때 라우션버그는 추상 표현주의자가 아닌 반反표현주의자였다. "나는 회화를 전부 흰색으로 칠할 만큼 메마른 상태였어요. 그다음 색을 선택하지 않았을 테니까요." 하지만 몇 년 후에 만든 작품보다 훨씬 더 꾸밈이 적은 작품은 상상하기 어려웠다.

실제로 이러한 '컴바인 회화'에 실제로 부엌 싱크대가 포함되지 않았던 건 사실이다. 하지만 나머지는 모두 확실히 들어가

있었다. 1950년대 후반에 작품에 포함된 예들 중에는 물감과 캔버스 외에도 침대, 우산, 빗자루, 전등, 코카콜라 병, 전화번호부, 문짝, 박제한 독수리와 앙골라 염소 등이 있었다.

이러한 특징은 라우션버그의 가장 유명한 작품 중 하나인 「모노그램Monogram」(1955~1959)으로 발전한다. 그는 7번가에 있는 중고 가구점에서 35달러짜리 박제 염소를 흥정 후 15달러에 구매해 작업실로 가져왔다. 그리고 이후 4년 동안 자동차 타이어에 둘러싸여 최후의 형태를 맞이할 때까지 그것을 여러 작품 시리즈에 부분적으로 사용했다. 그의 설명에 따르면, 이 염소가 "너무 고결한 것"이 문제였다.

"내 발상은 타이어가 염소만큼 우아하고 극적인 존재지만 같은 세계를 공유한다는 것이었어요. 하지만 나는 정신적·신화적·성적 학대를 통해 이러한 결론에 도달하진 않았죠." 알고 보니 그는 비평가 로버트 휴스의 〈새로운 것의 충격The Shock of the New〉(1980)에 담긴 유명한 작품 분석에 강력한 이의를 제기한 것이었다. 휴스는 라우션버그의 성적 지향을 의심의 여지없이 의식하면서 특유의 말재간으로 「모노그램」을 "현대 문화에서 남성 동성애자의 사랑을 다룬 몇 안 되는 위대한 아이콘, 괄약근 속 사티로스[6]"라고 묘사했다.

라우션버그는 이것을 격하게 부인했다. "대부분의 미술 평론가들은 성적인 해석을 금지하면 입을 닫아 버려요. 자기들이 뭘 보고 있는지를 몰라요. 사탕이 달콤하니까 아무도 쓴맛 사탕을 사지 않는다는 논리와 같아요. 싸구려 술책이죠. 모든 걸 성적으로 해석해야 한다고 해도, 도대체 어떤 부분을 그렇게 받아들

「위성Satellite」(1955)과 「모노그램」의 첫 작품(1955~1956)과
함께한 로버트 라우션버그 (1955, 미국 뉴욕)

　　　　　우연과 필연

였는지 모르겠네요." 여기에 또 다른 교훈이 있다. 미술가가 자신의 작품을 어떻게 보는가와 비평가나 역사학자가 이해하는 것은 정반대일 수 있다는 것.

나는 이런 식의 이야기가 아니라면 그가 작품에 포함된 온갖 이상한 요소를 어떻게 선택한 건지 물었다. "나는 모든 걸 찾아요. 내가 집에 가져오는 건 그 모든 것의 일부예요." 하지만 그는 특히 어떤 상징이나 문화적 의미가 없고 자신의 표현대로 "심리적으로 소화할 수 없는 것"을 선호했다.

"예를 든다면요?" 내가 물었다. "예를 들면 빗자루요. 마녀에 대한 상징이 있을 수는 있겠지만요." 혹은 고무 타이어. "특히 미국에서는 버려진 타이어를 보지 않고는 한 블록도 걸어갈 수 없어요. 개인적으로 아주 넉넉하고 둥근 것을 찾아서 기뻐요. 공짜로요."

라우션버그는 편견을 표현하고 싶지 않았다. 계속해서 가능한 한 그 자리에 자신이 없는 것처럼 작업을 이어 가려 애썼다. "나 자신을 놀라게 하고 싶어요!" 그가 외쳤다. "내가 다음에 무엇을 할지 모르는 첫 번째 사람이자, 완성한 후에 무엇을 한 건지 혼란스럽고 당황해하는 첫 번째 사람이 되고 싶어요."

1964년 베니스 비엔날레에서 회화 부문 대상을 받았을 때, 그는 이 원칙에 따라 행동했다. 그의 수상은 유럽 미술계에 충격적인 파장을 던진 역사적 승리이자, 뉴욕이 파리에서 세계 문화

6 그리스 신화에 등장하는 괴물. 로마 신화의 파우누스에 해당한다.

수도의 자리를 확실하게 인수하는 순간을 알린 것으로 여겨졌다.

라우션버그가 수상한 작품은 케네디 대통령, 우주 로켓, 화물차, 무용가, 옛 대가들의 명작 등 다양한 이미지가 물감이 뚝뚝 떨어지는 혼합액에 떠다니는 실크 스크린이었다. 이후 그는 뉴욕 작업실에 있는 조수에게 이 작업에 사용한 150여 개의 실크 스크린을 폐기하도록 해서 자신이 이 작품을 반복하지 않도록 했다.

나는 녹음기를 끄며 그가 해 준 이야기에 대해 감사를 표했다. 그러자 라우션버그가 말했다. "내가 답변을 하기 전에 당신이 이미 답을 추측한다고 느꼈어요." 괜히 잘난 척하는 말이 아니라, 그건 정말 사실이 아니다. 인터뷰를 준비하는 사람은 인터뷰를 어떻게 자연스럽게 흘러가게 할지를 고민하게 된다. 하지만 인터뷰 대상자는 거의 항상 예상을 벗어난다. 라우션버그가 말한 일부 내용은 거북이가 엘리베이터 안으로 올라타려 한다는 것만큼 의외였다.

이러한 놀라움이 깨달음을 준다. 나는 그날 라우션버그와의 만남을 통해 확실히 배웠다. 어떤 면에서 이는 귀향이다. 베니스 비엔날레에서 수상한 실크 스크린 작품은 어떤 이유에서인지 나의 10대 시절을 떠오르게 했다. 나는 열여덟 살 때 라우션버그를 경외하는 마음으로 콜라주를 만들었다. 그 콜라주는 아직도 다락방 상자 안에 있다. 내가 가지 않은, 하지만 갈 수도 있었던 길이다. 이제 나는 라우션버그에게 이 이야기를 하지 않은 것을 후회한다. 한편 그가 어떻게 반응했을지도 예상할 수 있다. 그는 사람들이 자기처럼 작품을 만들지 않고 완전히 다른 것을 했으면 한다고 말했을 것이다.

19

필사적으로 찾은
로렌초 로토

산타 카사 성당

빌라 콜로레도 멜스 미술관
「그리스도의 변용」
「레카나티 수태고지」

■ 안코나

예지
■

로레토
■

신골리 ■

레카나티

산 도메니코 교회
「복되신 동정 마리아」

몬테 산 주스토 ■

움 브 리 아 주

마 르 케 주

어떤 미술가들은 찾기 쉽다. 하지만 찾아 나서야만 하는 미술가도 있다. 예를 들어 티치아노의 회화는 대부분 런던, 마드리드, 빈, 파리, 뉴욕 등 세계 유명 미술관이나 베니스 중심부에 있는 교회에서 찾을 수 있다. 하지만 티치아노와 동시대에 활동한 로렌초 로토Lorenzo Lotto는 이야기가 다르다. 그는 떠돌이 생활을 했고, 작고 조용한 구석진 곳에 명작을 남겼다. 그의 주요 작품 대다수는 이탈리아의 여러 북부 도시에 흩어져 있다. 그중에서 유독 큰 작품들, 특히 제단화는 전시로 돌리기에는 너무 크고 깨질 위험이 있다. 그래서 우리가 보러 가야 한다. 시간과 인내와 운이 따라야 한다. 그래서 그의 작품 하나를 찾는 일은 조류 관찰자가 희귀종을 발견했을 때의 짜릿함을 준다.

나는 로토의 작업에 대한 에세이를 쓴 이후 반평생을 그에게 빠져 있었다. 여러 해가 넘도록 그의 그림을 찾아 다녔다. 알프스산맥 기슭에 있던 작품을 보러 가고, 뭇 전시에도 방문했다. 그리고 이제는 20여 점의 작품을 보러 이탈리아 베네토Veneto주 남쪽 아드리아해와 아펜나해 사이에 있는 마르케Marche주에 갈 계획을 세웠다. 하지만 투어 일정의 첫 여행지인 로레토Loreto에서 나의 로토 탐구는 비참할 정도로 엉망이 되었다.

10월의 어느 날, 조지핀과 나는 안코나 공항에서 직접 차를 몰아 로레토로 이동했다. 로레토는 아드리아해를 바라보는 높은 언덕 위에 있는 순례자 마을로, 이탈리아식 루르드Lourdes[1]였다.

1 프랑스 오트피레네주 남서쪽에 위치한 지역. 가톨릭의 중요한 성지 순례 장소로 꼽힌다.

예수가 자란 성가聖家[2]에서 기도를 드리기 위해 몸이 아픈 사람들이 휠체어를 끌고 찾아오는 곳이다. 종교 전설에 따르면, 1292년 천사들이 성가를 로레토로 운반했다고 한다.

개인적으로 이탈리아의 지방 박물관을 포함해 이 마을의 전시장이 월요일에도 문을 연다는 기적에 감동받았다. 그리고 그날은 우리 휴가의 첫날이었다. 개장 시간을 세심하게 확인하고 또 확인하고 나니, 착륙하고 두어 시간 안에 로토의 회화 여덟 점 정도를 볼 수 있을 것이라는 계산이 섰다.

하지만 그렇게 되지 않았다. 이른 비행기를 탄 우리는 점심 시간 전에 로레토의 르네상스 광장에 서 있었다. 우리는 성당을 먼저 살펴보기로 했다. 다시 한 번 갤러리 문에 붙은 개장 시간 공지를 확인한 후에 성가를 보러 갔다.

모든 일이 잘 풀리는 것 같았다. 파니니를 얼른 먹은 우리는 로토의 작품들을 마주할 준비를 마쳤다. 웅장한 르네상스 계단을 올라 미술관에 들어가 8유로라는 비싼 값을 지불했다. 그리고 우리가 막 들어가려고 할 때 책상 뒤에 있던 여자가 우리를 쳐다보며 '없다'는 손짓을 했다. 로토의 여덟 작품 모두 현재 전시를 위해 베르가모Bergamo[3]에 대여됐다는 것이었다. 끔찍한 순간이었다. 베르가모는 480여 킬로미터나 떨어져 있었다.

2 영어로 Holy House, 이탈리아어로 Santa Casa다. 이 성가를 중심으로 세워진 건물이 산타 카사 성당Basilica della Santa Casa이다.

3 이탈리아 북부에 위치한 롬바르디아주의 도시

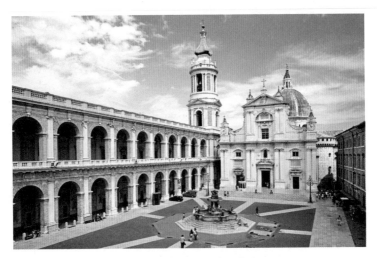

산타 카사 성당 (이탈리아 로레토)

그녀는 즉시 다른 컬렉션도 볼 가치가 충분하다고 덧붙였지만, 그것은 과장이었다. 크리벨리Carlo Crivelli[4]의 훌륭한 제단화가 있었지만, 난 너무 화가 나서 제대로 즐기지 못했다. 우리는 로토의 작품이 사라진 우울한 벽을 석고로 가볍게 때운 흔적을 보면서 작품이 걸려 있던 전시실을 돌아보았다.

끔찍한 가능성이 떠올랐다. 이번 여행에서 보려던 모든 작품이 베르가모 전시에 갔으면 어쩌지? 기분이 가라앉았다. 조지핀은 계획을 변경하자며 사려 깊은 제안을 했다. 우리는 다른 작품

4 이탈리아의 르네상스 화가(1430~1495)

을 찾기 위해 남쪽으로 32킬로미터 정도 우회할 수 있었다. 몬테 산 주스토Monte San Giusto라는 작은 언덕 마을에 로토의 거대한 제단화가 있었던 것이다. 매혹적이었다. 사진으로만 봐도 경탄을 금치 못했다. 북적이는 셰익스피어 연극 같은 그림이었다. 십자가 중앙부에 미술가의 자화상이 있을지도 모르는 십자가 처형 장면이었다. 로토의 매력 중 하나는 감정적인 강렬함이다. 그가 그린 거룩한 형상들은 의심과 신실함의 바람에 날린 것처럼 뒤틀리고 몸부림친다. 어떤 면에서 이 작품은 모두 자화상인 셈이다.

작품은 알지만 인물은 거의 알려진 바가 없는 로토의 동시대 미술가들과는 대조적으로, 로토는 자신의 성격에 대해 아주 약간의 단서를 남겼다. 그의 성격은 회계 장부와 사망한 해인 1557년으로부터 몇 해 전에 작성된 유언장에서 잘 드러난다. 그는 유언장에서 자신을 "나이가 있고, 미혼이며, 안정적인 집안이 아니고, 마음이 매우 불안하다"고 묘사했다.

아마도 그는 항상 고독하고, 신경질적이며, 괴팍한 사람이었을 것이다. 이 십자가 처형은 그의 격정적 감정을 떠안고 있는 것 같았다. 그리고 움직이기에는 너무 커서, 나를 화나게 만든 베르가모 전시에는 적어도 출품되지 못했을 것이라는 확신이 들었다.

몬테 산 주스토로 가는 여정은 내가 예상했던 것 보다 길고 느린 데다 바람도 많이 불었다. 우리는 해안 평야부터 차츰 올라갔고, 내 기분도 고조되었다. 수십 년 전에 코톨드 인스티튜트의 미술사가 마이클 허스트Michael Hirst가 내게 이 제단화가 너무 멋있고 매혹적이라서 아무도 보러 오지 못하게 언덕 위에 숨어 있다는 이야기를 해 줬을 때부터, 나는 이 작품을 꼭 보고 싶었다.

결국 도착했다. 그리고 놀라울 정도로 금방 로토의 작품이 있는 작은 교회를 발견했다. 하지만 닫혀 있었다. 옆집에서 일하는 친절한 건설업자가 직접 문을 열어 주려 했는데, 우리 모두 문에 붙어 있는 안내문을 보았다. 2016년 8월과 10월의 "지진 여파"로 교회 문을 무기한 닫는다는 내용이었다. 이번에는 실망감이 더욱 컸다. 우리가 이탈리아에 온 지 겨우 몇 시간 지났을 뿐인데, 이미 로토의 작품 아홉 점이 날아갔다. 나는 열흘간의 일정을 중단하고 귀국할지를 고민했다.

　　우리가 그곳을 방문했을 때는 2016년의 두 번째 지진이 일어난 지 1년도 채 지나지 않은 시점이었다. 나는 마르케 지역에 그 영향이 얼마나 심각한지 미처 깨닫지 못했다. 지진의 진원지는 아펜니노 산맥의 반대쪽으로, 차로는 먼 거리였지만 까마귀가 날아서 산을 넘어 움브리아Umbria주로 가면 그리 멀지 않았다. 마을을 돌아다니다 보니, 건물이 붕괴된 것은 아니지만 거대한 목재 비계로 건물을 떠받친 구조물이 종종 보였다. 적어도 몇 년 간 이곳에서 로토를 볼 가망이 없어 보였다. 결국 우리는 하룻밤을 묵기로 했던 레카나티Recanati에 도착했고, 나는 로토를 찾아 떠난 모든 탐구가 실패했다는 확신이 들었다.

*

　　그럼에도 우리 호텔은 아주 편했다. 그리고 다음 날 아침은 화창했다. 우리는 아침 식사 후에 박물관으로 슬슬 걸어가 개장 2분 만에 명작 앞에 섰다. 미술 관람에 이상적인 환경이었다. 우

리는 긴장을 풀고 편안함을 느끼며 전시실 안에서 우리만의 온전한 시간을 가졌다. 레카나티의 미술관에는 로토의 회화가 몇 점 있었는데, 그중 두 점이 오래 기억에 남을 만큼 훌륭했다. 나는 로레토에서 못 본 작품보다 이 작품이 더 낫다고 생각하기 시작했다.

그중 하나는 로토가 30대 초반이던 1506년에서 1508년 사이에 제작한 다폭 제단화였다. 로토의 여러 초기작처럼 이 작품도 베니스 화파의 창시자인 조반니 벨리니의 작품과 약간 닮아 있었다. 하지만 불안하고, 감정적으로 강렬하며, 인물이 단호한 몸짓을 취하는 등 이미 여러 모로 뚜렷한 개성이 드러났다. 성모 마리아 옆에는 턱수염을 깎지 않은 성인이 쉴 새 없이 움직이고 있었다. 도금한 틀과 여섯 패널의 제단화는 거의 천장까지 닿아 있었다.

복제본이 아니라 원작을 보는데도 이상하게 '몸소'라는 표현이 도드라졌다. 로토와 베니스 화파의 미술품에서 이 말은 거의 정확하다. 그들의 작품을 제대로 감상하려면 작품 앞에 직접 서야 한다. 그래야 그들이 그린 인물의 살갗에서 보이는 번들거림, 눈의 반짝임, 신체의 무게, 옷의 질감 등 육욕적 리얼리티를 느낄 수 있다. 이는 물리적 경험이다. 물감이 물리적 매체이기 때문이다. 빛을 반사하는 각종 유기·무기 화학물의 층이 빛이 바뀜에 따라 매 순간 변화한다. 그곳에 있는 것 외에는 대안이 없는 셈이다.

이 제단 옆에는 1510년에서 1511년 사이에 그려진 「그리스도의 변용Trasfigurazione」이 있었는데 별로였다. 확실한 실패작이

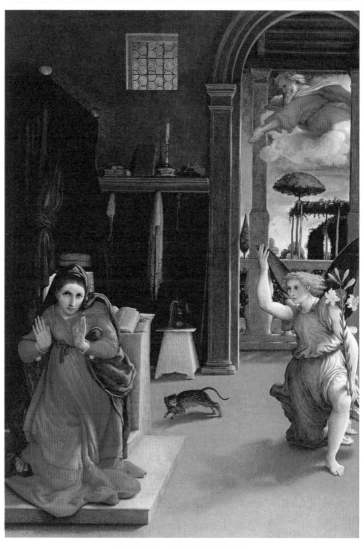

로렌초 로토, 「레카나티 수태고지」
(1534, 이탈리아 레카나티 빌라 콜로레도 멜스 미술관)

었다. 양식적으로도 달랐다. 로토는 당시 최고의 주문 제작 일을 하고 싶어서 로마로 떠났다. 바로 교황 율리우스 2Julius II세의 방을 꾸미는 작업이었다. 그랬던 그는 훨씬 더 세련된 미술가에게 밀려나기 전까지 잠깐의 성공을 거두었다. 그 미술가가 라파엘로다. 이「그리스도의 변용」에서는 로토가 라파엘로의 영웅적·고전적 태도를 흉내 낸 흔적이 보였다. 아마도 그는 미켈란젤로의 시스티나 성당도 슬쩍 보았던 것 같다. 그 결과는 어색하고 볼품없는 데다가 추하기까지 했다.

상당히 좋았던 작품은 옆방에 있던「레카나티 수태고지 Annunciazione di Recanati」였다. 로토가 약 사반세기 후에 그린 작품이었다. 그는 라파엘로의 영향을 소화하고, 균형을 되찾으며, 놀라울 정도로 꾀바른 사람이 되었다. 이 작품은 거의 영화에 가까웠다. 16세기 방 안의 신성한 드라마 속 참가자들 사이로 우리를 안내했다. 로토는 회화를 뚫고 나와 관객을 똑바로 바라보는 마리아와, 그런 그녀를 바라보는 대천사의 시선을 나타냈다. 마리아가 '당신을' 위해 기도하는 것처럼 보인다.

동시에 그는 중간 거리에서 무릎을 꿇고 마치 이탈리아 사람들이 술집에서 활기찬 토론을 할 때처럼 오른팔로 극적인 손짓을 하는 가브리엘에 대한 마리아의 시각을 나타냈다. 그녀 옆의 바닥에는 고양이 한 마리가 뛰어 간다. 미술사학자들은 이것이 죄악이나 악마를 의미하는지 판단하지 못했지만, 레카나티의 마을 의회는 섣불리 확신하고 말았다. 이 작은 동물이 도시의 상징이라는 것을.

우리의 성공에 힘입어 나는 산에서 더 가까운 지진 지역인 신골리Cingoli라는 언덕 마을에 있는, 또 다른 로토의 작품에 대해 데스크에 앉아 있던 친절한 미술관 직원들에게 물었다. 그러자 그들은 찾아보더니 지진 이후에 원래 있었던 교회에서 제단화를 철거했다고 말했다. 그 작품은 이제 마을 회관에 있었고 토요일 오후에만 공개되었다. 그날은 화요일이었으니, 작품을 볼 수 없을 것만 같았다.

그래서 우리는 레카나티를 돌아다니며 이탈리아의 위대한 낭만주의 시인 자코모 레오파르디Giacomo Leopardi가 유년 시절을 보냈다는 광장을 구경했다. 마침 관광 안내소가 그 근처에 있었다. 이탈리아의 개장 시간 정보는 이상하게 변할 수 있기 때문에, 우리는 신골리의 로토 작품을 다시 문의했다. 두어 번의 통화를 통해, 우리가 도서관에 직접 가서 물어보면 그곳에서 회화가 있는 방문을 열어 줄 직원을 주선해 줄 수도 있음을 알게 되었다. 우리는 위험을 감수해 보기로 했다.

신골리로 가는 길에 긴장이 고조되었다. 이 마을은 '마르케의 발코니'라고 불리곤 했다. 날씨가 좋을 때에는 안코나Ancona로 뻗은 평야 너머로 아드리아해를 가로질러 크로아티아까지 보였다. 우리는 차에서 내리자마자 아펜니노 산맥의 경사면에 올라 있음을 분명히 느꼈다. 나무 냄새가 나고, 공기는 시원했다. 이곳의 오래된 건물들은 비계로 지탱되고 있는 경우가 훨씬 더 많았고, 일부는 심하게 균열이 가 있었다.

우리는 금세 자연스럽게 길을 잃었다. 도서관이 위치한 길조차 전혀 찾을 수 없었다. 엎친 데 덮친 격으로 마르케 가이드북도

로렌초 로토, 「복되신 동정 마리아」(1539, 이탈리아 신골리 산 도메니코 교회)

우연과 필연

다른 데 두고 왔다. 아마도 십자가 처형을 소장한 교회의 문이 영영 닫혔다는 사실의 여파 때문이었으리라. 가이드북과 함께 신골리 지도도 사라졌고, 인터넷 접속도 되지 않았다.

나는 길을 잃는 것이 너무 싫어서 길을 찾지 못하는 꿈을 꾸곤 한다. 기차와 비행기를 놓치는 두 번의 악몽과 마찬가지로, 이러한 일은 현실에서도 꽤 자주 일어난다. 잔인하게도 희귀한 미술품이 놓인 교회나 박물관을 찾아다닐 때 말이다.

하지만 신골리는 좁은 동네였다. 잠시 후 우리는 주 광장에 발을 들였다. 그리고 지역 청사 입구에서 접근 정보가 더 많이 실린 안내문을 막 읽고 있는데, 한 남자가 다가오더니 자기가 열쇠를 가져와서 마돈나가 전시된 방에 들여보내 주겠다고 말했다. 하지만 그는 잠시 후 돌아와서는 이마를 치면서, 방문 열쇠가 있었는데 실수로 마을 회관 안에 열쇠를 두고 문을 잠가 버렸다고 설명했다. 운명은 나를 좌절시킬 작정인 것 같았다.

우리는 다시 기다렸다. 결국 또 다른 사람이 다가와, 자신이 버스로 곧 도착할 진취적인 미국인 단체에게 제단화를 공개하도록 준비를 했다고 설명했다. 그는 우리를 계단 위로 안내했다. 그곳에 로토의 「복되신 동정 마리아Madonna del Rosario」가 있었다. 약 4미터 높이에 아름답게 보존되어 있었고, 웅장하며 매우 낯설었다. 이런 상황에서 그것을 실제로 보는 건 거의 기적이었다.

이 작품의 가장 큰 특이점은 왕좌에 앉은 마리아와 아기 예수가 아니라, 그들 위에 우뚝 솟아 있는 것이었다. 큰 회화 안에 열다섯 개의 작고 둥근 회화가 있는 나무틀 주위로 거대한 장미덤불이 자라 있었다. 그림들은 독실한 신자들이 마리아를 부르며

묵상하도록 환희·고통·영광의 신비 등 예수와 마리아 삶의 열다섯 가지 일화를 나타냈다.

이 회화에서 성스러운 부분은 성물 공개를 중심으로 한다. 성모 마리아는 왼쪽에 무릎을 꿇은 성 도미니크St Dominic에게 묵주를 건넨다(1208년 도미니크가 의식을 잃고 누워 있는 동안, 그녀는 오늘날에도 마르케주에서 흔히 볼 수 있는 묵주 줄을 처음으로 그에게 준 것으로 여겨진다). 마리아와 아기 예수, 그리고 무릎을 꿇은 성인 밑으로 아기 천사들이 마치 샴페인을 뿌리는 자동차 경주 승자처럼 장미 꽃잎을 깃털처럼 날린다. 또 다른 푸토putto[5]는 화가의 서명을 단호하게 가리킨다. 작가를 위한 광고다.

그림 속에 장미 넝쿨이 걸린 이상한 구조물은 아마도 독실한 지역 후원자들이 미술가에게 강요했을 것이다. 하지만 로토는 이런 사람들과 잘 지냈다. 작가 피에트로 아레티노Pietro Aretino[6]는 그에게 이러한 인사말과 함께 편지를 시작했다. "오 로토, 선함 그 자체로 선하고, 덕행 그 자체로 덕이 있는 이여." 이어서 아레티노는 친구인 티치아노에 비해 로토가 직업적으로 훨씬 앞서지만 "종교에 대한 관심"에 있어서는 그렇지 않다고 참담하게 설명을 이어 갔다. 「복되신 동정 마리아」는 너무 특이할 정도로 유별나서 베니스와 같은 세계적인 대도시까지 잘 전달되지 못했다. 그리고 로토는 그곳에서 거의 영업을 하지 않았다. 이것이 그의

5 '사내아이'라는 뜻의 이탈리아어
6 이탈리아의 작가(1492~1556). 당대의 미술과 정치에 큰 영향을 미친 한편, 공갈범으로도 유명하다.

작품을 찾아 신골리 같은 곳까지 와야 했던 이유다.

우리의 성공에 너무도 들뜬 나는, 우리가 그날 밤 묵을 숙소의 정반대편으로 30킬로미터쯤 떨어진 예지Iesi라는 도시에 가자는 무모한 제안을 했다. 오래된 산업화 도시인 이곳은 불길하게도 '마르케의 작은 밀라노'로 알려져 있었다.

그곳에 도착해서 다시 한 번 길을 잃었다. 인터넷 신호는 잡혔지만, 구글 맵은 어이없게도 먼지투성이의 고대 도시 중심부쪽의 잘못된 방향을 알려 줬다. 늦은 오후였는데 사람이 거의 없었고, 우리가 만난 몇 안 되는 주민들은 지역 미술관에 대해 들어본 적이 없었다. 결국 우리가 도착한 곳은 거대한 광장 위층 옆길에 숨어 있었다. 그리고 이곳, 또 다른 아름다운, 그리고 방치된 전시장에 로토의 작품 네 점이 더 있었다. 이 작품들은 장엄하고, 찬란하며, 살짝 미친 듯했다.

우리는 또 다른 중세 이탈리아 마을의 일방통행 미로를 헤매다가 진이 빠져서 기진맥진한 상태로, 남쪽으로 한참 떨어진 호텔에 도착했다. 찾기 힘든 제단화를 쫓아 이탈리아 시골을 돌아다니는 것보다 더 편한 취미들은 분명히 있었다. 하지만 보람된 하루였다.

잠이 들면서 이것은 운 좋게도 내가 완전히 마칠 수 없는 임무임을 깨달았다. 십자가 처형이나 로토의 뛰어난 작품 한두 점을 더 볼 수 있다고 해도 여전히 끝나지 않을 터였다. 나는 다시 돌아와 모든 작품을 다시 볼 필요가 있었다. 언젠가 동시대 미술가 루크 투이만Luc Tuymans은 기억할 수 없다는 것이 좋은 회화의 징조라고 말했다. 이 말은 진실이다. 우리는 회화를 볼 때마다 항

상 다르게 보기 때문이다. 그러니 다른 날, 다른 기분에서는 모두 다르게 보일 것이다. 우리는 로토 같은 화가의 일생일대의 작품은 말할 것도 없거니와 회화의 마지막에는 절대 도달할 수 없다.

미술을 찾아서 멈추지 않는 여행을 떠난다. 많이 볼수록 더 보고 싶어진다.

감사의 말

 지난 25년 동안 이야기하고 여행하면서 본 경험이 이 책에 기록되어 있다. 그 빚의 목록은 아래처럼 길다.

 우선 특별한 인터뷰와 여정을 가능하게 해 준 수많은 기관 및 갤러리 관계자 여러분께 감사드린다. 함께 텍사스주 마파에 갔던, 당시 테이트 모던의 캘럼 서턴, 아이슬란드 로니 혼 프로젝트를 조직한 아트앤젤의 제임스 링그우드, 게르하르트 리히터와의 만남을 가능하게 만들어 준 서펜타인 갤러리의 한스 울리히 오브리스트, 로버트 라우션버그와의 대화를 주선해 준 버나드 제이콥슨, 안젤름 키퍼의 바르작 작업실로의 여정을 조직한 알렉산드라 브래들리와 캐서린 소리아노, 앙리 카르티에브레송과의 만남을 준비한 케이트 부르빌에게 감사를 전한다.

 '저스트 라디오Just Radio'의 수전 말링은 이 책에 소개된 다수의 에피소드가 탄생하는 데 결정적인 역할을 했다. 우선 그녀는 내가 진행한 인터뷰와 여행을 BBC 라디오3의 〈에세이The Essay〉에서 2회에 걸쳐 풀어 보라는 제안을 했다. 그리고 내용을 다듬고 청취자들에게 알맞은 읽을거리로 만드는 데 귀중한 도움

을 주었다. 소피 톰슨, 줄리아 맥켄지, 아날루라 팔마, 템스 앤드 허드슨 팀은 이러한 경험을 책으로 변환하는 과정에서 대단히 능숙한 기여를 했다. 내가 할 일을 보내 주고, 애초에 처음으로 이 일을 제안했던 편집자들(세라 크롬슨, 낸시 듀랜트, 수재나 허버트, 톰 호런, 캐스퍼 루엘린 스미스, 데이비드 리스터, 토머스 마크스, 애나 머피, 샘 필립스, 존 프레스턴, 나이절 레이놀즈, 벤 세커, 세라 스팬키, 이고르 토로니랠릭, 캐런 라이트)에게도 감사를 전한다.

나의 딸 세실리는 몇 가지 결정적인 지도를 해 주었다. 마지막으로 평론가 길리언 레이놀즈가 라디오 방송에서 "인내력 있고 기지 있다"고 정확하게 표현한, 초고의 에디터이자 다수의 탐험을 나와 함께한, 나의 아내 조지핀에게 진심으로 감사를 전한다.

도판 목록

* 측량 단위는 달리 명시되지 않는 한 센티미터로 한다. 이후 인치, 높이, 폭 순으로 명시한다.

5쪽 마틴 게이퍼드, 2018년 인도 타밀나두주에서. 사진: 조지핀 게이퍼드

12쪽 퐁드곰 동굴 입구(프랑스 도르도뉴주). 사진: 아주르 컬랙션/알라미 스톡 포토

32쪽 콘스탄틴 브랑쿠시, 「끝없는 기둥」(1938, 루마니아 트르구지우). 쇠, 주철, 강철, 높이 30미터(98피트). 사진: 호리아 보그단/알라미 스톡 포토

42쪽 안나말라이야르 사원(인도 타밀나두주 티루반나말라이). 사진: 데니스 보스트리코프/셔터스톡

48쪽 나게스와라스와미 사원(인도 타밀나두주 쿰바코남). 사진: 글린 스펜서/셔터스톡

50쪽 브리하디슈바라 사원(인도 타밀나두주 탄자부르). 사진: 유르겐 하젠코프/알라미 스톡 포토

55쪽 춤의 신(나타라자)으로 표현된 시바(11세기). 구리 합금, 높이68.3(26 7/8), 둘레 56.5(22 1/4). 메트로폴리탄 미술관, 뉴욕. R.H. 엘스워스 유한회사 수전 딜런을 기념하며 기증, 1987. 사진: 아트오콜로로 퀸트 록스 리미티드/알라미 스톡 포토

61쪽 마리나 아브라모비치(2015, 파울라+머리 촬영). ⓒ Paola + Murray

63쪽 마리나 아브라모비치(왼쪽)와 울라이, 17시간 퍼포먼스 「시간 속 관계」 중(1977, 이탈리아 볼로냐 스튜디오 G7). ⓒ Ulay/Marina Abramović. Courtesy of the Marina Abramović Archives. ⓒ DACS 2019/ⓒ Marina Abramović.

Courtesy of Marina Abramović and Sean Kelly Gallery, New York

78쪽 카프 블랑 암굴 석회암벽의 말 부조(프랑스 도르도뉴주 레제지). 사진: 헤미스/
 알라미 스톡 포토

84쪽 퐁드곰 동굴의 들소 벽화(프랑스 도르도뉴주 레제지)

94쪽 제니 새빌, 「떠받친」(1992). 캔버스에 유채, 213.4×182.9(84×72). Courtesy
 of the artist and Gagosian ⓒ Jenny Saville. All rights reserved, DACS 2019

98쪽 카임 수틴, 「도살된 소」(1925). 캔버스에 유채, 140.3×107.6(55¼×42¾). 올브
 라이트녹스 미술관, 뉴욕주 버펄로

101쪽 제니 새빌, 「어머니들」(2011). 캔버스에 유채와 목탄, 270×220(106⅜×86⅝).
 개인 소장. Courtesy of the artist and Gagosian ⓒ Jenny Saville. All rights
 reserved, DACS 2019

107쪽 미켈란젤로, 「최후의 심판」 중 일부(1536~1541, 바티칸 시스티나 성당). 프레스
 코, 1370×1120(539.3×472.4)

112쪽 라파엘로, 「사울의 회심」(1519, 바티칸 미술관). 태피스트리, 464×533(182¼×
 209⅞)

118쪽 미켈란젤로, 「성 베드로의 십자가 처형」(1546~1550년경, 바티칸 사도궁 내 파올
 리나 예배당). 프레스코, 625×662(246×261)

126~127쪽 제니 홀저, 블레넘 궁전의 「소프터」 설치 전경(2017, 영국 옥스퍼드셔주 우
 드스톡). 사진: 티모 욀러 ⓒ 2018 Jenny Holzer Courtesy Sprüth Magers. ⓒ
 Jenny Holzer, ARS, NY and DACS, London 2019

130쪽 제니 홀저(난다 란프란코 촬영 ⓒ Nanda Lanfranco

131쪽 레오나르도 다빈치, 「흰족제비를 안은 여인」(1489~1490). 나무 판넬에 유채,
 54×39(21×15). 크라쿠프 국립 박물관

145쪽 로니 혼(2017, 마리오 소렌티 촬영). ⓒ Mario Sorrenti

147쪽 로니 혼, 「무제('꿈 속의 꾸었던 꿈은 진짜 꿈이 아니라 꾸지 않은 꿈이다')」
 (2013). 표면을 마감하지 않은 솔리드 주조 유리, 10점, 각 높이 49(19¼); 둘
 레 91.4(36). 사진: 제너비브 핸슨. Courtesy the artist and Hauser & Wirth ⓒ
 Roni Horn

149쪽 로니 혼, '물 도서관' 중 「물, 선택된」(2003/2007, 아이슬란드 스티키스홀뮈
 르). 스물네 개 유리 기둥에 아이슬란드 빙하 물이 약 2백 리터씩 있다. 각 높이
 304.8(120); 둘레 30.5(12). Courtesy the artist and Hauser & Wirth ⓒ Roni
 Horn

160쪽 도널드 저드(1992, 크리스 펠버 촬영). © Chris Felver/Getty Images

164쪽 도널드 저드, 「콘크리트로 된 15개의 무제 작업」(1980~1984, 미국 텍사스주 마파 치나티 재단). 콘크리트, 15점, 각 205×205×500($80\frac{3}{8}$×$80\frac{3}{8}$×$196\frac{7}{8}$). 사진: 더글러스 터크, Courtesy of the Chinati Foundation. © Judd Foundation/ARS, NY and DACS, London 2019

165쪽 도날드 저드, 「절삭 알루미늄으로 만든 1백 개의 무제 작업」(1982~1986, 미국 텍사스주 마파 치나티 재단). 알루미늄, 100점, 각 104×129.5×183(41×51×72). 사진: 더글러스 터크, Courtesy of the Chinati Foundation. © Judd Foundation/ARS, NY and DACS, London 2019

176쪽 7개의 천국의 궁전 (프랑스 바르작 라 리보트). 사진: 샤를 뒤프라. © Anselm Kiefer

180~181쪽 작업 중인 안젤름 키퍼(왼쪽). 사진: 발트라우드 포렐리

183쪽 라 리보트의 원형 극장. 사진: 샤를 뒤프라. © Anselm Kiefer

194쪽 길버트 앤드 조지의 베이징 중국 미술관 전시와 관련한 초대장과 봉투(1993). © Gilbert & George

198쪽 길버트 앤드 조지, 「어택트」(1991). 메탈 프레임에 핸드다이드 사진, 253×497($99\frac{5}{8}$×$195\frac{5}{8}$). © Gilbert & George

201쪽 길버트 앤드 조지, 천안문 광장 앞에서(1993, 마틴 반 니우웬위젠Martijn van Nieuwenhuyzen 촬영). 사진 © Martin van Nieuwenhuyzen

204쪽 길버트 앤드 조지의 1993년 중국 방문을 기념하는 이탈리아산 와인 병 © Gilbert & George

214쪽 구사마 야요이, 「호박」(1994, 일본 나오시마 베네스 예술 지구). 섬유 강화 플라스틱에 채색, 200×250×250($78\frac{3}{4}$×$98\frac{1}{2}$×$98\frac{1}{2}$). 사진: 와타나베 오사무

217쪽 안도 다다오가 건축하고 2004년에 문을 연, 나오시마의 지추 미술관 조감도. 사진: 오사와 세이치

224쪽 황산, 안개의 바다. 중국

227쪽 현통사(중국 우타이산). 사진: LOOK Die Bildagentur der Fotografen GmbH/알라미 스톡 포토

230쪽 대진, 「춘산적취도」(1449). 종이에 먹, 족자, 141×53.4($55\frac{5}{8}$×$21\frac{1}{8}$). 상하이 박물관. 더 픽처 아트 컬렉션/알라미 스톡 포토

241쪽 앙리 카르티에브레송, 「프랑스 알프드오트프로방스 세레스트 근방」(1999). 사진 © Henri Cartier-Bresson/Magnum Photos

246쪽 앙리 카르티에브레송, 「이탈리아 로마」(1959). 사진 ⓒ Henri Cartier-Bresson/Magnum Photos

254쪽 '엘스워스 켈리: 프린트와 페인팅' 전 설치 전경(2012년 1월 22일~4월 22일, 미국 로스앤젤레스 카운티 미술관). 사진 ⓒ Ellsworth Kelly ⓒ Museum Associates, Los Angeles County Museum of Art(LACMA). ⓒ 2019, Digital Image Museum Associates/LACMA/Art Resource NY/Scala, Florence

258쪽 엘스워스 켈리, 「브라이어」(1961). 종이에 잉크, 57.2×72.4(22⅝×28½). 위즈워스 학당 미술관. 엘바 매코믹을 추모하며 미스터 새뮤얼 J. 와그스태프 주니어 기증. Image courtesy Wadsworth Atheneum Museum of Art. ⓒ Ellsworth Kelly Foundation

261쪽 엘스워스 켈리, 호텔 드 부르고뉴 스튜디오에서(1950, 프랑스 파리). Photograph courtesy Ellsworth Kelly Studio ⓒ Ellsworth Kelly Foundation

270쪽 로버트 프랭크(1984, 앨런 긴즈버그 촬영). 사진 ⓒ Allen Ginsberg/CORBIS/Corbis via Getty Images

275쪽 로버트 프랭크의 『미국인들』(1959) 표지. 2008년 슈타이들 초판본. 사진 ⓒ Steidl Publishers

288쪽 게르하르트 리히터, 쾰른 작업실에서(2017). 사진: 우트 그라보브스키/게티 이미지를 통한 포토테크

295쪽 게르하르트 리히터, 「에마(계단을 내려오는 누드)」(1966). 캔버스에 유채, 200×130(78¾×51¼). 쾰른 루트비히 박물관. ⓒ Gerhard Richter 2019(0134)

297쪽 게르하르트 리히터의 디자인에 기초한 쾰른 대성당의 남쪽 트랜셉트 창 (2007). 사진: 쾰른 호어 성당, 쾰른 대성당 건립 조합, 마츠 운트 솅크

306쪽 로버트 라우션버그, '단테의 신곡을 위한 34개의 일러스트레이션' 시리즈 중 「칸토XIV: 서클7, 라운드3, 신, 자연 그리고 예술에 반한 폭력」(1958~1960). 종이에 트랜스퍼 드로잉, 수채, 구아슈, 연필과 빨간색 분필, 36.7×29.2(14⅜×11¼). 뉴욕 현대 미술관. 익명 기증. Acc. N.: 346.1963.14. 디지털 이미지, 뉴욕 현대 미술관/스칼라, 폴로렌스. ⓒ Robert Rauschenberg Foundation/VAGA at ARS, NY and DACS, London 2019

310쪽 「위성」(1955)과 「모노그램」의 첫 작품(1955~1956)과 함께한 로버트 라우션버그(1955, 미국 뉴욕). ⓒ Robert Rauschenberg Foundation/VAGA at ARS, NY and DACS, London 2019

317쪽 산타 카사 성당(이탈리아 로레토). 사진: 에이지포토스톡/알라미 스톡 포토

321쪽 로렌초 로토, 「레카나티 수태고지」(1534, 이탈리아 레카나티 빌라 콜로레도 멜스
 미술관). 캔버스에 유채, 166×114(65×45)

324쪽 로렌초 로토, 「복되신 동정 마리아」(1539, 이탈리아 신골리 산 도메니코 교회).
 캔버스에 유채, 264×384(104×151½)

역자 후기

이 책을 쓴 마틴 게이퍼드는 영국의 미술 비평가다. 케임브리지대학에서 철학을 전공했고, 런던의 코톨드 인스티튜트에서 미술사를 공부했다. 1990년대부터 현재까지『스펙테이터The Spectator』,『데일리 텔레그래프』등 영국의 여러 언론에 미술 관련 글을 기고하면서 미술 현장과 밀접하게 조우해 왔다. 특히 회화, 조각 등 전통적인 매체를 사용한 미술에 대해 시공간을 초월하는 애착을 갖고 있는 듯하다. 그는 미켈란젤로의 이탈리아 르네상스, 콘스터블이 활동했던 영국 풍경화 등에 대한 저서로 명성을 얻었고 데이비드 호크니, 루시안 프로이트, 앤터니 곰리 등과 함께 글을 쓰면서 당대 최고의 미술가와 직접적으로 교류해 왔다.

저자의 이러한 경력에도 불구하고 이 책을 본격적인 미술 비평서라고 부르는 건 어색할 수도 있다. 현재의 미술 비평이 가진 의미나 위상을 생각해 보면 더욱 그렇다. 아마도 저자가 가진 미술 비평가로서의 경력이나 영국 출신이라는 문화적 배경 때문인 것 같다. 그는 (본문에도 언급된) 로저 프라이나 데이비드 실베스터의 시대부터 전해진, 이제는 다소 옛것으로 치부되는 (영국의)

형식주의 미술 비평의 전통을 이어받아 『스펙테이터』처럼 보수적 성향의 잡지를 읽는 독자를 대상으로 미술을 설명하는 작업을 해 왔다. 따라서 이 책에는 '동시대contemporary 미술'이라고 불리는 현상을 날카로운 이성으로 해부하는 방법론, 사회·문화·정치적 맥락과 호환되는 이론 등 미술 비평을 미술 비평으로 여겨지게 하는 특유의 난해한 수사를 찾아볼 수 없다. 추상 표현주의부터 미니멀리즘과 개념 미술을 거쳐 현재에도 실핏줄처럼 뻗어 나가는 미술사의 세밀한 계보 역시 저자의 관심사가 아니다.

이 때문인지 이 책은 미술을 무작정 어려워하는 독자에게도 쉽게 다가갈 수 있는 미덕을 갖추었다. 어려운 것을 쉽게 말하는 것이 미덕이 되는 차원에서, 저자는 미술에 얽힌 자신의 경험담을 최대한 충실히 묘사하면서 미술을 확장한다. 그럼으로써 항상 자신의 발걸음이 향해 있었던 미술 자체에 대한 설명을 시도한다. 예를 들어, 브랑쿠시의 명작을 다루면서 당시 파리의 큐비즘을 설명하는 대신에 루마니아 시골의 광경과 작품을 둘러싸고 있는 공간의 분위기를 묘사하는 데 집중한다. 그리고 일반적인 큐비즘 작품보다 훨씬 더 종교적이며 상징적인 그의 작품 세계를 설명하는 데 피카소나 브라크의 영향보다 그의 루마니아적 뿌리가 중요하다는 당연한 사실을 강조한다. 길버트 앤드 조지의 상황극을 설명하면서 유럽식 포스트모더니즘과 애써 연결하려 하기 보다는, 그들의 작품을 낯설어하는 자신의 모습을 중국이라는 낯선 공간이 풍기는 기운의 관점으로 풀어서 설명하려고 한다.

따라서 독자들은 총 열아홉 번의 여정을 거치는 동안 뜬구름 같은 비평 용어 대신, 저자의 당황하는 표정을 상상하며 즐겁게

미술 여정을 따라갈 수 있다. 그는 낯선 영역에 들어서려고 할 때면 불안한 내색을 감추지 않다가도, 그 안에서 익숙한 세계를 발견하고 나면 이내 마음을 환하게 연다. 그리고 낯설음과 익숙함의 감각에도 여러 종류가 있음을 예민하게 설명하기도 한다. 아이슬란드의 추운 날씨가 주는 어려움과 일본의 실내화 문화가 주는 불편함은 서로 다르며, 프랑스 땅에 살던 원시인의 흔적과 중국의 옛 풍경화가 주는 숭고함 역시 종류가 다르다. 삶의 황혼에 접어든 대가의 짓궂은 농담은 동시대에 살고 있는 화가의 야심 섞인 아포리즘과 다르며, 심지어 방문지마다 저자를 도와 여정을 함께하는 택시 기사의 불평도 같은 듯 저마다 다르다.

이 책에서 설명하는 미술은 자칫 산만하고 개인적으로 여겨질 수도 있겠다. 주제에 따라 느슨하게 구분되었을 뿐, 각각의 여정은 시대를 이리저리 건너뛰며 이어지기 때문이다. 하지만 책을 계속 읽다 보면 매우 개인적인 애정(혹은 집착)의 일환으로 설정되었던 '미술'이 이내 시대와 공간을 초월하는 것으로 확장되고 있음을 느낄 수 있다. 규정할 수 없이 다양한 얼굴을 한 '미술'을 향해 계속 여정을 떠나면서, 저자는 자신의 비평적 스승들이 경도되었던 전통적인 영역에서 탈피해 '미술 같지 않은 미술'에 점점 더 시선을 두게 되었음을 고백한다. 고대 인도의 종교 의식과 함께했던 유물, 한 퍼포먼스 미술가의 보기 괴로운 자학적 행위, 투명한 물을 담아 세운 기다란 여러 개의 수조, 자신들이 스스로 조각품이라 주장하는 유쾌한 허풍꾼들, 소위 '작품'으로 뒤덮인 시골 마을 혹은 섬 전체 등, 저자가 말하는 '미술'은 계속 변화하고 확장한다. 그래서 이 책에서 '미술'은 단 하나의 작품을 뜻하

거나, 한 명의 인간이 이룩한 시각적 세계 전부를 의미할 때도 있다. 또는 하나의 시공간에 모여 있는 어떤 덩어리를 칭하기도 하고, 미술품의 감상을 목표로 떠나는 여행의 중간에 경험하게 되는 감각까지 아우르기도 한다.

처음부터 마지막까지 저자는 미술을 직접 경험하는 것의 중요성을 강조한다. 다시 말해, 애써 시간을 들여 미술이 존재하는 곳에 가서 미술과 같은 시공간에 함께 있어 보는 일이 바로 미술적 행위의 완성이라는 것이다. 마치 누벨바그의 영화감독들이 영화 비평에서 영화 연출로 이행하며 영화에 대한 사랑을 키워 나갔듯이, 그동안 저자는 루시안 프로이트 앞에 앉아 초상화의 모델이 되어 보기도 하고, 데이비드 호크니와 함께 시각 이미지에 대해 여러 생각을 나누는 등 다른 어떤 미술 비평가보다 훨씬 더 깊은 단계에서 미술 그 자체를 경험하려고 노력했다. 이 책 역시 미술을 직접 마주한 개인적인 경험이 없다면 절대 느낄 수 없는 생생한 생각과 묘사를 통해, 미술 전반에 얽힌 애정 어린 이해의 과정을 독자들과 공유하려고 한다.

나의 번역은 앞서 설명한 이 책의 맥락을 한국어로 옮기는 데 중점을 두었다. 부디 나의 번역이 누구보다 미술을 사랑하는 한 비평가의 글을 바르게 전달할 수 있었으면 한다. 이러한 즐겁고 감사한 기회에 닿게 한 정상준 주간과 을유문화사에 진심으로 고마움을 전한다.

2020년 12월
김유진

찾아보기

ㄱ

가고시안, 래리 92
가네샤 54
『가디언』 146
갈레라니, 세실리아 132
갠지스강 54
고갱, 폴 95
고야, 프란시스코 97
괴테, 요한 볼프강 폰 290
　『빌헬름 마이스터의 수업 시대』 290
교토 209, 215, 218
교황 레오 10세 108, 116
교황 바오로 3세 119
교황 율리우스 2세 322
교황 클레멘트 7세 106
구겐하임 미술관 256, 302, 303
구사마 야요이 212~214
　「호박」 212~214
그레이시, 캐리 197
그로피우스, 발터 307

그리스 27, 64, 77, 166, 223, 268
그린버그, 클레멘트 13
글로버, 마이클 224
기(신성한 기운) 228,
기독교 63, 231
기하학 168, 215, 245, 250, 255, 258
긴즈버그, 앨런 267, 270, 278
길버트 앤드 조지 193~206, 278, 285,
　286
　「노래하는 조각상」 205
　「어택트」 198

ㄴ

나게스와라스와미 사원 47
나바호족 256
나오시마섬 209~220
나치 64, 185, 289, 296, 298, 308
나타라자 54, 55
난디 41

남선사 227

네셀라스, 아놀드 109

노들러 갤러리 263

뉴먼, 바넷 159, 166, 167, 277

뉴욕 13, 60, 62, 69, 92, 150, 159, 161,
162, 213, 217, 253, 256, 259, 260,
271, 273, 276, 277, 292, 301, 311,
312, 315

뉴욕 현대 미술관 60

니콜슨, 벤 255

닐, 앨리스 278

도페이, 앤서니 196, 198

독일 33, 68, 174, 178, 182, 183, 185,
186, 244, 269, 285, 286, 288, 292,
293

「돌니 베스토니체의 비너스」 92

뒤샹, 마르셀 128, 301

드 마리아, 월터 167, 215, 216

「라이트닝 필드」 167

드 쿠닝, 윌렘 96, 271, 272, 307

드레스덴 289, 293

딘, 제임스 161

ㄷ

단테 305, 307

『신곡』 305, 307

달림플, 윌리엄 53

『삶에 아무것도 들이지 마라』 53

대승불교 225

대영 박물관 79

대진 229, 230

「춘산적취도」 229, 230

덩샤오핑 232

데 스테일 255

데바 성 29

『데일리 텔레그래프』 128, 146, 193,
340

도나우에싱엔 186

도나텔로 111

도르도뉴주 75, 85, 96

도쿄 210~213, 218

ㄹ

라 리보트 174~176

라르테, 루이 76

라스코 동굴 79~83

라우선버그, 로버트 16, 278, 301~312

「모노그램」 309, 310

「위성」 310

「칸토 XIV」 306

컴바인 회화 278

「1/4 마일 혹은 2펄롱 조각」 303

라이프, 볼프강 184

라이히, 스티브 285

라자라자 1세 52

라파엘로 107, 108, 111~119

「사울의 회심」 112, 119

시스티나 태피스트리 107~112,
116~119

란프란코, 난다 130

러시아 혁명 243

런던 43, 44, 91, 92, 135, 144, 159, 173, 177, 202~206, 239, 242, 243, 315, 340

런던 내셔널 갤러리 135, 200

레 콩바렐 동굴 77, 82, 84

레오나르도 다빈치

「라 벨 페로니에르」 134, 136

「모나리자」 129, 134

「성 안나와 성모자」 131

성 요한 129, 130

「최후의 만찬」 129, 131

「흰족제비를 안은 여인」 18, 128~136

레오파르디, 자코모 323

레이놀즈, 나이절 193

레이캬비크 146, 148

레인, 캐슬린 227

레제지 75, 76, 81, 84

레조칼라브리아 27

레카나티 319, 320~323

렘브란트 80, 96, 97, 99, 200, 203

「도축된 황소」 97

로댕, 오귀스트 55

로든 크레이터 209

로레토 315, 316, 320

로마 105, 115, 239, 246, 322,

로스코, 마크 89, 219, 271, 277

로토, 로렌초 16, 315~328

「그리스도의 변용」 320, 322

「레카나티 수태고지」 321, 322

「복되신 동정 마리아」 324~326

「성 베드로의 십자가 처형」 118, 119

롤린스, 소니 259

롱, 리처드 202

료안지 215

루마니아 27~38

루벤스, 페테르 파울 92

리버스, 래리 278

리스터, 데이비드 176

리히터, 게르하르트 285~298

「노동자 봉기」 293

「마리안느 이모」 289

「생의 기쁨」 293

「에마(계단 위의 누드)」 294, 295

쾰른 대성당 스테인드글라스 295~298

ㅁ

마네, 에두아르 249

마더월, 로버트 307

마라무레슈주 34

마티스, 앙리 34, 95

마파 157, 159, 161, 163, 164, 168, 173, 332

마하라자 53

막달레니앙 소녀 77, 78

만리장성 68, 199

말로, 앙드레 18, 19

『상상의 박물관』 18

맥루한, 마셜 291

메디치, 로렌초 데 116

맥시코 만류 151

모네, 클로드 153, 216~218, 291

모더니즘 27, 45, 163, 201, 213, 215,
 302

『모던 페인터스』 253

모스크바 194, 196

몬드리안, 피트 255, 258, 262

몬테 산 주스토 318

무어, 헨리 196

무정부주의 242, 249

미국 17, 35, 97, 105, 123, 128, 143,
 152, 157, 162~167, 199, 216,
 253~263, 274~277, 303~311

미니멀리즘 123, 146, 157, 160, 162,
 163, 166, 215, 216, 257,
 258, 285

미스 반데어로에, 루트비히 215

미켈란젤로 16, 89, 105~108, 110~119,
 322

 「다비드」 114

 「반란군 천사의 몰락」 106

 「사울의 회심」 112, 119

 「성 베드로의 십자가 처형」 118, 119

 시스티나 성당 105~107, 115, 119,
 322

 「최후의 심판」 107, 111

 「카시나 전투」 114

밀라노 134, 153, 173, 327

ㅂ

바그너, 리하르트 179, 180, 285

바르작 183, 332

바셀리츠, 게오르그 292, 293

바우하우스 308

바이킹 146, 152

바티칸 105~120

반고흐, 빈센트 69, 89, 174, 200, 205

반통겔루, 조르주 255

밴브루, 존 125

버치, 제임스 194, 196

번, 고든 146, 148

베네스 홀딩스 주식회사 212

베니스 59, 315, 320, 326

베니스 비엔날레 311, 312

베르가모 316, 317

베른, 쥘 148, 151

 『지구 속 여행』 148

베오그라드 59, 64~67

베이징 16, 193~206, 224, 225

베이컨, 프랜시스 89, 97

베케트, 사뮈엘 287

벨, 버네사 45

벨, 쿠엔틴 45

벨, 클라이브 45

벨라스케스, 디에고 80, 89

벨리니, 조반니 133, 320

벨린치오니, 베르나르도 134

보어, 닐스 298

보이스, 요셉 285, 286

보스, 히에로니무스 289

보티첼리, 산드로 116

볼로냐 62, 63

부쿠레슈티 29

불교 46, 49, 209, 212, 216, 225, 229,
 301

브라크, 조르주 113, 244

브랜트, 빌 270

브랑쿠시, 콘스탄틴 14, 27~38, 55, 59
 「끝없는 기둥」 14, 28, 31~38
 「입맞춤의 문」 37, 38
 「침묵의 탁자」 37, 38

브리하디슈바라 사원 51

블랙마운틴칼리지 307, 308

블레넘 궁전 125~127, 136

블룸즈버리 그룹 45

비슈누 44, 54

비오 신부 304

빈 102, 315

「빌렌도르프의 비너스」 92

ㅅ

사르트르, 장폴 239

「사모트라케의 니케」 166

사치 갤러리 91~93

산타 마리아 델 포폴로 119

상하이 박물관 13, 227, 232

샤르트르 20

새빌, 제니 80, 86, 89~102
 「계획」 95
 「낙인찍힌」 95

「떠받친」 93~95

「어머니들」 101

서턴, 캘럼 157, 158

선불교 209, 216, 301

성 시메온 64

세인트마틴예술대학교 202

세잔, 폴 95, 174, 249

세토 내해 209

셰이커 가구 256

소렌티, 마리오 145

쇼베 동굴 81

쇼케, 빅토르 249

수크, 알라스테어 146

수틴, 카임 97~99
 「도살된 소」 97, 98

순자 228

슈, 고타드 270

슈엘달, 피터 289

스미스슨, 로버트 167
 「스파이럴 제티」 167

스위스 186, 267~279

스타이컨, 에드워드 35

스타인, 롤프 231

스텔라, 프랭크 123, 124, 129

스토크브랜드, 마리안 163

스티븐슨, 로버트 루이스 209

스티키스홀뮈르 143, 148~153

스포르차, 루도비코 133

스피노자, 바뤼흐 298

시뇨렐리, 루카 116

시바 41, 44, 53~55

시비우 27~29, 38

시스티나 성당 105~119
시카고 필드 자연사 박물관 77
신골리 323~327
실레, 에곤 102
실베스터, 데이비드 17, 44, 45, 92, 204,
　　　　　272

ㅇ

아레초 157
아레티노, 피에트로 326
아르데슈 81
아브라모비치, 마리나 16, 59~69, 285
　　「리듬 5」 66
　　「리듬 10」 66
　　「시간 속 관계」 62, 63
　　「역할 교환」 64
　　「예술가가 존재한다」 69
　　「집」 62
아이슬란드 143~154
아인슈타인, 알베르트 228, 267, 268,
　　　　　298
아잔타 석굴 157
아토스산 64
아프리카 218
안나말라이야르 사원 41, 42
안도, 다다오 216, 217
안드레, 칼 123, 124, 129
　　「등가 8」 123
　　「마지막 사다리」 123
알마타데마, 로런스 91

알베르스, 요제프 308
　　「광장에 대한 경의」 308
알프스 202, 229, 315
암스테르담 64, 67, 198
앤서니 도페이 갤러리 196
앤터니, 곰리 35
에민, 트레이시 127
에번스, 마크 105,
에어스, 질리언 19, 90
엘링턴, 듀크 213, 218
예루살렘 186
오세아니아 218
올든버그, 클라스 213
올브라이트녹스 미술관 97
와일드, 오스카 202, 203
왕립미술아카데미 173, 179
요하임 메이스너 추기경, 쾰른 대주교
　　　　　297
우타이산 224~227
울라이 62, 63, 68
워홀, 앤디 128, 213, 262
유고슬라비아 59, 66, 68
유교 228
이공년 231
이누지마섬 212
이집트 46, 184, 186, 223
이탈리아 14, 27, 46, 63, 105~120, 157,
　　　　　175, 198, 202, 212, 246, 304,
　　　　　315~328
인도 41~56, 157
『인디펜던트』 224
일리 대성당 51

일본 209~220

ㅈ

자누즈카, 발데마르 105
저드, 도널드 157~169, 173
제1차 세계 대전 33, 244, 268
제2차 세계 대전 64, 79, 244, 255, 269,
 271
조토 47, 102
중국 13, 68, 186, 193~206, 223~233
중국 미술관 193, 194
지베르니 291
지추 미술관 216, 217

ㅊ

차르토리스키 미술관 135
차우셰스쿠, 니콜라에 30
청동상 27, 52~55
체임벌린, 존 165
첸나이 43
초현실주의 244, 245
촐라 왕조 52
추상 표현주의 271, 308
취리히 102, 267~279
치나티 재단 163~165

ㅋ

카라바조 47, 119
 「사울의 회심」 119
카르티에브레송, 앙리 16, 231,
 239~250, 268
 「이탈리아 로마」 246
 「프랑스 알프드오트프로방스
 세레스트 근방」 241
카르파티아 산맥 33
카뮈, 알베르 273, 274
 『이방인』 273
카프 블랑 암굴 77~79
커닝엄, 머스 307
커푸어, 애니시 227
컨스터블, 존 96, 153, 200
케루악, 잭 267, 276, 278
 『길 위에서』 276
케이지, 존 290, 307
켈리, 엘스워스 13, 253~264
 「거대한 벽을 위한 색」 262
 「다크 블루 커브」 256
 「브라이어」 258
코르빈 성 29
콘디비, 아스카니오 115
쾰른 285~298
쾰른 대성당 295~298
쿤스트아카데미, 뒤셀도르프 285
쿰바코남 47, 48, 52
큐비즘 248, 341
크라쿠프 135
크리벨리, 카를로 317

크리슈나 54
크리스티, 애거사 148
클라크, 케네스 273
클린턴, 빌 17
키퍼, 안젤름 13, 173~187

ㅌ

타밀나두주 42~56
탄자부르 51~54
터너, J. M. W. 153, 159, 168
터렐, 제임스 167, 209, 211, 216, 219
　「달의 뒷면」 219
　「로든 크레이터」 167
테이트 갤러리 253, 257
테이트 모던 157, 179, 209
토 공원 83
투이만, 루크 327
트르구지우 27~38
티루반나말라이 41~43, 46
티에폴로, 조반니 바티스타 293
티치아노 47, 89, 92, 173, 293, 315, 326
틴토레토 173

ㅍ

파르바티 44, 54
파리 33, 34, 183, 217, 226, 239~249,
　255, 260~264, 274, 292, 311, 315
파슨, 대니얼 196

파올리나 예배당 117~119
파커, 찰리 271
팝 아트 213
페루 273, 274
페루지노, 피에트로 115, 116
페르메이르, 얀 293
펠버, 크리스 160
폴록, 잭슨 89, 166
폴케, 시그마 292
퐁드곰 동굴 12, 77, 79, 82~84
푹스, 루디 198
풀러, 버크민스터 307
프라이, 로저 45
프란체스카, 피에로 델라 157
프랑스 12, 13, 18, 75~85, 173, 174,
　185, 186, 224, 239~250, 261,
　263, 274
프랑크, 마르틴 240, 249
프랭켄텔러, 헬렌 277
프랭크, 로버트 264, 267~279
　『미국인들』 274~276
　〈풀 마이 데이지〉 278
프로이트, 루시안 113, 132, 158, 186,
　243, 257
　「푸른 스카프를 한 남자」 132
프리드리히, 카스파어 다비트 183
플래빈, 댄 161
『피가로』 224, 226
피카소, 파블로 33, 34, 89, 113, 128,
　291
필립, 킹 36

ㅎ

『하퍼스 바자』 273

허스트, 데미언 302

허스트, 마이클 318

헤리겔, 오이겐 244

　『활쏘기의 선』 244

헤어초크, 베르너 81, 82

　〈잊혀진 꿈의 동굴〉 82

현통사 227

호지킨, 하워드 43

호크니, 데이비드 75, 86, 95, 107, 127,
　　　　　　　　231, 232, 258, 278,
　　　　　　　　293

호크스무어, 니콜라스 125

호턴 홀 219

혼, 로니 15, 16, 143~154

　『날씨는 당신을 예보한다』 144

　「무제」 147

　'물 도서관' 143, 144, 149, 151, 152

홀저, 제니 124~137

　「뻔한 소리들」 125

　「소프터」 127

『화엄경』 225

황산 223, 224, 229, 232

후쿠타케, 소이치로 211, 212, 216, 218

휘슬러, 제임스 맥닐 260

휴스, 로버트 157, 158, 169, 309

　〈새로운 것의 충격〉 309

흄, 게리 86

힌두교 41, 43, 44, 46, 52